U0112075

大展好書　好書大展
品嘗好書　冠群可期

前 言
foreword

本書是爲想學高爾夫和正在學高爾夫的人更加扎實全面地掌握高爾夫的基本知識和技術而寫作的。

人與人的相識靠的是緣分，但閱讀何種書籍卻是可以選擇的。

作者完全是站在高爾夫球初學者的立場來編寫本書的，因此，書中不可能包含所有讀者所需的內容。

展望 2008 年奧運會，不斷增加的戶外運動將成爲先進國家人們的主要休閒活動。

現在的高爾夫球場，即使在平日也是人滿爲患，高爾夫練習場更是以排隊的球包而顯得蔚爲壯觀，中國勢必要掀起新一輪的高爾夫熱潮。

以前，在球場上打球的大多數是四十歲以上的中年人，而現在，三十歲左右甚至二十幾歲的人越來越多。女性打球者也出現增加的勢頭。

高爾夫並不是靠單純的練習和時間就可能從事的運動，換句話說，高爾夫運動需要經濟基礎。中國的高爾夫人口已經超過了 100 萬，這足以說明高爾夫熱潮，稱不懂高爾夫的人爲「高盲」的日子已不遠了。

美國著名的職業高爾夫教練員哈威·帕尼克（Harvey

Penick）曾經說過：「如果你會打高爾夫，那你就是我的朋友。」也就是說，高爾夫運動是社交中非常重要的組成部分。人們在一起打球，不僅增加了感情，也增進了友誼。所以，也有這種說法：「想接近誰，就與他一起打球。」高爾夫本身或怎樣打球並不是至關重要的，重要的是透過高爾夫運動結識了許多很好的朋友。本書作者認爲與好友一同漫步在球場是人生最爲幸福的時刻，會留下深刻的記憶。

在現代產業文明急速發展給我們帶來物質豐富的同時，也帶來了巨大的精神壓力和身體運動的減少，從而降低了肺部的換氣和心臟的搏動能力，血管的彈力也日趨降低。

現代文明帶來的最大副作用就是運動不足以及飲食紊亂，給生活帶來的過重的精神負擔。要出色完成自己的工作、與同事之間的激烈競爭使人與人間產生越來越多的不信任感，直接或間接地給我們帶來慢性疲勞，讓人喪失不斷進取的上進心。

爲了更好地解決這樣的問題，作爲社會體育項目的高爾夫，因其走路的距離長，培養了人的毅力，對心臟和下肢都是很好的鍛鍊，同時高爾夫球場良好的環境和清淨的空氣極大地愉悅了鍛鍊者，有利於身心健康。

高爾夫運動不僅可以增強體質，預防疾病，也可以解除巨大的精神壓力。高爾夫的魅力，蘊含在達成、親和這兩個動機裏。即作爲競技運動，自然要有勝負以及

與他人交流中增加的親和力。

　　另外，鍛鍊者也學會了控制能力。1號木杆以力量的強烈爆發，追求的是距離和方向，即越遠越好。看著球劃過美麗的弧線飛向遠處，給人以極大的快感。而攻果嶺的一杆就要考慮落點，並且球落地後滾動距離越少越好，這要求揮杆柔和順暢。球落上果嶺後就是最後的征服，如同管弦樂聆聽細小的聲音一樣要分析任何細微的變化，這也就是推杆的奧妙所在。

　　1號木杆的強硬、短擊球的柔和及推杆的細緻而統一，並保持協調，才能打好高爾夫。這或許就是高爾夫運動真正的魅力所在。

　　從另外的角度瞭解高爾夫運動，也有一種調侃的解釋。即英文的 GOLF 中「G」表示的是「GREEN」，即綠草，「O」表示的是「OXYGEN」，即氧氣，「L」代表的是陽光，「F」代表的是雙腳。

　　總的來講，高爾夫就是在陽光下，走在綠草地上並呼吸新鮮空氣的一項運動。本文作者直到現在，如果要下場打球，都會心情激動。但這並不是我喜歡高爾夫運動的全部理由，除此之外，高爾夫運動可以提高自身的人性修養。

　　不滿足於外表，要從內心開始進行必要的調理、對自己不斷地提出新的要求，與同伴之間和睦相處等。要學會不斷地忍耐和超越。如果沒有這些人性的修養，根本就打不好球，也不能藉由高爾夫提升修養。所以，我

非常尊重那些在高爾夫運動中取得優秀成績的球手，因爲他們用汗水鑄就了內心的眞善美，內心世界與其名聲相稱。我經常做夢，夢見自己變成了白球飛翔在天空。

我在寫作時堅持自己一貫的原則，即基本理論要簡單且容易理解。爲了達到這個目的，書中穿插了許多的高爾夫常識和小知識。

雖然本書還有許多不成熟的地方，但我非常希望這本書能成爲您忠誠的夥伴。在此，向爲了這本書的出版而給予我幫助的許多人致謝，正因他們的努力，這本書才有幸得以與大家見面。

2005 年春於北京
裴 勇

如果對書中的內容有疑惑之處，
請與以下郵箱地址聯繫：golfsea@hotmail.com

大展好書　好書大展
品嘗好書　冠群可期

運動精進叢書 16

精彩高爾夫

——絕妙點撥 突破90杆

裴勇 著

大展出版社有限公司

非常尊重那些在高爾夫運動中取得優秀成績的球手，因
爲他們用汗水鑄就了內心的眞善美，內心世界與其名聲
相稱。我經常做夢，夢見自己變成了白球飛翔在天空。

　　我在寫作時堅持自己一貫的原則，即基本理論要簡
單且容易理解。爲了達到這個目的，書中穿插了許多的
高爾夫常識和小知識。

　　雖然本書還有許多不成熟的地方，但我非常希望這
本書能成爲您忠誠的夥伴。在此，向爲了這本書的出版
而給予我幫助的許多人致謝，正因他們的努力，這本書
才有幸得以與大家見面。

<div align="right">

2005 年春於北京

裴 勇

</div>

如果對書中的內容有疑惑之處，
請與以下郵箱地址聯繫：golfsea@hotmail.com

與他人交流中增加的親和力。

另外，鍛鍊者也學會了控制能力。1號木杆以力量的強烈爆發，追求的是距離和方向，即越遠越好。看著球劃過美麗的弧線飛向遠處，給人以極大的快感。而攻果嶺的一杆就要考慮落點，並且球落地後滾動距離越少越好，這要求揮杆柔和順暢。球落上果嶺後就是最後的征服，如同管弦樂聆聽細小的聲音一樣要分析任何細微的變化，這也就是推杆的奧妙所在。

1號木杆的強硬、短擊球的柔和及推杆的細緻而統一，並保持協調，才能打好高爾夫。這或許就是高爾夫運動真正的魅力所在。

從另外的角度瞭解高爾夫運動，也有一種調侃的解釋。即英文的 GOLF 中「G」表示的是「GREEN」，即綠草，「O」表示的是「OXYGEN」，即氧氣，「L」代表的是陽光，「F」代表的是雙腳。

總的來講，高爾夫就是在陽光下，走在綠草地上並呼吸新鮮空氣的一項運動。本文作者直到現在，如果要下場打球，都會心情激動。但這並不是我喜歡高爾夫運動的全部理由，除此之外，高爾夫運動可以提高自身的人性修養。

不滿足於外表，要從內心開始進行必要的調理、對自己不斷地提出新的要求，與同伴之間和睦相處等。要學會不斷地忍耐和超越。如果沒有這些人性的修養，根本就打不好球，也不能藉由高爾夫提升修養。所以，我

Penick）曾經說過：「如果你會打高爾夫，那你就是我的朋友。」也就是說，高爾夫運動是社交中非常重要的組成部分。人們在一起打球，不僅增加了感情，也增進了友誼。所以，也有這種說法：「想接近誰，就與他一起打球。」高爾夫本身或怎樣打球並不是至關重要的，重要的是透過高爾夫運動結識了許多很好的朋友。本書作者認爲與好友一同漫步在球場是人生最爲幸福的時刻，會留下深刻的記憶。

在現代產業文明急速發展給我們帶來物質豐富的同時，也帶來了巨大的精神壓力和身體運動的減少，從而降低了肺部的換氣和心臟的搏動能力，血管的彈力也日趨降低。

現代文明帶來的最大副作用就是運動不足以及飲食紊亂，給生活帶來的過重的精神負擔。要出色完成自己的工作、與同事之間的激烈競爭使人與人間產生越來越多的不信任感，直接或間接地給我們帶來慢性疲勞，讓人喪失不斷進取的上進心。

爲了更好地解決這樣的問題，作爲社會體育項目的高爾夫，因其走路的距離長，培養了人的毅力，對心臟和下肢都是很好的鍛鍊，同時高爾夫球場良好的環境和清淨的空氣極大地愉悅了鍛鍊者，有利於身心健康。

高爾夫運動不僅可以增強體質，預防疾病，也可以解除巨大的精神壓力。高爾夫的魅力，蘊含在達成、親和這兩個動機裏。即作爲競技運動，自然要有勝負以及

前 言
foreword

本書是爲想學高爾夫和正在學高爾夫的人更加扎實全面地掌握高爾夫的基本知識和技術而寫作的。

人與人的相識靠的是緣分，但閱讀何種書籍卻是可以選擇的。

作者完全是站在高爾夫球初學者的立場來編寫本書的，因此，書中不可能包含所有讀者所需的內容。

展望 2008 年奧運會，不斷增加的戶外運動將成爲先進國家人們的主要休閒活動。

現在的高爾夫球場，即使在平日也是人滿爲患，高爾夫練習場更是以排隊的球包而顯得蔚爲壯觀，中國勢必要掀起新一輪的高爾夫熱潮。

以前，在球場上打球的大多數是四十歲以上的中年人，而現在，三十歲左右甚至二十幾歲的人越來越多。女性打球者也出現增加的勢頭。

高爾夫並不是靠單純的練習和時間就可能從事的運動，換句話說，高爾夫運動需要經濟基礎。中國的高爾夫人口已經超過了 100 萬，這足以說明高爾夫熱潮，稱不懂高爾夫的人爲「高盲」的日子已不遠了。

美國著名的職業高爾夫教練員哈威·帕尼克（Harvey

目 錄
contents

第一章

什麼是高爾夫？

What Is Golf?

一、什麼是高爾夫？
What Is Golf？

　　高爾夫是一種在廣闊的大自然中，利用各種高爾夫球杆（Club）將高爾夫球送入前方幾百碼之外的球洞（Hole）的遊戲。一般是按順序送入 18 個球洞。高爾夫運動是由擊球次數分勝負，擊球次數少者為勝方。

　　儘管高爾夫是如此單一的運動，但高爾夫人口不僅在中國乃至全世界都以驚人的速度在增加著。現在，無論世界何處都可以享受高爾夫運動所帶來的快樂。

　　那麼，高爾夫為何具有如此大的誘惑力呢？每一個人不論年齡、體能、技術的差異，都可共同漫步在變化多端的大自然所賦予的球道中，擊打著白色的小球，這對身心

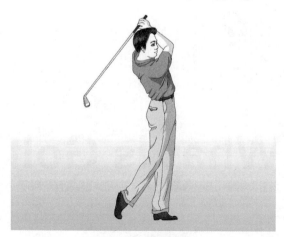

高爾夫揮杆動作

健康是極其有益的。高爾夫是一種可以享受終生的體育運動（Sports）。高爾夫運動要求打球者依靠自身的力量去克服一個個不可預知的困難，如天氣、地形、身體狀況等等，對個人判斷力及忍耐力的提高幫助極大。同時，高爾夫是誠實的運動，高爾夫規則（Gole Rule）及禮節（Etiquette）始終貫穿在整個運動中，它是世界上惟一自我裁判的體育運動。

為了在打高爾夫球時能充分享受大自然及擊球所帶來的快感，首先應該瞭解有關高爾夫最基本的知識，以及適合於自己而且比較理想的揮杆（Swing）動作。

1.高爾夫的概念

高爾夫的魅力（Game）在於每個人可以身處大自然並與之搏鬥，克服種種困難。高爾夫球場（Course）一般都保持了原有的地形、地貌。18洞規模的球場，占地70～100萬平方公尺，它巧妙地利用了山地、溪谷、水塘等自然景觀，如同一座秀麗的自然公園。球道全長7～8公里。

如此優美的自然風景，對打球者來說卻是一道道可怕

高爾夫球場地

的障礙。但在克服沙坑（Bunker）、水障礙（Water Hazard）、溝壑、草叢等自然障礙物的過程裏，卻又充滿了令人無法言語的緊張感及冒險感。風雨等常見的自然現象也成了一種挑戰。根據風向等狀況，每一洞的打球策略要隨之變化。

由於高爾夫內容的豐富及變化多端，可以說，永遠都不會遇到相同的擊球狀況。要不斷地依靠自己的力量去面對一個個不可預知的困難，所以，高爾夫運動往往讓人聯想起人生道路的艱辛。

若想戰勝與我們如此親近的自然現象和變化多端的地形地貌，必須熟練掌握穩定的基本揮杆及幾種常用的動作，否則就會陷入無窮無盡的混亂中。所以，由專門的教育，打下扎實的理論基礎和掌握基本的技術是非常必要的。

2.各球洞（Hole）及其標準杆（Par）

因為人類的能力有限，幾乎無法由一次擊打就將高爾夫球送入幾百碼（Yard）外的球洞中，所以，每個球場對每個球洞（Hole）規定了完成該洞比賽所需的標準擊球次數，即每洞的標準杆（PAR）。

高爾夫運動對球洞、用球的大小及所使用的球杆數都作了規定。要求球洞內徑為 10.8 釐米，球的直徑約 4.5 釐米，所使用的球杆總數不得超過 14 支。球洞的標準杆不盡相同，分為 3 杆、4 杆、5 杆。一般球場通常由 4 個 5 杆洞、10 個 4 杆洞、4 個 3 杆洞共計 18 洞組成，也就是 72 杆，此杆數稱為該球場的標準杆。

距離是制定標準杆的主要依據。3 杆洞是指從距離上

可以將高爾夫球直接攻上果嶺甚至送入球洞。高爾夫球場的 3 杆洞長度一般在 100～200 碼之間。3 杆洞要求一杆攻上果嶺，兩推進洞，即打出標準杆。4 杆洞距離較長，要求兩杆攻上果嶺，兩推進洞，5 杆洞距離最長，要求 3 杆攻上果嶺，兩推進洞。

果嶺（Green）是由短草鋪成的橢圓型地面，是球洞和旗杆的放置處，表面草皮必須能夠使用推杆。用來推球的球杆叫推杆（Putter），用推杆推球叫推擊（Putting）。在果嶺上一般要求兩推進洞。不過，此過程也充滿了變數。

如果高爾夫球未能攻上果嶺，也可在果嶺外將球送至球洞附近，然後一推進洞。通常也叫「一切一推」。所以高爾夫追求的是如何用最少的擊球次數將球送入球洞。

高爾夫規則中明確規定：「高爾夫球的直徑不得小於 4.267 釐米。」也就是說，高爾夫球的直徑可大於 4.267 釐米。但球洞的直徑已被規定為 10.8 釐米，所以，球的體積越大就越難進洞。在高爾夫運動中使用的球宜小不宜大，直徑一般在 4.5 釐米左右。

標準杆的距離

標準杆（PAR）	男子	女子
3	250 碼以下	210 碼以下
4	251～470 碼	211～400 碼
5	471～690 碼	401～590 碼
6	691 碼以上	591 碼以上

3. 成績（Score）和搏擊（Bogey）選手

每個球洞標準杆的總和就是該球場的標準杆。

每個正規的球場，一般是由 4 個 3 杆洞、10 個 4 杆洞、4 個 5 杆洞共計 18 個球洞組成。即球場的標準杆為 72 杆。但標準杆為 70、71、73 杆的球場也不少見。

標準杆為 73 杆的球場一般是少一個 3 杆洞而多一個 4 杆洞，或少一個 4 杆洞而多一個 5 杆洞。

標準杆為 71 杆的球場一般是少一個 5 杆洞而多一個 4 杆洞。

在 4 杆洞中，經過 4 次擊球而將球送入球洞中，我們就叫該洞打出標準杆（Hole Out）。若超一擊完成就叫打出搏擊。依此類推，3 杆洞打出 4 杆，5 杆洞打出 6 杆都叫搏擊（Bogey）。

若每洞都以超一擊完成比賽，那麼 18 洞就超出 18 杆。以標準杆為 72 杆的球場為例，72 杆加 18 杆，你在該球場打出的成績為 90 杆。所以，平均杆選手就是指平均成績在 90 杆左右的選手。

大概有 80%的高爾夫愛好者（Golfer）都說自己是平均杆選手。也就是說，愛好者中有 90%以上的人打出的平均成績在 90～100 杆之間。

所以，打出 90～100 杆的成績是可以令人接受的成績。但平均杆選手突然打出超 100 杆的成績，是難以接受的，自然心情也不會太好。可就是這樣，平均杆選手也經常打出九十幾杆甚至超百杆的成績。這就是高爾夫，它不如你所願，成績也總是起起落落。

　　超出標準杆 2 杆完成，我們就叫該洞打出雙搏擊（Double Bogey），超 3 杆完成叫三搏擊（Triple Bogey）。例如，4 杆洞 6 杆完成叫雙搏擊，5 杆洞 8 杆完成叫三搏擊。

　　當然打標準杆更好，但打搏擊也是可以接受的。若打出雙搏擊或三搏擊，那說明該洞打得不怎麼理想。

　　如果平均杆選手打出 100 杆左右的總杆成績，說明也打了不少的雙搏擊甚至三搏擊的成績。

　　若打出少於標準杆的成績，我們叫做打出低於標準杆（Under）。

　　例如，在 5 杆洞 4 杆進洞叫博蒂（小鳥 Bird），3 杆進洞叫老鷹（Eagle），2 杆進洞叫信天翁（雙鷹 Albatross），直接進洞叫一杆進洞（Hole In One）。

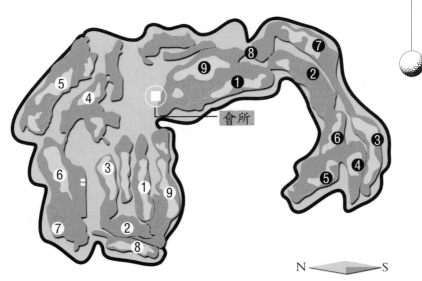

高爾夫球場分布圖

但是，在4杆洞或5杆洞打出一杆進洞幾乎是不可能的，而3杆洞打出一杆進洞，終生也未必能有一次。若打出一杆進洞，心情自然不必說，也有時來運轉的說法。

在標準杆為72杆的球場打出68杆的成績，我們就叫低於（Under）標準杆4杆（用 −4 來表示）。

電視上經常轉播的PGA（職業高爾夫協會 Professional Golf Association）比賽一般是4天4輪，而LPGA（女子職業高爾夫協會 Ladies Professional Golf Association）比賽，根據情況不同，有3天3輪也有4天4輪，多數為4天4輪。一般比賽成績是這樣記錄的，例如：第一天 −2（70杆）、第二天 0（72杆）、第三天 +1（73杆）、第四天 −3（69杆），就是說，打出總杆284杆低於標準杆4杆的成績。

高爾夫杆數名稱

杆數	名稱	英文名稱
−3	信天翁（雙鷹）	Albatross
−2	老鷹	Eagle
−1	搏蒂（小鳥）	Birdie
0	標準杆	Par
+1	搏擊	Bogey
+2	雙搏擊	Double Bogey
+3	三搏擊	Triple Bogey
+4	四搏擊	Quadruple Bogey

4.差　點

　　這是體現高爾夫實力的用語。一般是以標準 18 洞平均超擊的杆數表示。例如，差點為 10，表示平均成績為 82 杆，差點為 25，表示平均成績為（72+25）97 杆。也就是說，每洞平均超一擊的搏擊選手的差點為 18。

　　若差點在 18 以下，表示打球水準還可以，而差點在 10 以下就表示非常優秀。同時，差點在 1～9 的選手又叫單差點選手（Single Handicap Golfer 或 Single Handicapper）。單差點選手的意思是說其差點數為單數。若差點為 5，表示其打球平均成績是 77 杆，理解為在 18 洞中打出 13 個標準杆及 5 個搏擊的成績也可。在所有的打球愛好者中，單差點選手所占比例僅為 1%～2%。這部分人，可以說對高爾夫達到狂熱的程度。

　　不管多麼努力，都不能如自己所願的就是高爾夫。因而對單差點選手的運動天賦應該予以認可。對一般的愛好者來說，打出 80 杆左右應該說是相當不錯的成績。所以，這是搏擊選手偶爾打出 8 字頭的成績就非常高興的理由。

　　高爾夫中有「100 杆壁壘」「90 杆壁壘」「80 杆壁壘」的常用說法。剛學高爾夫不久的人（Beginner）常有「我何時能破百」的感歎，但隨著打球經歷的增加，打破 100 杆後，又開始琢磨如何打破 90 杆。人的慾望是無止境的，破了 90 就又想著破 80 了。但打球愛好者中十有八九不可能達到破 80 的願望，也就是說，打了一輩子高爾夫卻難成為單差點選手。

高爾夫常識

　　每一個業餘愛好者對高爾夫運動感興趣，並在開始練球時，都會想到在哪裡、跟什麼樣的教練員學習的問題。這時候，大多數人都會向自己身邊的人徵求意見或上網查詢，甚至會去找一些練習場去諮詢。

　　對剛入門的愛好者，首先應該讀一些有關高爾夫的書籍，透過觀看錄影等手段，掌握一定的理論知識，逐步認識高爾夫的揮杆概念，熟悉從空揮杆到轉肩、站位等基本動作，然後再到練習場去感受真正擊球的感覺。這才是正確的高爾夫入門。

　　找到一位適合於自己的教練員不是一件易事。一般都是到練習場找一位職業教練員作為自己的老師。因為自己已經掌握了一定的理論知識，所以，一定要問清教練員教授的內容，同時按照教練員所安排的授課內容，苦練揮杆動作。這個過程需要五六個月。

　　也就是說，一定要在豐富的理論基礎上進行實際的擊球練習。這就是我們常說的「要打有思想的高爾夫」。

　　一定要選擇適合於自己的高爾夫球杆和教練員，同時也要多下場打球。而下場打球時，更需要「有思想的高爾夫」。

二、高爾夫的歷史
The History Of Golf

1. 高爾夫的起源

高爾夫運動不同於其他體育項目，其創始者和起源不很明確。

根據美國高爾夫協會的文獻記載：在古羅馬凱撒大帝時代，羅馬人曾進行「帕格尼卡（Pila Paganica）」運動。據傳這是高爾夫運動的前身，但關於高爾夫運動的起源有很多說法。

從前，牧羊童牧羊時手中握著彎柄杖，然後將石頭擊走。不知哪一天偶然地將石頭擊入兔子洞穴，從此這種運動廣泛地流傳。這是最普遍的起源說。還有很多關於高爾夫運動的起源說。

類似的高爾夫運動的競技存在於古代羅馬、荷蘭、英國、中國、法國、比利時等世界各國，他們各自都有本國的高爾夫運動起源說。

(1) 羅馬高爾夫運動的起源

據古羅馬凱撒大帝（西元前 100～前 44）時代的記載，征服蘇格蘭城的羅馬士兵們曾進行帕格尼卡（Pila Paganica）運動。帕格尼卡是指在野營的士兵們利用休息時間，以末端彎曲的短杖擊打皮製羽絨球的運動。

大約在西元前 80 年，羅馬人征服了整個歐洲，並跨過英國海峽佔領了英格蘭和蘇格蘭，羅馬統治一直維持到西元 4 世紀。在此期間，這種運動傳播到整個歐洲，發展成了類似的高爾夫運動。

(2)荷蘭高爾夫運動的起源

在荷蘭發現了 15 世紀以前甚至更早期的幾幅繪畫，畫中描繪了倚著類似於初期球杆的彎短杖站立的荷蘭人和懷抱著帶有碩大杆頭球杆的少女畫像。

荷蘭人稱：高爾夫運動是西元前荷蘭的兒童在室內玩耍的「Kolven」或者叫做「Kolf」的這項運動，其形式被廣泛流傳。至今，還在弗里斯蘭（Friesland）和荷蘭北部等地方流傳著。

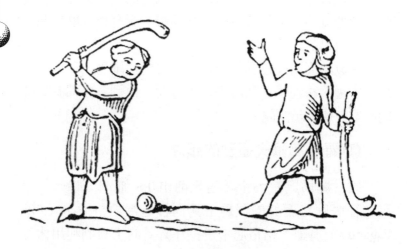

1384 年荷蘭壁畫

(3)英國(蘇格蘭)高爾夫運動的起源

多數人認為英國是高爾夫運動的發源地，他們的觀點源於 Kirk Session 教堂窗戶上的繪畫。畫中描繪了一個高爾夫球手揮杆打出類似於劈起杆的擊球畫面。這座教堂是 13～14 世紀設計建成的。這幅描繪揮杆動作的畫面是高爾夫運動最初的記錄。

另一個觀點認為，高爾夫起源於 13 世紀中葉英國的蘇格蘭東海岸。漁夫們在回家的路上為了解悶，邊走邊用木棍擊打鵝卵石。如果誰的鵝卵石飛得更遠，誰就覺得很了不起。這種人類的競爭心理後來發展成了高爾夫比賽。

「高爾夫（Golf）」是蘇格蘭歷史悠久的語言，「Gouft」是其語源，意為「擊打」。另外，蘇格蘭的地形作為高爾夫球場非常合適。在蘇格蘭海岸北部有一個叫做「Links」的草原，起伏很大，上面覆蓋著美麗的草坪，還有雜木叢生的小山丘。這種地形作為高爾夫球道非常合適，而且這是一塊公共土地，任何人都可以自由地利用。

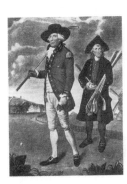

近代高爾夫競技

「Fairway」原來是航海用語，意為「大海的安全之路」，即「暗礁之間的安全航線」。在高爾夫運動的安全擊球地帶引用航海用語，由此我們可以判斷出高爾夫與海上貿易的密切關係。

初期的英國高爾夫運動曾遭到王室的鎮壓，作為鎮壓政策的一環，人們在週末不能進行高爾夫運動，並對荷蘭進口的高爾夫球徵收關稅。即便如此，到了 15 世紀中葉前，高爾夫運動還是在蘇格蘭全境迅速普及。

但在 1457 年，據歷史記載：「當時的蘇格蘭國王詹姆斯二世以妨礙武術、弓弩訓練為由，曾頒佈了禁止打高爾夫球的法令。」

但到了 16 世紀，詹姆斯五世（1512～1542）和他的女兒瑪麗‧斯蘇斯都成了高爾夫球狂熱愛好者。1560 年，主要在聖‧安德魯斯（St. Andrews）打球的女王要求陸軍軍官學校學生（Military Cadet）肩背球杆跟隨左右，他們被稱為「Cadets」（軍官學校學生），用法語則稱為「Cadday」。據推測，球童的蘇格蘭名稱是由此產生的。現在的球童（Caddie）單詞源於「Cadet」，而且據傳瑪麗女王也是女性高爾夫球的鼻祖。

如上所述，初期的高爾夫運動雖然流傳了數百年，但是 18 世紀末和 19 世紀初人們逐漸冷落高爾夫，會員制也逐漸消失，蘇格蘭的許多初期高爾夫俱樂部也隨之關閉。

1954 年，22 位貴族和紳士聚集於聖‧安得魯斯（St. Andrews）球場創立了高爾夫協會，並制定 13 條規定。這是最初公認的高爾夫規則，一直沿用至今未曾改變。其在目前多達 40 頁的高爾夫規則中，也被認為是最重要的規則。

(4)中國高爾夫運動的起源

中國某師範大學體育教授曾在澳洲學刊上發表了文章稱「高爾夫起源於中國」。高爾夫在中國古代被稱為「捶丸」，西元943年刊發的南唐史書中記載了這一事實。

根據《丸經》記載，捶丸遊戲者互相尊重對方，還從對方的立場考慮如何打球，是一項紳士運動。

至今，公認的關於高爾夫的最早記錄是1457年蘇格蘭議會頒佈的「高爾夫禁令」。因此，中國的記錄至少提前了514年。而且，元朝時期所繪的「推丸圖壁畫」也證明了「捶丸」是現在的高爾夫。

圖中所示如下：在小山丘之間流淌著小溪的野外，四名男子正在進行遊戲。其中三個人好像已經成功地完成了近距離切球，洋洋得意地站在那裏。另外一個「初學者（Beginner）」正在遠處查看「底角（Lie）」。西元10世紀，中國很可能存在類似的以杆擊球入洞的遊戲。

另外，明朝時期所繪的「宣宗行樂圖」也印證了此觀點。體魄健壯的宣宗手持杆正在凝視前方，好像在思索如何揮杆擊球。豎立於球道中間的大樹酷似一扇大窗戶，高達10公尺左右，宣宗準備一杆將球擊過大樹。此畫的一角還有手持球杆奔跑而來的球童。

「捶丸」是由中國大陸的「步打球」演變發展而來的。至於究竟起於何時無從考究，只有西元943年的文獻記載，12～15世紀在中國十分盛行「捶丸」遊戲，於是有人編寫了一部《丸經》，其中詳細說明了捶丸的規則。

將硬木削成球稱為「權」，將球杆稱為「球棒」。第

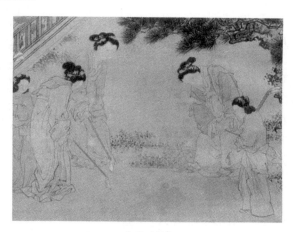

唐代繪畫

一杆是「初棒」，第二杆是「二棒」。根據《丸經》中的規則，「初棒」時可穩住「權」，即為「球梯」上放置球的意思。但是「二棒」以後，必須「在原來的狀態」基礎上擊球，在擊球入洞之前不得觸摸「權」，即遵守了不碰球的原則。《丸經》還敘述了球位元的狀態，分為 10 種「底角」。其中「平」是平地，「凹」和「凸」如同字型，「仰」是 AGAINST，「峻」是下坡，「外」大概是 OB 等。

　　每個球洞的標準杆是 3 杆，如果少打一杆擊球入洞時，就會獲得「一籌」。也就是說，只有「博蒂」才能獲勝，「擊球入洞」只能獲得「二籌」。另外，「捶丸」比賽者在實力相當、日落之前難分勝負時，第二天將繼續進行比賽。據《丸經》記載，參賽者需要通過長時間的較量決定一杆的勝負，所以非常尊重禮儀，還因為要以對方的立場考慮如何打球，所以禁止作對自己有利的解釋說明。

高爾夫俱樂部的會員們認為，考古學家們發現了西元618～907 年間唐朝時期的關於高爾夫起源的繪畫。

(5)法國高爾夫運動的起源

在法國也有類似的運動，就是利用帶有圓形鐵頭的「Paii Mell」木棒在遠處擊打皮製羽毛球。在法國南部非常盛行這種運動，叫做「Jeu De Mail」，意思就是用木棒進行的遊戲。在遊戲中使用「Mail（木棒）」和用木頭製作而成的球。木棒具有彈性，可以將球擊出相當遠的距離。

競賽方式一般是根據指定的球道，將球擊至特定地點即可。

(6)比利時高爾夫運動的起源

在 1350 年的文獻記錄中，曾出現拉丁語「Choulla」、法語「Choulle」，與現今的高爾夫非常相似。這種遊戲在比利時人特別是在比利時農民中間非常流行。

「Chole」是由「Jeu De Mail」演變而來的遊戲，在14 世紀中葉，從比利時和法國開始了一種越野（Cross—Country）方式的遊戲，非常簡單，所使用競賽工具是有鐵頭的球杆和以木材（山毛櫸———Beech）製成的橢圓形木杆。

2.近代高爾夫的歷史

近代高爾夫比賽歷史是從英國開始的。1860 年，舉辦了全英高爾夫公開賽；1885 年舉辦了全英高爾夫業餘錦標賽。從此，英國高爾夫界進入了黃金時期。但是，1895 年

近代高爾夫競技

美國舉辦了最初的美國高爾夫公開賽，雖然比英國晚了 35 年，但是自美國高爾夫公開賽以來，美國選手在英國的活躍表現是有目共睹的。

1921 年，美國人吉恩、莎拉森最先在英國公開賽中獲得冠軍。此後，1924～1933 年，美國人連續 10 年獲得英國公開賽的冠軍。實際上，高爾夫的王冠已經從英國轉移到美國。

1904 年，在美國聖路易斯（Saint Louis）舉行的第 3 屆奧林匹克運動會上，高爾夫比賽首次被指定為奧林匹克競技項目。不過，這也是奧林匹克歷史上的唯一一次。

第二次世界大戰結束後，美國高爾夫選手在全世界聲名鵲起，接連湧現出本‧霍根、阿諾德‧帕默、傑克尼‧克勞斯等出類拔萃的選手。時至今日，美國一直為世界高爾夫球界的領袖。

1982 年，在印度新德里舉行的第 9 屆亞運會上，首次批准高爾夫比賽為正式競技體育項目。此後，在 1986 年漢城（首爾）亞運會和 1990 年北京亞運會上，都舉行了高爾夫比賽。在 2008 年北京奧運會上，高爾夫比賽有可能再次成為奧運會競技體育專案。

目前，世界上有 150 多個國家開展高爾夫運動。其中，美國有 4000 萬高爾夫人口，有 25000 餘個高爾夫球場；日本有 2000 萬高爾夫人口，有 2300 餘個高爾夫球場。另外，德國從實現統一前 5 年的 40 餘個高爾夫球場發展為今天的 450 餘個高爾夫球場。

但是，在中國相對於 13 億人口，2004 年為止僅有 300 餘個高爾夫球場，高爾夫人口也只有 100 餘萬人。這對於現代化國家來說是遠遠不夠的。可以預測到 2008 北京奧運會結束以後，伴隨著國民經濟的快速增長，中國的高爾夫市場勢必也會快速增長。

3. 高爾夫球杆的歷史

球杆的起源雖然很明確，但初期的球杆是利用樹枝或短杖等製作的，所以相當滑稽。

高爾夫運動逐漸成為有體系的、廣泛流傳於民間的體育。於是，在英國原來製作弓弩的工匠開始製作高爾夫球杆。1618 年，英格蘭國王開始任命終身王室附屬球杆製造者，還演繹了一段名人佳話。

從前，是由高爾夫球手設計製作適合於揮杆的高爾夫球杆。現在則經過現代科學研究論證，選擇符合於人體條件的球杆材質、構造進行製造。



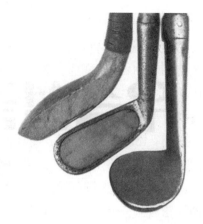

用核桃木製作而成的初期手工高爾夫球桿

　　舉例來說，初期的高爾夫球杆很多都是平底角的球杆，揮杆也都比較水平，且人擊球的距離也很遠。另外，球杆的種類很少，不能根據飛行距離或弧度選擇球杆，所以，應該是以一個球杆完成了高擊球或低擊球。

　　過度依賴球杆的功能也是一個問題。1934 年，在美國高爾夫界利用 20 個以上球杆進行比賽是一種常識，在大獎賽上為了晉級必須多帶幾個球杆成為了一種風氣。由此，人們感到這種狀況對於高爾夫運動本質的危害，於是人們意識到實戰技術的重要。1938 年，高爾夫規則規定，在正式比賽中只允許使用 14 個以內的球杆，並且沿用至今。

4. 高爾夫球的歷史

　　高爾夫的啟蒙階段，大約 400 年來一直使用皮製羽毛球（Feathery Ball）。早期的高爾夫球由皮革縫製，裏面塞進鵝的羽毛。一個皮製羽毛球不僅需要足以製作一頂帽

用牛皮或馬皮縫製的球，在裡面填充著鵝羽毛，這是皮製羽毛球（Feathery Ball）

19 世紀古塔膠球（Gutta Percha）的初期產品

子分量的鵝羽毛，而且縫製皮革還需要很長時間，熟練工人一天也只能製造 3 個球。

除此之外，皮製羽毛球飛行性能很差，容易受到天氣等環境條件的制約，如果球被雨水浸濕，飛行距離就會比平常減少平均 30 碼。相反，如果順風擊球，球就會飛出 350 碼以上。

1844 年，發明了具有穩定飛行距離的杜仲膠（Gutta Percha）球，這種原料是從馬來亞（Malaya）的樹木中提煉的。1870 年，在杜仲膠球裏面添加液體黏合劑，並放入金屬物質、皮革、橡膠等，從而製成了古塔（Guttie）球。這種古塔球製作方法簡單，可實現大量生產。

但是初期的古塔球表面光滑，沒有凹面（Dimple）。在高爾夫運動中，人們注意到舊高爾夫球，特別是有傷痕的高爾夫球飛行距離更遠。這種奇妙的現象引起了人們的關注，此後開始研究增加飛行距離的球表面的傷痕。為了研製飛行距離最遠的高爾夫球，經過無數次的實驗失敗，最

後終於設計出了三角形、四角形、小溪格紋等許多種凹面。

如今，凹面效果已經被現代科學所證明。高爾夫球表面的許多圓凹面已經成為高爾夫球的標誌（Trade Mark）。

高爾夫常識

現代人的高爾夫運動必須兼具理論和技術，大多數職業教練員（Lesson Pro）相對於理論更重視實戰技術，而且希望初學者聽從他的指導。初學者學習高爾夫的時間過長，是因爲沒有兼備理論和實戰技術，而且如果過於講求理論就會造成過多的想法，對實戰技術沒有幫助。或者是在傳統上沒有理論授課，因此，按慣例直接講授實戰技術。

高爾夫練習場的職業教練員，沒有一個會拿著教材進行授課。無論是誰，都按照自己所學知識和經驗來講授高爾夫運動。當然，可能會有例外，但是，以目前的經驗來看，基本上都是這樣。

如果以理論爲基礎學習實戰技術，就會更快，更準確，更容易。

如果自己覺得此理論有錯誤或者有人提出相反意見，那麼幾個人就可以聚在一起研究探討教材。

高爾夫有悠久的歷史和傳統，最好以其理論知識爲基礎傳授實戰技巧。另外，所有初學者都希望兼備理論知識和實戰技術。

初學者需要一本具有統一性的基礎教材。

時代不停地前進，學習的姿態和方法也需要進步。

我們一起學習高爾夫的常識，一起學習提高高爾夫揮杆

的人體功能，學習球杆的常識，學習練習方法。我們一起學習高爾夫的理論知識和實戰技術，要成為高爾夫運動的專家。

爲什麼高爾夫球比棒球難打？

1.高爾夫是三次元運動。手臂＋肩膀＋腰部（棒球）；手臂×肩膀×腰部（高爾夫）。

2.高爾夫運動擊球落地的誤差範圍更小。棒球的 70%～80% 擊球允許的誤差範圍是 100 公尺左右，高爾夫則是 10 公尺以內。

3.棒球只要打到球就可以，但是，高爾夫運動要求準確地打高爾夫球杆的杆面。（杆面擊球時，必須與預定路線的方向保持垂直）

4. 所有體育項目中，身體和球的距離最遠。

三、高爾夫球杆
Golf Club

高爾夫球杆一般分為三種，即追求距離而使用的木杆（Wood）、追求準確度而使用的鐵杆（Iron）和在球洞區使用的推杆（Putter）。

高爾夫球杆由三部分構成，即用來擊球的杆頭（Head）、管狀的杆身和握把。每一根球杆又因其底角、杆面角度及杆身長度上的細微差別而發揮不同的作用。瞭解球杆的基本構造（Mechanism），對打好高爾夫是非常

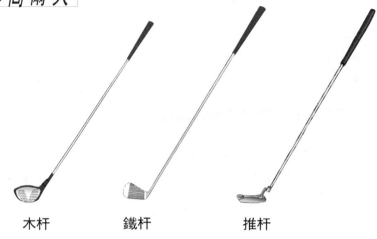

<div style="text-align:center">木杆 鐵杆 推杆</div>

有幫助的。

　　高爾夫球杆根據杆頭形狀及材質的不同分為木杆、鐵杆、推杆。這些球杆各有用途。杆頭較大且成圓形的是木杆，杆頭薄且呈三角形的是鐵杆。隨著科學技術的發展，利用航太技術開發的杆頭又大又輕且杆身較長的木杆受到了打球者的歡迎。

　　選擇高爾夫球杆時，不管其價格的高低，應選擇適合於自身體力及揮杆特點的球杆。即使是初學者，也要選擇容易揮動且能夠保持柔和的揮杆節奏的球杆。選擇不適合於自己的球杆，無論怎樣練習，做的都是無用功。所以，選購球杆時要慎重考慮自身的各種特性，再作出決定。

1.高爾夫球杆的種類

(1)木　杆

　　早期的木杆，杆頭是用柿木（Persimmon Wood）、

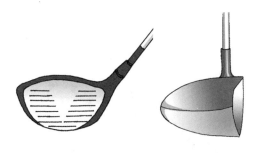

木杆的形態

杆身（Shaft）是用核桃木（Hick-ory）製成的，因而被稱為木杆。木杆杆頭為圓形，同其他類型的球杆相比，杆頭大且杆身長，所以能打出較遠的距離。為了追求距離，對木杆杆頭、杆身的材質及杆身的長度要慎重考慮。木杆有1～9號，共九種。一般男子選手選用 1（Driver）、3（Spoon）、5（Cleek）號三種木杆，而女子選手先固定 1號木杆後，根據自己的體力及打球距離，從 3、4、5、7、9號木杆中再選擇 2～3 種木杆。

　　因柿木（Persimmon Wood）的比重較大，杆頭不可能做得很大，一般在 160 克左右。後來鐵杆頭的出現，才使杆頭慢慢加大。隨著科學技術的發展，現在多使用比重低而硬度高的鈦合金製作出 400～500CC 的杆頭，同時杆頭出現越做越大的趨勢。

　　製作杆頭的材料也從原始的柿木發展為具有更高反彈力的鐵質材料。到了 20 世紀 90 年代中期，開始採用了鈦合金材料，最近又出現了精密陶瓷材料。精密陶瓷材料的硬度比鐵質材料高 2 倍以上，比鈦合金材料也高出 85%。

　　許多業餘愛好者認為杆頭越大越好，其實不然。因為

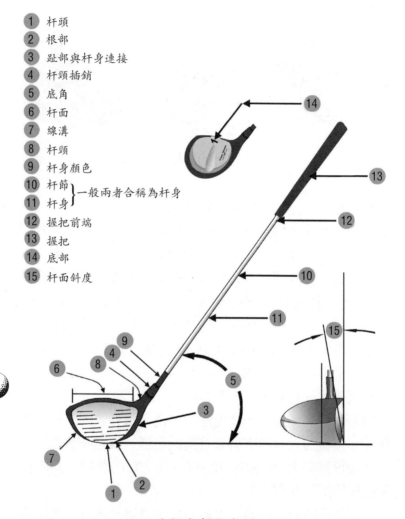

1　杆頭
2　根部
3　趾部與杆身連接
4　杆頸插銷
5　底角
6　杆面
7　線溝
8　杆頸
9　杆身顏色
10　杆節 ⎫
11　杆身 ⎬ 一般兩者合稱為杆身
12　握把前端
13　握把
14　底部
15　杆面斜度

木杆各部位名稱

　杆頭加大，杆身也要隨之加長，從而加大揮杆的難度，同時揮杆時心理上會有很大的負擔感。

　　杆身長度是選擇木杆的重要參考值。杆身越長則揮杆

弧度越大，從而也增加了打球距離，但對球杆的控制卻加大了難度。杆身的長度因杆頭的材質而定。柿木杆頭，杆身長度約為 41 英寸，鐵質杆頭為 43 英寸，鈦合金杆頭為 45 英寸左右。杆頭大小也有一定的影響，一般 300CC 左右的杆頭，杆身長度為 45 英寸左右比較合適。

杆身的材質，早期採用的是梨樹、蘋果樹、榛子樹、芩樹等材料，後來因美國田納西山谷出產的櫻桃樹和胡桃樹比其他的樹木都輕，被廣泛應用在杆身的製作上。隨著技術的發展，1894 年出現了鐵質杆身，當時的鐵質杆身是實心的，太重，不實用，未被廣泛採納。14 年後，美國通用公司的阿西‧耐特發明了從握把到杆頭由粗變細的管狀杆身，目前仍在使用。在鐵杆身上我們通常可以看到一節一節用來調節杆身硬度的杆節。

20 世紀 60 年代末開發出來的碳纖維材料，給高爾夫球杆的杆身製造帶來了一場變革。但是在初期因材料的昂貴（是現在價格的 15 倍），未能被廣泛使用。隨著各方面對碳纖維材料需求的增加才使其價格不斷下降，碳纖維杆身才進入實用化階段。碳纖維具有很好的彈性，同時又有無論其重量多少都可設計出不同硬度及扭曲力的特性。

碳纖維杆身同鐵質杆身相比有更好的抗疲勞強度。長時間使用都不會出現硬度降低、杆身彎曲的現象，而鐵質杆身就會出現以上現象。碳纖維杆身也有很好的吸震能力，鐵質杆身若使用不當，杆身上會有細小裂紋出現。

在市場上銷售的木杆中也有杆身長度為 47、48 英寸的，但這種木杆杆身太長，難於揮杆，會給打球者帶來不必要的心理負擔。

杆身的材料以鐵質和石墨這兩種材料為主。力量型的男選手或低差點選手多採用鐵杆身，而一般的愛好者及中老年者使用碳杆身比較合適。現在，不論業餘選手還是職業選手，選用碳杆身的人比較多。

(2) 鐵杆 (Iron)

鐵杆早期是為解決疑難球位而設計的球杆。隨著時間的流逝，鐵杆已演變成主要用於攻果嶺的球杆。鐵杆是用特殊的鋼或鑄鐵製成的，同木杆比較，杆頭較薄，杆身較短，但因使用了鐵質材料，所以要比木杆重。鐵杆要求的是準確性，與木杆相比，打出的球距離短且彈道高，但方向性好。與木杆一樣，鐵杆的製作材料也在不斷地變化。

鐵杆也有杆號，隨著杆號的增加，杆身變短而杆面角度變大。也就是說，以同樣的揮杆幅度及力量擊球，隨著杆號的增加，距離變短，彈道變高且滾動距離縮小。所以用鐵杆擊球時，根據不同的球位元選擇不同的鐵杆是極其重要的。

根據製造方法不同，鐵杆也可分為鑄造（Forged）及

鐵杆的形態

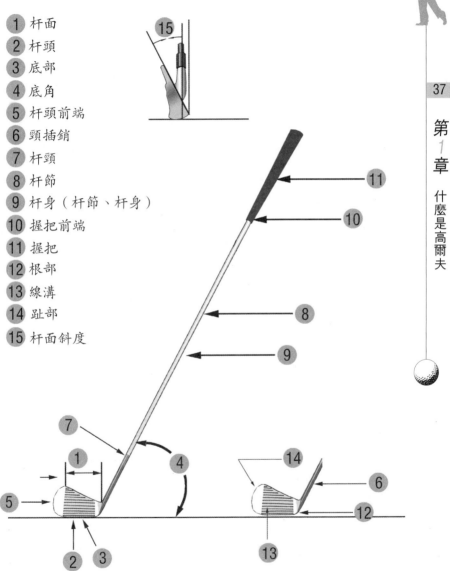

1 杆面
2 杆頭
3 底部
4 底角
5 杆頭前端
6 頸插銷
7 杆頸
8 杆節
9 杆身（杆節、杆身）
10 握把前端
11 握把
12 根部
13 線溝
14 趾部
15 杆面斜度

鐵杆各部位的名稱

鍛造（Casting）兩種。鑄造的鐵杆因可以大量生產，價格低廉，但其材料組織結構的不一致，準確性方面不如鍛造的鐵杆。鍛造鐵杆價格昂貴，這也是鍛造鐵杆的缺點。

鐵杆的杆頭因其後部形狀不同分為刀背式杆頭（Muscle Back）和凹背式杆頭（Cavity Back）。刀背式杆頭背部是平整的一字型。像職業選手那樣，可以自由控球且每次都將球準確地擊在甜蜜點的人，因其具有較佳的擊球觸感，一般都選用刀背式杆頭。對一般愛好者來說，刀背式杆頭極難控制。

凹背式杆頭指背面為凹入設計的杆頭造型，從其橫截面來看是 C 型。這種設計在擊球發生偏差時，可減少擊球誤差的幅度，比較適合於一般的高爾夫愛好者。

刀背式杆頭同凹背式杆頭相比，唯一的優點是打球者根據自己的意圖，可以打出右弧球（Fade）或左弧球（Drew）。若水準不夠卻採用刀背式鐵杆，只能說明其打出壞球的幾率比別人高而已。

現在許多高水準的職業選手也選擇了凹背式鐵杆，這些高水準的職業選手可以打好任一形式的鐵杆，他們選擇凹背式鐵杆的原因在於其更容易打出好球。

杆頭的材質一般都是鐵的，但最近也出現了鈦合金甚至精密陶瓷材質的杆頭。

鐵杆杆身的材質與木杆相同，一般都是鐵質和碳纖維兩種。

此外，鐵杆因用途不同，又增加了劈起杆（Gap Wedge）、沙坑杆（Sand Wedge）、短切杆（Approach Wedge）及高吊杆（Lob Wedge）等。

球桿的種類表

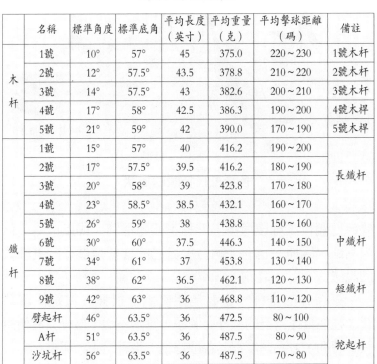

	名稱	標準角度	標準底角	平均長度（英寸）	平均重量（克）	平均擊球距離（碼）	備註
木桿	1號	10°	57°	45	375.0	220～230	1號木杆
	2號	12°	57.5°	43.5	378.8	210～220	2號木杆
	3號	14°	57.5°	43	382.6	200～210	3號木杆
	4號	17°	58°	42.5	386.3	190～200	4號木桿
	5號	21°	59°	42	390.0	170～190	5號木桿
鐵桿	1號	15°	57°	40	416.2	190～200	長鐵桿
	2號	17°	57.5°	39.5	416.2	180～190	
	3號	20°	58°	39	423.8	170～180	
	4號	23°	58.5°	38.5	432.1	160～170	
	5號	26°	59°	38	438.8	150～160	中鐵桿
	6號	30°	60°	37.5	446.3	140～150	
	7號	34°	61°	37	453.8	130～140	
	8號	38°	62°	36.5	462.1	120～130	短鐵桿
	9號	42°	63°	36	468.8	110～120	
	劈起杆	46°	63.5°	36	472.5	80～100	挖起杆
	A杆	51°	63.5°	36	487.5	80～90	
	沙坑杆	56°	63.5°	36	487.5	70～80	
	高吊杆	60°	63.5°	36	487.5	60～70	
推　杆		5~6°	－	34	－	－	推杆

(3) 推 杆

　　推杆是在果嶺上將球推擊入洞時所用的球杆。推杆對距離和方向要求極高，而推杆距離及方向的控制完全取決於推杆時的手上感覺。為了控制好方向，推杆的杆身一般比較短。推杆一般以杆頭的形狀或杆頸的位置來分類。

　　推杆完全是依靠手上的感覺，所以選擇推杆時，一定

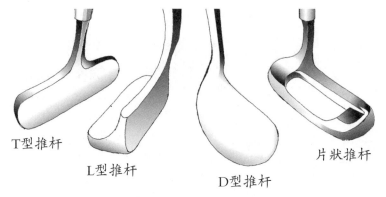

T型推杆

L型推杆

D型推杆

片狀推杆

各種推杆杆頭的形狀

要自己親自試推後選擇，千萬不能聽信別人或以價格高低來判斷。因而，也有「適合於自己的推杆是最好的推杆」的說法。

選擇好的推杆一定要長期使用。很多人在推出壞球時，往往責怪自己的推杆有問題，實際不然。推杆只有使用較長時間，並熟練掌握其各種特性，也就是說人與推杆配合熟練時，才能判斷其優劣，所以我們建議不要經常換推杆。

推杆的種類：

推杆有各種各樣的設計，大致分為以下幾種。

（1）L型推杆：這種推杆杆身與杆頭的連接與鐵杆相仿，擊球的感覺與鐵杆相似。這種設計對方向及推球距離都比較容易控制。

（2）T型推杆：這種推杆杆身與杆頭中部相連，是一種容易將手上的感覺傳到球上的設計。也就是說，這種推杆比較敏感，對疑難球位的處理比較容易。

（3）D型推杆：也叫半圓形或錘頭型（Mallet）推

杆。若將 L 型推杆的擊球感覺比喻為鐵杆的話，D 型推杆的擊球感覺就像球道木杆的感覺。這種推杆設計，給人一種安定的感覺。

（4）此外，還有別針型推杆、肚臍型（Belly）推杆、長推杆等。

2.14 支球杆的規定

高爾夫規則中有 14 支球杆的規定，即比賽中所攜帶的高爾夫球杆的總數不能超過 14 支。

打球者下場時，一般攜帶 3 支木杆、9 支鐵杆和 1 支推杆，共計 13 支球杆。當然，多帶一支木杆而少帶一支鐵杆或與之相反，都是可以的。木杆和鐵杆上都標記著杆號。

各種杆號的木杆也有一些別稱。如 1 號木杆叫 DRIVER，3 號木杆叫 SPOON，4 號木杆叫 BUFFY，5 號木杆叫 CLEEK 等。

鐵杆一般攜帶 3～9 號，同時包括劈起杆和沙坑杆，叫做一組鐵杆。

不管木杆還是鐵杆，與球接觸的面叫杆面（Head Face），杆面與地面都成一定的角度，這個斜度就叫杆面角度（Loft）。杆號越大，杆面角度就越大。

3. 球杆的擊球距離

高爾夫球杆為什麼分得如此複雜呢？因為在打球時，每一杆的打球距離都是不同的，有時將球送到 200 碼之外，有時將球打到 100 碼之處。若選用一支球杆，則需要以不同的揮杆動作及不同的力量來擊球，這樣就很難保證

擊球距離的準確性。若用不同的球杆以相同的揮杆動作及力量擊球，則容易了許多。

　　為了打出準確的距離，根據擊球距離將木杆和鐵杆分成多個球杆，並用號碼標記。

　　高爾夫初學者一般都從鐵杆練起。因為鐵杆杆身要比木杆短，容易控制。也就是說，杆身越短，說明身體離球越近，更容易準確擊球。

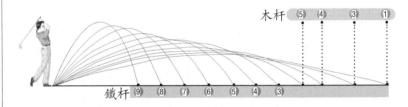

不同杆面斜度所對應的不同擊球距離

4. 球杆的長度與重量

　　球杆的杆身越長、越重，則揮杆弧度（Arc）越大且擊球（Impact）瞬間的杆頭速度越快，擊球距離越遠。應該根據自己的力量及技術來選擇杆身的長度及重量。對初學者來說，選擇稍短且較輕的杆身是明智的。

5. 杆身硬度

　　球杆杆身的硬度如下表所示。一般杆身的硬度由硬到軟用 X、S、R、A、L 英文字母來表示，再細分還有 XX、MA、MR 等級別。

杆身硬度

符號	名稱	解釋	適用範圍
L	Ladies	柔和	女性、兒童
A	Average	稍柔和	力量較弱的男性或力量較強的女性
R	Regular	一般	一般男性、女性長打者
S	Stiff	稍硬	力量強的男性
X	Extra Stiff	很硬	男性長打者、職業選手

6. 底（Lie）角

　　底角指杆底平貼地面或杆頭趾部略微翹起時，杆身與地面形成的角度。個兒矮的人若用底角豎（Upright）起來的球杆，杆頭趾部（Toe）會翹起來，而個兒高的人使用底角平（Flat）的球杆，杆頭跟部（Heel）會翹起來。

　　也就是說，個兒高的人應該選用底角豎起來的球杆，個兒矮的人應該選用底角平的球杆。

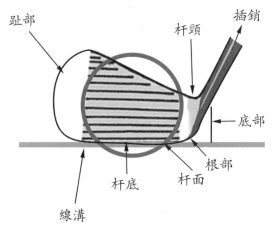

鐵杆杆頭各部位名稱

7. 杆面（Loft）角度

杆面角度是將杆底平貼於地面，杆面與鉛垂線所形成的角度。杆面角度決定球彈道的高低，正因為杆面有角度，才能讓球產生旋轉（Spin）。

不管是木杆還是鐵杆，杆號越大杆面（Loft）角度也越大。杆面角度越大，擊出的球彈道越高，且距離越短。

不同球杆的不同杆面斜度

8. 揮杆重心（Swing Weight）

高爾夫球杆一般有兩種重量，即實際重量和揮杆重量。實際重量是球杆本身具有的物理重量，而揮杆重量是在揮杆時所感覺到的杆頭重量或重心平衡。若想選擇適合於自己揮杆動作的鐵杆，揮杆重量是非常重要的參考值。揮杆重量表示的是杆頭與握把間的平衡關係。當把球杆杆身放在手指上保持球杆水平，就能在杆身上找到一個平衡

點，當杆頭重時就靠近杆頭一側，握把重就靠近握把一側。揮杆重量就是用儀器將這個平衡點準確測定並標於球杆上的數值。揮杆重量從小到大，用 A、B、C、D、E 五個級別表示，每個級別又由0～9十個亞級別來表示。

揮杆重量和適用範圍表

揮杆重量	適用範圍
A0～B9	力量較弱的愛好者，兒童、老年愛好者
C0～C7	女性，力量較弱的男性
C8～D3	一般男性
D4～D	力量較大的愛好者，一般的男性
E0～	職業選手或長打者職業選手

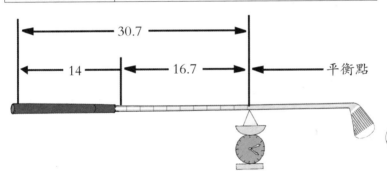

揮杆重量儀

揮杆重量刻度

9. 低重心鐵杆

鐵杆的擊球點不準確，就很難將球打起來。但是，最近比較流行的一種低重心鐵杆，卻很容易將球打起來。因而，現在出產的許多球杆，杆頭設計（Head Design）五花八門，但這些設計不是用來裝飾球杆，而是為了降低重心的精心設計。

高爾夫常識

選擇適合於自己的球杆

很多人一旦有了學打高爾夫球想法，首先就購買一套高爾夫球杆，然後用這套球杆開始學打高爾夫球。實際上這是非常錯誤的做法，也是讓你終生陷入混亂高爾夫的開始。

總的來說，只有完全瞭解自己的揮杆特性、揮杆速度、揮杆幅度等情況時，才能開始選購高爾夫球杆。選購高爾夫球杆是學打高爾夫球極為重要的環節。

如何選購高爾夫球杆呢？

首先，準備一支鐵杆，用其練習最為基本的揮杆動作，之後選購一支7號或5號木杆，感受不同球杆不同的揮杆速度。如果周邊有打球的人，則可以向他們求購比較合適的二手杆，若無這

高爾夫球包

些條件，也可以使用高爾夫練習場的練習杆。練習一段時間後再換新杆是比較明智的選擇。一般練習三個月後選購球杆是比較好的。

四、高爾夫球和其他用品
Golf Ball and Outfit

1. 如何選擇高爾夫球

尋找適合於自身揮杆特性的擊球點和飛行弧度，選擇更長飛行距離的高爾夫球，是減少擊球杆數的好辦法。

現代新技術空前發展，從而開發出了飛行距離更遠、更容易控制的高爾夫球。

根據高爾夫規則規定，高爾夫球的重量不大於 45.93 克，直徑不小於 42.67 毫米。

選擇高爾夫球的標準是球的大小、構造、硬度（COMPRESSION）等。

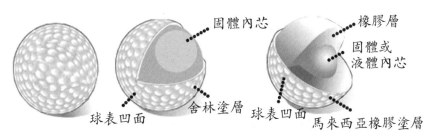

固體內芯　　橡膠層
舍林塗層　　固體或液體內芯
球表凹面　　馬來西亞橡膠塗層

單層球　　雙層球　　三層球

高爾夫球結構

根據球的材質和製作方法不同，可分為單層結構球、雙層結構球、三層結構球和四層結構球等。

（1）單層結構球是單一結構的球，大多在練習場使用。

（2）雙層結構球是由特殊合成膠製成核心，再套上高反彈性的強化樹脂的雙層球。

（3）三層結構球是在合成膠上纏繞線和橡皮筋，再套上強化樹脂的三層球。

（4）四層結構球是由雙層芯（小芯）加上第一、第二膠罩構成的。

高爾夫球的硬度表示球的軟硬程度。

打球時，因高爾夫球桿桿面的高速撞擊，高爾夫球略微變形由此產生反彈力，這對於球的飛行距離產生非常重要的影響。所以，打球時衝擊速度快的高級選手或職業選手使用硬度 100 左右的球，中級選手使用硬度 90 左右的球，力量不足的人則使用硬度 80 左右的球。

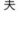

力量小的女性或老年人宜使用硬度 70 左右的球。

一般以高爾夫球的文字顏色區分硬度，硬度 100 為黑色數字，硬度 90 為紅色數字，硬度 80 為藍色數字，硬度 70 為綠色數字。

風向和溫度對球的影響很大。在冬季球會變硬，因此可以使用硬度稍低的球。

選擇高爾夫球時，需要考慮飛行距離、反轉、桿面撞擊速度、飛行弧度等因素。必須選擇適合於自身揮桿的高爾夫球。

高爾夫球的硬度表

數字顏色	硬度	感覺	高爾夫選手
黑色	100	很硬	職業選手或高級選手
紅色	90	硬	一般選手
藍色	80	柔軟	力量不足的人
綠色	70	很柔軟	女性

2.高爾夫用品

(1)高爾夫球裝(Goff Wear)

許多高爾夫初學者對高爾夫球衣有很多疑問,其實穿戴平常衣服打球也是沒問題的。高爾夫規則中並沒有必須穿戴正式高爾夫球衣的義務條款。

高爾夫球裝,以舒適及不影響擊球動作為好。

另外,還需要雨衣、雨具、風衣來遮風擋雨。

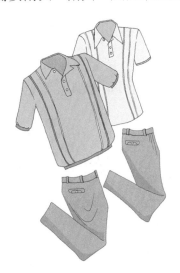

(2)高爾夫球鞋(Golf Shoes)

在高爾夫球場上必須穿高爾夫球鞋，這是保護草坪和維持身體平衡所必需的。高爾夫球鞋帶有鞋釘。

選擇高爾夫球鞋時，不但要考慮價格，還應考慮是否舒適，以及通風或防水狀況是否良好等。

高爾夫運動每一輪需要步行4個多小時，目前的高爾夫球鞋輕而收縮性能好，兼顧了柔軟性和耐久性，所以穿起來非常舒適。

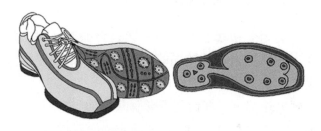

(3)高爾夫球襪(Golf Socks)

在高爾夫球道上，不能低估優質球襪的價值。優質球襪可提供舒適的襯墊，可預防腳部產生水泡，而且可作為時尚球裝的點綴。使用自然纖維製作的球襪可恰到好處地維持腳部乾燥。如果準備比較厚的球襪，就算步行4個小時左右也感覺良好。

(4)高爾夫手套(Golf Gloves)

高爾夫手套的材質大多是人造合成皮或羊皮。人造合成皮雖然皮感較差，但是耐久性好，價格便宜。相反，羊皮手套雖然皮感非常好，穿戴感也不錯，但是耐久性差，價格昂貴。

雖然沒有必須戴手套的規定，但是不戴手套手部就會起泡，同時打球時握把會在手中滑動。為了防止握把在手中滑動，大多數高爾夫球手戴手套。

在高爾夫球場上，有時可能會遇到不影響比賽進程的小雨天氣，此時握把非常濕滑。如果帶上合成皮革手套，就可以防止握把在手中滑動。

在汗液滲入手套或雨中打球時，如果換上乾燥的手套，可以握緊濕滑的握把。因此，在球包中應準備1～2副備用手套。

在選購高爾夫手套時，必須選擇夾緊手指的手套。如果使用一兩次後出現鬆動，手套就無法緊扣球杆握把，對揮杆產生很大影響。

(5)其他高爾夫用品

球包（Caddie Bag）：可裝入高爾夫球杆和打球所必需的高爾夫用品。對於杆袋沒有限制性規定，所以，選擇適合於自己的杆袋即可。

在高爾夫球場，為了用於確認球手姓名或者為了避免杆袋掉包，請記住一定要貼上名字（NAME TAG）。

手提包：可裝入自己的衣物（球裝）和鞋子等。一般和杆袋成套裝銷售。

球梯（球座 Tee）：球梯是在發球區擊球的工具。

球位元標記：在果嶺擊球後，要標記自己的高爾夫球，使用硬幣比較方便。

球帽：在球道上，球帽可以遮擋從頭頂直射的陽光，是必備的工具。

雨傘：為了躲避陽光或者為了預防突發天氣變化和風雨，攜帶雨傘是明智的選擇。

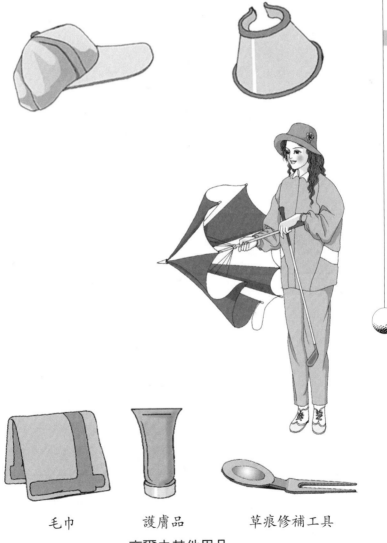

毛巾　　　　護膚品　　　草痕修補工具

高爾夫其他用品

高爾夫常識

處理球的重要性

成功的高爾夫選手的秘訣在於一貫性。對於單數差點的選手來說，確保一貫性不太可能，但是，可透過提高反覆練習次數來加以解決。

雖然沒有打好球的保證，但是應把高爾夫球放在準確的位置。只要將球放到位，就有助於提高一貫性。在插球梯或者擺放高爾夫球時應注意以下幾點：

（1）維持同樣的球梯高度。如果在一個球洞將球梯插高，在下一個球洞將球梯插低，那麼，每次沖擊球時的球杆根部的角度就會不同，使用木杆時，如果高爾夫球的中間線

保持球梯的高度

位於球杆根部的上部或略高處，就會在揮杆通過最低點後由下向上沖擊球。使用鐵杆時，如果球梯插在能使高爾夫球接近草坪處，就會在右上向下的角度沖擊球。

（2）在球上做記號，然後擦拭高爾夫球。如果球上粘有黏土或草屑，就會影響球的滾動路線，所以要格外注意。

（3）在放回球時，將高爾夫球的商標標識朝向推擊路線的方向，這對於正確推擊和擺正身體姿勢有很大幫助。

重新放置球時，球上的一串數字與目標線保持一致

果嶺草坪的修復

草痕修補器是修復高爾夫球落入果嶺時因重力加速度的衝擊壓出的凹痕的工具。是否攜帶它，體現了高爾夫球手的基本禮儀。

雖然修補草痕的人大部分是球童，但原則上修補草痕是高爾夫球手的義務。

果嶺草坪的修復

在高爾夫大獎賽上，選手們到達果嶺後所做的第一件事情是修補草痕。

將出現凹痕的草坪棄之不顧，如同損壞別人的東西後逃離現場一樣。

如果忘記攜帶草痕修補器，也可以使用球梯來代替。

因為以後還要經常光顧高爾夫球場，所以破壞草坪對於高爾夫球手來說是沒有好處的。

揮杆的六個原則

6 Fundamentals

一、揮杆的六個原則
6 Fundamentals

揮杆（Swing）動作是指揮動高爾夫球杆，擊打靜止在地面的高爾夫球的整個過程。揮杆動作看起來簡單，做起來卻很難。高爾夫有一句格言「高爾夫是從揮杆開始，也在揮杆中結束」。如果說一個人高爾夫球打得好，意味著其揮杆動作好。

要想打好高爾夫球，首先要對自己的揮杆動作進行充分的分析，找出適合於自己的揮杆動作，同時要經由不斷地練習，熟練掌握揮杆動作。

揮杆動作一般分揮杆準備（Pre Swing）和揮杆（In Swing）兩個過程。

揮杆準備一般由握杆方式（Grip）、瞄球（Aim）方法、雙腳的位置（Stance）、球位（Ball Position）、站姿（Posture）、重心分配（Weight Distribution）和移動準備（Muscular Readiness）等組成。揮杆是由引杆（Take Away）、上杆（Back Swing）、上杆頂點（Top Swing）、下杆（Down Swing）、送杆（Impect）及收杆（Finish）等組成。

揮杆準備是更為重要的，如果揮杆準備不正確，就不可能做出優美而準確的揮杆動作。也就是說，如果揮杆不正確，肯定是揮杆準備不正確導致的。學好揮杆準備，可以達到事半功倍的效果。

1. 揮杆的原則

這是不管男女老少都要瞭解和學習的揮杆六原則。

(1) 擊球平行準備（Direction）

擊球平行準備指決定將球擊向哪個方向及確定預想的落球點，並為了這個目標而做的所有擊球準備。擊球平行準備包括確定握杆方式（Grip）、瞄球（Aiming）、選擇站姿（Set-Up）等。

握杆方式影響著在擊球瞬間杆面方向的正確與否，此時的杆面方向又決定了球的飛行方向。杆面方向分為杆面方向垂直於目標線的平行杆面（Square Face）、指向目標右側的開式杆面（Open Face）及指向目標左側的閉式杆面（Close Face）三種。決定球飛行方向的因素很多，但從理論上，若平行杆面，那麼打出的是指向目標的直球。後兩種杆面方向一般是指使球產生失誤的情形。

瞄球是指先選定打球的目標點（旗杆或假想點），並在頭腦中畫出一條從球位元到目標點假想球線的過程。很多業餘選手在瞄球時都犯只盯旗杆的毛病，實際上，業餘選手瞄球時應該瞄向果嶺的中央，這樣即使方向上出現略微的失誤，也能保證球在果嶺上。

選擇站姿是指將球放在目標線上、找準雙腳位置（雙腳的連線應平行於目標線）、握杆時杆面應與目標線垂直的過程，也叫平行對準目標，即目標線、兩腳連線、球線、杆面等處於平行或垂直狀態。這是站位（Address）的基本姿勢。

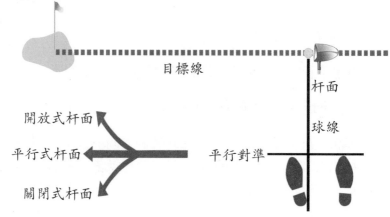

開放式杆面

平行式杆面

關閉式杆面

目標線

杆面

球線

平行對準

平行站位

(2) 揮杆動作(Swing Motion)

揮杆動作是從揮杆準備（Pre Swing）到揮杆（In Swing）的整個過程，引杆及上杆要平順緩慢，到達上杆頂點後再下杆。簡單來講，身體轉動加雙臂擺動，就是揮杆動作。

這些動作包括肩部轉動、重心移動及肘部動作等多個動作。

肩部轉動（Shoulder）是繞著脊柱轉動全身的運動，可以增加擊球距離。

重心轉移（Weight Shift）是揮杆時將身體重心從右腳平順地轉向左腳的過程，可以獲得較快的揮杆速度。

肘部轉動（Forearm Rotation）是指兩臂在上杆時沿著揮杆軌跡平滑上舉的過程，起到穩定揮杆動作的作用。

肘關節動作（Elbow Motion）指在上杆（Forward

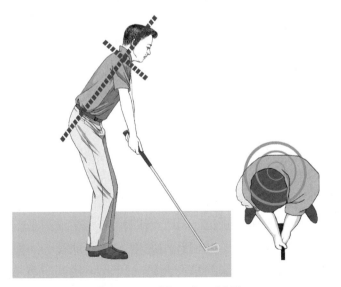

Swing）時，肘關節準確彎曲的過程，可以獲得較快的杆頭速度。

上杆到下杆，目的是通過肩部帶動腰部的轉動及重心轉移，雙臂以肩部為中心的離心運動，讓杆頭獲得更大的加速度。送杆及收杆時，應儘量洩力，以保證動作的平順圓滑。肩部帶動腰部的轉動及重心轉移、雙臂以肩部為中心的離心運動這三個動作是否協調，決定了擊球時的杆頭速度。

(3) 揮杆中軸線 (Swing Center)

揮杆時的中心軸線。一般來說，揮杆時有三種軸線，站位時軸線在肚臍上方，上杆在頂點時軸線在右腿上，收杆時軸線在左腿上。比較穩定的轉動運動，都有其固定的

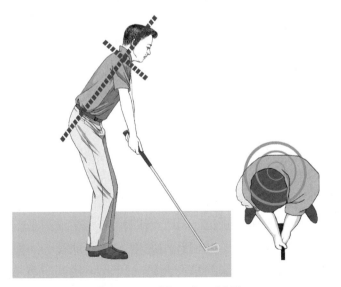

揮杆平面和揮杆中心軸線

軸線。因而在高爾夫運動中，揮杆時必須要有固定的轉動軸線，只有這樣才能保證在擊球時杆頭回到站位時的瞄球位置。為了固定中心軸線，最為重要的是在整個揮杆動作中保持頭部的位置。若中心軸線前後、左右、上下移動，下杆時就無法保證杆頭回到原來的瞄球位置，影響擊球的距離和方向。中心軸線就在兩肩中間、頸部下方。一般也以脊柱為中心軸線。

(4) 揮杆平面 (Swing Plan)

揮杆時雙臂及球杆所在的平面。揮杆是否準確首先要看揮杆平面。揮杆平面因球杆的種類及杆身長度不同而變化。揮杆平面同杆面角度一起決定球的飛行方向。

揮杆平面分為三種，即由內而內（In Side In）、由內而外（In Side Out）、由外而內（Out Side In）。由內而內打出的是直球，由內而外打出的是左弧球，由外而內打出的是右弧球。結合前面所講的擊球瞬間三種杆面角度，就可以打出9種彈道的球。

(5) 揮杆弧度 (Swing Arc)

揮杆弧度是指揮杆時，杆頭所畫的橢圓型軌跡。一般揮杆弧度在上杆時越大越好，而下杆時越小越好。揮杆弧度的大小與杆頭速度一起決定了球的飛行距離。杆頭速度與球的飛行距離成正比，即2倍的杆頭速度就有2倍的飛行距離。但是，為了增加杆頭速度而無理地發力，就會破壞揮杆弧度，減少球的飛行距離。因此，找到自身揮杆弧度與杆頭速度的平衡關係是增加距離行之有效的方法。

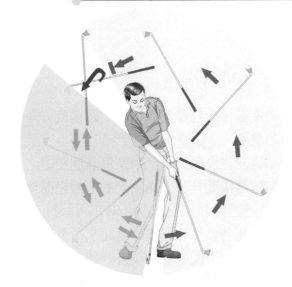

揮杆弧度

(6) 揮杆速度與節奏(Swing Tempo And Rhythm)

　　揮杆速度與節奏是非常重要的。誰都想打出又直又遠的好球，但是，如果無理發力的話，往往是事與願違。

　　揮杆速度是適合於自己的速度且時機是關鍵。揮杆速度過快或過慢，都無法找到合適的擊球時機。一定要找到適合於自己的揮杆速度。

　　為了掌握正確的揮杆動作及擊球時機，應該學習正確的握杆方法及瞭解如何上杆和移動重心。所以，掌握正確的擊球時機是能否正確揮杆的關鍵所在。

　　在站位、上杆、上杆頂點、下杆等任何過程中，如果有不必要的發力，都無法完成正確的揮杆，從而出現左曲球（Slice）、右曲球（Hook）、打薄（Top）、打厚（Duff）等失誤球。因而，保持一貫的揮杆速度與節奏是非常重要

的。

2.揮杆的九種彈道

高爾夫運動要求打球者以準確的距離及方向將球送到預想的目的地。

距離和方向在高爾夫運動中是極其重要的。方向是由杆頭路徑和擊球瞬間杆面方向決定的。像左曲球、右曲球等失誤球都是因揮杆路徑（Swing Path）不正確而產生的。揮杆路徑是各種揮杆動作綜合起來所表現出的球杆運動軌跡。很多高爾夫愛好者為了打好球，在練習場苦練其揮杆動作，但是如果不瞭解揮杆路徑的原理而盲目練習，只能使不正確的揮杆動作更加惡化。

對球路起關鍵作用的揮杆路徑（Swing Path）與擊球瞬間的杆面方向（Club Face）相互作用，決定了球的飛行方向。

(1)揮杆路徑(Swing Path)

如果揮杆路徑如圖所示是由內而內（In To In）的話，打出的球是直球，此時杆面方向與目標線平行。

由內而內　　　　　由外而內　　　　　由內而外

揮杆路徑的種類

　　如果揮杆路徑如圖所示是由外而內（Out To In）的話，杆頭開始是由左向右，但擊球瞬間杆面打開，此時打出的是向右彎曲很多的右曲球（Slice）。

　　如果揮杆路徑如圖所示是由內而外（In To Out）的話，杆頭開始是由右向左，但擊球瞬間杆面關閉，此時打出的是向左彎曲很多的左曲球（Hook）。

(2) 杆面位置（Position）

　　圖中①是平行杆面（打出是直球），②是開放式杆面 Open Position（打出的是右曲球），③是閉式杆面 Close Podition（打出的是左曲球）。

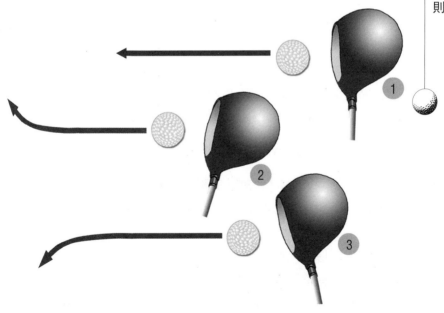

杆面的位置

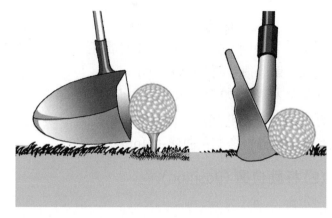

杆面的擊球角度

(3)近地角

1號木杆開球時，杆頭應該在通過揮杆圓弧最低點後，以向上的角度將球擊出。

相反，鐵杆擊球時，應該向下擊球，球被擊出後杆頭切進草皮，在球的前方留下痕跡。球打厚是指杆頭先擊中草皮的情況，而打薄是指杆頭擊中了球的中上部。

(4)甜蜜點(Swing Spot)

杆面的中心點叫甜蜜點。擊球點偏離甜蜜點就會造成距離損失。甜蜜點是杆面上很小的部位，因此，要想正中（JUST MEET）就需要相當高的技術。

為了一般的打球愛好者也能享受打球的樂趣，近期出品的球杆都有增大甜蜜點的設計。

近期出品的鐵杆也為了這一點，將杆頭重心分散於杆面四周，在擊球發生偏差時，可增加擊球允許誤差的幅

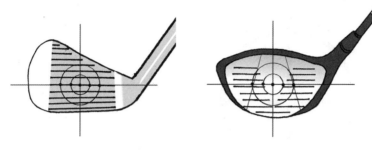

甜蜜點

度。業餘選手或女子用的大部分球杆都選用了這種設計。

(5)杆頭速度

杆頭速度應在擊球瞬間達到最快。杆頭速度是擊球瞬間的速度，並非上杆或下杆開始時的杆頭速度。所以，下杆開始時發力，對杆頭速度的提高是沒有任何幫助的。

3.球 路

方向是由杆頭路徑和擊球瞬間杆面方向決定的。球的飛行方向在下杆初期是依揮杆路徑決定，而後期是依杆面方向決定。也就是說，在擊球瞬間揮杆路徑與杆面角度相互作用，決定了擊出球的球路。球路分為9種：

各種球路表

揮杆路徑	閉式杆面	平行杆面	開放式杆面
由外而內	左拉左曲球	左拉直球	左拉右曲球
由內而外	右推左曲球	右推直球	右推右曲球
由內而內	左弧球	直球	右弧球

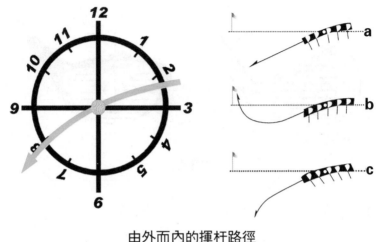

由外而內的揮杆路徑

(1)由外而內的揮杆路徑

①左拉左曲球（Pulled Hook）：球向目標左側飛出並嚴重向左彎曲的球路。由外而內的揮杆路徑，杆面是關閉的。

②左拉右曲球（Pulled Slice）：球向目標左側飛出並嚴重向右彎曲的球路。由外而內的揮杆路徑，杆面是開放的。

③左拉直球（Pull）：球直接往目標左側飛出，飛向目標左側的球路。由外而內的揮杆路徑，杆面是平行的。

(2)由內而外的揮杆路徑

①右推左曲球（Pushed Slice）：球向目標右側飛出並向左彎曲飛向目標方向的球路。由內而外的揮杆路徑，杆面是關閉的。

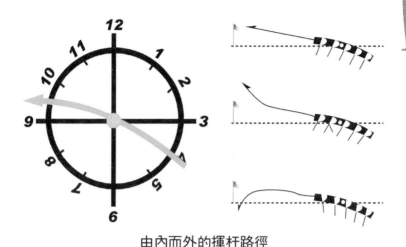

由內而外的揮杆路徑

②右推右曲球（Pushed Hook）：球向目標左側飛出並向右彎曲的球路。由內而外的揮杆路徑，杆面是開放的。

③右推直球（Push）：球直接往目標右側飛出直線，飛向目標右側的球路。由內而外的揮杆路徑，杆面是平行的。

(3)由內而內的揮杆路徑

上杆頂點在 3 點和 4 點之間，收杆時身體位置在 8 點和 9 點之間。

①左弧球（Drew）：球向目標方向飛出最後向左略微彎曲的球路。由內而內的揮杆路徑，杆面是關閉的。

②右弧球（Fade）：球向目標方向飛出最後向右略微彎曲的球路。由內而內的揮杆路徑，杆面是開放的。

③直球（Stright）：球向目標飛出直線飛向目標的球

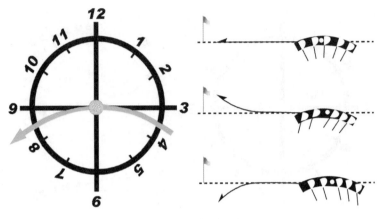

由內而內的揮杆路徑

路。這是最為理想的球路。由內而內的揮杆路徑，杆面是平行的。

(4)分析自己的球路

首先要分析球飛出時的方向及站姿。站姿是影響方向的因素之一。然後再確認握杆方法是否正確。

①打球者比較不喜歡的右曲球也分為左拉右曲球和右推右曲球。左拉右曲球是杆頭由外向內拉時與開放的杆面交叉擊出的球路。所以，球先向左側飛出然後又向右側嚴重彎曲。這是初學者中常見的球路。

②除了右曲球和左曲球外，左拉球與右推球也會給打球者帶來致命的麻煩。左拉球和右曲球都是擊中甜蜜點的球，因而這種球擊出的距離都比較遠，往往是滾出球道落入致命的障礙區內。這往往是具有一定水準的打球者打出的球路。

球的９種球路

③下場打球時，左弧球或右弧球是比較理想的球路。因為打出直球是非常不容易的。世界上絕大多數的職業球員打的都是左弧球或右弧球，這也是躲過前方障礙物的有效方法之一。

高爾夫常識

內、外、開放、關閉的概念

以目標線上的球爲基準，靠近身體的地方叫內或內側，遠離身體的地方叫外或外側。比如把圓珠筆橫放在桌子上，將其右側一端用右手指由外而內撥動的話，圓珠筆就會順時針旋轉，稱爲開放；反之由內向外撥動，則圓珠筆逆時針旋轉，稱爲關閉。高爾夫的道理也相同，球杆由內而外擊打球的右側部位，球就飛向目標的左側。

正確的揮杆

揮杆之前的站位應至少保持到擊球完畢，特別是要保持脊柱的傾斜角度。很多業餘愛好者在揮杆時脊柱傾斜度發生了變化。不能保持揮杆前的站位，就造成揮杆路徑的變化而無法準確擊球。如肩部抬起、身體向右傾斜等。

揮杆時要固定頭部，但頭部不是一動不動，而是要求頭部位置在兩腳寬度之內即可。固定頭部時，轉身比較容易。

揮杆動作能否成功與站位是否準確關係極大。

站位時，許多愛好者的身體過於前傾，這樣肩部不易轉動，頭部位置過低，造成只用手臂揮杆的弊端。站位時，要挺直後背，臀部略微抬起，雙臂自然下垂即可。爲了挺直後背，胸向前挺起也是必要的。

只有這樣，才能靠身體的轉動來打球。轉動身體時，一定要注意保持揮杆中心軸線，否則因軸線的變化容易造成失誤。

特別要指出的是，許多愛好者在擊球後收杆時，很容易立刻抬起身體。這也是不對的。高爾夫是對稱運動，收杆動作的對稱部分爲上杆動作。

打球的距離與方向來自於揮杆動作。也就是說，距離來自於揮杆力量，即杆頭速度，而揮杆路徑是方向的保證。

杆頭速度是擊球瞬間杆頭通過球位的速度，速度快距離長，速度慢距離短。因而上杆或下杆開始時加快揮杆速度，對提高杆頭速度是毫無益處的。杆頭速度也可以說是擊球瞬間的加速能力。杆頭從上杆頂點，沿著弧線下來，以平行杆面與球接觸，說明揮杆路徑正確，這樣杆頭才能附加上最大

的加速度，也就能產生最大的杆頭速度。

　　要經常進行下杆擊球瞬間使杆面與目標線平行的練習。練習過程如下：正常上杆後，慢慢下杆，靠近球位，到達擊球點後停住，觀察杆面方向是否與目標線重合，然後再完成送杆及收杆動作。在找到正確的擊球點後，要反覆練習，使肌肉產生記憶。停住的時間大約爲10秒鐘（因爲肌肉產生記憶的時間約爲10秒鐘）。

揮杆時的頭部固定

　　在練習場練球時，經常能聽到「不要抬頭」「頭部不要移動」這樣的話，這就是固定頭部的意思。

　　揮杆時，頭部的移動意味著身體軸線的移動。經常有這樣的比喻，將頭部比喻成自行車車輪的軸，將手臂和球杆比成輪輻，輪軸移動時輪輻肯定隨之移動。同樣，頭部移動，手臂和球杆所畫出的揮杆路徑也會移動，這就造成擊球的不準確。例如從A點準確上杆，但下杆時頭部移動，則杆頭就無法重新回到A點，或回到A點的路徑發生了變化，就是造成失誤的根本原因所在。

　　如果頭部移動，身體肯定隨之移動。揮杆時身體的移動也各種各樣。有的身體上下移動，也有的身體向一邊傾斜。不管哪一種，愛好者都要儘量避免。

　　有的書本或職業教練員也有這種觀點，揮杆時要舉起雙臂且肩部都轉到頦下，那樣怎能保持頭部固定不動呢？

　　我們所講的固定頭部不是說頭部連1毫米都不能動，這裏要表達的是一種揮杆意念，即揮杆時一定要有頭部固定的意念，才能使頭部移動最少。如果認爲可以移動頭部，那

麼揮杆時頭部就會移動很多，造成失誤的機率就更高。

軸線的固定意味著揮杆路徑的固定，只要增加杆頭速度，那麼就可以打出又遠又準的好球。

揮杆的疑難問題

一般的高爾夫愛好者對揮杆時不能發力非常困惑，這並非完全錯誤。因爲一般都要求揮杆時放鬆肌肉，揮杆動作不要僵硬，實際上是要求揮杆時肩部及揮臂的力量要與轉體的力量保持平衡狀態，也就是說，移動重心時左右兩側的力量要均衡。如果不能保持均衡，則肩部僵硬且彎曲，容易造成擊球失誤。

但是，任何情況下都不要發力且放慢揮杆速度是不正確的。

在長草中擊球時，如果泄力，則長草纏繞杆頭，擊球不準確，甚至無法將球擊出長草區。這時要緊握球杆，用力去打。

不要用力是指不必要的肌肉不要發力。

養成好的擊球習慣是終生受益的，而不好的習慣卻讓你一生困惑。

養成良好擊球習慣的核心是「爲了擊球而擊球」，還是「在完成揮杆動作時，杆頭通過球位自然而然將球擊出去了」的意念？非常遺憾，大多數愛好者都是爲了擊球而擊球。從收杆動作中可以看出這一點。如果是後者，那麼因完成了一個完整的揮杆過程，身體轉動自如且收杆動作優美。而前者則只盯住了球，沒有收杆動作，這種擊球最大的問題就在於擊球完畢後身體無法保持平衡。

每個打球者都知道收杆的重要性，但是讓一直沒有收杆動作的人突然增加收杆動作，那麼他就無法找到揮杆節奏，無法正確擊球。收杆後，如果不能保持身體平衡且慢慢將球杆移到身體前方，那就說明你的收杆動作存在問題。如果你的收杆動作存在問題，就有必要針對這一問題進行練習。若想有一個優美的收杆動作，揮杆時一定不能發力。如果發力，絕對不可能有收杆動作。

在泄力的狀態下，球杆在擊球瞬間區域加速擊球後，又以比較平穩的速度完成收杆動作，可以說，揮杆的節奏應該保持為「慢—快—慢」。如果發力，就破壞了揮杆節奏。擊球結束時揮杆也就結束了，甚至整個身體會失去重心。也有一種簡單的練習收杆動作的方法，「下杆時在保持站位時雙膝角度的同時，將右膝移向左膝」，這樣也可以完成較好的收杆動作。下杆時左膝一定不要繃直，一旦繃直就表明下杆時發力了。

在發球臺上，經常可以看到一些人在站位後抬頭看一下目標方向。這是不正確的方法。在站位後，抬頭是不可以的，應該是保持原有站位的同時，轉動頭部用左眼去看目標方向，球才打得準確。

二、握杆方式
Grip

GRIP 在英文中也有握把的意思。握把是指杆身（Shaft）最上面的部分，一般用橡膠、棉紗等材料製成。

通常 GRIP 是握杆方式的意思。

　　握杆方法是整個高爾夫動作中最基本的一環。握杆方法是否準確是能否正確揮杆的基礎。握杆方法決定了揮杆的形態，是影響打球成績的重要因素。只有掌握正確的握杆方法，才能在之後的打球過程中取得長足的進步。

　　若發現揮杆動作不夠準確，那麼，首先要檢查的就是握杆方式是否正確。正確的揮杆是從正確的握杆方法開始的。正確的握杆方法是距離與方向的一種保障。

　　為了養成正確的握杆方法，握杆要習慣化。正確的握杆方法的基本原則如下：

　　雙手及雙臂一定要保持平衡（Balance）。如果揮杆時偏重於力量較大的手臂，就會失去揮杆平衡而產生失誤。因而握杆時不要用手掌去握，應該用手指勾住握把，這樣才能保持雙手及雙臂力量的平衡。

　　首先兩手掌心相對，左手大拇指位於右手掌紋中生命線的位置，同時右手包裹住左手，使雙手成為一個整體。一定要用手指去握杆（Finger Grip）。

　　縮小縫隙。即縮小雙手、手指、握杆與手指之間的縫隙。只有這樣，才能在不是用力握杆時也能保證球杆不從手中脫離且擊球時保持正確的杆面方向。

　　握杆並站位後，手背方向和杆面方向應與目標線保持平行。這也是握杆的一個原則。

　　一般握杆時，從握把最上端起向下 2 釐米處開始握杆，但是在短切杆或打控制球時，握杆有時更短。握杆姿勢中握杆強度（Pressure）也是重要的一環。

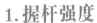

1.握杆強度

　　過於用力握杆或握杆過鬆而造成球杆脫落、扭動，都不是正確的握杆方法。

　　用左手中指、無名指、小拇指用力握住握把，其他的所有手指都是搭在握把上，這是掌握握杆方法的關鍵。如果所有的手指都用力，手臂就會連鎖發力，反而降低了杆頭速度，也會造成杆頭力量的提前釋放。

　　高爾夫球杆的握杆方法對揮杆節奏、杆頭速度、揮杆及球杆的控制乃至揮杆的整個過程都產生很大的影響。握杆一定要柔和，如果站位時就用力握杆，則上杆時越握越緊，自然而然雙手和肩部就要發力，從而無法控制整個揮杆動作。如果將握杆強度分為從 0～10，那麼 3～5 的握杆強度是比較理想的握杆強度。揮杆時只要球杆不從手中脫離，握杆強度就是比較合適的。

　　握杆時不是不用力，重要的是在什麼地方怎麼用力的問題。握杆時有三處要用力：

　　（1）左手的三個手指（中指、無名指、小指）。

　　（2）右手包裹左手的部分，即掌指部的肉墊。這一部分起到將球杆推出去的

握杆對準目標方向

作用。

（3）右手食指。右手食指在擊球時，控制著球的方向。在打左弧球（Fade Shot）或右弧球（Draw Shot）時，右手食指在握把上的位置也有所不同。

如果改變握杆強度，使握杆變得柔和（Soft）些，那麼，困擾你多時的右曲球就會減少很多，距離也會增加二三十碼。每次握杆時，都要認真確認是否正確（Precision），如果依靠感覺大概握杆，那麼，你的高爾夫水準不會有更大的發展。如果握杆時發生 1 釐米的錯位，球打出去就會偏差三四十碼。握杆時這種微妙的差別決定了打出去的球是落在球道上還是水障礙區內，是攻上果嶺還是落入沙坑，是推球進洞還是涮洞而出。

歸根結底，握杆是揮杆動作的基礎，所以，握杆時決不能馬虎大意，每一次都要認真確認是否正確。

2.握杆方式的種類

(1)用手指握杆的方式

①重疊式握杆法（Over Lapping）：這是比較常見的握法，即將右手小指放置於左手食指與中指間上方的握法。這種握法，不管是職業選手還是業餘選手，都比較喜歡使用。如果是右撇子，那麼，右手及右臂的力量就比較大，揮杆中會無意識地加大右手及右臂的力量及動作幅度。重疊式握法可以減弱這種影響，從而使左右兩邊盡量達到平衡。重疊式握法一般比較適合於手臂力量比較大的人。這種握杆方法是由 HARRY VARDON 發明的，因而

有時也叫瓦登握杆法。

②互鎖式握杆法（Inter Locking）：這是左手食指與右手小指交扣的握法，給人一種整體的感覺。互鎖式握法中要注意的是左手食指與右手小指交扣得不要太深，否則，雙手的角度就會發生變化，無法自如地控制球杆。正確的方法應該是雙指輕輕地交扣在一起。這種握杆法也叫交叉式握杆法（Cross Finger Grip），一般適合於手指比較粗短的人，也適合於女士、小孩或身體較弱的男士。

③自然式握杆法（Natural）：雙手手指分開，十個手指自然地握在握把上的握杆方法，類似棒球的握法。要求左手大拇指前端放在右手掌紋生命線的下方。這種握法比較適合於女士、小孩等力氣較小的人。這種握法不常見，但對於女性來說，不失為一種好的握杆方法。這種握法也叫十指握杆法（Ten Finger Grip）或棒球式握杆法（Baseball Grip）。

不管是何種握杆法，都要儘量縮小雙手的縫隙，使其成為一個整體。

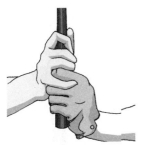
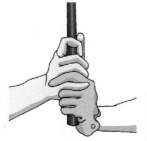
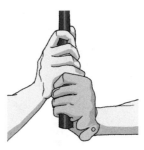

重疊式握杆法　　　互鎖式握杆法　　　自然式握杆法

(2)依據方向而分的握杆方式（以左手握杆的姿態而分）

①平行握杆（Square）：雙手平行握杆，左手手背方向與目標線平行的握法。這是容易打出直球的一種握法。標準握杆和平行站位是揮杆動作的原則。前面講過杆面平行擊球是非常重要的，在此基礎上才有可能經過手勢的變化打出左弧球（Fade）或右弧球（Draw）。

②強勢握杆（Strong）：這是打左曲球的握法，也是目前常用的握法。這種握法，左手位置過於偏握把上方，同標準握杆相比右手轉向右方，從上向下看可看見左手三個指節。強勢握法擊球比較強勁有力，但易導致擊球瞬間杆面關閉。

③弱勢握法（Weak）：這是打右曲球的握法。這種握法，左手位置過於偏握把下方，同標準握杆相比右手轉向左方，從上向下看可看見左手兩個指節。除了職業選手有意要打右曲球而選用弱勢握法，其他選手很少選用弱勢握

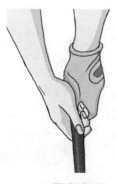 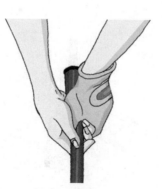 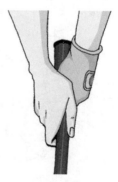

平行握杆　　　　強勢握杆　　　　弱勢握法

法，因為容易導致擊球瞬間杆面打開而打出右曲球。

(3) 手指握杆及手掌握杆（Finger Grip and Palm Grip）

有了正確的握杆方法，才能有優美的揮杆動作。許多職業選手在揮杆動作出現問題時，首先檢查的就是自己的握杆是否正確。相反，許多業餘選手卻不怎麼重視自己的握杆方法。

手指握杆有握杆比較牢固的優點，缺點是有時手腕容易發力造成擊球瞬間不能完全釋放杆頭能量。手指握杆比較適合於手小且力量較弱的東方人。正確的手指握杆最大特點是，握杆後拇指變短（Short Thumb），原因是左手中指要輔助小指用力。

手掌握杆換成手指握杆容易打出右弧球。

相對於手指握杆，手掌握杆是指用手掌掌心握杆的方法，比較適合於手大且握力大的人。手掌握杆時，手腕可以靈活轉動，這是優點。然而，手掌握杆擊球時容易出現握把扭動的現象，所以，一定要選擇適合於自己手型的握把。

手掌握杆的特點是拇指變長（Long Thumb），起到用力均衡的作用。

手指握杆換成手掌握杆容易打出左弧球。

很多初學者都是用手掌緊握球杆，擔心用手指握杆，球杆會從手中脫離。但是，手掌握杆因手臂用力過大，無法做出自然的揮杆動作。

(4)拇指推長與拇指收短（LONG THUMB and SHORT THUMB）

左手大拇指的前端緊貼杆身，起到感覺整個揮杆動作的作用。大拇指向前推長就是拇指推長，適合於手腕柔和且力量較大的人，而手指收短適合於手腕較硬的人。但手指收得過短，就會起到相反的作用。

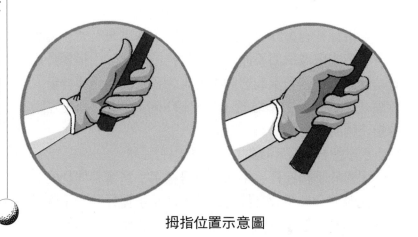

拇指位置示意圖

(5)重疊式握杆法的握杆步驟

①打開左手掌，將握把斜置於掌心，範圍從食指第二關節至小指跟部下方。握把上方應留出 2 釐米左右。用左手手指勾住握把下方，握把上方則由手掌跟部的肉墊頂住，其餘手指逐一握緊；

②左手握住球杆後，從上向下看大拇指位於握把中間偏右的位置（1 點方向）。同時，大拇指與食指所形成的

V字型，其尖端指向右肩中央；

　③雙手掌心相對，保持協調。杆頭放回地面，左手手背方向及杆面方向應與目標線平行；

　④右手小拇指輕輕放置於左手食指與中指間上方，右手手指逐一握住球杆。如果左手握杆準確，用右手掌心生命線包裹住左手拇指，從上向下看時應無法看到左手拇指；

　⑤右手握杆後，雙手掌心應該相對且右手拇指與食指所形成的 V 字型尖端同左手一樣指向右肩中央；

　⑥右手拇指和食指類似扣扳機動作；

　⑦前後搖擺杆頭，應該可以感受到手腕的彎曲與杆頭的重量。

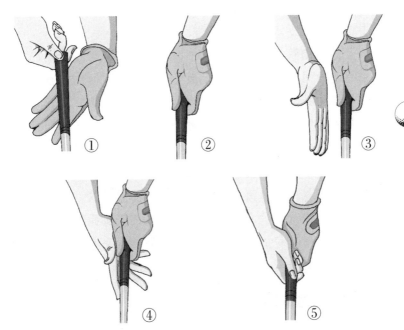

重疊式握法的握杆步驟

高爾夫常識

如何知道哪種握杆方式適合於自己

首先，站直並將雙臂自然下垂，觀察雙手掌面方向。若掌面方向指向身體一側，採用標準握杆（Neutral Grip）；指向身體後側，採用強勢握杆（Strong Grip）；指向身體前方，採用弱勢握杆（Weak Grip）。

不同情況，握杆方法也不同

一般情況下使用重疊式握杆法，打球時絕大部分揮杆都採用這種握杆方法，它有比較好的穩定性。

若想有比較好的擊球感覺，則採用互鎖式握杆法。比如在果嶺邊做短切，對距離及方向要求極高。這時除了技術，更爲重要的是擊球感覺（包括距離感和方向感）。

要求柔和擊球時，採用反重疊式握杆法。主要是推杆的握法，但打起撲球時也採用這種握杆方法，可以將球高吊起來，柔和地落在果嶺上的目標位置，球幾乎沒有滾動。

如果想打出落地滾動球，應採用十指握杆法。可以利用杆頭趾部，增加球的左旋，從而增加球的滾動距離。

在不需全揮杆的所有短打中，都應脫下手套，因爲短打更注重擊球感覺。

握杆方法的總結

①左手握杆應用除了拇指和食指的三個手指握杆；

②右手應用中指和無名指握杆；

③打開左手掌，將握把斜置於掌心，範圍從食指第二關節至小指跟部下方。握把上方則由手掌跟部的肉墊頂住；

④右手掌心生命線應放在左手拇指上；

⑤左手拇指應放在握把中間偏右的位置；

⑥右手拇指應放在握把中間偏左的位置；

⑦右手食指做類似扣扳機動作且與拇指密合無縫隙；

⑧不要用力握杆；

⑨杆頭放回地面，做好擊球準備姿勢，此時，雙手拇指與食指所形成的 V 字型，其尖端應指向右肩中央；

⑩雙手應緊密結合，有整體的感覺；

⑪確認自己的握杆方式是標準握杆還是強勢握杆，或是弱勢握杆。

握杆時應該注意和瞭解的內容

①握杆時雙手與球杆間，應密合無縫隙且握杆牢固；

②揮杆時，不管是在上杆頂點還是收杆結束，任何位置球杆在手中都不能扭動；

③爲了泄力，右手鬆握杆是不正確的；

④養成握杆牢固且不用力的習慣；

⑤不管任何方式的握杆方法，雙手都應緊密結合且有整體感；

⑥拇指與食指一定要成 V 字型。

三、擊球準備
Set Up

　　和握杆一樣，擊球準備姿勢也是最基本但卻極為重要的一環。只有掌握正確的擊球準備姿勢才能完成優美的揮杆動作。

　　正確的擊球準備動作，看上去比較自然。站位時要找好身體重心的平衡，才能在揮杆時保證身體的穩定性。站位是擊球準備的第一個動作。在下場打球時，擊球出現失誤，往往是因為站位不正確造成的。所以，站位是非常重要的，一般來講，平行站位是正確的站位動作。

　　在揮杆六原則中第一條就是設定擊球的方向。首先要確定目標並將球放置於假設的目標線（Target Line）上，並以球為中心垂直與目標線站立，這種站位方法就叫平行站位（Square Address）。

　　擊球瞬間的身體姿態應與站位時的姿態相同，如果站位不正確就無法保證擊球的方向正確。

　　確定目標線後，站位時應該確認包括杆面、肩膀、腰部、膝蓋及雙腳是否與目標線平行。

　　站位時，雙膝放鬆微屈，雙手自然下垂握住球杆。圖A是雙膝彎曲是否正確的確認方法。站位後，雙膝的連線應與雙腋下垂線相交。

　　上身放鬆，臀部向後頂，直到感覺平衡為止。此時，身體自然往前傾斜，但應保持背部挺直。可以用一根球杆

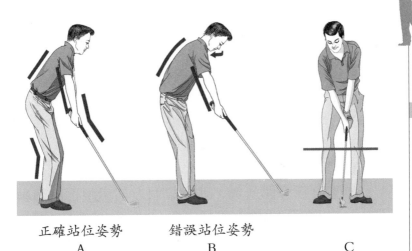

正確站位姿勢　　　錯誤站位姿勢
　　A　　　　　　　　B　　　　　　　　C

擊球準備

靠在後背來檢查身體彎曲是否正確。

　　彎腰時身體要放鬆，同時臀部一定要向後頂，如果只是背部向前傾斜，身體就會成「彎蝦」型，相反身體僵硬抬起，揮杆時就改變了揮杆軌跡而無法準確擊球。

　　圖C所示是比較自然的站位動作。雙腳分開約與肩同寬，背部放鬆向前傾斜，雙臂自然下垂握住球杆成英文的Y字。若雙腳分開過寬，就給重心移動帶來困難，相反，分開過窄則無法保持身體的平衡。雙肩的高低也要注意。要想肩部與雙臂所形成的倒三角型與目標線平行，右肩必須低於左肩。因為左手在上、右手在下，右肩自然低於左肩。如果雙肩保持水平，則意味著左肩相對於目標線處於開放的位置，容易造成擊球失誤。

　　總的來講，比較好的站位姿勢應該是臀部向後頂住，身體自然向前傾斜且雙膝自然彎曲。

1.站姿（Stance）

站姿是指擊球準備時雙腳的位置。站姿包括雙腳分開的寬度、雙腳的位置及腳尖的打開角度等，但更為重要的是作為接觸地面的唯一部分，揮杆時要從地面獲得足夠的支撐及反作用力。為了達到這個目的，首先要確定雙腳分開的寬度。

如果雙腳分開過寬，就會限制肩部與腰部的轉動（Turn），從而也限制了揮杆力量（Power）的源泉（揮杆的力量來自肩部和腰部的轉動）。揮杆時為了增加力量強行轉體，造成身體的左右移動，無法保證擊球的方向性。

如果雙腳分開過窄，就無法獲得上身與下肢扭屈時產生的強大的擊球爆發力。可見，雙腳分開的寬度是否合適是非常重要的。雙腳分開的寬度合適時，能夠牢固地支撐著揮杆動作，揮杆弧度較大且上身與下肢扭曲時產生強大的力量，同時也保持了身體移動性與穩定性的平衡。

站位時，一定要平行站位，即從目標看去，身體的每個部位都與目標線平行。但是在做擊球準備時，往往容易忽略這一點。

開放身位(Open Stance)是指從目標看去，左肩靠後而右肩向前的身位。反之，就是閉式身位(Closeed Stance)。

同樣，站姿也分為開放站姿與閉式站姿。

(1)站姿的基準

高爾夫的揮杆動作是以中心軸線為中心的對稱圓周運動。站姿的標準從大的方面講就是能否能夠牢固支撐揮杆

時的中心軸線。那麼，如何找到比較合適的站姿呢？一般有以下一些方法：

雙腳併攏，揮動球杆，就會發現身體的穩定性不是很好。這時，固定左腳，右腳向右移開直到身體感覺比較穩定，確定雙腳寬度及站姿。這時雙腳分開的寬度比較適合於5號鐵杆，腳跟間的距離大體與腰寬相當。

另外一種方法是雙腳併攏並向上跳躍，落地時為了保持身體的穩定，雙腳必定分開。確定落地時雙腳分開的寬度，這就是比較適合於自己的站姿。

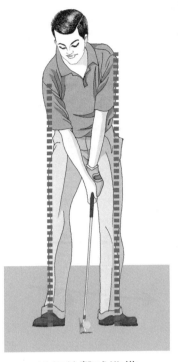

鐵杆的擊球準備

如果是1號木杆的站姿，因其杆身最長，揮杆軌跡最大，雙腳分開的寬度應與肩寬相當。

總的來說，站姿寬，會限制身體的轉動，而站姿窄，身體就會過多地轉動。

一般來說，雙腳腳尖的方向應該平行。身體轉動不靈活的人，也可以採用雙腳腳尖向外分開的方法，左腳腳尖的角度甚至達到45°。上杆過多的人，也可以採用關閉身體的右側、使腳踝成直角的方法。

不管怎樣，身體的各個部位應儘量與目標線保持平行。

(2)站姿的種類

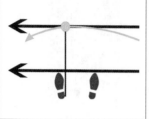	球杆的揮杆路徑為由內而內的平行站姿（Square Stance）。平行站姿是雙腳連線與目標線平行的站姿。由內而內能夠打出直球的揮杆路徑。這是比較理想的站姿。初學者應該從平行站位開始練習。
	球杆的揮杆路徑為由外而內的開放式站姿（Open Stance）。開放式站姿是左腳略微向後的站姿。因杆面開放，容易打出右曲球。這是因為抬頭用眼瞄球，造成身體隨之轉動而形成的。初學者比較喜歡這種站姿，因為這樣比較容易送杆。通常因這種站姿方向性比較好，在不追求距離而強調方向的中短距離擊球時採用。
	球杆的揮杆路徑為由內而外的關閉式站姿（Closed Stance）。關閉式站姿是右腳略微向後，瞄向目標右側的站姿。站起來比較難。採取關閉式站姿，揮杆時揮杆路徑為由內而外，因而加大了球的左旋，增加了擊球距離。採用關閉式站姿的人也比較多，但關閉式站姿具有身體轉動及送杆困難的缺點。

(3) 按照體型選擇站姿

　　擊球準備時，要注意身體重心應該在前腳掌，站位一定要與自己的體型協調。例如，高個兒的人如果站姿過窄，就增加了中心軸線左右移動的可能性，而矮個兒的人站姿過寬，就會造成身體重心的移動困難。一定要根據自己的體型選擇合適的站姿。

　　另外，同一個人也要根據體力狀況的不同，選擇不同的站位。如果身體比較疲勞，就選擇比平時稍微寬的站姿，以保持身體的穩定性。

　　站位時，通常 1 號木杆的球位在左腳跟平齊的位置，3、4、5 號木杆左腳固定，右腳依次向右移動，加寬站姿。長鐵杆的站姿與 5 號木杆相當，中鐵杆（5、6、7 號）的球位基本上在兩腳中間，而短鐵杆的球位則在兩腳中間偏右的位置。

　　不管是開放式站姿還是關閉式站姿，都要保證身體的各個部位與目標線平行。但是，應該知道平行站位是最為理想的站姿。

(4) 站位的步驟

　　①向前略微彎腰；
　　②背部保持挺直；
　　③部略微隆起，向後頂住；
　　④雙臂不能擋在胸前；
　　⑤雙膝應放鬆微屈。

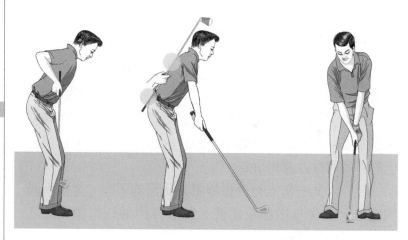

採取站姿的步驟

2.站位（Address）

(1) 身體的姿態 (Posture)

　　過去站位的身體姿態是背部彎曲成英文的 C 字型，但是現在要求臀部後頂、背部挺直、肩部自然下垂的姿態。身體的姿態對從上杆到下杆整個過程都會產生影響。因為高爾夫運動要求將靜止於地面的小球用較小的杆頭準確地擊出，如果身體的姿態不夠安定且舒適，身體就不能夠自如轉動，上下身動作也不能協調。

　　現代的揮杆動作要求由轉體來完成擊球，而不是用手去打球。如果背部彎曲，勢必要發力，造成不能自如地完成轉體動作。

　　站位時要求身體各部位保持平衡（Balance），也就是要求肩部自然前傾，膝關節放鬆微屈，從側面看過去，與

前腳掌處於同一個平面。整個身體的體重平均分佈於雙腳上。下巴抬高，雙臂自然下垂握住球杆，這時雙手與身體之間產生足夠的揮杆空間。

身體前傾角度非常重要。若身體過於前傾，在揮杆時為了保持身體重心的平衡，自然就會移動上身。反之，為了揮杆身體過於抬起，身體自然向前彎曲。這就是造成身體上下移動、擊球不準確的最重要的原因。80%以上的女性打球者，揮杆時身體向前傾斜不夠。揮杆時，身體向前的傾角一般要求在 20°左右。

理想的站位應該是平行站位，要求身體各部位應與目標線平行。不管雙腳的站姿是開放的還是關閉的，最為重要的是雙肩應與目標線平行。

為了增大擊球的力量，擊球瞬間，左臂與杆身應該成一條直線。同時，要儘量增加揮杆弧度，擊球瞬間應在揮杆弧度的最低點。

下巴抬高，維持與胸口的距離。雙手自然下垂握住球杆。由於右手位於左手下方，所以右肩自然會比左肩低，一般低一個拳頭左右。但右肩不能向前，如果向前就會使身體向左傾斜，破壞平行瞄球及身體平衡，無法做出優美的揮杆動作。

揮杆時，背部一定要挺直。至少到肩胛骨的部分要保持挺直。只有這樣才能使肘關節活動自如且腰部比較牢固。

在瞄球時，如果覺得目標很難瞄準，可在目標線上離球位約 1 公尺的前方，找一點當做替代目標，瞄準那一點即可。

平行站位後，如果想重新確認目標線，只能轉動頭部去

確認，而不能抬頭或起身，否則就會改變肩部的位置。

站姿（Posture）小結

①雙腳腳跟內側寬度應與雙肩寬度相當；

②左腳略微打開，右腳腳尖方向應與目標線垂直。站位後，右腳內側應該有一定的受力感；

③雙膝應略微向裏靠近；

④雙腳分開的寬度應隨球杆杆號的增加而變窄；

⑤右肩略微低於左肩；

⑥右肩不能向前挺起而超過左肩的位置；

⑦雙膝放鬆略屈（一般彎曲 3 釐米左右）；

⑧下巴抬起，頭部向右轉動 10°～15°，維持與胸口間的距離，以便雙肩有轉動的空間；

⑨臀部向後頂住；

⑩保持背部挺直，身體自然前傾，一般向前傾斜 30°左右；

⑪除了 1 號木杆外，擊球準備時，眼睛應在握把最前端垂直上方的位置（杆身與握把的連接處）。

⑫上杆前，面部朝向正前方且眼睛盯住球後特定的一個位置（如一個文字或數位）。

(2) 體重分配

上杆時重心在右腳內側，下杆時移向左腳的揮杆動作是比較有效的揮杆動作。透過重心移動，可以增加杆頭速度，也起到平衡的作用。

不同的球杆，站位時體重在兩腳的分配是不同的。因

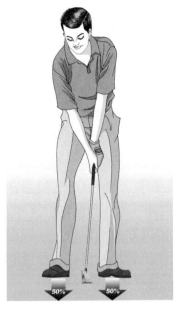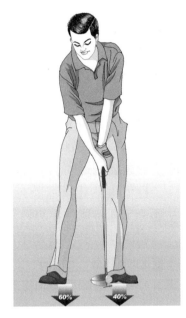

身體體重的分配

為球杆的形態及揮杆動作不太相同。

　　首先，1 號木杆站位時，體重分配要求右腳 60%，左腳 40%，也就是所說的重心靠右。這種站位可以獲得更大的揮杆弧度及杆頭向上擊球，並增加了擊球距離。

　　接下來是 5、6、7 號中鐵杆，體重分配要求左右腳各為 50%。這種站位揮杆動作比較均衡，從而獲得最大的杆頭速度。球道木杆和長鐵杆也與此大體相同。

　　短鐵杆的體重分配則要求左腳 60%，右腳 40%，也就是所說的重心在左。採取這種站位時，雙手位於球位的前方位置，下杆時可以做到向下擊球，保證了短鐵杆要求的擊球準確性。

　　如果要求擊出高吊球，則重心要偏右且球位位於兩腳

中間偏左的位置。如果不需要打出高球或前方有障礙物必須打出低滾球時，就採用重心偏左且球位中間偏右的站位。在頂風擊球打低飛球比高球更為有利時，也採用這種方法。打球彈道越低，站位時要求重心越偏左且球位越偏右。

　　推杆時，重心分配是不同的。短推時，重心應該偏左，這樣可以增加身體的穩定性，有利於推杆動作所要求的「身體鐘擺運動」。

　　打低滾的起撲球時，站位時要求 70%～80%的體重在左腳上，同時球位在容易做出下推揮杆動作的偏右位置。

　　完成站位時，身體重心不能過於靠前或靠後。一般前後推動身體而不倒，表示重心前後位置比較合適。身體的體重分配在雙腳拇趾到後跟中間的腳掌心位置為宜。

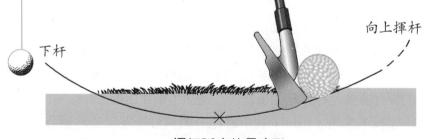

揮杆弧度的最底點

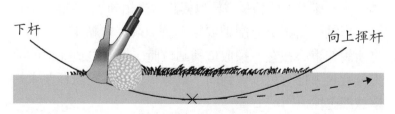

揮杆弧度的最底點

重心維持與轉移

揮杆動作要簡捷而緊湊。站立於地面的雙腳決定了身體的穩定性，也影響了揮杆動作。做揮杆動作之前，應該考慮好體重如何分配。

一般體重均分在腳跟靠前部位且腳趾要牢牢地抓住地面，雙腳的內側有受力感。這種感覺可通俗地比喻成「鳥兒站在樹枝上的動作」。雙膝放鬆略屈，就容易找到這種感覺。這時，雙腿的內側也有受力的感覺。

這種站姿是為了讓重心保持在雙腿的內側，只有這樣，才能在整個上杆過程中，右膝維持在固定位置，形成高爾夫中常說的「左右兩堵牆」。下杆時，一定要頂住左膝，從而形成身體轉動的軸線。

上杆動作一定要舒展，要畫出低而長的圓形軌跡，此時重心在右，但不能過於偏右。這也是初學者常犯的錯誤。重心移動過於偏右，就會造成下杆過快或向下拍球的現象。

以中鐵杆為例，站位時如果體重是均分在兩腳，那麼上杆頂點時，右腳分配的是約 60% 的體重。

需要注意的是，重心不是刻意去轉移的，它是上身及下肢在做轉體動作時自然而然轉移的。如果不懂得這種原理，那麼，上杆時勢必會造成重心向右移動過多，從而下杆時重心無法移到左腳。

上杆時要自然將重心移到右側（移動得不是很多），下杆時首先啟動左膝，以左側為轉體軸線，將體重的 90% 移到左腳，這樣才能做出比較理想的揮杆動作。一般下杆

的起動是在球杆杆頭快要到達上杆頂點而未到達時。

(3) 平衡 (Balance) 的注意點

①身體的重心不能過於靠前或靠後；

②體重應均衡地分佈在左右腳上；

③雙膝應放鬆微屈且內側有受力感；

④雙腳的受力部分應該是腳趾後部厚重的肉墊；

⑤一般雙膝彎曲 1 英寸（3 釐米）左右；

⑥臀部向後頂，否則下杆時造成身體前傾。

(4) 球杆與身體的距離 (Distance)

如果球杆越短，離身體的距離就越近。儘管因體型的差異球杆與身體的距離有些差別，要確定身體與球杆的距離是否合適，可在做好擊球準備動作後，右手放開握把，握拳試試握把底端與大腿間的空隙。如果能通過 1～2 個拳頭，表示球杆與身體的距離合適。

除了短切杆和推杆，1 號木杆兩個拳頭而鐵杆一個拳頭左右的距離比較合適。將杆頭放置地面，杆底著地，這也是身體與球位的適當距離。此時要注意，握把的後端應始終指向自己的肚臍位置。

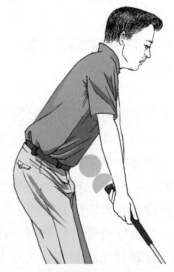

球杆與身體的距離

球杆與身體的距離過窄，揮杆動作不夠舒展，而過寬則給人以手臂與身體分離的感覺，同時轉體而產生的揮杆加速度，在擊球瞬間也無法充分地傳遞給杆頭。恰當的臀部後頂、身體前傾對找準身體與球位的距離是有很大幫助的。

只有找準身體與球位的距離，才能揮出如同職業選手那樣理想的揮杆動作，受到同伴們的讚美。

(5) 球位 (Ball Position)

球位是指根據球杆不同，將球放置於雙腳之間的不同位置，是擊球準備中與身體、雙臂、球杆相關（Connection）的重要一環，也與握杆方式、體型（高、矮、胖、瘦）及揮杆類型（左拉球、左曲球、右推球、右曲球）等密切相關，特別是對揮杆路徑（Swing Path）及揮杆平面（Swing Plane）影響極大。所以，不可能用一兩句話來說明球位的重要性。

為了擊球準確，球位也要正確。如果球位偏右，打出的是向右低飛的右曲球，球位偏左，打出的是向左高飛的左曲球。

高爾夫的揮杆是身體利用球杆畫出的圓形軌跡。球杆杆頭與球的交點（即擊球瞬間）應該是這個圓弧的最低點，此時左臂應完全舒展且與球杆成一條直線。所以，在這個圓弧軌跡確定後，球位就是決定球杆杆頭能否在杆面關閉的起點經過圓弧的最低點，並準確擊球。這也決定了球飛行的方向。

大部分的打球愛好者都不太重視球位。他們認為，不管球杆放在何處都可以透過眼睛的調整，在揮杆弧度的最低點

準確擊球。但是這種調整勢必造成手部和腕部肌肉的使用。

球位也與揮杆軌跡相關。一般鐵杆的揮杆動作是以向下的角度擊球，即揮杆圓弧的最低點應在球位的前方；而擊球後，杆頭順勢往下挖起草痕，挖起的是球位前方的草皮。這種球落在果嶺就會有倒旋的現象。

如果球位靠左，即杆頭經過揮杆弧度最低點後擊球，就會「打厚」或「打薄」。

1號木杆的杆身最長，所以球位也最為靠左。一般放在與左腳腳跟平齊的位置。

為什麼不放在兩腳中間呢？

首先，在實際的揮杆中為了增加揮杆力量及杆頭速度，要有重心轉移；與左腳腳跟平齊處是發揮最大杆頭速度的位置。杆面與目標線要平行。如果球位過於靠向內側，就無法打出由內而外的揮杆路徑。

第二，只有靠左，才能保證杆頭在通過揮杆弧度最低點後，以向上的角度擊球。這也是1號木杆一定要架梯開球的原因。以向上的角度擊球，可以減少球的後旋，從而增加球的飛行和落地後的滾動距離。

在打上坡球、下坡球或球在長草區、沙坑內時，選擇的球位都是不同的。

前面講過，球位與握杆方式有一定的關係。弱勢握法，球位比標準握法偏左，而強勢握法要比標準握法偏右。如果弱勢握杆的人，球位與標準握法的球位相同或偏右，那麼打出的球是右曲球，反之，強勢握杆的人，球位與標準握法的球位相同或偏左，那麼打出的是左曲球。

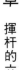

我們建議，體型比較矮胖的人，應選擇比正常偏右的球位；體型瘦高的人，應選擇比正常偏左的球位。

因球位的不同，揮杆路徑也會發生改變。球位靠右，揮杆路徑與目標相比過於由內而外，球位靠左，就變成了由外而內的揮杆路徑，打出右曲球。如果初學者右曲球的情況嚴重，那麼可以將球位向右調整，減少右曲球的發生且將球擊實；反之，左曲球嚴重，則將球位向左調整，減少左曲球的發生並增加杆面角度的準確性。

現代高爾夫將球位的確定方法分為兩種。

一種是傑克‧尼克勞斯式球位

傑克‧尼克勞斯式的球位是指左腳保持固定，右腳隨

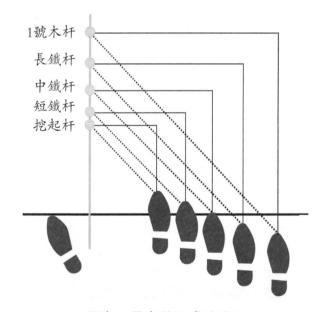

1號木杆
長鐵杆
中鐵杆
短鐵杆
挖起杆

傑克‧尼克勞斯式的球位

球杆號數的變小往右移來確定球位的方法。同時球杆杆號
越小，右腳越往後移，採取關閉式站姿；杆號越大，右腳
越往前移，採取開放式站姿。

另一種是本·霍根式球位

所有的高爾夫揮杆動作都有最低點。因離心力的作
用，球杆杆頭畫出的揮杆最大軌跡是一個圓形。如果每一
次都是相同且完美的揮杆動作，則揮杆軌跡最低點都出現
在同一地方。那麼，如何確定揮杆弧度的最低點呢？有一
種簡單的方法可以確定。做一個完整的揮杆動作，查看留
下的草痕，草痕的最低點就是揮杆弧度的最低點。因為身
體有向左的重心轉移，所以，最低點一般出現在雙腳中間

本·霍根方式的球位

偏左約 5 釐米的地方。

　　原則上高爾夫的揮杆動作與球杆杆身的長度沒有關係，即不管何種球杆，揮杆弧度及節奏都要保持一致。

　　本‧霍根式球位是根據球杆的不同，以雙腳中央為基準向左右略微調整來確定球位的方法，但一定要保持相同的揮杆動作。根據杆身的長短及杆面傾角的不同，擊打出不同的距離和彈道。也就是說，球杆越短，球位越靠右。因為短杆的杆面傾角較大且構造不同，若想以向下的角度擊球，球位就必須靠右。

(6)頭部位置

　　站位時，頭部的位置非常重要。下巴抬高，後腦、後頸應與脊柱保持在同一條直線上。用眼睛盯住球的後部。脊柱的角度越好，揮杆就越順暢。

(7)眼睛的位置

　　站位時，頭部的形態因用哪一隻眼睛來瞄球而不同。如果用右眼瞄球，球在左側，勢必頭朝右側略微轉動，而用左眼瞄球則保持原狀即可。所以，左眼好的人比較有利。

(8)下巴的位置

　　下巴抬高，維持與胸口間的距離，以便雙肩有轉動的空間。在擊球瞬間儘量保持下巴不動。如果身體離球位太近，下巴就無法抬起。身體應與球保持適當的距離，以便獲得飽滿的揮杆弧度，準確擊球。

(9)雙手的位置

現代的高爾夫強調了揮杆時雙手的位置。杆身越長，握杆後雙手的位置越要固定在肚臍下方。但是擊不好球時，往往雙手的位置往左靠且身體向左傾斜。這是非常不正確的，也是給打球者帶來混亂的開始。

1號木杆，站姿要牢固。雙膝放鬆微屈，腳趾摳住地面，同雙肩一起與目標線保持平行。雙手自然下垂握住球杆，無須刻意僵直，雙手位於肚臍的前方。由於右手位於左手的下方，所以右肩自然會比左肩稍低，但不要刻意使右肩放低。一般要求右肩比左肩低一個拳頭左右。

短鐵杆的雙手位置應該在左腿內側。

長鐵杆和球道木杆的雙手位置在肚臍下方的位置。雙手的這種位置，開始時會覺得比較彆扭，但有利於擊球的準確性。

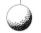

(10)雙膝的角度

整個揮杆動作的目的就是在擊球瞬間將所有的力量正確地傳遞給高爾夫球。要想揮出有力量的揮杆，球杆與身體間必須保持一定的距離。如果雙膝過多彎曲，那麼雙手與身體的距離就會很近，以至沒有充分的揮動空間。

為了保持這個空間，雙膝應該微屈，如果雙膝伸直，就會缺乏彈性。雙膝應放鬆、微屈並保持彈性。臀部後頂，保持膝到腳踝與地面成直角。

雙膝的彎曲程度是否合適是造成揮杆時身體是否上下移動的主要因素。

　　雙膝採取這種姿勢，身體自然前傾且重心在前腳掌，揮杆時重心容易轉移而且擊球準確。

　　揮杆中，注意身體不要緊張。如果雙臂、雙肩及雙手肌肉緊張，無論如何都不可能擊出好球。特別是要擊出遠球而全身無理發力，破壞了揮杆的平衡，往往事與願違。

　　那麼，站位時雙肩和雙臂如何保持放鬆呢？最為重要的是不要向下擠壓杆頭。雙臂自然下垂，保持由肩部與雙臂所形成的倒三角形，將球杆想像成吊在這個三角形上即可。另外，杆頭上下晃動一下，也是放鬆的好方法。

　　擊球瞬間用力握杆的人，一定要想像將球杆扔出去，而對握杆較弱的人要強調轉身動作。

揮杆準備動作詳解

球杆種類	雙腳寬度	球位	站姿	體重分配（％）（左：右）	擊球角度	雙手位置
1號木杆	與肩同寬	與左腳腳跟平齊的位置	關閉式站姿	40：60	向上的角度	肚臍位置
球道木杆長鐵杆	比肩寬略窄	雙腳中間偏左	平行站姿	50：50	平行的角度	肚臍位置
中鐵杆	與腰同寬	雙腳中間	平行站姿	50：50	向下的角度	左腿內側
挖起杆	窄	中間偏右	開放式站姿	60：40	向下的角度	左腿內側
起撲杆	很窄	與右腳拇指平齊	開放式站姿	60：40	向下的角度	左腿內側

(11) 雙腳的位置

　　雙腳站好位置時，左腳的形態左右著擊球的質量。雙

腳分開的寬度根據球桿的種類及形態不同而略有不同，但
一般要求雙腳分開與肩同寬，這種站姿在重心轉移時，可
以保證身體保持平衡。

　　左腳分開的角度，可以調整上桿時身體轉動的角度，
同時防止身體左側在下桿時過於主動，保證擊球瞬間的擊
球質量。

　　根據球桿與個人習慣不同，雙腳分開的寬度也不盡相
同，同時左腳分開的角度也不同。

　　1 號木桿，雙腳分開與肩同寬，保持身體的平衡。左
腳向左側分開 25°左右，這種站姿在下桿時身體轉動自
如，且整個身體像上緊的發條，隨時準備鬆開，爆發擊球
力量，將球擊出較遠的距離。同時，一定程度上抵消了過
度的由內而外的揮桿路徑，可擊出好球。

　　為了在重心轉移時形成高爾夫中所講的「右牆」，右
腳應平行站位。

　　中鐵桿，要求左腳向左側分開 45°左右，在重心轉移
時，不僅有利於形成發條效果，也有助於身體帶動球桿完
成下桿動作。

　　如果揮臂動作過多，轉體動作就會減少，反之，轉體
動作過多，揮臂動作就會減少。左腳分開 45°角，有利於
這兩種動作保持正確的平衡關係。

　　站位時，體重應分佈在兩腳的內側，才能在上桿頂點
及收桿時中心軸線保持不動。同時左腳分開 45°角，可保
證身體轉動自如。如果左腳平行站位，不利於桿頭能量的
完全釋放，身體容易失去重心，也可能導致腳踝受傷。

　　右腳仍然平行站位。在上桿時，右髖關節及右臀部一

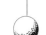

定要頂住重心右移帶來的重量。因為這個支撐力量與下杆的揮杆力量在一定程度上成正比。如果右腳如同左腳一樣向右分開，就無法感受這種力量，揮杆力量也減少了很多。

切杆時，左腳完全分開成直角，同時兩腳腳後跟應儘量靠近。比起開放式站姿，上身更容易轉動且防止了下杆時杆頭能量的提前釋放，但不容易形成發條的效果。

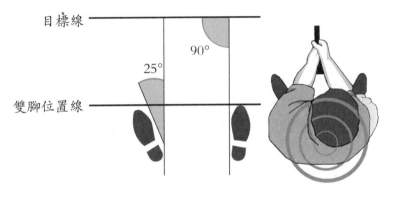

目標線

90°

25°

雙腳位置線

雙腳角度

(12) 保持自我的揮杆節奏

任何體育運動都有自己的運動節奏。高爾夫運動更需要這種節奏感。從開始站位前的擊球準備開始到上杆、上杆頂點、下杆、送杆等所有揮杆過程都要保持良好的節奏，尋找適合於自己的站位及揮杆節奏感。

3. 對準目標（ALIGNMENT）

很多初學者在練習場球墊上練球都不太注意擊球的方向性，一旦下場就會發現，擊球雖然紮實，方向卻偏離目

標很多。這是因為不掌握對準目標的方法造成的。

什麼叫對準目標呢？它包括選定目標並在目標與球位間畫出假想的目標線（Tar-get-To-Ball Line），身體各部位平行於目標線站位等內容。只有這樣，球才會飛向所設定的目標。

(1) 對準目標的方法

雖然擊球動作扎實，自認為能擊出好球，但擊出的球卻偏離目標許多，這是令人非常失望的。造成這種結果，不是動作擊球不正確而是對準目標的方法錯誤導致的。站位時，身體沒與目標線平行的可能性極大。另外，有可能是雙腳站位雖與目標線平行，但沒有注意肩部、膝蓋、眼睛及杆面方向是否與目標線平行。

只有身體與目標線平行，雙臂才能沿目標線方向揮動球杆。

目標對準，看起來似乎非常簡單，但現實並非如此，需要下工夫練習，才能獲得較好的效果。為了培養對準目標的感覺，可以採用這種方法練習：將兩根球杆平行放置於地面，一根指向目標方向，另外一根是雙腳腳尖的位置，即將雙腳放在這只球杆的後面，然後練習擊球。最後移去球杆，實際感受對準目標的感覺。透過不斷地練習，提高對準目標的準確性。擊球的方向性好了，高爾夫水準自然也提升了。所以，我們把對準目標通俗地比喻成「穿衣要扣好第一個扣」。

下場對準目標時，一定要在球的後方瞄準目標。一般在球的後方約 5 公尺處。如果站在原地，將頭部轉向目標

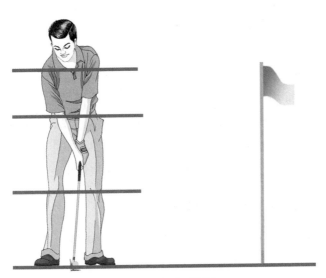

對準平行與目標

瞄球，因雙眼視差的原因，會造成目標的失真。

在練習場練球時，也要設定目標後擊球，如場邊的柱子等，但絕不要以球墊的方向作為擊球方向。

(2) 對準目標的步驟

確定目標。有一種比較簡單而實用的確定目標方法。首先在確定的目標（如旗杆）正後方尋找一個比較大的參照物，如樹木、山峰，然後在參照物與球位之間的位置再找一個目標替代點，一般在球位前方約 1 公尺處，可以是一片落葉，也可以是打球留下的草痕或變了顏色的一小片草皮。在參照物、目標及目標替代點之間畫出一條假想的目標線。瞄球時，杆面瞄向目標替代點，這樣瞄球更為容易且準確。

確定目標後，右腳與球位平齊，用一隻右手握住球杆將杆面瞄向目標替代點。這樣，身體與目標線成「Ｔ」字型，也就是平行站位。之後，左腳正確站位，右腳向右平移到正確的站姿位置。視線應始終注意目標替代點。

在練習場要反覆練習這種對準目標的方法，直至成為一種機械式的動作。如果在練習場上毫無目標、盲目練習擊球，對下場打球提高成績是沒有任何幫助的。

4. 瞄球（Aiming）

瞄球在高爾夫中解釋為將杆面瞄向球位，並與目標線成直角且身體各部位平行於目標線對準目標的過程。這是說起來容易做起來難的一種擊球準備動作。

在練習場，擊球動作紮實且準確，而一旦下場，擊出的球總是偏離目標，其原因就在於瞄球不準確。只有瞄球準確才能真正提高打球成績。瞄球是每一次的揮杆動作是否統一且準確的基礎。

為了將球準確地擊向目標，很多打球者都在練習場苦練著揮杆動作。但是，一旦下場就往往事與願違，也許這

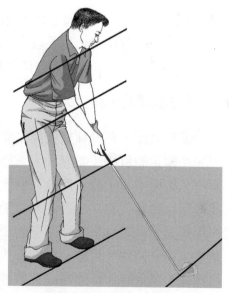

身體各部位與目標線平行

就是高爾夫的微妙之處。

下場後，肩部、臀部、雙膝、雙腳等身體各部位都平行對準了目標，但擊出的球仍方向不定，也許有很多原因，最重要的原因應該是瞄球不準確，即杆面未能與目標線成直角。以開放或關閉的杆面擊球，如同讓打了方向盤的汽車直行，球完全不可能朝既定方向飛去。

在練習場練習時，很多人都注意自己的站姿、球位、體重分配等各種因素，唯獨忘了瞄球的重要性而始終朝一個方向擊球。從現在開始，一定要改變這種練球方法，應該選定不同的目標，找準身體各部位（肩、臀、膝、腳）與目標線平行站位。這樣的練習對下場打球提高成績幫助極大。

瞄球時，瞄向球位前約1公尺處的目標替代點要比瞄向遠處的實際目標點容易得多。然而，很多業餘愛好者瞄球時只盯著落球點或旗杆。目標替代點應是球位前方不易被風吹動的物體或顏色不同的一小塊草皮。

在練習場，還有球墊可以作為瞄球的參照物。下場時，場地空曠，瞄球就更加不容易，只能完全依靠自己的感覺找準方向。所以，找準平行站位，試揮杆，觀察草痕方向，如果方向與目標線一致，表示瞄球正確。

對瞄球方法的總結：首先站在球後確定擊球方向，思考利用何種球杆，採用何種方法擊球。然後，握住握把（如果是初學者，注意一定要用雙手而不是用一隻手。因為用一隻手握杆再把另一隻手放上去的時候，容易造成杆面的變向），舉起球杆選定目標，在球位與目標間畫出假想的目標線，並在目標線上、球的前方約1公尺處確定一

個目標替代點（不容易被風吹動的物體、草痕或顏色不同的一小塊草皮等），之後慢慢走向球位，將桿面瞄向目標替代點，即桿面與目標線成直角。

最後確認身體各部位是否與目標線平行。這時眼睛也要與目標線平行，如果頭部轉向身體右側，視線盯著球的後方，就有可能改變揮桿路徑。

5.擊球前例行準備(Pre-Shot Routine)

揮桿準備是指在擊球之前所做的所有擊球思考與動作。這是打球者每次反覆做且連貫的一連串動作，包括查看球位、設想擊球的方式及效果、選擇合適的球桿、選定目標且畫出假想的目標線、採取站位等內容。

在電視轉播中，經常可以看到職業選手做揮桿前例行準備的過程：在球的後方確定目標，接著試揮幾下，再用右手握住球桿，左腳在後，將桿面方正對準目標，然後身體平行站位。揮桿前，他們會轉頭看一下目標，最後完成揮桿動作。高水準的職業選手，都要做擊球前例行準備。

但大多數業餘愛好者都不做擊球前的例行準備，即使做了也不是一貫且連續的動作。因為擊球前的例行準備既不複雜也不難做，所以，很多愛好者都沒有認識到它的價值和作用。如果瞭解了，就會大吃一驚。由相同的擊球前例行準備，既可以保持相同的揮桿動作，也可以從心理上解除緊張感。

也就是說，透過每一次都相同的例行準備，可以固定適合於自己的揮桿動作，保證頭腦思考準確而肌肉放鬆的揮桿狀態。所以，每個打球愛好者都要開發出適合於自己

的擊球前的例行準備動作，並在練習場練習時就要開始注重擊球例行準備。

這也是糾正打球成績起伏不定的重要方法之一。

擊球前的例行準備中，要注意兩個方面的問題：

第一，例行準備結束後，要馬上轉入上杆動作，中間不要有停頓。也就是說，對擊球的思考結束後連續自然地轉向肌肉的揮杆動作中（大腦的活動從左腦轉向右腦）。

第二，一旦選定適合於自己的擊球例行準備過程，就不要輕易改變。如果改變自己的例行準備習慣，就會給肌肉記憶帶來混亂。

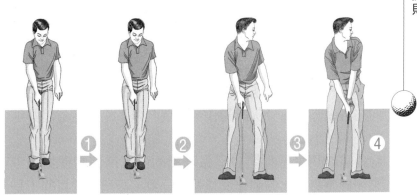

擊球前的例行準備

(1) 擊球前例行準備的步驟

①要進行試揮杆：在離球有一定距離的地方（以免試揮杆時碰到球），進行試揮杆。一般要求試揮一下即可，因為

試揮杆次數過多會分散擊球的注意力。試揮杆不是無意識的揮杆，而是假想實際擊球狀況、確認各個分解動作的揮杆。

②想像揮杆動作：站在球後目標線上約 2 公尺的地方，看著目標想像自己的揮杆動作及擊球的效果、球以你所願的彈道飛向目標這樣的畫面。

③對準目標瞄球：確定目標替代點（球位前方、目標線上約 1 公尺處），將杆面正對瞄向目標替代點，並採取平行站位。

④搖擺杆頭：在上杆之前，晃動幾下杆頭的動作。為了減輕肌肉的緊張感和整理思緒，上杆前有必要搖擺杆頭。但要注意杆頭搖擺的路線盡量在揮杆軌跡上，杆頭搖擺結束後，杆頭一定要放回原來的位置即杆面要對準目標替代點。

⑤「摳動扳機」：意味著上杆動作的開始。在引杆前，身體要有一個習慣性的微小動作，起到啟動上杆動作的作用，也使上杆動作更加順暢。傑克・尼克勞斯一般是上杆前將頭部向右稍微移動；湯瑪斯・凱特則將重心由左向右移動等。每一次的動作一定要一致，決不能省略其中的任何細小動作。

可以用攝影機將自己擊球前的例行準備動作拍攝下來，確認每一次的動作過程是否一致。高爾夫的目的不是揮杆而是結果，因此，擊球前例行準備是非常必要的。

(2)擊球前例行準備的注意點

①在擊球前，對揮杆動作最好的思考是什麼都不想。擊球前想法越簡單越好，最好只有一種想法，同時讓這種想法或頭腦中浮現的畫面觸發自己的揮杆動作。這樣做，

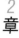

不容易受到外界的干擾。擊球距離超過 100 碼，頭腦中可以有這種想法或影像，如果擊球距離在 100 碼之內，就什麼都不要想，只想一件事，即如何將球送入球洞。

②要有自信。要充分相信自己的技術，相信自己能將球打到目標點。望著旗杆數數或數杆頭搖擺的次數等都是好主意。

③揮杆動作要成為習慣性的動作而且自如地完成，不要刻意去做。舉例來說，「向後直線」這種簡單的想法與「向後一定要直線引杆」的想法的擊球效果是完全不同的。前者可以放鬆自如地揮杆，而後者只是增加了心理負擔，使肌肉緊張，容易造成失誤。

④擊球前例行準備越簡捷越好。急促的例行準備是不好的。如果在擊球前例行準備受到外界的干擾，應該立即停止，短暫停頓後再重新開始。

⑤打球過程中常有對攻果嶺的方案及對球杆的選擇左右不定的情況，這時一定要相信自己能夠作出的第一次判斷。

高爾夫常識

正確站位（Address）的方法

正確的站位方法是正確揮杆動作的基礎。

①雙臂要放鬆；

②雙腳分開合適的寬度；

③後背挺直，身體自然前傾到球杆杆底平整著地為止；

④雙膝放鬆微屈；

⑤雙臂自然下垂，雙手握住球杆；

⑥雙臂要夾緊；

⑦根據不同的球杆，保持好球杆與身體間的距離；

⑧找準雙肩的位置；

⑨杆面要正確對準球位。

正確的站位

獲得正確身體姿態的方法

如圖所示，身體挺直站好，雙手握住球杆（應採用正確的握杆方法），舉至腰前。身體前傾，此時雙手隨著身體動作自然下垂，杆頭觸地後，就是自然的擊球準備動作。這時要注意握把後端應與大腿間保持適當的距離且杆頭觸地時跟部與趾部都要平貼於地面。將髖關節向前微推，雙膝自然放鬆微屈。這時應該感覺到，體重分佈在雙腳拇趾突起與腳跟之間的中間部分，雙腳內側有受力感。注意雙膝不要刻意向前挺。臀部向後頂且向上略微抬起，有利於脊柱挺直，減少擊球時身體的上下移動，同時也使上身轉動自如。

防止身體左傾

上杆時要保持身體的中心軸線。爲了身體轉動軸線保持原位，一般要求固定頭部。但是，許多業餘愛好者機械地理

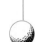

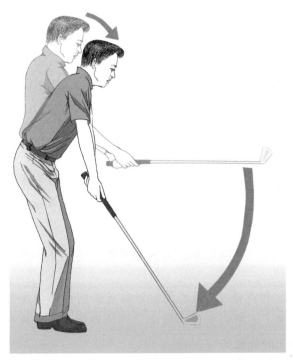

正確的身體姿勢

解了這一概念，在上杆時，只注意保持頭部的位置而造成身體的向左傾斜。這種姿勢就叫身體傾斜。

上杆時如果有身體左傾現象，在擊球瞬間就無法正確擊球，影響球的飛行距離及方向。所以，固定頭部的概念應該理解爲身體要沿著中心軸線轉動，即身體沿著脊柱轉動，可以防止身體左傾現象的發生。

是否對準目標（Alignment）的確認內容

①雙腳腳尖的連線、雙肩連線及雙膝是否與目標線平行；

②臀部是否向一方傾斜而未與目標線平行；

③雙眼的連線是否與目標線平行；

④確定球位前方、目標線上約 1 公尺處的目標替代點。

第一洞開球的困擾

業餘愛好者都會遇到第一洞開球的困擾。因爲身體還沒有活動開且又有許多雙眼睛盯著，很容易造成第一杆開球的失誤。所以，打球一定要提前到達球場，去做一些準備活動。哪怕提前 5 分鐘到達、下場前做幾下空揮杆都是有幫助的。

從第 1 洞到第 18 洞都要有擊球前的例行準備。擊球前的例行準備，不要刻意地去模仿別人的動作，應該尋找一套適合於自己的動作。

擊球前的例行準備不是隨意地空揮幾下球杆，而應與實際要做的揮杆動作一致。同時在做擊球前例行準備時就要完全決定實際揮杆的全部過程。很多愛好者是在站位時才開始考慮這個問題，其實爲時已晚。

另外，也要知道同一支球杆可以打出不同的距離。以 7號鐵杆爲例，全收杆時可以打出 155 碼，四分之三收杆時可以打出 150 碼，而半收杆的距離爲 145 碼。在練球時，應該有意去注意這個問題。

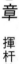

第三章

揮杆動作

In Swing

一、揮杆動作的開始
Swing Start

揮杆分解圖示

1.揮杆的開始

揮杆的開始是在不破壞站位時的下肢姿態的情況下做起杆（Take Back）的動作。起杆時身體不可以向右傾斜。將球杆慢慢移向右腳前方，此時儘量保持杆面方向與目標線平行。注意身體不要傾斜，左肩自然向下頜部移動。隨著熟練掌握動作，速度也會有所加快。

這一過程，可以想像為火箭的發射。火箭發射時，開始是緩慢上升，隨著加速度的增加，速度會越來越快。

2.揮杆動作開始的信號

一般在開始揮杆動作之前，右膝會向左側沿著目標線輕輕移動一下，這是為了起杆時獲得一定的反向彈力。這

種動作也就是揮杆動作開始的信號。這個信號對掌握起杆時機和保持揮杆節奏都是有幫助的。

揮杆動作開始的信號因人而異，有人向右略微移動重心，有的只是用左手拇指握一下球杆，這僅僅是個人的習慣問題，相當於按下「點火開關」。

3. 節奏與時機（Rhythm And Timing）

揮杆動作要掌握好節奏與擊球時機。節奏是指揮杆動作何時要快、何時要慢，與揮杆快慢是一個意思。每個打球者都要有適合於自己的揮杆節奏。

時機是指能以最大力量擊球的瞬間。也就是說，身體各部位能以正確的順序運動且準確擊球。如果掌握不好擊球時機，即使揮杆動作及節奏都很好，擊出的球還是沒有距離，打球成績也起伏不定。

為了保持較好的揮杆節奏，起杆一定要緩慢。如果起杆階段過快，則雙腿晃動、身體後傾，無法掌握準確的擊球時機。同時，杆頭到達上杆頂點後，下杆初期也要柔和，做好杆頭在擊球瞬間區域產生最大加速度的準備。杆頭速度在擊球前後是最大的。

擊球後，揮杆動作不能停止，應繼續送杆且正確收杆，否則會影響擊球的距離和方向。

在送杆階段，仍保持上杆時的柔和速度，可以感受到反作用力的作用。上杆時能感覺到杆頭重量及軌跡，更有利於掌握擊球時機。

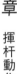

4. 杆頭搖擺（Waggle）的目的

杆頭的搖擺對擊球準確性是非常有幫助的。在搖擺杆頭的過程中，雙腳也在輕微活動，有利於體重的均衡分配。在搖擺杆頭時，球杆會左右擺動，減少了雙手與握把間的空隙，使握杆更加牢靠。

在搖擺杆頭時，眼睛應向目標看去。

要注意，應該在球位後方沿著目標線搖擺杆頭，擺動距離在 50～60 釐米。有些人只是為了完成一個程式而在球的上方左右擺動杆頭，這是不正確的。

搖擺杆頭可以緩解肌肉的緊張感，使肩關節及腕關節更加放鬆，揮杆柔和且順暢。如果不搖擺杆頭，在杆面對正後，直接起杆，因動作的突然性，揮杆時容易發力，不可避免地增加了失誤的機率。

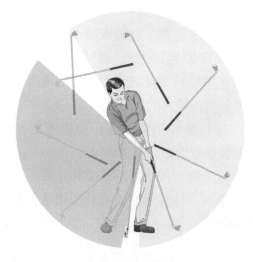

揮杆路線圖

搖擺杆頭、放鬆肌肉、思考擊球瞬間及期望的擊球效果，對打球者的心理是莫大的安慰。

高爾夫常識

打高爾夫球時，需要確認的要點

（1）握杆方法（Grip）

①左手微用力握杆，右手起到輔助作用；

②握杆時，雙手用力點有三處：左手的中指、無名指、小指；包裹左手拇指的右手拇指下方厚重的肉墊；勾住杆身的右手食指；

③握杆的雙手應成爲一個整體且密合無隙。

（2）瞄球（Aiming）

①1 號木杆開球前，首先要在球位前方、目標線上 1～2 公尺處選定一個目標替代點（可以是落葉也可以是草痕等）。

②擊球準備時，先將杆面垂直瞄向目標替代點，然後再採取站姿。

（3）揮杆動作（In Swing）

①起杆時，杆頭沿著目標線直線移動的距離，至少與肩寬相當，屈腕成 90°，之後轉肩，這就是上杆動作；

②用 1 號木杆，上杆、下杆都要保持由肩部和雙臂所形成的倒三角形。要感覺到 1 號木杆是由轉體來擊球；

③上杆時，轉肩一定要充分；

④現在的鐵杆，都有低重心設計，所以以向下角度擊球不

如平行掃球準確；

⑤1 號木杆開球時，要揮臂上杆，下杆時左肩轉回原位且讓出球杆通過的通道；

⑥上杆頂點是上杆時自然形成的，不要刻意去注意頂點位置。

（4）短擊球（Short Game）

①打切滾球時，左手絕不能屈腕。如同推杆，整個揮杆過程都要保持左手手腕的角度；

②果嶺周邊的切球儘量選擇8號或9號鐵杆。高吊球始終不如切滾球穩定；

③揮杆幅度小的短切杆，雙臂儘量夾緊，以保證雙臂與肩部同步運動；

④短切杆的握杆要強而有力；

⑤下坡推杆，杆面擊打球的上半部分，而上坡推杆，擊打球的中間偏下部分；

⑥推杆時眼睛視線一定要盯住球。

（5）揮杆練習（Swing Training）

①拿著 3~5 公斤的啞鈴站好馬步，兩臂可前舉、下垂或在胸前屈臂，然後身體向左右兩側轉動，練習揮杆時的轉體運動；

②平時在家裏，可以捲一張報紙練習揮杆動作。用這種很輕的東西練習揮杆，可以防止身體的無理發力；

③練習推杆時，可以利用兩隻球杆。將兩隻球杆平行放在地面，之間距離剛好通過一隻推杆杆頭，在這兩隻杆之間練習推球動作。

能夠打好高爾夫的方法

第一，每天練習揮杆的次數不少於100次；

第二，每天進行晨跑或登山等輔助運動；

第三，反覆研讀有關高爾夫的理論書籍，掌握相關的內容；

第四，如果條件允許，應該連續6個月接受有關高爾夫的培訓；

第五，如果總是有各種各樣的問題，就果斷地從基礎開始練起。

養成打球結束後善於總結、記錄的習慣

打球時，不僅要有敢於征服自然的冒險精神，也要善於「管理」高爾夫。應該養成善於總結並記錄的習慣。那麼，首先要準備一個記事本。

對自己所打的每一場球都要進行總結，將打球的主要內容記錄在記事本上，並經常拿出來研讀。

從這些記錄中可以看出，一年中打了多少場球，同伴都是誰，經常去的是哪個球場。將連續5～10場球的成績平均計算，可找出自己的差點，以及自己當年是否打了一杆進洞、老鷹球或DOUBLE PAR這樣的成績；當年的最好成績是多少。

更具體來說，要記錄每場球的1號木杆開球上球道率、鐵杆上果嶺率、沙坑救球成功率，每洞球杆的選擇以及果嶺上的推杆數。

透過這種記錄，可以像職業球員一樣量化地分析自己的高爾夫水準，從而揚長補短，練就高人一籌的球技。

二、上杆
Back Swing

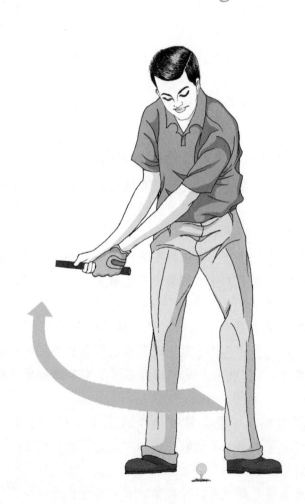

上杆

1.引杆（Take Away）

引杆是上杆的初期動作。可以說，引杆是否正確決定了揮杆的成敗。引杆動作不要過快，應該比較柔和。柔和的引杆動作應該是：

（1）站位時，握把後端指向肚臍位置。雙手的位置也很重要，如果雙手的位置過低，那麼，上杆時屈腕的角度就會過陡；如果雙手位置過高，相對於目標線來說過於由內上杆。如果握把後端指向肚臍的位置，就可以保證雙手位置的高度。

（2）引杆時，杆面方向要對正且維持杆身與地面所形成的揮杆平面。所以，杆面一定要平行移動，保證在擊球瞬間，杆面正對擊球，不至於杆面開放或關閉。

（3）屈腕與轉體動作要協調。如果要保持揮杆平面，屈腕動作與轉體動作一定要保持協調。可以在杆身與地面平行時，停住球杆，來確認揮杆平面是否正確。如果杆身與目標線保持平行，表明揮杆平面正確。杆身指向目標線內側，說明揮杆平面過於水平；指向外側，說明揮杆平面過於垂直。這不是站位時的揮杆平面，揮杆平面已經發生了改變。

在起杆階段，肩、臂、手及球杆要保持一體運動，即一體引杆（One Piece Take Away）。肩部與雙臂形成一個倒三角形，並保持放鬆。雙腳、雙腿、假想的目標線保持平行。揮杆軌跡越大越好，即揮杆時球杆離身體的距離越遠越好，但是不能以頭部移動作為代價。就是說，保持頭部不動，以身體脊柱作為軸心，揮出最大的圓弧。

引杆時，肩部與雙臂形成的倒三角形至少要保持到 8 點位置。雙腳要抓地有力，特別是不能抬起左腳腳跟，右臂放鬆但不要彎曲，到上杆頂點時肩部轉過 90°。

2. 上杆動作的開始（Back Swing Start）

良好的開始是成功的一半。如果有一個比較柔順的起杆動作，上杆動作就成功了一半。起杆動作簡單，但也時常困擾著許多業餘愛好者，所以起杆動作也需要練習。

（1）杆頭向左右做鐘擺運動；

（2）放鬆手腕，搖擺杆頭；

（3）做杆頭向下或向左輕輕按壓後再起杆的練習。

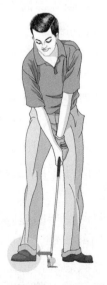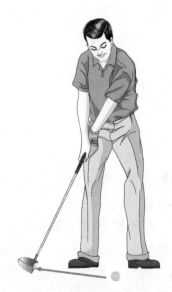

身體右側頂住的同時，開始上杆動作。

上杆時手腕要固定，且與肩膀及球杆成為一個整體。

上杆動作的開始

上杆動作的完成要柔順且一氣呵成。在引杆開始時，杆頭要沿著目標線貼著地面至少移動 30 釐米以上，通過腰部順勢舉到上杆頂點。上杆的節奏一定要好，否則下杆時容易無理發力。身體右側要頂住，否則左臀就會跟著右移。

3. 上杆動作的身體姿態

上杆動作是站位後將球杆舉到上杆頂點的過程，也是擊出好球的開始與基礎。做好上杆動作是不容易的。上杆動作的關鍵是「正確的上杆平面」和「柔和的上杆節奏」。

引杆時一定要緩慢地將球杆沿著目標線向後推出至少與肩同寬的距離，要有推上去的感覺。絕不能用手臂舉起球杆。

上杆時身體應按肩部、腰部、腿部的順序轉動。在球杆與地面平行時，杆底方向應指向天空。這也是在揮杆平面不正確時首先要檢查的內容。即使是職業選手，在感覺揮杆有問題時，首先檢查杆底方向是否指向天空。

從身體的右側看去，杆身與目標線平行，杆面指向身體的前方。如果杆面向上或向下，表明屈腕動作或揮杆平面不正確，有上下屈腕的動作。杆身與目標線平行後，左肩轉向下巴下面，球杆移向揮杆頂點，此時也會自然屈腕。正確的屈腕動作應是拇指一側的手腕向上彎曲。

左後背要與肩部一起轉動。腰部要保持站位時的姿勢。

上杆時一般都要求左臂要伸直，其目的是為了獲得最大的揮杆軌跡。不能機械地理解這個要求，不要僵硬地伸

直左臂。只要能夠控制，左臂不管是伸直還是有些彎曲，自己覺得舒服且自然也是可以的。

以上的動作是為了獲得正確的揮杆平面，那麼，揮杆時也要注意揮杆的節奏，不要過快或過慢，要保持柔和、順暢。

如果球杆與頭、肩、腰及下肢移動不協調或各自移動，一般來說，上杆動作是不正確的。

球杆與身體一定要有整體感，這也是要求左臂伸直的原因，從而獲得最大的揮杆弧度和正確的揮杆平面。但是不要刻意地去伸直，以免身體僵硬造成失誤，一定要想到揮杆的柔和與順暢。

下肢的正確動作應該是左膝隨上杆過程略微轉向右側，身體重心轉移到右側。為了支撐重心轉移，保證中心軸線不動，一定要頂住右膝及右臀，不能鬆垮。左肩至少要轉到右腳內側，雙手保持屈腕位於右肩上部，左腳、左腿、左肩、左臂與球杆大體在一條直線上。

由轉肩及轉體上杆，強調揮杆動作不是手臂揮杆而是由轉體的揮杆的概念。揮杆動作應該由大肌肉來完成。

4.揮杆平面（Swing Plane）

上杆動作簡單來說，就是向後將球杆舉起。向上舉起的方向和姿態決定了擊球的距離與方向。

上杆動作中重要的不是手上的感覺，而是揮杆平面。

所謂揮杆平面是為了準確擊球，杆頭必須畫出假想軌跡。揮杆平面包括杆身平面和肩部平面。

（1）杆身平面：揮杆時杆身所畫出的假想軌跡，從右

側看去應該成一條直線。

（2）肩部平面：揮杆時肩部所畫出的假想軌跡。肩部轉過90°之前，雙臂應保持伸直。

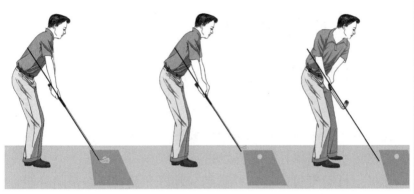

揮杆平面

5. 揮杆的中心軸線（Swing Center）

穩定的揮杆動作是因為有穩定的揮杆中心軸線。揮杆中心軸線在脖子下方肋骨中間靠前位置的最末端。轉動軸是脊柱。如果從揮杆動作開始中心軸線就有晃動，將無法形成準確的揮杆弧度。下杆時如果左邊無法頂住、形成強有力的「牆」，就會降低杆頭速度，縮短球的飛行距離。

6. 揮杆路徑（Swing Path）

在揮杆形成平面上，很重要的是球杆運行的軌道，必須經過一些重要的點，只有經過這些重要的點，才能像職業選手一樣打出遠距離的完美的揮杆。上杆過程中當地面

與杆身平行的時候，握把末端應該指向目標方向，杆頭趾部指向天空方向，當上杆到肩部的時候，手臂與地面平行，右肩頭指向目標方向，送杆的時候杆的方向也應該指向目標方向。

7. 上杆時的注意事項

(1)手臂與肩部要成爲一體

上杆時，手臂與肩部應該形成一個倒三角形，至右褲兜位置，雙手應保持站位時的姿態。這是比較傳統的引杆方法，也是簡單且行之有效的方法。

上杆時雙臂的自由移動越少越好。雙臂應該是隨身體的轉動而移動。

雙手到達右褲兜位置時，右臂肘部開始彎曲。也就是說，在這之前要保持雙臂與肩部的相互位置關係。

(2)上杆開始時身體的移動

身體的移動始終伴隨著上杆的開始動作。上杆開始時，整個身體應向右側移動，即臀部、雙肩、頭部、身體的各部位都向右側移動。此時，右腿要有明顯的受重感。當然，整個身體向右側的移動是極其微小的，當球杆與地面平行時，身體向右側的移動在 5 釐米以內是正常的。

如果將頭部固定住，那麼，重心右移是非常困難的，容易造成身體左傾的現象。相反，如果只有頭部移動而臀部和下肢不動，就無法產生力量，因為下肢是揮杆力量的源泉。

(3)轉體動作的開始

身體重心轉向右腿之後就是身體的轉動動作。以右腿為軸線轉動臀部、上身及雙肩直至上杆動作的結束。

8.較小的上杆幅度是擊出好球的基礎

一般上杆時都要求上到與地面平行為止。但是，上杆幅度較小會增加擊球的準確性，從而球的飛行距離也遠。也就是說，較小的上杆幅度可以更好地利用身體的反作用力。

上杆時如果想到上杆幅度要小，那麼，引杆動作就會緩慢。下杆時可以逐漸加速，在擊球瞬間達到最大的杆頭速度。

業餘選手可以由這種較小幅度的上杆來防止過度上杆及在上杆頂點直接將杆扔出的動作。過度上杆是造成失誤的最主要原因。

湯姆・沃森的右臀轉動和葛列格・諾曼的右褲兜後轉理論

上杆時，身體的反扭應該達到最大，因為這種反扭增加了擊球的力量，也增加了擊球距離。

如何使身體的反扭達到最大，就是專家也有不同的意見。既有要抑制臀部的轉動而增加上身的轉動來增大力量的理論，也有向湯姆・沃森及葛列格・諾曼這樣由右臀轉動的

最大化來增加上身的轉動即增加力量的理論。

　　湯姆·沃森認爲，上杆開始時，右臀的轉動是長打者揮杆動作中的第一要素。引杆時，球杆、左臂及右臀要成爲一個整體，遠離球的方向移動。如果轉動右臀，肩部與腰部的轉動相對容易些，同時臀部與肩部保持協調可以調動大肌肉來完成揮杆動作，也可以保證向內側上杆。如果上杆時就向外側上杆，打出右曲球是不可避免的。

　　葛列格·諾曼的右褲兜向後轉的理論大體與此相同。

　　葛列格·諾曼認爲，在上杆時右褲兜應儘量轉向身體的後側，即右臀轉動的最大化，從而增大擊球的力量，可以打出強有力的 1 號木杆開球。

上杆動作應遵守的原則

　　即使是職業球員，爲了完美的揮杆動作，也不斷嘗試著各種不同的揮杆方式。所以上杆時一定要注意自己的各個動作，如屈腕動作、上杆軸線及頭部的固定、轉肩動作等。

　　①一般業餘愛好者最大的缺點是轉肩不到位。自認爲已經轉肩，但實際上是只用手臂將球杆舉起的動作。上杆時如果轉肩不到位，就容易打厚或打出右曲球，這是造成下身晃動的原因。上杆時肩部轉動一定要充分且到位。一般身體右側鬆垮是造成轉肩不到位的原因。

　　②一定要固定揮杆軸線，特別是要減少頭部的移動。如果頭部的移動過大，揮杆軸線就會晃動，也會造成身體其他部位的連鎖晃動。上杆時，雙手舉到與耳朵平行的位置最佳。

　　③握住球杆的雙臂應緩慢地移動，這時上身要起到支撐

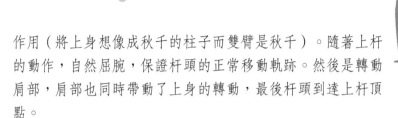

作用（將上身想像成秋千的柱子而雙臂是秋千）。隨著上杆的動作，自然屈腕，保證杆頭的正常移動軌跡。然後是轉動肩部，肩部也同時帶動了上身的轉動，最後杆頭到達上杆頂點。

④決定整個揮杆動作是否成功的兩大重要因素一個是揮杆準備，另外一個是上杆動作。如果這兩個因素都正確，那麼，其他的動作就可以順其自然地完成。

不要刻意去做屈腕的動作，也不要刻意去意識上杆頂點。

身體的力量應該從地面開始，由下而上傳遞。身體重心應位於兩腳中間，整個身體要保持平衡，站位時右膝應略微彎曲。

杆頭到達上杆頂點時，肩部應轉過 90° 而臀部轉過 45°，這時杆身應與目標線保持平行。

<div align="center">

三、上杆頂點
Top Swing

</div>

1. 上杆頂點的姿勢

要想打好高爾夫，就要不斷地充實包括擊球準備（Set Up）、引杆（Take Away）、上杆頂點（Top Swing）、下杆（Down Swing）、收杆（Finish）等這些基本的動作。正確的上杆動作應該是根據自己的節奏，一氣呵成，即這時所形成的上杆頂點才是最理想的上杆頂點。因左手拇指的

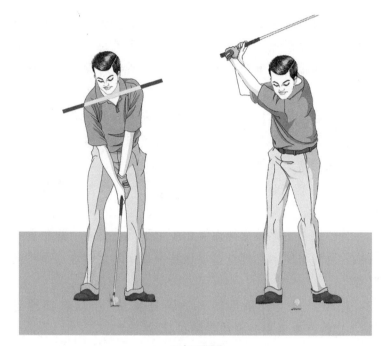

上杆頂點

支撐，左手手腕無法有更多屈腕動作。

　　一些愛好者的上杆幅度時大時小，甚至出現上杆過大的情況，這是不正確的。正常的全揮杆動作，上杆頂點應該基本保持一致，只有這樣才能保證距離和方向的一貫性。

　　「右肘 90°」理論是解決上杆頂點保持一致的重要方法，即右肘彎曲成 90° 時結束上杆動作、杆頭到達上杆頂點的方法。這種方法，可以保證每一次的上杆頂點是一致的，也更容易掌握擊球時機。

　　如果右肘彎曲不夠或過度彎曲，都不可能做出強有力的揮杆動作。

在上杆頂點最為重要的是雙臂與杆身的位置。這個位置決定了揮杆的特性與擊出球的球路。

上杆頂點的姿勢應該是杆身與杆頭趾部瞄向目標，握把末端指向球杆已經過的揮杆平面。左臂伸直，右前臂與左臂形成一個三角形，右肘關節前部與身體保持適當的距離，上臂與地面保持平行。這樣保持了揮杆平面，保證擊球的方向。

2.上杆頂點的幅度

只有上杆動作正確，才能保證其後的下杆及擊球的準確。也可以說，正確的下杆動作和準確的擊球是正確上杆動作的結果。比較好的上杆頂點形態應該是杆身與擊球方向平行。因為球杆位於正確的揮杆平面上，只要在這種形態下完成下杆動作，杆面就是略微開放或關閉，擊球方向也不會有太大的偏差，從而提高上果嶺率。

3.上杆頂點與揮杆平面的關係

為了形成正確的上杆頂點，先用雙臂將球杆舉至與肩同高，雙臂自然彎曲。這時不要有手腕的動作。球杆繼續舉高的同時稍微轉動肩部。下肢仍保持站位時的姿態，雙膝微屈。

上杆頂點時，每個人的雙臂角度都不一樣，而右臂成 90°，在下杆時比較有利於增加杆頭速度。

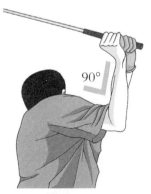

90°

手臂角度 90°

　　左手屈腕與杆身成 90°角（在英語中用 COCKING 來表示），雙肩連線與左臂間成 15°～20°，同時右臂肘關節指向地面，因為在下杆時容易將球杆拉向地面。

　　上杆頂點時，左肩至少要轉到右腳前方，從正面基本可以看到後背為宜。只有這樣才能保證肩部轉過 90°以上。轉肩越充分，揮杆動作越大，且速度越快。

4. 揮杆動作的幅度

　　根據不同的擊球距離，上杆的幅度即揮杆動作的大小是不同的。為了打出更遠的距離，1 號木杆的開球採用的是全揮杆，而要求方向且距離精準的短距離切杆就採用半揮杆。

　　同一支球杆揮杆幅度不同，打出的距離也不同。

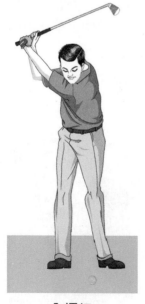

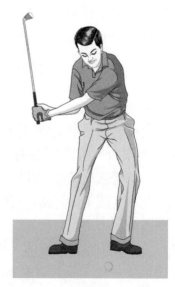

全揮杆　　　　　　　　　　半揮杆

5. 重心轉移

　　揮杆軸線分為左側軸線、中心軸線和右側軸線三種。上杆時右膝要充分支撐從左側移過來的體重，這時有將近80%的體重壓在右腿上。到達上杆頂點後，就要以中心軸線為軸，準備將重心轉向左側。擊球瞬間左右腿體重分配應該是60：40，這與站位時的體重分配一樣。送杆時將右側的體重全部移向左側，右腿只是輕輕靠在左腿上。

　　重心轉移是指在維持軸線不動的情況下，儘量將體重移動的過程，也是在左右軸線基礎上的重心移動。在重心移動的過程中一定要防止身體上下左右地晃動。

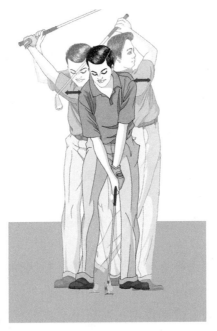

中心軸線的移動

6. 上杆頂點（Swing Top）的小結

在上杆頂點杆身所在的平面要與目標線保持平行，才能從下杆到擊球瞬間形成正確的揮杆弧度。如果傾向於目標左側，由外而內的揮杆路徑造成右曲球或左拉球；相反，如果傾向於目標右側，由內而外的揮杆路徑造成左曲球或右推球。指向目標且與地面平行是最理想的杆身位置。無意識地向下擊球是不正確的。

上杆頂點杆面的方向也是非常重要的。檢查杆面方向是否正確的方法是查看握杆方法是否正確。左手手背方向在握杆時就應與杆面保持一致。

在上杆頂點，沿著左手拇指上方所做的屈腕動作達到最大化且左手拇指能夠感受到杆頭重量，表明上杆動作結束即上杆達到頂點。這時的杆面方向是正確的。如果向手背或手掌方向屈腕，就無法形成正確的杆面方向。也就是說，正確的屈腕動作決定了上杆頂點時正確的杆面方向。

（1）上杆時不要用手腕而是與肩部一起將球杆推上去；

（2）引杆時杆頭貼著地面平行移動的距離至少有30～40釐米；

（3）到上杆中途為止，杆頭不要出現前後移動的現象；

（4）上杆過程中，不要有停頓，整個動作應該一氣呵成；

（5）整個上杆過程中，左臀不要過於移向右側而造成右腰的伸直；

（6）體重是否移到右腳？右膝是否維持著站位時的姿態？

（7）屈腕動作是否自然？左手拇指是否牢固支撐著整個球杆？

（8）是否做好了下杆的準備？在上杆頂點一定要找好上杆動作與下杆動作的轉換點，過快或過慢都是不正確的。過快的人在上杆頂點應該有一個停頓然後下杆，而過慢的人在上杆到頂點的同時開始下杆動作。

（9）女性和小孩身體的柔韌性好，肩部的轉動也比較容易。但對身體比較僵硬的男性來說就比較困難，所以要加強這方面的訓練來提高柔韌性，使肩部轉動更加容易。

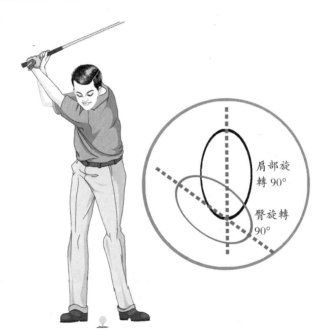

肩部旋轉 90°

臀旋轉 90°

肩部與臀部的移動

7. 肩部的轉動（Turn）

隨著上杆，肩部應開始徐徐轉動，上杆結束時至少轉過 90°，即從正面的鏡子中可以看到後背。

右臀轉動約 45° 是肩部轉動的一半左右。右臀轉動要注意防止左臀不要跟著移向右側。

右膝保持彎曲且右腿要牢牢支撐著身體的重量，才能比較順暢地完成轉肩動作。

左腳腳後跟在上杆整個過程都要緊貼地面。腳後跟上抬是造成身體晃動的原因之一。

下巴抬高，維持與胸口間的距離，以便雙肩有轉動的空間。上杆時身體的各個部位都要與地面保持平行轉動。

牢記膝蓋、臀部、腰部、肩部等都要與地面保持平行轉動。

轉肩是成功下杆且擊球有力的保障。應該在控制左臀右移的情況下轉肩，一定要轉到下巴下面。

右臀仍保留在站位時的位置、只是轉動肩部對業餘愛好者來說也是可以的，但肩部轉動一定要充分。

8. 屈腕（Cock）

上杆時應該在什麼時候開始屈腕動作（Cocking）呢？杆頭貼著地面與目標線保持平行向後推 30 釐米左右的引杆過程是沒有屈腕動作的，之後雙臂舉起的同時開始有屈腕動作。做好擊球準備，將球杆舉起，就會有自然的屈腕動作，順勢也完成了上杆動作。

完成引杆動作，然後試著將球杆舉向頭部就可以感受

到屈腕的動作。

　　如果屈腕角度大於 90°，就容易造成上杆過大。屈腕動作是由上杆時通過杆頭的重量自然而然形成的，這時的屈腕動作也是比較理想的屈腕動作。為了更好地感受杆頭的重量，應該在上杆的停點位置開始屈腕，此時的屈腕動作不要過大。

正確的屈腕動作　　錯誤的屈腕動作 1　　　錯誤的屈腕動作 2

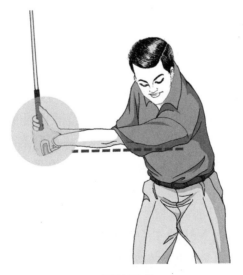

屈腕動作

屈腕動作與握杆的力量也有關係，力量過大，不容易屈腕；力量過小，容易屈腕過大。

可以由這種方法練習屈腕動作。將球杆舉至前胸，從右肩與右耳之間將球杆向後翻過去，用眼睛去觀察屈腕的角度，透過反覆練習可以感受屈腕的動作。

上杆時，屈腕動作是從腰部開始的，為了維持正確的揮杆平面與杆面方向，應該向左手拇指上方屈腕。如果不是這樣屈腕，下杆時揮杆平面和杆面方向都不正確，無法擊出直球。

到擊球為止，決不能釋放屈腕動作，因為是由釋放屈腕動作來產生擊球的力量，且順勢形成正確的送杆動作，從而打出直球。一般的業餘愛好者不要過多地從技術層面去做屈腕動作，最好是在上杆時自然而然形成屈腕動作。

屈腕動作的釋放是擊球力量的源泉，所以，擊球與屈腕動作的釋放應同步進行。

9. 上杆頂點的空間

上杆頂點是上杆動作與下杆動作的轉換點，但不能單純地理解為這兩個動作的分割點。整個揮杆動作應該連續、完整，給人柔和順暢的感覺。上杆頂點融合在這兩個動作中，是兩個節奏的轉換點，從而保證了整個揮杆動作的節奏。上半身的轉動帶來揮杆的彈性，上杆達到頂點也是下半身開始逆向轉動的時機。

上杆動作與下杆動作的轉換不要過於急促，應該留有一定的空間，即上杆頂點的空間。

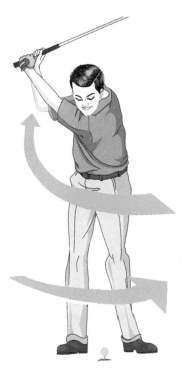

上杆頂點的空間

高爾夫常識

感覺正確的上杆頂點的練習方法

　　面對鏡子，眼睛盯住鏡子裏自己的上杆動作，選擇較好的上杆頂點，反覆練習。在這個上杆頂點，至少要保持10秒鐘以上的時間。保持正確上杆頂點的時間越長，人的大腦就越容易產生記憶。也要感覺上杆頂點時自己雙臂與雙手是否位於正確的位置，這樣有助於大腦的記憶。

上杆頂點左臂與杆面應保持平行

高爾夫術語中「對正（Square）」有好幾種意思，但大多是與揮杆姿態有關，表示平行、成直角的意思。

上杆頂點時也同樣要強調平行位置的重要性。在上杆頂點，左臂始終要與杆面保持平行，也就是說，左臂與杆面都處於同一個揮杆平面，杆面與地面成 45°角，且杆頭指向目標。

上杆頂點時的杆面方向決定了擊球瞬間的杆面方向。中性握杆方法有利於上杆頂點時杆面保持正確的方向。中性握杆是指擊球準備時，雙手拇指與食指所形成的「V」字型的尖端指向右肩的握杆方法。

揮杆不順暢時請檢查揮杆的基本動作

打球時經常碰到沒有什麼特別的理由，鐵杆突然打出「向克」球（球擊在杆頸部位而向右飛出的球）或球道木杆只擊中球頭等揮杆不暢的情況。1 號木杆開球打出難以想像的右曲球，短切杆打出「青蛙跳」等也是屬於這種情況。

打出這種難以想像的失誤杆，從反面說明你的揮杆動作發生了變化。

這時不要盲目調整揮杆動作，回到揮杆的基本動作或許是一條捷徑。

比如：「向克」球在打球過程中是致命的失誤。打出「向克」球是因杆面在指向目標右側時擊球造成的。解決的方法很簡單，首先態度要認真，擊球準備時保證杆面平行瞄球。

　　球道木杆打擊球頭，對打球者來說也是不小的打擊。這時可以嘗試握短2~3英寸球杆或選擇杆面角度較大的球杆的方法來解決。

　　右曲球往往是因揮杆節奏發生變化而引起的，轉身過快或抬頭是根本原因。引杆及上杆頂點時不要過於急促地下杆，擊球時要盯住球，送杆和收杆動作完整是解決問題的關鍵。

　　強勢握杆也是一個原因。

　　擊球過薄時，加大身體向前的傾斜度；擊球過厚時，擊球瞬間右膝頂向目標方向，形成「左向左」的姿勢，都可以減少失誤的發生。

　　推杆的情況，特別是短推時因自信心不夠經常出現推不完的情況。這時假想球洞的後方就是一堵牆，果斷地推擊是唯一的辦法。

　　在解讀果嶺時，沒有自信，就儘量推直球，也不要將推擊線看得過於複雜。

四、下杆動作
Down Swing

　　高爾夫的揮杆動作與棒球有相似的地方，只不過高爾夫是揮向地面的揮杆動作。如果有揮動棒球球杆的感覺，那麼，也能揮出比較正確的高爾夫球揮杆動作。

　　實際上，下杆是上杆的反向動作，與上杆順序剛好相反。當在上杆頂點準備啟動下杆時，由上而下開始動作：

首先由左膝帶動左臀向目標側轉動，這時應該有重心轉移的感覺。接著肩膀轉動，左臂帶動球杆下沉，右肘貼著身體下移，雙手通過前胸、下腹等身體的中央部分。在擊球瞬間，杆面對準球位。整個動作如同放鬆上緊的發條。

正確的揮杆動作，應該有將杆頭拉向地面或左腳前方的感覺。

1. 下杆（Down Swing）時身體的姿態

只是將舉起的球杆拉下來是很容易的。

但高爾夫的下杆動作要求維持屈腕，肩部帶動手臂及球杆下沉。在這短暫的一瞬間要考慮何時釋放腕部、下杆是否維持揮杆平面、左側頂住，重心是否移向左側、杆頭

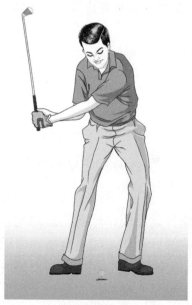

下杆動作

是否揮向球位等轉瞬即逝的許多問題，這不是非常容易做到的事情。

（1）掌握好在上杆頂點的轉換時機。

（2）自然順暢地下拉球杆，即在維持屈腕的同時依靠肩部的轉動順勢將球杆拉下。

（3）在手腕通過腰部時，右臂打直，釋放腕部，但儘量不要過早釋放腕部。

（4）身體重心移向左側，但頭部不能跟著移動。

（5）上杆時肩部與雙臂形成一個三角形，下杆時也要維持右臂與左手屈腕所形成的三角形，由肩部的轉動，形成下杆動作。右腳略微讓開，留出右臂由內下杆的空間。重心自然轉向左側，右臂伸直，回到擊球準備時的姿態，杆頭到達擊球瞬間的位置。

（6）比較難以掌握的是上杆時身體不能隨著手臂的上舉而抬起、下杆時隨著手臂的下拉而鬆垮的問題。換句話說，上杆時能否右側頂住，且重心移向右側，形成正確的上杆頂點；下杆時身體不能鬆垮，伴隨重心移動形成準確的擊球瞬間。可以說這就是高爾夫揮杆動作的全部。下杆時要保證由內而外的揮杆路徑，維持屈腕，身體的各個部位包括頭部都不能有上下晃動或左右搖擺。

（7）簡單來說，頭部不要抬起，即頭部與肩部不要提前於球杆衝出，始終留在球杆的後方來完成擊球。

2.下杆時雙手的自然垂落

如何下杆是非常重要的問題，因而也有許多種說法。

上杆到達上杆頂點後，下杆是由左肩略微拉動來啟動

的。在維持上杆頂點的狀態的同時，透過肩部的轉動，順勢將球杆拉下，不知不覺地完成了下杆動作。

以前的理論是要求透過下肢的啟動，即由下而上的動作（腳、臀、肩的順序）來啟動下杆動作。但最近也有這樣的說法，因為從上杆頂點下杆時只要想著向下擊球，下肢會自然而然地形成由下而上的動作，所以，不用刻意去考慮下杆的啟動動作。

但對業餘愛好者來說，如果採用後者的理論完成下杆動作，容易造成用臂揮杆的現象。特別不利的是屈腕動作也容易提前釋放。因為屈腕的釋放，可以加快杆頭速度。從離心運動的原理進行分析，相同角速度的前提下，以肩部為圓心的線速度自然比以手腕為圓心的線速度大。

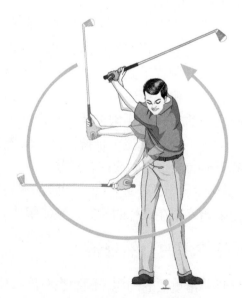

以肩部為圓心的揮杆動作

完成下杆動作所需的時間僅為 0.2～0.25 秒。在這麼短的時間內考慮那麼多的問題是不太可能的。所以下杆動作的說明應該簡單明瞭。本・荷根甚至說過「下杆動作根本不需要學習」。下杆動作只不過是揮杆動作的一個部分而已。

那麼，應該以什麼樣的意念下杆比較好呢？

雙臂應該感到柔和順暢。球杆就像是由重力的作用而自然落下的感覺。這是下杆意念的全部。

檢查自己下杆動作的簡單方法

下杆動作開始時，握把末端應該指向目標線，在擊球之前與杆頭相比雙手始終在前，即杆頭滯後。在擊球瞬

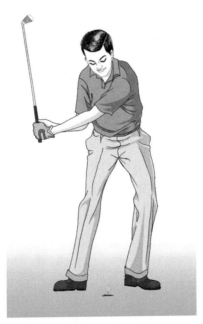

下杆時從上杆頂點到擊球之前，保持屈腕至擊球瞬間

間，雙手與杆面保持平行即可。在上杆動作尚未完成時就著急下杆，杆頭會從肩部上方拉下而形成由外而內的揮杆路徑。這樣，減慢了杆頭速度，打出的是右曲球。

3.下杆動作的確認

下杆時需要考慮的三個重要內容是杆頭的軌跡、腕部的釋放及重心的轉移。只有這三個動作協調一致地完成，才能有令人愉悅的擊球。

（1）揮杆平面的核心是下杆時杆頭能否沿著上杆時所畫出的軌跡下來，即上杆、下杆是否保持在同一個揮杆平面內。也就是說，下杆是上杆的反向運動。如圖所示，是下杆的起始動作，也是上杆到達頂點之前杆身與杆頭的位置。這時握把末端指向球位。為了沿著上杆時的揮杆平面下杆，右肘應貼著身體下移。這是非常重要的基本動作，但不要刻意去做，否則會失去揮杆的感覺。右肘貼著身體下移，可以將上杆時集合的力量充分地傳遞給身體，擊球強勁有力。但也產生了強有力的揮杆來自於臂力的誤解。下杆時右臂過於發力，右肘就會離開身體，形成如圖所示的姿態。揮杆路徑變成由外而內，而不是由內而外，打出的十有八九是右曲球。由於用臂揮杆，速度過快，造成擊球不準確。

（2）屈腕動作。從圖中可以看

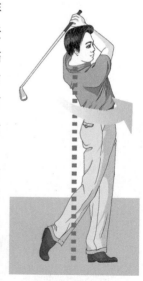

重心的轉移

到，右手手腕仍保持著屈腕動作，職業選手的屈腕動作一般都要維持到擊球瞬間。雙手在前、杆頭滯後的擊球方式，才能充分利用杆頭重量和離心力的作用，擊球瞬間強而有力。腕部過早釋放，那麼杆頭在雙手之前，造成向上提拉的擊球，軟弱無力，方向性也不好。

每一次練習擊球，都要確認揮杆路徑是否是由內而外，屈腕動作是否維持到擊球瞬間。如果做到這兩點，揮杆速度雖然柔和，但擊球卻十分強勁。

（3）下杆動作的開始與重心轉移應保持同步，即向下拉下球杆的同時，向身體左側移動重心。重心的移動實際上是由身體的轉動自然完成的，完成重心轉移的同時透過轉體動作，揮出強勁的揮杆動作。重心轉移完成時，左腳應該有壓地的感覺。所以有「高爾夫是用下肢來打的」說法。如果學會了重心轉移，你也就成功了一半。

上杆到頂點，確認重心是否轉移到右側，有一個非常簡單的方法。即完成上杆動作後，將左腳抬起，如果身體仍能保持平衡，表明重心完全轉移到了右側。相反，完成收杆動作後，抬起右腳，身體仍能保持平衡，表明下杆時身體重心完全轉移到了左側，右腳只起到平衡身體姿態的作用。重心轉移動作應該自然完成，如果覺得哪裡有些彆扭，表明重心轉移不夠正確。

許多人都知道重心轉移的道理，但做起來就成了兩回事。這是因為用臂完成揮杆動作而不是透過轉體動作。

重心轉移時要注意的一點是身體兩側要牢牢支撐重心來回轉移時的體重。這就是高爾夫中常說的「左右兩堵牆」。

4.右手肘要貼著身體右側下移

下杆初期，右肘在保持上杆頂點所形成的角度的同時，應貼著身體右側下移，通過腰部時右臂要伸直，這樣身體右側的動作也給人以緊湊的感覺。

如果雙膝左右移動或擊球瞬間膝蓋伸直，利用下肢的重心轉移就不夠順暢。

上杆時，要注意右膝頂住體重，下杆時要注意左膝。這樣體重就在雙腳內側來回轉移。

右膝在下杆時，可以有向左側略微滑動的動作但決不允許前頂。

下杆動作是由下肢的啟動而開始的，雙臂先於身體下杆，用手去打球是不正確的。應該用由下而上的爆發力量來完成下杆動作。

5.CASTING的防止

CASTING是指因用力握杆、手臂發力，造成杆頭提前釋放的現象。下杆過程中手臂與杆身成一條直線，而擊球瞬間杆頭在前，雙手在後。發生這種現象是由於手臂過早伸直，降低了杆頭速度，而擊出的球彈道很高。為了防止這種現象，應該放鬆腕部且握杆力量要適度（能感受到杆頭重量即可）。不要刻意地用球杆去打球，而是在完成揮杆動作時，用不斷加速的杆頭將球擊出。

下杆時要保持手腕的角度。這是正確的概念，但許多人都誤解了這一概念。手腕角度是放鬆腕部、將杆頭拋出時自然形成的角度。如果刻意地去維持某種手腕角度，就

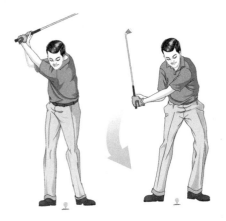
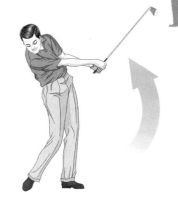

Casting

會陷入嚴重的右曲球中,而水準較高的愛好者就陷入左曲球中。如果刻意去保持屈腕角度,杆頭釋放就會過於滯後,擊球瞬間杆面是打開的。

下杆動作不要過於複雜,屈腕的角度、身體的移動順序等都不要刻意地去做,而是要順其自然。

6. 反支點（Reverse Pivot）

高爾夫中重心轉移是增加杆頭能量（Momentum）的重要動作。擊球準備時,體重均衡分配在雙腳上。上杆時,體重先移到右腳上而送杆時又全部移向左腳。

在揮杆時如果過於強調頭部的固定、左臂僵直,那麼上杆時體重無法轉移到身體右側,全部壓在左腳上,送杆時,不可避免地體重全部轉移到右腳。我們將這種揮杆動作叫反支點揮杆動作。

為了防止反支點揮杆動作,引杆時頭部向右稍微轉

動,轉體動作就變得非常容易,同時左臂只有放鬆,上杆才容易到達正確的頂點位置,順勢自然地完成重心轉移。

正確的重心轉移後,右腿內側應有受力感,這一點是非常重要的。

為了達到這一效果,有必要進行一些練習。在擺好站姿後,將球杆橫放在肩膀上,先練習轉動頭部與脊柱。然後,握住球杆的兩端,練習上杆和下杆動作。這種練習可以感受到重心轉移的全過程。實際擊球時,也要以這種感覺移動重心。

高爾夫常識

下杆要放鬆,不要發力

揮杆時,要有這種意念,即忘記自己手中的球杆,想像自己是在「空手」練習揮杆。如果忘記自己手中的球杆及要擊打的球,下杆時根本就不需要也不可能發力。將空手甩出去的想法,可以使球杆依靠揮杆本身的慣性,順暢地完成包括收杆在內的整個揮杆動作。這種意念也有利於放鬆地握杆。

另外一種方法是下杆時只關心膝蓋維持站位時的角度,只盯著球的揮杆動作,下杆時左膝百分之百是伸直的。因為下杆時的發力影響了左膝的角度。

關注雙膝的角度,保證了下杆時左側不至於過早地讓開,保持了正確的揮杆平面。在下杆初期不用發力且頭腦想法簡單,不至於考慮揮杆平面是否正確、如何提高杆頭速度

等許多容易陷入混亂的問題。

　忘記一切，下杆時只注意雙膝的角度，在比較放鬆的狀態下，自然而然地完成之後的所有揮杆動作。

　這些都是身體放鬆的方法。此外，還有一種擊球意念比較重要，就是「1 號木杆開球時只想打出 50 公尺遠或只是將球杆扔出去」。想著前方 50 公尺就是界外，想發力也是不可能的。放鬆握杆也非常重要，因爲放鬆握杆是放鬆手臂的前提。

　歸根結底，下杆時不要爲了加快揮杆速度而手臂發力，「只是鬆開上緊的發條即可」。

下場時，突然不會打球怎麼辦？

　打球者經常會碰到成績起伏的情況，揮杆動作也時好時壞。這種狀況下，前幾個洞還可以由以往積累的一些經驗應付，但是隨著打球的進程，突然出現連續的失誤，以致不知道該怎麼打球，連續出現超三甚至超四的成績。這時打球者往往產生自暴自棄的心理。

　高爾夫是非常敏感的運動。只要稍微放鬆警惕或注意力不集中，就會出現失誤。不管是職業選手、單差點球手還是初學者，都會遇到這種情況，不同的是他們克服困難的能力。

　職業選手或單差點球手在一個洞遇到困難時，會在下一洞調整心態，總結原因，爭取打出好成績甚至起死回生。平均杆以上的球手，一洞打不好，之後成績就會出現多米諾式的連鎖反應，甚至有不想打球、只想回家的想法。

　如果一洞打不好就出現多米諾式的連鎖反應，那麼，你

的別名永遠是「7號鐵杆」。在遇到困難時，應該採取一些應急措施。要記住這只是緊急情況下的應急措施，而不是正確的「治療方法」。

首先，進行一次深呼吸並環視四周的景觀，放鬆自己的心情。如果擊球動作正確但因瞄球錯誤而將球打出界外，還可以原諒自己。但將球打薄或打厚，球只滾出幾碼遠，那時的心情是見縫就想鑽進去。為了趕快逃脫這種尷尬境地，馬上就打下一杆，這時的失誤率敢說是99%。因為在這種緊張的狀態下，揮杆節奏肯定比平時快，上杆不到位且送杆過程也短，自然就不可能正確揮杆，十有八九又是一杆更加嚴重的失誤，接著就是連續的失誤。

一旦出現失誤，不要過於著急。先進行一次深呼吸，然後環視四周景觀，放鬆急躁的心情。有些職業選手在出現失誤時吹口哨，目的與深呼吸是一樣的。一定要間隔一段時間再擊打下一杆。

第二，一定要換杆。不要用擊球失誤的球杆去打下一杆，因為身體肌肉已經對上一次的揮杆動作有了記憶，用相同的球杆擊球，自然又是失誤。一般要選擇小一號的球杆，握短球杆，上杆幅度也要略微縮小，這樣會獲得較好的揮杆效果。用原來的球杆全揮杆，不如用小一號的球杆做四分之三揮杆穩定。

第三，拋棄「我不能」的想法。在高爾夫中，有一個特別奇妙的現象，所想的往往與結果驚人地一致。如果想球是否會落水，球必定下水；想著球是否掉進沙坑，球肯定在沙坑裏；感覺距離短了，肯定短很多。所以如果有「我不能」的想法，你肯定就不能。

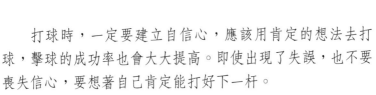

打球時，一定要建立自信心，應該用肯定的想法去打球，擊球的成功率也會大大提高。即使出現了失誤，也不要喪失信心，要想著自己肯定能打好下一杆。

第四，想法要簡單。高爾夫中有一種說法，「擊球失誤的原因有八千八百八十八種」。也就是說，下場打球產生失誤，馬上分析原因、找出對策是不可能的。許多愛好者一旦失誤，就開始回想練習場練球時的動作，分析整個揮杆過程，試圖找出原因，這反而加劇了身體的緊張感。揮杆動作僵硬，如同一個機器人。

下場打球，沒有那麼多的時間讓你去確認自己是否抬頭、左臂是否伸直、右肘是否貼著右側下移、是否維持了倒三角形等揮杆動作的要點。一旦失誤時，只找出一個自認為最主要的失誤原因，下一杆只考慮這一點就足夠了。因為想法越多，有可能造成的失誤也越多。

第五，下一洞開球選擇最有信心的球杆。上一洞在失誤的煎熬中終於結束，下一洞的開球一定要選擇最有信心的球杆。這是重新建立自信的最有效的方法。不管是３號木杆還是５號鐵杆，只要第一杆開球成功，第二杆的成功率也很高。

以上方法只是應急措施。打球結束後，一定要找職業教練員對揮杆動作進行分析診斷，只有這樣才能從根本上解決問題。俗話說，「和尚不可能給自己剃頭」「旁觀者清」等，就是說自己不可能看清自己揮杆動作的問題點。要盡可能去高爾夫醫院等地方，對動作中的問題及時診斷治療。

五、擊球
Impact

　　高爾夫揮杆動作中，最為重要的是擊球瞬間。對此，所有的高爾夫愛好者都不會有異議。

　　擊球是指做揮杆時，杆面與球接觸的瞬間。這一瞬間決定了包括球路在內的一切結果。擊球動作的核心是如何建立左側的「那堵牆」，就是身體左側能否頂住。上杆時在身體右側所形成的所有動作，以身體左側為軸線全部轉向目標。如同釋放上緊的發條，將身體右側積蓄的所有能量都集中到擊球瞬間。

　　在擊球瞬間，身體的左側包括左腳、左腿、腰和頸部的左側都要頂住。身體的姿態應像倒過來的英文字母K，如果給一個叫法，就叫「倒K字型」。

　　右手手腕的屈腕動作，在擊球之前決不能釋放。將上杆時積蓄的能量在擊球瞬間全部釋放。如果提前釋放腕部，就會造成手臂揮杆，擊球距離縮短且方向性也不

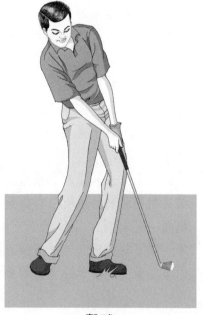

擊球

好。

　　擊球瞬間，右肩不能跟向目標方向，應該如圖做下沉動作。只有這樣才能將身體的重量充分地傳遞到球上。如果右肩跟向目標，就會出現左拉或右推的現象。

　　頭部的位置也很重要，不管是擊球瞬間還是擊球完了，頭部都要留在球的後面且眼睛要盯住球位。如果抬頭或肩部開放，身體左側的揮杆軸線就會移動。

　　每一次的擊球都要確認球是否擊中杆面的正中央（甜蜜點）。

　　擊球瞬間同樣不能發力，不是用手臂去打球而是在將球杆揮出去的過程中，杆頭擊中了球而已。

　　下杆時維持屈腕動作，在擊球瞬間釋放腕部，用腕部瞬間釋放的力量來擊球。

1. 擊球（Impact）理論

　　擊球是杆面與球接觸的瞬間，這一瞬間決定了球的彈道與方向。為了準確地瞭解擊球瞬間，有必要先從物理原理來認識這一瞬間。

　　從擊球準備到上杆、下杆動作都是正確的，但擊球不準確，擊出的球就會偏離目標。很多人都認為從右向左的左弧球（Draw），因球是向前旋轉，擊球距離遠。而從左向右的右弧球（Fade），因球是倒旋擊球，距離就短。

　　這是不正確的常識。杆面與球接觸時，球的旋轉肯定是倒旋，也應該倒旋。只有產生倒旋，球才容易起飛，彈道也高。彈道高，擊球距離才遠。

　　但起決定作用的不是這些，而是擊球瞬間的杆面方

向。擊球瞬間，杆面開放就是右曲球，相反，杆面關閉就是左曲球。

總的來說，揮杆平面決定了球起飛的方向，杆面方向決定了球的旋轉方向。為了把握擊球的方向，揮杆平面和杆面方向都要正確。

擊球瞬間的動作與擊球準備的姿勢類似，但不完全一樣。90%的體重移到身體的左側且右腳稍微抬離地面。左腿與左臀位於同一條下垂線上，左臂伸直與球杆保持一條直線。

雙肩和臀部與目標線平行，如果臀部打開過快容易拉杆，造成右曲球，當然，在實際的揮杆動作中肩膀和臀部都會稍微打開。但練習時，揮杆意念上要與目標線平行，否則實際揮杆時肩膀和臀部會過度打開。

雙手回到原位，盡量減慢腕部力量的釋放。應該是雙手通過腰部，進入擊球區後才是釋放腕部力量的最佳時機。

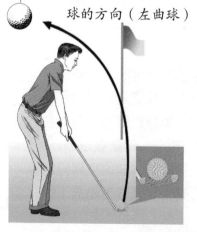
球的方向（左曲球）

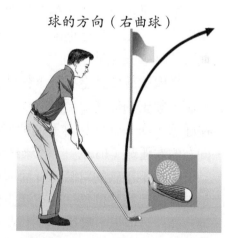
球的方向（右曲球）

杆面的方向

在揮杆動作中，對球的飛行距離影響最大的是屈腕動作。屈腕動作是在上杆頂點自然形成的，在擊球瞬間如何使用屈腕動作影響飛行距離。在釋放腕部力量之前，杆頭始終滯後。這一過程中將腕部的能量傳遞給杆頭，在擊球瞬間，爆發最大的能量。

眼睛注視球位，頭部不能晃動。為了防止頭部晃動，眼睛最好注視球位後面，這時頭部位於球的後方。這個位置應保持到送杆乃至收杆結束。

2. 擊球小結

業餘愛好者都有擊球過於強硬的傾向。這時雙肩僵硬且發力，視線自然就盯不住球位，只能將球打厚或打出右曲球。擊球過程應該配合揮杆，自然順暢。

如果人為地將杆頭瞄向球位，也不可能獲得準確的擊球動作。

為了獲得紮實的擊球動作，需要注意的內容如下：

眼睛始終要盯住球位。業餘愛好者上杆時，視線往往跟著球杆移動，在擊球瞬間不是回到球位而是看著別的地方，經常是抬頭去看目標方向。揮杆動作中，眼睛要盯住球位，特別是在擊球瞬間。

用感覺來揮杆的人，有時在擊球瞬間把眼睛閉上。但最好是從開始學球就養成盯住球位的習慣。

盯住球位有時也是解決注意力不集中的一個方法。用眼睛盯住球位甚至去看球窩的形狀及大小有時可以重新集中注意力。

積累一定的打球經驗，就可以在擊球瞬間能夠看到杆

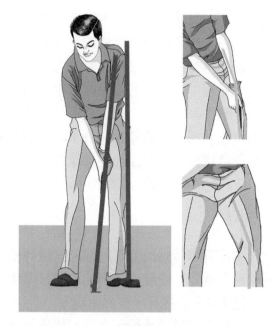

杆面的位置

頭是怎樣通過球位把球擊出去的。

3.擊球角度

在揮杆弧度（Swing Arc，揮杆時杆頭畫出的圓形軌跡）的哪一點擊球，影響著擊球的距離與彈道。

向上擊球（Upper Blow, Ascending Blow）是指杆頭經過揮杆弧度最低點後，以向上的角度將球擊出。因為是向上擊球，所以球是向前旋轉，彈道較低且球的距離較遠。這也是梯台開球最佳的擊球方法。

水平擊球（Side Blow, Level Blow）是指杆頭在揮杆弧度的最低點擊球的方法，因為此時杆面正對球位，擊出

球的彈道完全取決與杆面角度。這是球道木杆和長鐵杆常用的擊球方法。

向下擊球（Down Blow, Descending Blow）是指杆頭在到達揮杆弧度最低點之前擊球的方法。向下擊球，球的旋轉是倒旋，彈道高且落地能停球。這是中短鐵杆常用的擊球方法。

各種球杆的擊球角度表

1. 1 號木杆	向上擊球 Upper Blow	
2. 木杆	平行擊球 Side Blow	
3. 鐵杆	向下擊球 Down Blow	
4. 推杆	平行擊球 Side Blow	

4. 擊球瞬間要注意的問題

（1）不要刻意去擊球，要有杆頭通過球位時將球擊出的感覺；

（2）維持站位時肩膀與雙臂所形成的倒三角形的同時，雙臂要打直；

（3）擊球瞬間頭部應該保持在球的後方；

（4）頭部始終要留在球的後面；

擊球瞬間

（5）如果沒有左側的「一堵牆」就沒有準確的擊球；

（6）雙臂與身體的距離越遠，擊球的力量就越小；

（7）多做下肢固定、球杆自由落下的空揮杆練習。

5. 1 號木杆的揮杆平面

如果球位與擊球都正確，那麼，杆面方向應與目標線平行。也就是說，球位與擊球瞬間決定了球的飛行方向。

6. 應該有杆頭滯後的感覺

如果在下杆時，身體與頭部一起移向目標方向，就不可能有良好的擊球感覺。身體與頭部應始終保留在球的後面。

擊球瞬間應該有這種感覺：雙手已經到達擊球位置，但感覺上擊球動作滯後發生，即杆頭滯後的現象。每個人

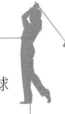

的感覺不一樣，應該利用揮杆練習找到適合於自己的擊球感覺。

7.增加距離的要素

1號木杆的擊球距離由以下三個要素決定：

（1）擊球後，球起飛的角度及倒旋。

（2）杆頭準確擊中高爾夫球（要擊在杆面甜蜜點上）。

（3）杆頭速度。

1號木杆要求的是距離，而鐵杆要求的是準確的距離，所以鐵杆打出的球落在果嶺上，因球的倒旋而直接停住或倒回。這種擊球比落地前衝球更容易攻果嶺。為了打出準確的距離，下場打球要攜帶多支鐵杆。每一支鐵杆的杆面傾角是不同的，因而打出的距離與彈道也是不同的。但準確的擊球與更快的杆頭速度是共同的要求。

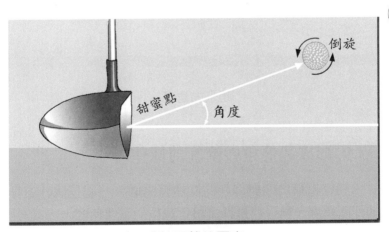

增加距離的要素

8. 起飛角度

擊球動作完成後，球的起飛角度應當合適。

不同的擊球角度，帶來不同的擊球距離。只有擊球角度正確，才能擊球最遠。

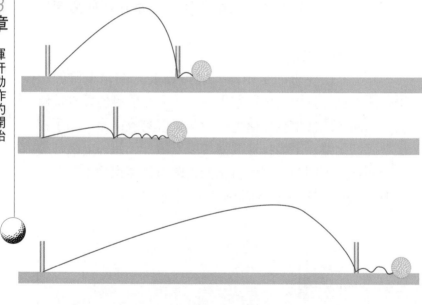

起飛的角度

9. 形成起飛角與倒旋的條件

決定起飛角度與倒旋的條件有兩個。一個是球杆本身的杆面角度，另一個是杆頭接近球位的擊球角度。

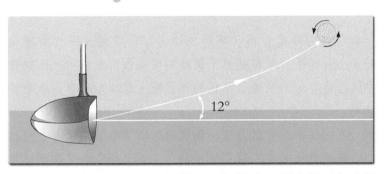

如果是在揮杆弧度的最低點平行擊球，那麼擊球角度是12°，因球的倒旋，擊出的球會向上攀升。

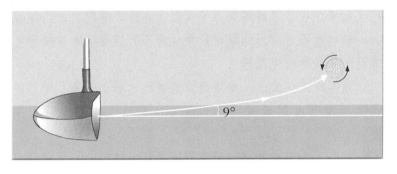

如果杆面的角度為 9°，那麼球也以 9°的角度擊出，並因倒旋而向上攀升，但因杆面角度小而產生的倒旋少，彈道自然不高。

擊球瞬間

在高爾夫揮杆中，將擊球瞬間稱爲「眞實的瞬間（The Moment Truth）」。因爲這一杆面與球眞實接觸的瞬間決定了擊球的距離和方向。

之前的確定目標、握杆方法、擊球準備、平行對準瞄球、上杆、下杆等都是爲了擊球瞬間而做的動作，也因擊球瞬間而存在。如果這些準備動作正確，擊球動作自然也會準確。

每一位愛好者都爲這個眞實的瞬間努力著。

擊球動作是在一瞬間完成的，只有 0.005 秒。在這麼短的時間內，不可能有任何的調整動作。通常所說的對擊球動作的調整，一般是指在擊球之前要調整擊球動作的想法而已。如果想在擊球瞬間發力，實際上在擊球瞬間之前已經發力，自然也不會有好的擊球效果。對不可調整的動作強行去調整，當然會出現問題。

請牢牢記住鮑比·瓊斯對愛好者的忠告：「爲了增加幾碼的距離而在擊球瞬間手部發力，是造成失誤的最大原因。」

另外，在擊球瞬間總想著杆面要正對球位。有了這種想法，自然就有手部動作。這種手部動作，實際上減慢了下杆的杆頭速度，使杆面打開，效果適得其反。這也是初學者經常打出右曲球的根本原因。

那麼，擊球瞬間都發生了什麼呢？

在下杆動作開始時，下肢已經轉向目標，之後以上身、肩部、手臂、雙手、杆頭的順序依次加速。雙手因上下半身的轉動而拉下來，並不斷加速，通過腰部時，速度反而慢下來，相反在杆頭卻加速。這是因爲雙手的能量傳遞給了杆頭的緣故。到了擊球瞬間，雙手已基本停了下來，所有的能量已傳遞到了杆頭，同時杆頭的最大速度達到最大。也就是

說，雙手基本停下來時，杆頭是在離心力的作用下運動的。
包括雙手，其他所有部位基本停下來後，跟在後面的杆頭通
過球位將球擊出。

所以說，雙手的運動要在杆頭的前面。為了更好地擊
球，有一種在擊球瞬間停住揮杆的練習。這種練習是為了強
化大腦對擊球瞬間的記憶，就是初學者也要經常進行這種練
習。

在揮杆過程中，不可能人為地調整擊球瞬間，只能加強
對擊球瞬間身體姿勢的練習來提高擊球的準確性。一般有雙
腳併攏揮杆、擊打擊球瞬間包、揮杆平板、拉繩等練習方
法。

與雙手在前理論相關的問題點

全揮杆時，由於速度過快，根本無法確認擊球過程，但
在打起撲杆時，揮杆幅度小且速度慢，可以確認擊球瞬間及
過程。

所以，練習起撲杆有利於準確掌握擊球瞬間。

儘管起撲杆是最簡單的擊球動作，但許多人還是打不好
起撲杆，因為他們並未掌握起撲杆的基本原理。

起撲杆的基本原理

第一，球位與右腳平齊，自然形成雙手在前的姿勢；
第二，在上杆、下杆的整個過程中都要保持雙手在前的
姿勢。

為了保證雙手在前，也有在擊球準備時，雙手就放在球
位前面的說法，也經常可以看到一些打球者採取這種站姿或

聽到這樣站位的建議。實際上這是不正確的理論，因爲擊球瞬間的身體姿勢與擊球準備時有很大的區別。

這是前後矛盾的理論。雙手與杆頭的相對位置是由球位決定的。許多人都將 7 號鐵杆的球位放在雙腳的中央位置，這樣，短鐵杆的球位就在中間偏右的位置，給人以雙手在前的錯誤認識。以傑克·尼克勞斯、本·荷根、格雷格·諾曼等高爾夫權威的球位理論，除了起撲杆和劈起杆，所有球杆的球位都在中間偏左的位置。所以，只有起撲杆和劈起杆是雙手在前的站姿。

擊 球

杆頭速度應在擊球瞬間達到最大。多數愛好者的杆頭速度在到達球位元之前就達到最大，當然，擊球瞬間的杆頭速度就會減慢，從而擊球距離也會減少。

（1）在上杆頂點，雙臂帶動球杆自然落下。

爲了在擊球瞬間杆頭速度達到最大，在下杆初期的動作要柔和緩慢。如果只想著要擊球，下杆動作就過快，容易造成失誤。

下杆開始，雙臂帶動球杆自然落下，雙手通過腰部時才開始加速。

（2）重心移動（重心位於球的後方）

如果出現重心反向移動，就不可能有雙臂帶動球杆自然落下的動作。下杆時如果頭部在球的前方，身體傾向左側（目標方向），那麼下杆就過於陡峭，揮杆弧度也太薄，杆面擊球方向不是指向目標而是指向地面。腕部也會提前釋放，杆頭在擊球之前達到最大速度。

　　爲了防止這種錯誤的動作，擊球準備時頭部要在球位的後方，上杆時體重轉移到右腳上。在這種站姿下，手臂帶動球杆下落，杆頭畫出正確的揮杆弧度，在擊球瞬間杆頭速度達到最大。

　　（3）擊球區杆頭加速的練習方法：反抓球杆練習法

　　有一種簡單的方法可以練習在擊球區杆頭加速。

　　反抓 1 號木杆，雙手握在杆頸部位，練習揮杆動作。因爲握把部分非常輕，如果開始就發力揮杆，身體會失去平衡，所以要循序漸進地進行練習，找到加速的開始點。

　　反抓球杆揮杆時，可以聽到「唰」的風聲，在擊球瞬間，聲音越大表明杆頭加速越快。

六、送杆及收杆
The Fallow Through & Finish

1.揮杆動作的自然組成部分

　　從下杆到擊球、送杆、收杆動作，可以說是在一瞬間完成的連續動作。只有每一過程都正確地完成，才能做出好的揮杆動作。正因為上杆動作不錯，但擊球不好，或擊球不錯而送杆不夠等問題，才將揮杆動作分解成各個細部動作，以利於確認各個揮杆階段的動作是否正確。

　　送杆階段比較重要的是重心轉移、身體平衡以及能否將杆頭徹底揮出去。下圖是擊球後的身體姿勢，右臂向目標方向伸直，右手動作好像要與前方的人握手。這樣，右

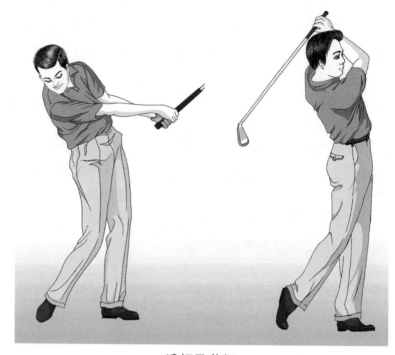

送杆及收杆

手翻過去的同時，儘量向前伸，杆頭才能畫出更大的揮杆弧度，從而保證擊球距離和方向。當然左臂也要伸直。

　　許多人在擊球結束後，如同包裹身體一樣，立刻將右臂彎曲，左臂自然也跟著彎曲，然而上杆幅度卻很大。這種不對稱的揮杆動作帶來的只能是嚴重的左曲球。

　　如果要想強行將球打起來或抬頭想看球的最終落點，都不可能有收杆動作。高爾夫的收杆動作是靠離心力及揮杆的彈性自然完成的。

　　收杆動作中，最要強調的是雙臂不能僵硬。第一，不

要用力握杆。如果用力握杆，整個上杆動作就偏離正確的揮杆平面。第二，左右臀應與地面保持平行，如果傾斜，揮杆平面就發生變化，擊球的角度也隨之改變。如果右臀向下傾斜，那麼揮杆弧度的最低點在球的後面，容易打出挖地球或剃頭球。揮杆時，一定要利用左右兩個揮杆軸線。上杆時以右腿為揮杆軸線，轉動身體並將重心移到右側；下杆時以左腿為揮杆軸線做反向運動。收杆動作是靠左側的揮杆軸線來完成的。如果只利用一個揮杆軸線即脊柱，那麼，重心轉移不夠順暢且擊球沒有力量。

正確的收杆動作應是在充分完成送杆後，將球杆舉起，杆頭從左耳與左肩之間翻向身體的後側。這時 90% 的體重壓

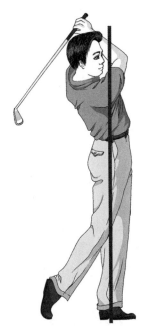

正確收杆

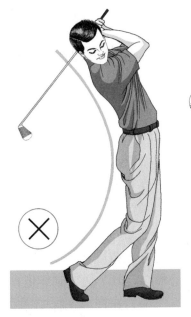

錯誤收杆

在左腳上，雙肩轉過 90°以上，身體指向目標方向。雙手位於靠近左耳的位置。如果伸直左臂，收杆動作就極其不自然。所以，應在充分釋放能量的基礎上完成收杆動作。

身體左側不失去重心，手腕自然會翻過去

擊球結束並不意味著揮杆動作的結束。一定要有自然而充分的送杆動作。在這裏最為重要的是手腕的動作。從擊球開始，右手要開始翻向左手。這就是常說的翻腕動作。如果翻腕動作不自然，會影響到揮杆的弧度。

為了有一個比較自然的翻腕動作，最為重要的是身體左側的「一堵牆」。只有牢牢地頂住身體 90%的重量，不失去重心，才能使雙手隨同肘部的彎曲自然地翻過去。一定要熟悉肘部的動作。

2. 錯誤的收杆動作

身體的移動受阻或杆頭速度減慢時，容易出現錯誤的送杆動作。用手調整杆面來對準球位是造成這種現象的主要原因。

這種送杆的典型動作是，身體重心留在右側，送杆後球杆直沖天空。

送杆動作對擊球沒有直接的影響，但它起到正確引導揮杆平面的作用。如果揮杆平面正確，那麼，整個揮杆動作也可以做得強勁有力。送杆的重要性就在於此。如果重心轉移充分，送杆動作也會變得非常容易。

用力揮杆，在杆頭通過左腰時停住幾秒的練習對送杆動作會有很大的幫助。

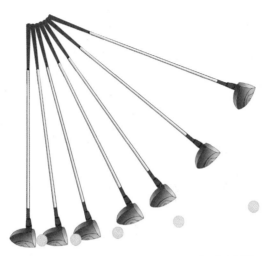

球杆與球要保持同方向，共同指向目標

3. 送杆和收杆

在揮杆動作中，如果擊球準確，送杆動作自然也會好。在擊球瞬間，杆面正對球位，要有球黏在杆頭、與杆頭一起揮出去的感覺。

這時右肩應轉向下巴下面，與上杆動作的左肩是對稱運動。通過重心轉移，右臂與球杆一起揮向球飛出的方向，這就是充分的送杆動作。之後，通過身體及肩部轉動的彈性自然地完成收杆動作。

在球場上往往不像在練習場那樣做出完整的收杆動作，這是過於注意擊球而造成的現象。

如果只注意擊球，擊球結束揮杆動作也結束，自然就不會有送杆及收杆動作。同時，上杆開始就發力，根本無暇考慮其他因素，在這樣的混亂中不知不覺結束了 18 個洞。

只有在充分完成送杆動作及重心移動也充分時，才能正確地完成穩定的收杆動作。

只要注意身體轉動不要過快或重心不要留在右側，收杆動作也很容易完成。

從幾何學角度來看，送杆與上杆中途、收杆與上杆頂點是對稱的。

4. 送杆和收杆的注意點

（1）左側揮杆軸線要牢牢頂住；

（2）頭部留在球的後面；

（3）右肩應轉向下巴下面；

（4）送杆要利用擊球瞬間的強勁力量，隨著重心轉移，將手臂伸直伸向球飛出的方向；

（5）收杆結束，身體應保持平衡。

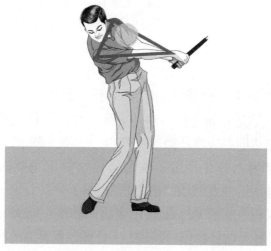

送杆

5. 收杆動作好，揮杆動作自然就好

要想有穩定的收杆動作，那麼，之前的揮杆動作也要穩定。但前面的揮杆動作雖好，收杆動作不一定好。所以揮杆之前，就要想著穩定的收杆動作，其他動作自然就會穩定。

在完成收杆動作後，肚臍應朝向目標。如果不是這樣，表明重心移動不夠正確。

整個揮杆過程中，保持擊球準備時的身體傾斜度是非常重要的。不管是擊球瞬間還是送杆，甚至在收杆動作結

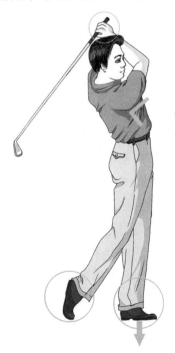

收杆的動作

束時仍要維持這個身體傾斜度的前提下，保持身體的平衡。在擊球瞬間只有右肩下沉，且面部沖下，才能維持住擊球準備時形成的身體傾斜度。

　　收杆動作結束，頭部轉向目標方向，雙臂彎曲，雙手在肩膀的上方。

　　經過擊球動作，腰部隨著送杆動作的過程，自然轉向目標。收杆動作結束時，肚臍朝向目標方向。重心完全轉移，但身體不失去平衡。

　　左側頂住，左腿牢牢支撐體重，只有這樣，右膝才能自然地跟向左膝，完成收杆動作。

6.收杆動作完成時，重心應完全轉移到
　左腳上

　　完美的收杆動作，重心應完全轉移到左腳。正確的重心移動應該是身體先向側面稍微移動，跟著是轉體動作。注意不是轉腰，而是通過髖關節和膝關節的運動來完成轉體。通過這些關節、以右腿為軸心完成上杆動作；又以左腿為軸心完成收杆動作。

　　高爾夫的重心轉移是以膝蓋、臀部、上身的順序，由下而上完成的。上杆時就想像身體的左側是「一堵牆」，擊球瞬間重心已移向左側，利用轉體來完成擊球動作。這時左腳不能移動，要牢牢支撐到送杆結束。

　　下杆時，如果臀部轉動過快，容易打出右曲球，或身體開放，將球拉向目標左側。單純轉動身體，重心轉移就不夠完全。

　　擊球瞬間臀部開放，則力量不足。想像用手扔球，就

容易理解重心轉移的重要性。只有右腳用力且身體轉向左側，身體重心轉移到左腳，球才能「扔」得比較遠。

所以說，重心轉移是力量的源泉。

大部分業餘愛好者完成揮杆動作後，重心轉移不夠完全。像初級打球者，擊球後，右腳向目標方向邁一步，也是強化重心轉移的一個辦法。請牢牢記住，重心從右向左移動。

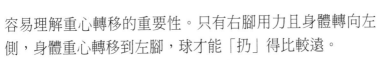

如何成為打球的強者

即便是泰格・伍茲（Tiger Woods）也不可能每場比賽都取得勝利。業餘愛好者也一樣，不可能每次都拿第一。但是，勝率比較高的打球者是存在的。球技與氣度當然是優秀的，但更為出色的是他們對自我心理的控制及打球的策略。

有沒有成為打球強者的道路呢？

（1）將注意力集中在當前要打的這一杆上

在重壓之下，人的心理活動相當複雜。這時，一定要保持平靜的心理且想法要簡單。把所有的注意力集中到當前要打的這一杆上。

（2）一定要採用有把握的揮杆

這是增強自信心的最好方法。如果突然改變，採用自己不熟悉且沒有把握的揮杆動作，必然導致嚴重的失誤。

（3）想像完美的擊球效果

擊球之前一定要在頭腦中想像完美的擊球效果。就算擊

如果１號木杆擊球落點正確，即使到果嶺的距離比較遠，也比較容易攻上果嶺

球的效果不是很好，也要毫無怨氣地接受。總之，擊球前頭腦中一定要有肯定的想法。

（４）不要過多地考慮成績

如果總是看成績卡，對打球者來說是毫無幫助的。如果有看成績卡的時間，還不如認真思考下一杆如何擊球，制定這一洞的策略。

（５）不要過多地注意同伴

不要過多地注意同伴在打球時對球杆的選擇及其打球策略。任何情況下，都要根據自己的實際情況作出判斷。

高爾夫的策略

有許多愛好者即使有好幾年的打球經歷，也到練習場認真練過球，但始終無法突破１００杆。始終是雙搏擊選手的

愛好者也占半數以上。

相對於練習，成績提高緩慢的最大原因是打球策略不正確。

打球的過程當然重要，但最終還是要看打球的成績。如果想提高自己的成績，最重要的是如何制定打球策略。

如果自己的差點是 36，每洞都以雙搏擊的成績完成，說明正常發揮了自己的水準。具體方法是：

下場前首先修改記分卡上的標準杆。例如將標準杆為 5 杆的洞改為 7 杆，也就是說 5 杆攻上果嶺，兩推進洞，對自己來說就是「標準杆」完成。如果是 500 公尺左右的 5 杆洞，分成 5 杆上果嶺，每杆只打 100 公尺就可以了。如果制定這種策略，在很大程度上緩解了心理上的緊張感，同時在球杆及揮杆上都不會做出無理的選擇。

就算是 200 公尺的三杆洞，分兩杆上果嶺，兩推進洞，也是搏擊的成績。對於差點在 30 左右的愛好者，只要打球策略正確，減個 10 杆左右，並不是難事。

如果差點在 7 以下，也要制定正確的打球策略。找出難度係數從 1~7 的球洞，這 7 個洞只想用搏擊的成績去完成，最後成績反而會比想像的好。

這種打球策略是高爾夫運動中超出技術範疇的因素，但是很大程度上影響著打球成績。所以，業餘愛好者一定要善於制定打球策略，這是提高打球成績的一條捷徑。

下場之前一定要做充分的準備活動

高爾夫不像看起來那樣，它是非常容易受傷的運動。不管是職業球手還是業餘球手，都有被傷痛折磨的經歷。

2003 年 4 月，格雷格・諾曼因肩部的手術放棄了四大賽的參賽資格；2004 年 1 月，泰格・伍茲因背部疼痛而接受治療；PGA 巡迴賽著名選手佛雷得・卡波斯也多年受到傷病的困擾。

高爾夫運動中容易受傷的部位依次是後背、腰、腕、肩、肘。在美國，5 個愛好者中有 4 個人至少受過一次傷，有 29%的愛好者飽受著背部傷痛的折磨。

七、揮杆的種類
The Kind of Swing

揮杆平面（Swing Plan）

擊球不穩定（Inconsistent Contact）的最大原因是揮杆平面（Swing Plan）不正確。

在揮杆過程中，要想使杆身始終在正確的平面上運動、擊球有力且能夠擊中甜蜜點、擊出的球方向準確，有必要對揮杆平面進行正確的理解。

揮杆平面是揮杆過程中，杆身運動所形成的斜面，也是杆頭畫出的圓形斜面。

在揮杆過程中，雙臂與球杆就是在這個揮杆平面上運動。

揮杆平面陡峭或扁平，是針對這個揮杆平面與地面的夾角而言的。同樣的球杆，個兒高的人揮出的揮杆平面比較陡峭，個矮的人揮出的揮杆平面相對扁平。

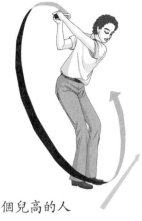

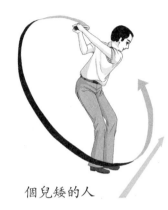

個兒高的人　　　　　　　個兒矮的人

兩種揮杆平面

　　另外，杆身越長，揮杆平面就越扁平，杆身越短，揮杆平面就越陡峭。初學者要瞭解揮杆平面的概念。

　　不管是陡峭還是扁平，揮杆平面都是在穩定揮杆的前提下自然形成的。

　　一般木杆和長鐵杆的揮杆平面比較扁平，中短鐵杆的揮杆平面比較陡峭。

　　造成不同揮杆平面的原因，是在擊球準備動作中，不同的球杆握把末端與肩部下垂線的距離不同而造成的。木杆的這個距離大，揮杆平面就扁平，而杆身短的鐵杆，這個距離小，揮杆平面相對陡峭。

　　揮杆平面陡峭的人，上杆時左肘指向地面，如圖 A 而轉動左臂上杆的人，所形成的揮杆平面必定扁平如圖 B。

　　一般來說，揮杆平面陡峭是比較好的，因為揮杆平面離垂直方向近，下杆時有利於杆頭正對球位，形成準確的

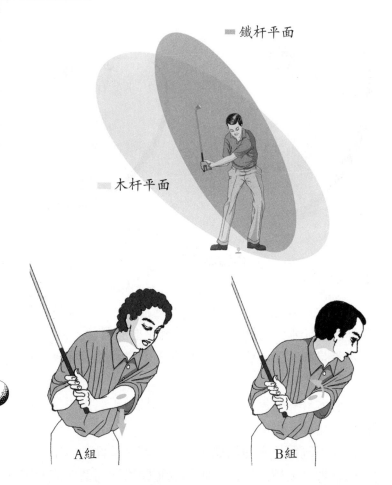

鐵杆平面

木杆平面

A組

B組

擊球。

扁平的揮杆平面雖然準確擊球的可能性降低，但因有利於轉身動作，擊球力量比較大是其優點。如果想充分發揮各自的優點，轉肩動作必須正確。

總之，杆頭通過腰部以後，必須保持在適合的平面上。如果此時的平面過於陡峭或扁平，都會造成失誤。

高爾夫常識

左右擺動

左右擺動是指揮杆軸線的擺動。身體向左右的移動應與地面平行而不是擺動。

在上杆過程中的起身及雙膝伸直都是身體擺動引起的變化。在注意身體不要擺動的情況下，左右的略微移動不是大問題。但揮杆軸線不能越過警戒位置。保持軸線向左右略微移動是允許的。

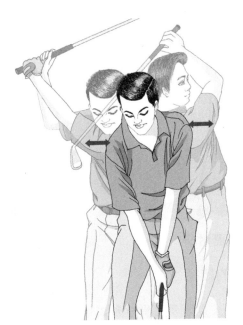

左右移動

上下晃動

　　打球動作中，最大的惡習是身體的上下晃動。特別是在上杆時腰部與雙膝伸直，用手臂將球杆舉起而無轉肩動作；下杆時不是靠轉體而是靠手臂揮動下杆的動作，都不會形成準確的擊球。上下晃動的罪魁禍首是頭部的晃動。如果糾正了身體上下晃動等於糾正了高爾夫的所有問題。

　　上杆時的身體上下晃動是造成下杆時拍球的根本原因，也是業餘愛好者容易掉進去的陷阱。雙膝角度的保持、臀部轉動的方向、頭部的固定，只要注意這三個方面的問題，必能做出理想的揮杆。

膝蓋彎曲

膝蓋伸直

倒三角形的維持

　　擊球準備時，肩膀與雙臂所形成的三角形，上杆時要保持到雙手通過右腰，送杆時要保持到雙手通過左腰。肩部與

雙手相對位置的固定直接影響著擊球和擊出球的方向性。不管怎樣，在擊球區域雙手與肩部要有整體的感覺。

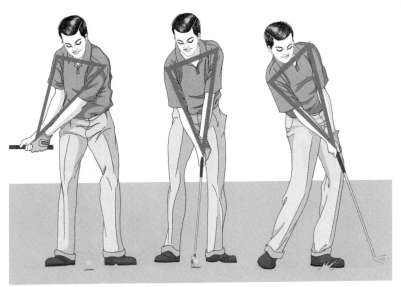

保持倒三角形

雙手與身體平行移動及雙臂遠離身體

在擊球準備動作中，雙手握把後與大腿根保持兩個拳頭的距離。在上杆向右移動時仍要保持這個距離。也就是說，雙手與身體在平行移動，同時右臂要儘量貼近身體內側。如果這個距離過大，揮杆就沒有力量，送杆時手臂與身體各自運動，影響球的方向性。可以採用雙腋夾緊毛巾半揮杆的方法來練習，如果揮杆時毛巾不掉下來，說明手臂沒有張開。

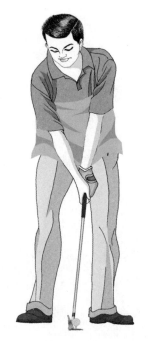

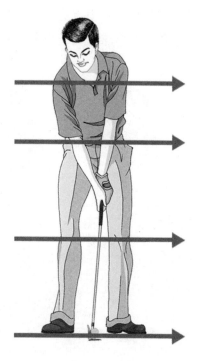

半揮杆練習　　　　　　　　　與地面平行

下肢穩固的重要性

下肢是高爾夫揮杆的基礎。

下肢的兩個揮杆軸線不能互不相干，要保持協調連貫。

上杆時，左臀不能有前頂的動作。

　　從側面應該看不出下肢的移動，重心轉移只是內部的轉
換。下杆時，在擊球之前，右臀同樣不能前頂，只是向左移
動重心後直接轉過去的動作。保證重心只是平行移向左側而
沒有前後的晃動，這樣就可以打出理想的直球。

下肢穩固的重要性

八、高爾夫的球路
Slice, Hook, Pull, Push, Top, Duff

　　高爾夫是在不斷糾正失誤的過程中積累經驗、提高水準的運動。

　　開始學球時，總是擔心打出右曲球。但是隨著水準的提高，反而又擔心打出左曲球。

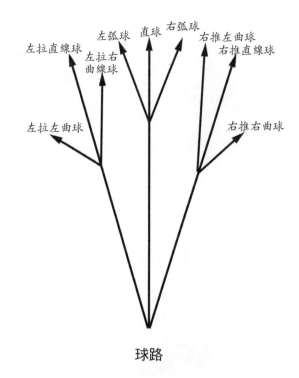

球路

任何一個打球者都要經過這樣的過程。所以說，「高爾夫是不斷修正的運動」。

擊球失誤的原因有許多種，右曲球和左曲球主要是因為球向右側旋或向左側旋的緣故；左拉球和右推球指球是正旋但直接拉向左側或推向右側。

找出造成這些結果的原因，就可以對自身的握杆、擊球準備、揮杆等動作進行改進。

1.球的旋轉

因為杆面有傾角，所以，正確擊出的球的旋轉肯定是

倒旋。如果球沒有旋轉，那麼，飛出時軟弱無力且飛行距離也短。如果不會打旋轉的球，打球成績很難提高。

側旋使球路發生彎曲，前旋使球快速落地即飛行距離短。

對打球者比較有利的是倒旋。倒旋的球，彈道高且落地後能立刻停住。杆面的傾角與球接觸時使球產生了倒旋。如果杆面沒有傾角，擊出的球就會平行飛出。杆面有向上的角度，才會使球向上飛出並產生倒旋。

如果想打高球，就必須以向上的角度擊球，這是不對的觀點。實際的揮杆動作中，杆頭是畫著弧形通過球位，影響球向上飛出的角度是杆面與杆頭移動方向之間的夾角。所以向上擊球正好起到了相反的作用。

圖 A 是向下擊球的角度，圖 B 是向上擊球的角度。

最低點

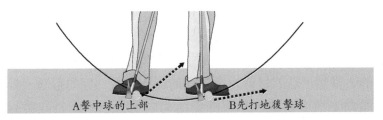

A擊中球的上部　　　B先打地後擊球

擊球位置

2.高爾夫中球的旋轉類型

在高爾夫中，球的旋轉有三種，倒旋（Back Spin）、側旋（Side Spin）和側倒旋。

倒旋是由於杆頭在到達揮杆弧度最低點之前杆面傾角準確擊中球而產生的旋轉。倒旋是形成較高飛行彈道的原因之一，也使球在落到果嶺上後產生倒回的現象。

球的側旋一般是因杆面在擊球瞬間未能正對球位而產生的。球的側旋使球路發生向右或向左的急劇彎曲，是右曲球或左曲球的主要原因。

側倒旋是指球的旋轉平面與垂直方向成 45°角的倒旋。球的側倒旋產生的球路是左弧球或右弧球。

大體上來說，杆面傾角大，球產生的是倒旋；杆面傾角越小，越容易產生側旋。所以，挖起杆和短鐵杆容易打出倒旋，1 號木杆容易打出側旋。

3.產生倒旋的原理

職業球員在離旗洞 100 公尺左右打出的球，落在果嶺上後，一般都有倒回的現象，這是因球的強烈倒旋而產生的。

打出倒旋，對業餘愛好者來說，往往認為是不可逾越的鴻溝。那麼，像 PGA 選手是「怎樣打出強烈的倒旋的呢？」只要用有杆面角度的球杆去打球，球肯定會產生倒旋，但倒旋的強弱基本上是由向下角度擊球的準確性決定的。當然，球的材質也會對球的倒旋產生一定的影響。杆頭向下角度擊球，球因杆面傾角向上飛出的同時向後旋轉。杆面上的線溝又進一步強化了球的倒旋。

在 100 碼左右的距離，球在粗草區時，用挖起杆無論怎樣擊球，球落在果嶺上都無法停住。這是因為在擊球時，杆面與球之間擠進了草葉而減弱了球的倒旋的緣故，就是打高吊球也停不住。

那麼，如何準確而乾淨地將球擊出去呢？最為重要的是固定球位。一般以兩腳中央為宜，這是揮杆弧度的中間最低點。擊球時不要掃球，最好是以向下的角度擊球，這樣可以防止草葉擠進杆面與球之間。

如果球位靠右，杆頭擊中球的上部而幾乎沒有倒旋，彈道也很低，同時容易造成腕部的受傷。相反，如果球位靠左，擊球瞬間是在向上的揮杆弧度上，球落地後滾動距離長，弄不好還會打出挖地球。

一般都是在離果嶺 40～100 碼的距離時打倒旋球。如果距離在 40 碼以內就不容易打出倒旋球。所以，40 碼以內的短切杆一定要考慮球的滾動距離。同時，球本身的設計及材質對倒旋也有一定的影響。

4. 右曲球（Slice）

高爾夫入門時聽得最多的應該是右曲球。可以說，右曲球是擊球方向性不好的代名詞，但也是高爾夫球路的一種。因為大部分愛好者打出的是右曲球路，所以對其留下了不好的印象。

右曲球到底是怎樣的球路？它是怎樣產生的呢？

右曲球用一句話來概括就是向右極度彎曲的球路。愛好者都想打出直球，但圓圓的小球畫出弧線拐向別處。初學者的球路大多向右彎曲，這種球路往往讓人陷入尷尬的境地。

如果杆面正對球位，在擊球瞬間揮向目標，打出的自然是直球。相反，方向不準確，打出的球路自然就會彎曲。打出彎曲球路的情況也是多種多樣。

如果杆頭運動的方向與目標線不保持平行，是由外而內或由內而外的對角線軌跡，打出的是彎曲的球路。

另外，運動路徑是正確的，但杆面方向發生偏差也會打出彎曲的球路。

右曲球是因杆頭由外而內的揮杆路徑、擊球瞬間杆面開放造成的。

在擊球瞬間，是由外而內的揮杆路徑，那麼，球的旋轉是向右的側旋。如同擊打陀螺，從右側向裏抽打陀螺，自然是向右旋轉。在擊球瞬間因杆面的角度，球自然會飛出，飛出一定距離後，就因球向右的側旋，急劇向右彎曲。

總的來說，右曲球是因杆頭由外而內的揮杆路徑，杆面首先與球的右側接觸，使球產生向右的側旋而向右彎曲的球路。

造成右曲球的原因很多，但最常見的是人的心理原因，總想看看擊球的過程，從而在擊球之前，會有抬頭的動作，而這個動作恰好造成由外而內的揮杆路徑。

分析自己的揮杆動作，找出打右曲球的原因。只要找到原因就容易改正了。

右曲球形成的原因

（1）右曲球的揮杆弧度是由外而內的弧線。

擊球瞬間，相對於目標線杆頭是由外而內運動。在擊球準備時，杆面正對球位，但因這種揮杆路徑，擊球瞬間

是一種抽球的動作，使球產生了向右的側旋。

　　也有在擊球瞬間杆面與揮杆弧線垂直的情況，這時打出的是左拉球。

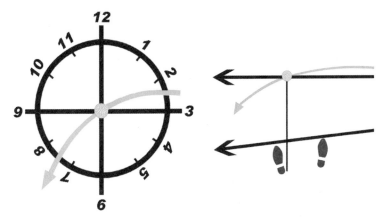

由內而外

（2）杆面打開

　　在擊球瞬間，如果杆面開放，仍然是抽球動作，使球產生了向右的側旋，球路向右側彎曲。相反，杆面關閉，使球產生向左的側旋，球路向左彎曲即左曲球。

　　如果打出右曲球，球自然會偏離球道，距離損失也很

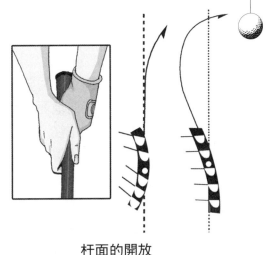

杆面的開放

大。一般來說，杆面相對於平行位置僅打開 2°，落球位置卻向右偏離 16 碼。

（3）目標瞄準不正確

大部分初學者都有站位瞄準目標偏向右側的傾向。如果瞄向目標的右側，容易造成由外而內的揮杆路徑，同時杆面也會開放。

（4）臀部轉動過快

如果臀部轉動過快，雙臂無法跟上臀部的轉動，擊球瞬間杆面沒有回正，造成杆面開放。

（5）重心不轉移，也會造成右曲球

在上杆時移到右側的重心，在擊球瞬間應該移到身體中央。如果這個重心轉移沒有完成，就會造成由外而內的揮杆路徑，打出右曲球。

（6）杆頭釋放不充分

在揮杆動作中，正確的杆頭釋放是距離與方向的保證。只要杆頭釋放充分且時機準確，那麼，打出的肯定是直球。

（7）右手手腕是否過於強勢

就算站位正確，還是有需要注意的地方。如果是右手包裹左手、左手手背指向地面的握杆方式，因右手過於強勢形成由外而內的揮杆路徑。即使是向內的揮杆路徑，因右手手腕過於強勢，擊球瞬間杆面無法回正，以開放的杆面擊球，自然是右曲球。所以握杆一定要採用標準握法。

（8）站姿和雙肩是否開放

站位時，即使杆面正對目標線，如果站姿與雙肩開放，還是由外而內的揮杆路徑，造成右曲球。站姿和雙肩

開放的意思是左肩與右肩相比更加遠離目標線。

　　特別要注意的是確認雙肩是否處於開放的位置。因為站姿可以通過眼睛自己能夠看到是否開放，但雙肩就無法用自己的眼睛去確認。往往因過於注視目標，不知不覺中右肩就會轉向目標，即右肩在前，左肩當然就在後面。這是典型的肩部打開的動作。

　　所以站位時，最後一定要再次確認雙肩的位置。可以用將右肘頂住身體右側的方法來保持雙肩與目標線平行。

　　（9）在上杆頂點左手手腕是否向前彎曲

　　如果站位時採用的是標準握杆，但擊球瞬間有僵硬且不自然感覺的愛好者，有必要查看一下在上杆頂點時左手手腕的動作。如果在上杆頂點左手手腕有向後彎曲的動作，也是打出右曲球的一個原因。在上杆頂點，左手手腕只能向拇指方向屈腕。

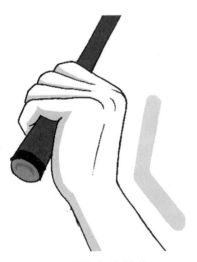

手腕向後彎曲

（10）雙臂是否夾緊雙腋

雙臂是否夾緊雙腋，特別是在下杆時，左臂沒有夾緊左腋是產生右曲球的原因。舉一簡單例子可以說明這個問題。做好站姿，雙臂抱在胸前，然後雙臂伸直握杆，杆頭自然在目標線的外側。擊球瞬間，為了將杆頭通過球位，自然形成由外而內的揮杆路徑。所以，雙臂特別是左臂要夾緊，通過肩部的轉動來形成由內而內的揮杆路徑，這是非常重要的。

（11）下杆時上身打開過早

這是造成右曲球的重要原因之一。

下杆時因右肩過快地轉動形成由外而內的揮杆路徑。

右腳略微後移，有可能防止這種現象的發生。也可以在上杆頂點，右腳腳跟完全著地，只用手臂拉動球杆下杆，身體順勢跟上，防止發生右肩轉動過快的現象。

（12）下杆時，身體是否早於杆頭轉過站位時的位置

這種揮杆動作的結果是球一開始就向目標右側飛去，且越飛越向右側彎曲。

在擊球瞬間，身體應轉到站位時的位置，讓杆頭先於身體通過球位。如果身體已轉過，而杆頭在後，擊球瞬間杆面自然是打開的。為了讓杆面回正而有手部動作，往往又打出左曲球。簡單的糾正方法是在梯臺上，架好球後，左腳單腳著地、右腳懸空進行空揮杆練習。這樣練習幾次，就能找到擊球瞬間身體在後的感覺。

（13）擊球瞬間雙手位置過高

在下杆時，臀部轉動過快或不相信杆面傾角而刻意向上揮杆時，雙手位置會過高。如果雙手位置高於站位時的

位置，擊球瞬間就無法充分釋放杆頭。可以請別人站在自己的對面，在擊球瞬間用球杆握把末端強行下壓雙手位置。

（14）擊球瞬間握把末端與球相比過於靠前

這是在業餘愛好者的揮杆動作中經常可以看到的錯誤動作。這是因為擊球瞬間沒有翻腕動作而造成的。擊球結束時，為了左手手背朝向地面，需要做轉動左臂的練習，這時右手可以放下握把。這種練習可以提高杆頭速度及在擊球瞬間杆面正對球位。

（15）站姿開放時，容易打出右曲球

如果站姿開放，自然形成由外而內的揮杆路徑，杆頭橫向切擊球位造成右曲球。解決方法就是採用平行站姿。

（16）擊球準備時右臂要低於左臂

如果右臂高於左臂，下杆時為了補償這個動作，右臂會過於下沉。杆頭橫向切擊球位，杆面自然跟著打開。為

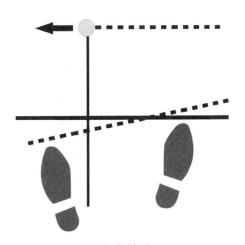

開放式站姿

了糾正這個動作，下杆時右肘儘量貼著身體右側下移。

（17）引杆時雙手有轉腕的動作

這種動作只能使杆面打開。引杆乃至整個上杆過程中都要保持正確的手腕姿態。

（18）擊球瞬間右手手掌方向應與目標線保持平行

擊球瞬間，如果右手手掌不能回正，自然就產生右曲球。擊球瞬間左手手背特別是右手手掌都要指向目標，才能防止右曲球。

（19）用左手手掌握杆的打球者，容易產生右曲球。

這種握法妨礙揮杆動作，容易引發杆面打開。左手握杆時應將握把斜放在食指根部與手掌肉墊上，用手指勾住握把。只有這樣，才能在擊球瞬間保證杆面對正且不妨礙揮杆動作。

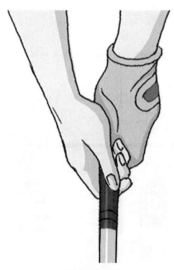

強勢握杆

（20）下杆開始就把上身轉向目標

下杆開始就把上身轉向目標，杆頭自然形成由外而內的揮杆路徑。要以臀部向左頂來啟動下杆動作。

（21）未能擊實球的正確部位

杆面以切削的方式擊球，力量小且容易形成右曲球。

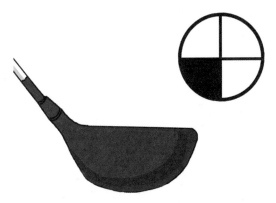

未能擊中球的正確部位

（22）杆頭著地不正確

杆頭跟部抬起而趾部著地的站位容易引發右曲球。

5. 左曲球（Hook）

打球者往往是剛剛解決了右曲球的問題，卻又要面對左曲球。與右曲球不同，左曲球不是經常發生，但是一旦發生將是致命的。因為左曲球引起的往往是像 OB（出界）這樣嚴重的後果，從而打亂了打球的節奏。

如果想打出左弧球（良好的揮杆動作形成自然的揮杆路徑，好球開始是直線飛行，到最後略微向左彎曲），就

必須要解決左曲球的問題。這種球路強勁有力，因為在擊球瞬間杆頭趾部會略微關閉。

左曲球產生的原因

（1）杆面關閉

與右曲球相反，左曲球是因為在擊球瞬間杆面關閉、球產生向左的側旋而形成的。與右曲球一樣，首先從杆面方向入手分析原因。

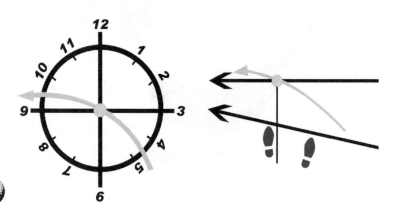

由內向外

（2）左曲球是由內而外的揮杆路徑

左曲球是杆頭由內而外在杆面關閉的情況下擊球，同時球產生向左的側旋而形成。初學者經常打出的是右推球，是由內而外的揮杆路徑、但杆面正對球位而產生的球路。

也就是說，同樣的由內而外的揮杆路徑，如果是左曲球，球是先向右飛出，然後向左側彎曲，而右推球就直接向右側飛去。

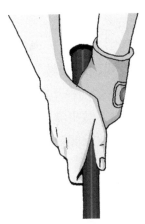

強勢握杆

（3）強勢握杆方式容易產生左曲球

強勢握杆是指左手手背翻向右手而右手手掌指向天空的握杆方式。這種握杆方式在擊球瞬間有強勁的擊球感覺。一般職業選手採用的都是手掌相對的標準握杆方式，而業餘愛好者怕球杆從手中脫離，往往採用強勢握杆方式且用力握杆。這也是產生左曲球的原因。

（4）在沒有完成重心轉移的情況下揮杆

在擊球瞬間甚至收杆時，重心仍留在右側，形成由外而內的揮杆路徑但杆面關閉，由此產生左曲球。

（5）下杆時，杆頭提前拉下

正確的擊球動作應該是在擊球瞬間雙腳、上身及球杆都要成為一個整體。

想刻意打出左弧球時，往往會打出左曲球，所以，要充分瞭解打出左曲球的原因，只有這樣，高爾夫水準才能進一步提高。

（6）左手過於翻向右側

要確認自己的握杆方式，是否過於強勢握杆。與弱勢握杆方式相反，擊球瞬間翻腕比較容易，翻腕動作過快，造成杆面的關閉。同時強勢握杆也容易打出右推球。

如果下杆的啟動是靠下肢來完成的，雙手是否啟動了下杆動作？如果是這樣，擊球瞬間就容易造成杆面的關閉。

另外，為了完成送杆動作，右手主動提前翻腕也是打出左曲球或右推球的原因。

（7）右臂過於夾緊

為了防止右曲球而右臂過於夾緊是產生左曲球的又一個原因。特別是右肘緊貼身體右側下杆時，更要注意這個問題。右臂應夾緊但要比較放鬆，過於強調某種動作，反而會帶來適得其反的結果。

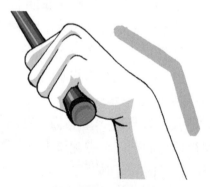

手腕翻向掌心方向

（8）下杆時上身早於下肢轉動。

（9）上杆頂點，左手手腕翻向掌心方向。

（10）杆頭著地不正確。杆頭趾部抬起而跟部著地。

6. 左拉球（Pull）

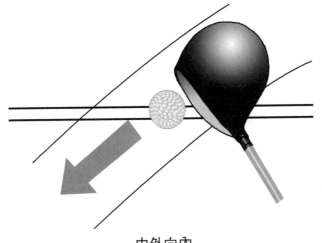

由外向內

　　球直接飛向目標左側的球路。因為左拉球向左飛去，所以常被人誤認為是左曲球。實際上兩者的揮杆路徑是不同的。左拉球是由外而內的揮杆路徑。

左拉球形成的原因

（1）杆面關閉

　　由外而內的揮杆路徑，如果在擊球瞬間，杆面方向與揮杆弧度的方向平行，球會沿著揮杆弧度方向直線飛出。在杆面關閉的情況下，由外而內揮動杆頭是形成左拉球的原因。

（2）右肩過於下沉

　　在下杆時，如果瞄球就會有右肩過於下沉的現象，形成由外而內的揮杆路徑。這時，如果杆面開放，形成的是

右曲球；如果因腕部動作杆面關閉，形成的是左曲球。

（3）用腕過多

用腕並不僅僅是形成左拉球的原因，在擊球瞬間不能有過多的腕部動作。特別是左手手腕不能向手背方向彎曲。

要想解決左拉球的問題，就要多進行由內而外揮杆的練習。這種練習可以防止右肩過於下沉，同時還要多感受擊球的感覺。

作為緊急對策，可以採用開放式站姿。但是採用這種站姿上杆時身體轉動少，容易造成用臂揮杆的現象。

7. 右推球（Push）

球直接飛向目標右側的球路。右推球的方向與右曲球類似，但揮杆路徑是由內而外的。與從右向左的左曲球不同的是擊球瞬間杆面是開放的且是擠壓式的擊球。

右推球和左曲球都是因過於由內而外的揮杆路徑而形成的，擊球後留下的草痕方向指向目標右側。在這種揮杆路徑下，杆面開放形成的是右推球，杆面關閉形成的是左曲球。

可以採取上身略微開放的站姿來改善這種球路，這時要注意上杆中途杆頭趾部一定要指向天空。

右推球形成的原因

（1）杆面開放

右推球實際上擊球是非常紮實的，只是擊球瞬間略微提前而已，即擊球點在揮杆弧度最低點的右側，從而擊球

時杆面是開放的狀態。因此，稍加改善就可以獲得很好的效果。

將球位稍微移向左側，有可能得到改善。

（2）左肘彎曲

下杆時左肘彎曲，擊球瞬間有可能將球推向右側。下杆時左臂與杆身要保持一條直線。

（3）身體打開過快

下杆時身體打開過快，轉向目標，從而杆頭過於滯後，也是形成右推球的原因。身體打開過快，也就是說，腰、肩、臂沒有保持同步運動。

解決右推球的問題，送杆動作是關鍵。

右推球的兩大原因是擊球過早和送杆動作中不注意手臂動作。

送杆動作中如果注意手臂動作，那麼杆面就不會打開，也就防止了右推球的發生。

8. 剃頭球（Topping）

這是杆頭擊中球的上部、球沿地面滾動的失誤球，嚴重時只滾出幾碼。

（1）揮杆過程中抬頭

揮杆過程如果抬頭，身體也會跟著起來，中心軸線就會晃動，所形成的揮杆弧度就抬高，造成杆頭擊中球的上部，甚至會擊不到球。

（2）右膝上下彎曲移動

為了防止起身，所以不要抬頭。注意右膝在上杆過程中要牢牢支撐轉移到右側的體重。要始終保持擊球準備時

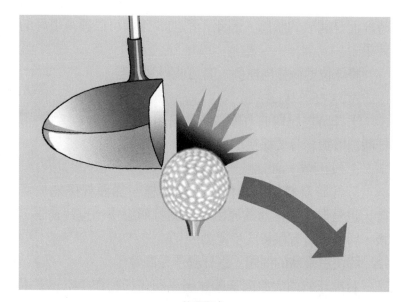

剃頭球

右膝放鬆微屈、富有彈性的姿態。

（3）揮杆動作過於急促

剃頭球的原因就在於節奏的急促。動作急促，下杆就過於陡峭，杆頭直線運動，擊中的自然是球的上部。

為了防止剃頭球，擊球前要多進行幾次試揮杆。當有杆面像刀片一樣切草的感覺時再進行揮杆動作。特別要注意在上杆時，左肩要轉到下巴下面，保證充分地轉動。

打滾球（Duff）

擊球時，杆頭先碰到地面再擊中球所產生的失誤球，有時也叫挖地球。如果是用木杆，因木杆的杆底比較寬平，有可能擊中球。但用鐵杆時，就難以預料結果。

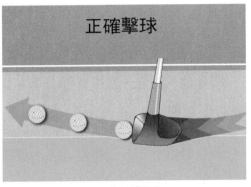

正確的擊球

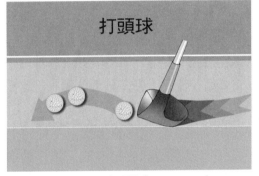

打頭球

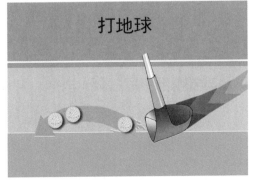

打地球

杆頭先碰到地面後再擊中球的上半部分的情況比較多，這種球根本不可能打出較長距離。

剃頭球和打滾球都是初學者中常見的失誤，最大的原因就是揮杆沒有餘地，怕失誤造成精神緊張且身體僵硬。這些都會打亂揮杆的節奏。

肌肉緊張，身體轉動就不夠流暢，形成只用雙臂的揮杆動作。上杆時身體重心向右側移動過多，刻意要向上擊球，打出的肯定是打滾球。

克服的方法

（1）採取開放的站姿，左腳分配60%的體重。

這只是應急措施。採取開放的姿態，擊球及送杆動作可以順暢地完成。但要注意上杆時肩部的轉動一定要充分。

（2）引杆時左肩不要下垂。

引杆時左肩下垂，右肩就會上提。下杆時上提的右肩快速下移，直接造成剃頭球或打滾球。揮杆動作不是上下地運動而是轉體運動。

高爾夫常識

減少下場打球開始階段失誤的方法

下場前的準備活動是非常重要的，至少需要20~30分鐘的時間來做好下場的準備。估計大多數愛好者都不是這樣。

職業選手在比賽前，一般要用30分鐘的時間來做準

備，並做一些輕鬆的揮杆練習，然後到練習果嶺上進行推杆練習。不要急急忙忙衝進會館，至少要提前一個半小時到達球場，做好準備並做一些揮杆的練習，讓身體充分地活動開。

如果做不到這一點，就請認真閱讀下面的內容。

不管是誰，如果身體沒有活動開，前幾個洞都比較難打。但是稍微開動腦筋，這個問題就有可能解決。

高爾夫是由揮杆動作來完成擊球，而揮杆動作來自於意念，即在打前幾個洞之前，一定要制定打球的策略。

剛開始的前三個洞，要保守一些，一定不要貪。

（1）開球不能無理。開球時無理的揮杆動作，至少讓你不得不多打一兩杆。

特別是第一洞開球時，如果放棄兩上的想法而是要三上，那麼開球就變得非常容易。最好是選用球道木杆或比較有自信的鐵杆開球。第二杆不要過多地去想如何攻上果嶺，要多注意自己的揮杆動作不要出現失誤。當然也要選擇比較有自信的球杆。

（2）果嶺上的第一次推杆是非常重要的。第一次推杆時對果嶺的狀況（果嶺速度及坡度）不熟悉，不要想著推杆入洞，推直球靠近球洞即可。

以這樣的想法，打幾個洞，自然貪慾減少，揮杆也有餘地，打球保持了良好的節奏。

有些球友前幾個洞的成績往往都不好，改善這種狀況最好的辦法是在前幾個洞只用自己比較有自信的兩三支球杆來打球。不要開始就這樣那樣地修改自己的揮杆動作。

在身體活動開之前，一定要保守而且學會忍耐。

自信心

業餘愛好者與職業球手的區別除了技術外，最大的不同點是自信心。

自信心、忍耐力、注意力及緊張的消除是能否打好高爾夫的四大因素。其中第一重要的是自信心。獲得自信最爲重要的是保持良好的身體狀態。

職業選手都是抱著「我肯定能打好」的信念，充分地相信自己的能力。特別是在陷入困境時，自信心讓你相信自己有能力從困境中儘快走出來。

有自信心的打球者下場打球沒有緊張感，總是抱著樂觀的態度去思考自己的揮杆動作。即使揮杆動作不夠完美，也能取得不錯的成績。

但是大部分「週末愛好者」第一洞開球之前就開始說「昨晚沒有睡好」「昨天酒喝得太多」等一些缺乏自信的話語。這種沒信心的狀態，不可能取得好的成績。

相反，用「高爾夫不是說要想放鬆地揮杆需要三年嗎？昨晚沒有睡好，想發力身體也沒有力量，今天的揮杆動作肯定放鬆自如」這樣肯定的想法去打球，必定能夠取得滿意的成績。

開始之前就想著「我不行」，自然就不行。

如果是以前打過的球場，就回憶那時打球的美好畫面，解除緊張，獲得自信，必能打好球。

就是 PGA 的頂尖選手也會定期接受心理諮詢，這說明心理狀態在高爾夫運動中的重要地位。

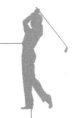

忘掉旗杆位置

業餘愛好者智商雖不低，但打球策略往往比較衝動，有時甚至讓人感到幼稚。比如，只要上了梯台就拿出 1 號木杆，5 杆洞第二打肯定用球道木杆，10 公尺的長推也想推球進洞等。短切上果嶺時，只瞄著旗杆也屬於這種情況。

他們往往是不管旗杆前方是否有障礙，也不管旗杆位置是否刁鑽，攻擊目標只有一個，那就是旗杆。這時直攻旗杆，一旦出現失誤就會無端地增加一兩杆。

攻擊果嶺特別是短切杆時，頭腦中要忘記旗杆的位置，要想著整個果嶺。眼睛看著自己覺得比較舒服的位置擊球，可以有效地防止雙搏擊、三搏擊這樣糟糕的成績出現。

18 個洞都用這種方式去管理，打出 8 字頭的成績並不是遙遙無期。

每一次下場前都要給自己確定目標

每一次下場前都要給自己定一兩個目標，但這個目標要定得合理，不要太多。這個目標應該是自己最想提高的部分。

比如說，如果自己經常三推，目標確定為儘量減少三推杆；如果 1 號木杆開球距離遠但方向不好，可以把 14 個 1 號木杆開球的洞，有 10 個開球要在球道上確定為目標；如果前九洞打了 50 杆，那麼，把後九洞要打 49 杆確定為目標等。

下場打球是否有目標，對成績是有影響的。如果有目標，為了達成目標，會去制定打球策略並為之努力。這樣一

個個小目標的完成，積累起來，就是高爾夫水準質的飛躍。

初學者對「終生都需要教練員」這種說法的誤解

高爾夫運動接受教練員的指導最少要一年，甚至一生都需要教練員的指導。但是，一生都接受教練員指導的業餘愛好者肯定少之又少。

像傑克·尼克勞斯這樣的高爾夫權威，每週至少一次找自己的老師傑克·格拉沃特來檢查自己的揮杆動作。這說明連續不斷地接受指導是非常有必要的。接受指導的時間越長越好。一般來講，入門後接受指導的時間至少要三年。

大部分人都接受指導只幾個月。兩三個月後，只要開始下場，就不接受指導了，只根據自己的感覺去揮杆。

同時，覺得請教練員的費用高，找到合適的職業教練員也難，就依自己的方法去練習。或者直接在下場時調整自己的動作，最後連前幾個月正規學習的內容也打了水漂。

在學球的初期，經常聽到別人讚揚自己說「打球打得不錯，這樣下去一年以後肯定能成爲單差點選手」等。如果沉浸在這些讚美之詞中，誤認爲「高爾夫原來這麼簡單」，實際上這是你陷入困擾的開始。也許這個「一年」會變成十年，甚至是終生。

「一個早晨就可以建起一個羅馬城」，但高爾夫的揮杆動作不可能一蹴而就，它需要精心的指導，集中的練習，必要的時間。就是有希望的愛好者，不接受正規的指導，其結果也是不好的。

偶爾也有自學成材的業餘愛好者，那是高爾夫的天才。

接受正規的學習時，中間不要有停頓，要連貫集中地接

受教練員的指導。同時，開始入門時就要學習正確的揮杆動作，即使學習的進度比較慢，也要忍耐。因爲「即使慢，也要正確」是高爾夫入門的眞諦。

高爾夫助言　　集錦

＊在非高爾夫季節（一般指冬季）用比正常球杆重 4 倍的揮杆練習器進行揮杆練習，鍛鍊與高爾夫運動相關的肌肉群。

＊完全掌握基本動作之前，不要下場打球。在開始的兩個月只用 7 號鐵杆進行揮杆練習，在掌握揮杆動作之前，不要動 1 號木杆。加強身體薄弱環節的鍛鍊，從而保持身體的協調性。

＊高爾夫運動的 80%是自信心。心情壓抑，自然就打不好高爾夫。所以，保持樂觀的態度及順暢的打球節奏，享受屬於自己的高爾夫。

＊打球策略制定得不要過於細緻。如果過於細緻，高爾夫就變得更加複雜。就是高水準的選手，打球時不可能事事如願。所以根據情況不同，制定的攻略要留有一定的餘地。一場球成績的好壞並不代表什麼，重要的是能否掌握正確的揮杆動作，基礎牢靠。只有這樣，才有發展。

＊做好站姿，閉上眼睛想像正確的揮杆軌跡，感受球杆的重量。只有對揮杆軌跡有了正確的感覺，才能產生自信心。

＊練習時，不要盲目地多打球，重要的是每打一個球都要思考自己的揮杆動作。

＊要享受高爾夫，也不要把高爾夫想像得過難。只有心

情放鬆，才能取得好成績。職業選手也一樣。良好的心態比一兩次的練習更爲重要。

　　＊打球結束後，要在鏡子面前練習空揮杆，重新調整自己的揮杆動作。

　　＊爲了下肢穩定，心情也要平靜。站位前，做一次深呼吸，氣沉丹田。

　　＊高爾夫需要練習，但沒有指導的練習是無用的。

　　＊高爾夫要求一定找到自我感覺。仔細分析別人的揮杆動作，找到適合自己的部分，把它變成自己揮杆動作的一部分，這是最好的學習方法。

　　高爾夫沒有標準的揮杆動作，但是有原則性的要求。有必要請一位教練員定期檢查一下自己揮杆的基本動作是否正確。1號木杆開球有負擔時，容易造成失誤。如果對自己沒有過分的要求，可以保持開球的穩定性。

　　＊柔韌性的增加，有助於揮杆動作。優秀的球手都有柔韌的身體及良好的心態，即心態的柔韌性也好。

　　＊不要過多地關注揮杆細節動作，整個動作要保持協調、順暢，要有高山流水的感覺。如果過多考慮細節動作，會打亂整個揮杆節奏。

　　＊大多數業餘愛好者都不太注意站位動作。站位是揮杆的基礎，如果站位不好，上杆也不正確，將造成整個揮杆動作的失敗。

　　＊很多業餘愛好者擺好站姿時，腰部是彎曲的或臀部後頂，如同鴨尾。這種站姿不能充分發揮腰部的力量。正確的站姿應該是腰部用力，後背挺直。

　　＊在家裏練習推杆時，最好將兩支球杆平行放在地面，

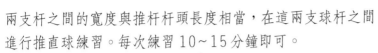

兩支杆之間的寬度與推杆杆頭長度相當，在這兩支球杆之間進行推直球練習。每次練習 10~15 分鐘即可。

　　*在三杆洞，要養成瞄球瞄向果嶺中央的習慣，而不是瞄向球洞。

　　*爲了打破 100 杆，應該提高 1 號木杆（包括球道木杆）上球道率。

　　*如果是急急忙忙到達球場，開球前，握兩支球杆進行空揮杆練習。因爲重量大，揮杆速度就慢，從而找到適合的揮杆節奏。

　　雙手握住 3~5 公斤重的啞鈴，經常進行轉身練習，揮杆時的轉體動作會有顯著的改善。

　　*球位所在的地面是濕的，如果這時仍採用杆底著地的站姿，容易打出挖地球或剃頭球。這種情況下，最好是將杆頭略微抬起，保持杆底著地但沒有完全著地的狀態。

　　*推杆就是自信心。在推球時一定要充滿自信，頭腦中要有「我能推進去，以前也在這個距離推進過」等充滿自信的想法。

　　*梯台開球時首先選擇遠處的目標，然後在球的前方一兩公尺處再選擇目標替代點，利用這種方法可以提高開球的方向性。推杆也一樣。

　　*業餘愛好者打鐵杆時不要過於強調向下切擊，掃球也無妨。應該努力提高的是杆頭速度。

　　*果嶺邊的起撲球，不要固定使用劈起杆或沙坑杆，選用 8 號鐵杆打地滾球也是很好的選擇。

　　*1 號木杆開球，不要人爲地用手去擊球，應該是揮杆過程中杆頭通過球位，將球擊出。應該沿著揮杆平面將球杆

推上去，然後再原路返回，最後應該有將球杆扔出去的感覺。

　＊如果球不幸停在草痕中，這時應選擇小一兩號的球杆，握把握短，擊球一定要準確且保持屈腕動作。

　＊業餘愛好者最好採用開放式的站姿，同時用右肩瞄向目標，擊球的方向性也比較好。

　＊三四十碼的短切杆，也要夾緊手臂通過肩部轉動來完成，決不能只用手臂完成。

　＊推杆時，眼睛隨著杆頭移動是業餘愛好者的通病。視線應該固定在球位，不要過多地注意擊球，而是要注意杆頭移動的速度。

第四章

各種球杆的揮杆方法

Golf Shot

一、1號木杆的打法

1. 1號木杆 (Driver)

1號木杆開球，方向雖難以掌控，但因擊球距離最遠，是不可替代的一支球杆，但也是失誤率最高的球杆。要經由不斷地練習來儘量減少失誤的發生。

1號木杆是所有球杆中杆身最長、最難打的一支球杆，因為杆身越長越難控制。但不管是7號鐵杆還是1號木杆，揮杆動作是完全一樣的。

1號木杆與鐵杆相比，不同的是球位與身體的距離更遠且更為偏左。沙坑杆和1號木杆，揮杆動作是一致的。許多人認為沙坑杆的揮杆動作，身體應該更前傾。以測試球杆的揮杆機器為例，測試球杆時都是在同樣的位置夾住球杆，這就說明，每一支球杆的揮杆動作是完全一樣的。

一定要選擇與自己的體形和揮杆類型相符的1號木杆。

要根據自己的揮杆速度與揮杆平面的準確性，選擇不同的杆身硬度和杆面角度。

業餘愛好者用1號木杆開球，最容易產生的是右曲球。1號木杆杆面角度過小是打出右曲球的一個原因。

1號木杆必須以向上的角度擊球。也就是說，杆頭經過揮杆弧度的最低點，向上運動時擊球。

要想打好1號木杆就要有正確站位及站姿、自然的引杆動作、順暢且身體與球杆成為一體的上杆動作、自然而柔和的下杆動作、由內的揮杆路徑、強勁的擊球瞬間以及順勢完成的收杆動作。

（1）選定停球點（目標點）。即對將球停在球道的哪個位置的思考，可以提高注意力，形成積極向上的態度。

（2）避開障礙區。如果在停球區域有沙坑等障礙區，那麼，停球點必須選在離障礙區至少20公尺的地方，即使方向有些偏離也不會落入障礙區。

（3）保持好身體的平衡並做好收杆動作。特別是在第一洞開球時，有許多雙眼睛在盯著自己，難免有些緊張，這時揮杆速度加快而身體會失去平衡，做不好收杆動作。

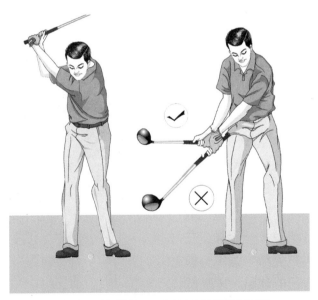

1號木杆軌道的正確位置與錯誤位置

這時想著自己能夠做出如職業選手般完美的收杆動作，就能打出好球。

（4）不要被「距離」所誘惑。當球洞距離很長、自己覺得標準杆上果嶺有些困難或其他球友已開球開得很遠時，不要被距離誘惑。也就是說，這時千萬不能發力，仍然按照自己的揮杆節奏去打，效果反而會更好。

（5）在球洞環境相對較差、要保證球的安全時，要選擇杆身相對短的球杆。球洞距離短但地形環境差時，根本沒有必要用1號木杆開球，這時第一要考慮的不是距離而是安全。

這時絕對禁止用1號木杆輕打，要做半揮杆或四分之三揮杆。

（6）熟練掌握右弧球球路。如果想成為開球高手，就必須熟練掌握右弧球的打法。雖然右弧球有一些距離的損失，但能夠打出一定距離。開球時採用右弧球的球路是比較安全的。高爾夫中最難打的是直球，所以水準比較高的打球者，一般都從左弧球與右弧球中選擇一種作為自己的球路。差點越低，右弧球越有用。

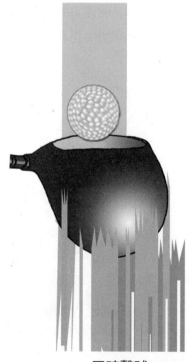

正確擊球

2. 球梯的高度

在梯台開球時，架梯（Tee Peck）的高度要隨情況不同進行調整。球梯的高度決定了彈道與球路。根據球杆的種類（木杆或鐵杆）、風向與風速以及球道的情況，調整架梯的高度，打出不同的球路，這是一項非常重要的技術。

如果是正常的 1 號木杆開球，球位高度高出杆頭頂蓋半顆球即可。其他木杆球位的高度與 1 號木杆一樣。如圖。

但是頂風時，要求球要有穿透力，所以要壓低彈道，打的是低飛球。這時架梯要矮一些，雙腳距離變窄，上杆幅度變小（感覺上只做了四分之三揮杆）。送杆距離也相對短一些。

低飛球不僅頂風時使用，在天氣比較乾燥而球道比較硬和冬天球道凍硬時，也可以採用，因為低飛球落地後滾動距離很長。

順風時，球梯就要架高，打出的球，彈道很高，球借著風勢飛去，打出的距離較遠。

梯臺上用鐵杆開球，最好也要架梯。這樣既減少了地面對杆頭的阻力，也消除了打滾球的顧慮。架梯的高度，一般 2～5 號鐵杆為 1 釐米，這樣可以減少倒旋，增加距離。需要落果嶺停球的短鐵杆，要靠近地面，以形成準確的擊球。

在插梯時減少梯對杆頭的阻力，最好是用手向目標方向晃一下。

球梯的高度

3. 善用梯台

在梯臺上如何選擇合適的開球位置，對擊球的結果有一定的影響。

在諾大的球場，打球者在打球過程中，能夠自由地選擇站位與球位的地方，只有梯台，所以要善用梯台。

（1）首先要觀察球兩個球梯標記是否對正球道。一般人肯定有因球梯標記誤導方向而開球落入粗草區的經歷。

（2）球位與站位應在一個平面上。

應該選擇比較平坦的地方開球。要養成仔細觀察合法開球區內情況、選擇合適的位置開球的習慣。合法開球區是指在梯臺上，兩側球梯標記連線往後延伸2支杆身所形成的長方型區域。不要老是將球梯插在球梯標記連線上開球，這樣容易超出合法開球區域，同時因為大多數人習慣在這裏開球，當然地面也就容易凹凸不平。向後一兩步，就可以選擇平坦的地方開球。

（3）考慮自己的球路後選擇開球位置。

如果自己的球路是右弧球，選擇合法開球區的最右側位置，瞄向球道的最左邊開球。如果是左弧球，就與之相反。這樣，即使打出直球，也不會有太大的危險，從而提高上球道率。

（4）根據障礙區的位置選擇開球位置，考慮球道實際情況的同時到障礙區一側開球。

如果障礙區（如 OB、水、沙坑、樹林）在球道的右側，那麼，就選擇開球區的右側，瞄向球道的左邊，這樣球道的利用率就高了。

（5）可以調整距離，特別是在三杆洞。

如果到球洞的距離是 125 碼，在不知道是選用 8 號鐵杆還是 9 號鐵杆而猶豫時，可以選擇 8 號鐵杆到開球區的後側去開球，在一定程度上起到調整距離的作用。運用這種方法可以調整因球洞位置不同而距離不同的情況。

（6）根據風向選擇位置。一般選擇風吹過來的一側開球。

（7）要想提高 1 號木杆的方向性，就不要總是在球梯標記連線的中間位置開球。

選擇開球區的一側，可以提高球道的利用率。

善於使用梯台，對提高成績是相當有幫助的，因為成績就是從梯台開始計算的。

（8）不要急促開球。

因為擔心與緊張，想快點開球是人們的共同心理。但是要改變這種心理，走上梯台的速度不要太快，呼吸也要緩慢。更加重要的是揮杆動作不要急促，要將上杆及送杆動作做完整。

第 4 章　各種球杆的揮杆方法

（9）不要過多注意周邊的情況，特別是第一洞開球，不要去管身邊有誰或是有什麼情況。沒有人比你更關心你的開球。

（10）要按平時常規的動作去做。

要按日常練習時的順序來完成開球。如果忘記平常練習的動作是緊張的表現，也不可能擊出好球。

（11）調動一切手段來提高自信心。

如果對 3 號木杆比較有信心，沒必要一定用 1 號木杆開球，至少第一洞可以用 3 號木杆開球。如果深呼吸可以緩解緊張感，就可以多來幾次。

兩個杆的長度

發球區域

4.梯台開球根據情況選擇不同的球杆

大部分人認為，除了三杆洞，都要用1號木杆來開球，短切上果嶺時要用劈起杆或沙坑杆，這種觀點並不完全正確。

如果達到中等水準，用2、3號鐵杆不會打還可以理解，但用4號以下的鐵杆應達到一定的水準。

大部分四杆洞的距離都在330～400碼之間，距離差別並不是很大，但就一個人來說，打出的成績卻千差萬別。原因何在呢？這說明，要根據不同的球洞制定不同的打球策略。

一般來說，狗腿洞或球道中間有山包而看不見果嶺的球洞相對比較難一些。在這種情況下，不顧一切，用1號木杆開球，也許會陷入困境。這時的開球停球點應選在能夠看得見的地方，如果看不見，至少你認為是安全的地方，然後再打第二杆，這是明智的選擇。

比如有一個370碼的左狗腿四杆洞，球道在180碼處向左轉，球道寬度為30碼左右。這時能夠看得見的安全距離為180加30約為210碼，對於中等水準的男子來說，是3號木杆的距離，就沒有必要用1號木杆開球。用3號木杆將球送到210碼處，剩餘的160碼用5號鐵杆輕鬆攻上果嶺。

如上所述，制定打球策略並不是一件難事，僅僅是選擇安全落點、算出距離、選用合適的球杆擊球。就這麼簡單。不假思索地拿出1號木杆，然後根據其打出的距離去尋找安全落點是非常危險的選擇。

如果用策略去打球，更容易享受高爾夫帶來的樂趣，

也可以體會到球道設計者的用意。

5. 目標的設定

要想打好1號木杆，就必須學會設定目標。職業選手或水準高的業餘選手用1號木杆的失誤率相對比較少。只有開好1號木杆，才能運用下一杆短打取得更好的成績。但許多「週末愛好者」只是朝著球道毫無目標地用1號木杆開球。

鐵杆還有具體的目標（旗杆），但1號木杆沒有具體的目標。

如果不設定目標，開出去的球是隨它而去，但設定了目標就不同，不是毫無目標地等待結果，而是打球者由意念與技術將球打向目標。

簡單來說，擊球的最終目的是為下一杆選擇最佳的位置。好球是在打下一杆時沒有任何障礙。不能說球在球道上，下一杆球位就一定舒服，它是一個特定的位置或區域。如果果嶺左側有沙坑，那麼，球道的右側是下一杆的舒服位置，1號木杆的目標也要設定在球道的右側。

職業選手1號木杆開球失誤比較少的原因不完全是他們將球送到目標點的能力強，而是他們正確設定了目標。根據目標再選擇球杆，如果落球點比較複雜，選用的肯定是鐵杆。

高水準的職業選手開球時，目標設定更為細緻。比如設定為右側粗草向裏5碼的球道。

如果有「就是設定目標有何用，球根本打不到目標處」的想法，說明你已經放棄了高爾夫。高爾夫運動的核

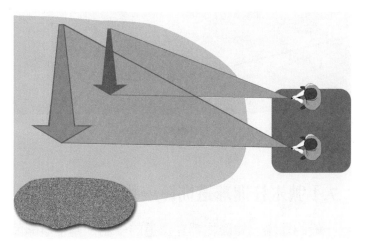

開球的方向

心就是如何將球送到目標處，如果有這種想法，當然是不想打高爾夫了。「打球者被球拉著走」的意思也在這裏。

　　從現在開始養成設定目標的習慣，只有學會如何正確設定目標，才有可能成為低差點球手。設定目標並真正將球擊向目標的快樂，才是高爾夫運動的最大樂趣。

6. 身體的穩定

　　1號木杆的球位與左腳腳後跟平齊，兩腳分開最寬應與肩寬相當，雙膝微屈富有彈力，支撐重心的轉移，同時後背要挺直。1號木杆的杆身最長，為了穩定地揮杆，首先身體要穩定。

　　但是，為了距離而過度上杆，帶來的只能是擊球的不準確。上杆幅度的界限是在上杆頂點杆身與地面平行，超過這個位置就是過度上杆。

球路

7.1 號木杆開球避開障礙物的要領

一般的球場，障礙物都在球道的一側。為了避開障礙物，最好是打直球，但根據球道走向可以想像一些彎曲的球路。那麼，如何打出所期望的球路呢？簡單來說，決不能在打出右曲球的球洞開球時，只想著固定頭部，對不能打出左曲球的球洞，要格外注意重心的移動。重心移到左側，杆頭滯後，決不可能打向目標的左側。

球道右側是 OB，那麼一定要固定住頭部，而對左側是 OB 的球道，下杆時重心一定要移到左側。即使沒有 OB，打出的球路應保持一致，才能提高攻果嶺的準確性。

高爾夫常識

1 號木杆距離增加 50 碼的「秘訣」

①握杆方式採用強勢握杆；

②脊柱軸線稍微靠右；

③上杆頂點屈腕準確；

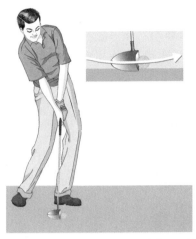

增加距離的秘訣

④以向上的角度擊球；

⑤擊球後，杆頭一定要送出去；

⑥揮杆不要急促，要有餘地；

⑦設定目標，並打向目標；

⑧重心要完全轉移到左側。

增加距離的 26 個要素

①選擇適合於自己的 1 號木杆，技術指標（杆面傾角、底角及杆身硬度）當然重要，但杆頭的形狀和擊球的聲音也很重要。

②解除身體特別是手臂的緊張感，以放鬆的心態做好擊球準備。手腕的柔韌性也非常重要。

③雙腳的動作要輕盈，節奏與平衡來自於雙腳的動作。

④雙腳不要「凍在」球上，要放鬆，身體動作自然流

暢。

　　⑤上杆軌跡要低而長，有整體感。

　　⑥左肩要轉到下巴下方，肩部轉過 90°，腰部轉到 45°。

　　⑦上杆頂點，左腋肌肉有拉緊感。

　　⑧上杆頂點，屈腕動作要完整。

　　⑨上杆頂點，重心要完全轉移到右腳內側。

　　⑩下杆動作是由下身來啓動的，要有用下半身擊球的感覺。

　　⑪下杆時動作的順序是腿部→臀部→腰部。

　　⑫下杆有掃地的動作。

　　⑬球要擊中杆面的甜蜜點上，且以向上的角度擊球。

　　⑭擊球瞬間重心在左腿上。

　　⑮擊球瞬間，頭部不能跟出去，要留在球位的後面。

　　⑯擊球瞬間，左側要頂住。

　　⑰擊球瞬間，左臂不能彎曲，要伸直。

　　⑱擊球瞬間，肚臍要指向球位。

　　⑲不要人爲地去擊球，要讓杆頭揮過球位。

　　⑳擊球瞬間，要假想現在的球位前方 20 釐米處還有一個球，要想著繼續擊打這個球將杆頭送出。

　　㉑不能提前釋放杆頭。

　　㉒要有擊球完畢後杆頭繼續加速的意念。

　　㉓送杆要充分，感覺球杆可以背到身後。

　　㉔要選擇左弧球球路。經過機器測試，這種球路可以增加 15～20 碼的距離。

　　㉕身體所有部位動作的力量，在擊球瞬間要集合到一

點。

㉖最後，想像一下擊球後的飛行路線及最佳落點。

二、球道木杆的打法
Fairway Wood Shot

　　東方人種與西方人種因體格的差異，力量也不同。所以，東方人想打好高爾夫，就必須熟練地使用球道木杆。特別是身體弱小的人或女性愛好者，球道木杆的使用率就更高，因為他們第二杆（Second Shot）的距離都超出了鐵杆的擊球範圍。

　　老年人或身體弱小的男性愛好者，只有熟練使用球道木杆，才能提高打球成績。

　　一般人因一兩次的失誤而不願意使用球道木杆，但是必須要堅持，只有這樣才能打好球。

　　通常使用最多的是3、4、5號球道木杆，但也有7、9號球道木杆，特別是女子更要使用7、9號木杆。大部分人錯誤地認為球道木杆比較難打，實際上球道木杆比鐵杆更容易。

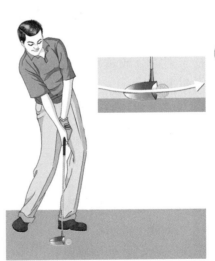

球道木杆的打法

球道木杆的打法是平行掃球，但擊球後也會留下很淺的草痕。當然，也有用略微向下的擊球，在果嶺上停住球的打法。球道木杆的揮杆動作與其他球杆是完全一致的，只不過球位不同罷了。球道木杆打法中最為重要的是擊中球後不要將球杆抬起，要順勢將杆頭儘量送出去。

在粗草區中，木杆比鐵杆有優勢。另外，球落在樹林中會陷入困境。一定要打低飛球時，木杆是必備的武器。在沙坑中，如果沙坑前沿不高且離球洞較遠時，也可以使用球道木杆。

有一些長標準杆 3 杆的球洞也要用到球道木杆。

1.球道木杆

球道木杆同鐵杆相比，準確性低且相對容易失誤。但是因擊球距離遠，如果打好球道木杆，對提高成績是非常有幫助的。

球道木杆一般都要求掃球，即擊球的角度是平行的。因為杆身比較長，杆頭的設計也比較扁平，容易從側面擊球。如圖，杆頭完成擊球後，仍貼著地面移動一段距離。只有將杆頭

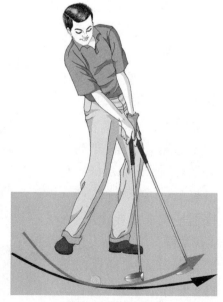

球道木杆的打法

向目標方向送出，才能保證擊球的距離和方向。

　　球位同鐵杆相比更加靠左，因為杆身越長，球位越靠左。擊球瞬間及送杆過程身體要保持平衡，揮杆節奏和幅度與鐵杆一致。

　　特別要提醒的是，如果球位狀態不好，就不要使用球道木杆。同時，如果對成績的影響不是很大（比如一下可以減少2杆），不使用球道木杆也是一個原則。地面濕軟或風大時，也儘量不要使用球道木杆。因為球道木杆的彈道比長鐵杆高，容易受風的影響。

　　不久之前，又出現了一種結合了木杆與鐵杆優點的多用途木杆。不管是何種球杆，都要由認真的練習，熟練地掌握打法，建立良好的自信心。所有的球杆揮杆動作是相同的，對木杆而言，擊球結束後的動作是最為重要的。

　　多數的愛好者都有在擊球瞬間雙臂離開身體的毛病，這樣會造成杆面打開，打出的是右曲球。為了不打右曲球，左臂又有後拉的動作，形成抽球的效果，更加劇了球路的向右彎曲。

　　擊球瞬間，雙臂不要離開身體，特別是左臂要夾緊，才能保證球路不產生彎曲。收杆動作完成，右手手背指向身體或大致指向身體即可。雙手位於左耳或稍微向下的位置。

　　球道木杆引杆距離與鐵杆相比要長一些，但揮杆的原理完全相同。一個人做出兩種揮杆動作是不可取的。有的人認為，鐵杆要向下切擊而木杆要平行掃球，其實並不然。球道木杆因杆身較長，相同的揮杆弧度因球位不同，擊球位置亦不同。

使用球道木杆時，拋棄所有不正確的想法，充分轉肩是動作的核心。

用球道木杆想打出高彈道，上杆時，杆面略微打開即可。擊球瞬間，杆面自動關閉，形成稍微向下擊球的效果，球自然飛得很高。

第一，不是人為地去擊球，在揮杆過程中將球擊出的想法非常重要。

許多打球者一到 5 杆洞就想兩上，4 杆洞第二打還剩下 200 多碼也想直攻果嶺，這種相對無理的想法，往往引起的是無理的發力和揮杆動作的急促。上杆頂點屈腕放鬆，且上身前頂，引發了嚴重的失誤。

一定要認識到球道木杆的距離是由杆身長度決定的，而飛行彈道是由杆面傾角決定的，不因其他因素而改變。所以，揮杆動作要自然放鬆，只想著讓杆頭通過球位就行了。

第二，擊球瞬間，杆頭同時掃過球和草皮。因杆面固有的角度，球自然能夠打起來。刻意地向上擊球，帶來的只能是剃頭球或打滾球。

第三，揮杆軌跡要大。

因球道木杆杆身較長，所以，揮杆動作要儘量伸展。杆頭儘量貼著地面完成引杆動作，上杆時畫出較大的揮杆弧度。保持上杆弧度原路下杆是非常重要的。

2.在球道沙坑中使用球道木杆的要領

如果球道沙坑的前沿不高且球位狀態很好時，放棄使用球道木杆的打球策略是不完全正確的。能夠在球道沙坑

中自如地使用球道木杆，表明你的水準已有顯著的提高。比如在 5 杆洞，1 號木杆開球落入球道沙坑。5 杆洞第二杆重要的是距離，如果使用球道木杆，即使擊球點不是非常準確，也會比鐵杆打出的距離遠，這是因為木杆的杆底扁平圓滑，與鐵杆相比杆頭不容易鑽進沙中的緣故。特別是最近出現的多用途木杆，因有杆頭低重心設計，更容易將球從沙坑中打出來。

　　如果使用長鐵杆，負擔很重造成肩部僵硬，往往是失誤的代名詞。球道木杆的成功率遠高於長鐵杆。

　　站姿與平時相同，重要的是雙腳一定要穩固地埋入沙中。擊球瞬間，因體重的作用雙腳下沉是球道沙坑容易打厚的根本原因。

　　握杆動作稍有區別，要比平時握短 3～4 釐米，看著球的前方完成揮杆動作，才能準確擊中球位。如果視線在球的後方，容易打厚。上杆要緩慢且上杆幅度比平時略小。

　　球道沙坑中，球道木杆揮杆方法的核心是頭部位置的固定，至少要維持到右肩轉過下巴部。即使距離上有一些損失，也要做上半身為主的揮杆動作。

3. 多用途木杆（Utility Wood）

　　多用途木杆是結合了木杆與鐵杆的優點，既不是傳統的球道木杆，也不是鐵杆，而是一種新型球杆。杆頭比一般的傳統球道木杆小，但比開球用的鐵杆的杆頭大。它是將體重集中到杆頭重心上，靠離心力的作用完成揮杆動作。

　　在梯台、球道上及長草區等多種場合下開球，都可以

使用多用途木杆。開球用鐵杆（鐵木杆）的外型更接近於鐵杆，功能上與多用途木杆大體相同。

購買多用途木杆與選購其他球杆一樣，都要試打。因為每個人的揮杆特性不同，打出的彈道與飛行距離也不同。

但是，多用途木杆並不是萬能的武器，不能因其相對容易打而完全代替長鐵杆的使用。如果想成為高水準的打球者，就必須掌握長鐵杆的打球技術，因為多用途木杆擊出的球倒旋小，在硬而快的果嶺上無法停住球。也就是說，將球送到果嶺附近比較容易，但想靠旗杆就很難。

高爾夫常識

球道木杆的揮杆類型

球道木杆到底是要平行掃球還是要向下擊球？這是許多愛好者猶豫不定的問題。

答案很簡單，要根據自己的揮杆類型來確定採用何種打法。

如果自己是以下的揮杆類型，請選擇平行掃球。

（1）過於由內的揮杆路徑，上杆頂點比較低；

（2）揮杆平面過於扁平且收杆動作大；

（3）身體重心逆向轉移。

如果是以下的揮杆類型，請選擇向下擊球。

（1）揮杆平面過於陡峭；

（2）沒有轉體，只用手臂向外上杆；

（3）上杆幅度過小。

要拋棄球道木杆一定要平行掃球的固定觀念。如果自己是向下擊球的揮杆類型，打球道木杆時改變爲平行掃球，無論怎麼努力都是徒勞的。不是沒有天賦，也不是練習不夠，而是因爲基本原理不正確。

球道木杆總是出現打頭的現象，說明杆頭釋放時機和揮杆動作上有問題。

打頭球也分爲剃頭球和打滾球兩種。

打滾球是杆頭經過揮杆弧度的最低點，即杆頭先碰到地面再擊中球的上半部分的狀況，一般是因人爲地想把球打起來而抬頭或起身而產生的。球道木杆與其他球杆一樣，球飛行的彈道是杆面固有的傾角決定的，決不能人爲地向上擊球。

剃頭球是杆頭到達揮杆弧度最低點之前，擊中球而產生的狀況。產生這種狀況的原因有多種。首先，在站位時身體前傾不夠或握杆太緊，杆頭釋放不完全會造成剃頭球。另外，身體離球位過遠或球位靠右也是一個原因。

分析自己的揮杆動作，並針對找出的問題進行練習，會取得較好的效果。

上杆頂點的揮杆平面過於扁平，球道木杆的打法選用平行掃球，相反，選用向下角度的擊球，下杆也要原路返回。

爲了防止球道木杆的打滾球（Duff），要運用下半身迅速轉移重心來啓動下杆動作。

「心象」的魔力

有關高爾夫的心理問題，經常能夠聽到「心象，

Imagery」這個詞語。心象也叫心中的想像力（Mental Imagery）、意念上的練習（Mental Rehearsal）或頭腦中的畫面（Vi-sualization）等。簡單來說，在頭腦中想像擊出去的球在空中飛行的狀態以及落地後向前滾動並停下來的整個過程，就叫心象。

對心象的作用各有不同的見解，但有些人認為心象在打球過程中能起到魔力般的作用。也就是說，即使從技術上不具備這個能力，只要在頭腦中想像自己打出的是左弧球或右弧球，那麼，實際的結果與想像的完全一致。

相反，有些人認為這是完全不可能的。因為這是唯心的、不現實的說法。

但是，值得注意的是不管何種運動，都有一些頂尖選手利用心象的情況。

高爾夫中主要有三種情況比較適用心象：

第一，想像所期望的飛行曲線（Ball Flight Line）；

第二，擊球前，在頭腦中想像自己的揮杆動作；

第三，模仿別人好的揮杆動作。

三、長鐵杆
Long Iron Shot

1～4號鐵杆稱為長鐵杆，而1、2號鐵杆使用得很少。3號鐵杆在業餘愛好者中因其杆面傾角小、杆頭比較輕及打法比較難而不經常使用。但如果想成為低差點選手，就必須掌握長鐵杆的技術。如果對長鐵杆的打法有了充分的

瞭解，打好長鐵杆並不是不可能的。

　　一提起鐵杆，就想到要向下擊球的想法是不正確的，3、4號鐵杆的打法就有區別。應該把3、4號長鐵杆想像成球道木杆，應以平行的角度擊球。特別是不要只是打球，而應該有利用杆身的長度運用離心力的作用將球揮出去的感覺。

　　只要擊球準確，方向好，也有距離，所使用的鐵杆就是不可多得的好「武器」。

1. 長鐵杆的打法

　　長鐵杆經常給具有一定水準的愛好者帶來困擾，不管如何練習，球就是打不起來。其實，想打好長鐵杆不僅需要技術，還需要有能夠控制長鐵杆的體能與體格。

　　上杆時，要在右側牢牢頂住的同時，左側最大限度地右移；下杆時，與之相反。但是，如果身體的肌肉力量不足，就無法完成這個動作，加之長鐵杆的杆面傾角小，根本無法將球打起來。

　　長鐵杆杆面傾角小，如果以向下的角度擊球，杆面很難正對球位，往往是杆頭滯後，產生右曲球。只有在擊球區域杆頭掃過球位，才有可能正對球位。左臂水平拉動，在擊球區域可以增加杆頭速度，同時防止了右手打球。在這一瞬間如果下肢不穩定，就不可能有掃球的動作。

　　如果各個長鐵杆的球飛行距離沒有太大區別，說明揮杆動作中有重心逆轉移的現象。重心逆轉移是上杆時重心仍留在左腳而下杆時重心又在右腳的現象。這種情況下，在擊球瞬間身體的能量不能傳遞到球上，揮杆動作感覺軟

弱無力。各個球杆，只用手臂的揮杆動作打出的球，飛行距離也就相差無幾。如果有重心逆轉的現象，就不可能打好長鐵杆。

只有左側頂住，用所有的力量全部推向左側的感覺來揮杆，才能強勁有力。同時送杆時頭部要留在球位後方，才能將體重的能量傳遞到球上。

如果左臀過早轉向目標，那麼上身的力量就提前無力釋放。為了強勁的擊球，一定要牢記身體左側的「一堵牆」。

2. 長鐵杆不要人爲地刻意向上擊球

業餘愛好者一旦拿起長鐵杆就無意識地改變自己的揮杆動作。因為擊球準備結束，向下看去，長鐵杆杆面傾角幾乎看不到，感覺球打不起來，自然就產生向上擊球的念頭而導致失誤。

持長鐵杆站位時，體重分配是右腳60%，左腳40%，球位放在中間偏左4～5釐米的地方。這個球位，球容易打起來。球位雖偏左但不能採取雙手在前（Hand First）的站姿，雙手在前，握杆必然是強勢握杆，而這種握杆方式，很難將球打起

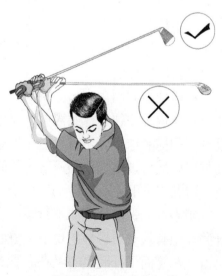

杆面的方向正確與錯誤

來，即使打起來也是右曲球。長鐵杆雙手的位置在兩腿中間。

打好長鐵杆的關鍵是上杆動作。引杆動作與球道木杆相同，杆頭貼著地面緩慢移動。一旦有要打遠的想法，動作自然就會加快，從而打亂了節奏。

上杆頂點的杆面方向是最後要注意的問題。在上杆頂點，杆面關閉（Shut Face）會造成三種結果：左曲球、低飛球（擊球瞬間杆面方向正確）、右曲球（球一旦打起來）。杆頭趾部（Toe）要指向地面。

上杆頂點杆面關閉，如果是劈起杆還有可能將球打起來，但是長鐵杆造成的只是地滾球。

總的來說，做好擊球準備動作，上杆頂點確保球杆的位置（杆面與杆頭趾部），維持原來的揮杆節奏和動作，必然能打好長鐵杆。

高爾夫常識

高爾夫球杆的修正與定做

一提起球杆的修正與定做，許多人都單純認為是杆面角度的變換、更換杆身握把或調整杆身長度等對球杆的簡單的修整和檢查而已。許多愛好者即使經過幾次的修整也未能取得很好的效果，因為球杆本身與自己的揮杆動作不相配，只做簡單的修整，不可能取得很好的打球成績，只能更換新的球杆。在美國，除了上面的內容以外，這一概念涵蓋了更多的內容。

美國的高爾夫專家以各種方法幫助愛好者找到最適合於自己的球杆作爲這一概念最爲重要的內容，所以，他們花很多時間來尋找適合於愛好者本身揮杆動作的新的球杆。

目前，許多世界一流的高爾夫用具製造商都可以透過自己的定做系統，爲愛好者量身定做球杆，由此也足以證明這一趨勢。

2001 年，著名的卡羅韋（CALLAWAY）公司用草綠色的汽車向世人展示過杆面角度和杆身長度各不相同的球杆，表明自己可以向不同的愛好者提供適合於本人的不同的球杆。

根據實際的情況提供不同的球杆，實際上作爲高爾夫運動的一部分，已經存在了很長的時間。1970 年，作爲世界第一大高爾夫用具製造商的 PING 公司，首次用不同顏色的點來區分不同類型的球杆，以方便愛好者根據自己的實際情況選擇球杆。這種用不同顏色的點來區分的各種球杆，爲愛好者提供了多種選擇，也使 PING 公司至今仍是世界上最大的高爾夫用具製造商之一。當時是將最容易選擇到的球杆裝在黑色的汽車上來展示的。

現在許多公司，如 TITLEIST、TAYLORMADE、考博拉及 MAXFLI 等都有自己的選杆系統，以幫助愛好者選擇適合於自己的球杆。

這種高爾夫的選杆系統，不斷地加大著自己的影響力，已經有發展成爲一個產業的趨勢。雖然只有短短三年的時間，在美國已有許多的高爾夫用具商店引進了相當完備的高爾夫球杆選杆系統。

這種選杆系統是從擊球電腦分析儀發展而來的，可以透過對每個人揮杆動作的分析來正確選擇最適合的球杆。以前

是靠教練員在練習場用眼睛看擊球的效果等分析揮杆的動作，但現在是用電腦來進行分析，提供的資訊當然是更加準確了。在初期，這種電腦的分析方法只用在高級別的職業球員身上，但是隨著卡羅維公司開發出小型的電腦分析儀，從而使大多數的愛好者可以獲得這種技術帶來的益處。高爾夫運動走上了科學的道路。

最近的調查資料表明，2001 年美國銷售的 70％以上的鐵杆都是在經過選杆系統的分析後售出的。在美國使用球杆的選杆系統已經非常普遍。

使用選杆系統是不可阻擋的潮流，像 FUJIKURA、GRAFALLOY、UST 及 MFS 等公司對此表示出特別的關心。在中國，已有好幾家用具商店採用了選杆分析系統，就是說，中國的愛好者也可以享受這一高新技術帶來的益處。

出色的選杆專家應該是根據實際情況，為愛好者選擇最適合的球杆，並幫助其與自己的揮杆動作完美結合。

幫助愛好者更好地享受高爾夫運動是這些高爾夫公司的目標。這種利用高新技術的選杆系統，可以打出更多的標準杆和小鳥球，讓高爾夫成為更加快樂的運動。

四、中鐵杆
Middle Iron

何謂中鐵杆？

一般將 5、6、7 號鐵杆叫做中鐵杆，主要是用來打中

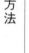

等距離的球，梯台、粗草區及 3 杆洞的開球中也有人使用。從杆頭重量、杆面角度及杆身的長度來看，中鐵杆是初學者比較容易掌握的球杆。

鐵杆隨著杆號號數的增加，杆面傾角也會變大。中鐵杆的杆面傾角較大，所以平行擊球，球的飛行彈道比較高，即使向下角度擊球，球也能打起來且獲得很大的倒旋。

中鐵杆上杆動作不要過大，上杆幅度不能像 1 號木杆。上杆弧度相對要小，確保擊球方向的準確性。特別要注意上杆頂點，雙手位置與右耳平齊。也就是說，上杆時雙手到達右耳位置時要停住，此時的位置就是上杆頂點。上杆過大會破壞揮杆弧度，也不可能有正確的擊球。

木杆與鐵杆，因杆身長度與杆頭重量，揮杆動作也不同。

中鐵杆因介於長鐵杆與短鐵杆之間，有時也可以部分替代兩者的作用，所以非常重要，同樣也要熟練掌握。

打鐵杆時想法一定要簡單，不管遇到何種狀態，都要保持平常的動作與節奏，必能打好。

①中鐵杆的球位在兩腳中間位置；

②中鐵杆採用向下擊球的方法，因杆面角度較大，球自然能夠打起來；

③鐵杆的上杆幅度要比木杆的上杆幅度小；

④為了準確掌握擊球時機，下杆動作一定要慢；

⑤杆頭首先擊中球之後，繼續切進草皮留下草痕；

⑥揮杆力量不要超出能力範圍。一般情況下，鐵杆擊球用 80% 的力量；

中鐵杆的彈道

⑦球位狀況越不好，站位時球位越要靠右；

⑧3 杆洞的開球一定要架梯，充分利用一切有利條件；

⑨擊球正確時，留下的草痕與一元紙幣形狀大小相當。

最近的鐵杆都有杆底配重即低重心設計，即使不向下擊球，也會留下草痕。其實鐵杆擊球如果留下的草痕越深，說明擊球越不準確。很多業餘愛好者為了向下擊球，容易造成腕部力量提前釋放而打出挖地球或剃頭球。

高爾夫常識

鐵杆（Iron）

鐵杆追求的不是無限的距離，而是要將球送到所期望的位置，即要求方向及準確的距離。揮杆的基本原理與其他球杆相同，但需要注意的是因鐵杆要向下擊球而帶來身體動作的變化是不對的。

短鐵杆的開放站姿　　中鐵杆的平行站姿　　長鐵杆的略微
　　　　　　　　　　　　　　　　　　　　　　關閉式站姿

　　只不過擊球瞬間在揮杆弧度上的位置不同而已，鐵杆是
在揮杆弧度最低點之前，1號木杆是杆頭經過最低點後向上
的位置，而球道木杆是正好在揮杆弧度最低點。

　　長鐵杆與木杆有些相似，平行掃球；中鐵杆的擊球大體
在兩腳中間位置。同樣，短鐵杆的球位也要放在中間，或者
向右移一個球左右。

　　另外，對於杆身硬度，力量大的人可以選用鐵杆身或碳
纖維（Graphite, Boron Shaft）S硬度的杆身。一般的愛
好者最好選用硬度爲R（Regular）的杆身。女子要選用
「女子用」杆身（Lady Shaft）。

　　球杆的製造廠商非常多，要多聽聽周圍的意見，愼重選
擇適合於自己的球杆。

　　①長鐵杆杆身長，杆面傾角小，擊球瞬間杆面很難正對
球位。所以，要選擇平行掃球（Side Blow）的打法，才有
可能準確擊球。

　　杆身越長，杆頭滯後現象就越嚴重，也就越容易打出右
曲球，所以不能以向下的角度擊球。平行掃球，也就是說，
擊球瞬間不能有停頓，杆面才有可能正對球位，同時送杆
（Follow Through）動作一定要充分。

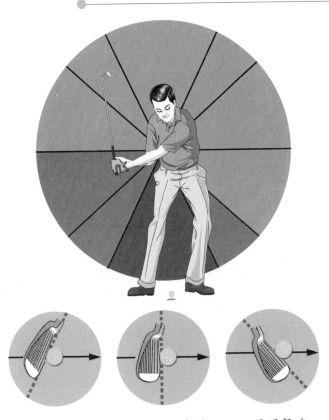

開放擊球　　正確的平行擊球　　關閉擊球

　　②中鐵杆比較容易控制距離與方向，是平時練習最多的
球杆，所以失誤也應最少。不管是長鐵杆還是中鐵杆，揮杆
時都要充分轉肩，上杆不要過大，要以下肢的動作啓動下杆
動作。擊球瞬間要以向下的角度擊球，擊球結束時要有停頓
的感覺，同時擊球一定要果斷。

　　③短鐵杆也要注意肩部充分轉動、下肢啓動下杆動作、
杆頭要跟球一起送出去等。特別要注意的是頭部位置，因爲
杆身越短越容易抬頭。爲了重心轉移順暢，站姿要相對窄一

些。

④劈起杆與短鐵杆相似。特別要注意的是不要只用手臂揮杆，防止左曲球。杆身越短且收杆動作越大，越不容易控制方向。

⑤沙坑杆的揮杆如同全揮杆，重要的是送杆要完整。擊球位置應在球位後方5釐米處，感覺是將球連同沙子一起揮出去。

⑥從長鐵杆到起撲杆，所有的鐵杆都要求轉肩動作充分。下杆如此，送杆時右肩一定要跟出去。

一段時間沒有練習，再下場打球時的要領

①揮杆動作要比平時慢一些，要有餘地，不要著急。
②注意不要抬頭，留意杆面與球接觸時的狀況。
③收杆動作要完整。

五、短擊球
Approach Shot

短擊球需要準確的計算和精湛的技術，是決定成績的重要因素。短擊球要求的不是距離而是對球的控制能力。1號木杆開球距離短的弱勢，可以運用準確的短擊球來彌補。有兩個因素決定短擊球的正確性。一是飛行距離，另一個是落地後的滾動距離。

在擊球之前要選擇好落球點，並想像球落地後的滾動距離和路線。短擊球在擊球之前還要綜合考慮球位元的狀

態、旗杆的位置及距離、障礙區的狀況、果嶺的坡度等各種因素，然後選擇球杆和擊球方法。

　　所使用的球杆有很多種。杆面傾角小的適宜於滾地球，杆面傾角大的一般用在果嶺周邊，目的是為了更加靠近球洞。

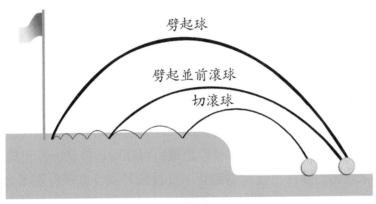

劈起球

劈起並前滾球

切滾球

短擊球

1. 短擊球的原則

　　短擊球的原則是：

　　第一，能打滾地球，就一定打滾地球；

　　第二，不能打滾地球，球拋起的高度不要高，落地後還要有一定的滾動距離；

　　第三，如果都不行，就採用高吊球，但落地後要停球。

　　確定原則後，在果嶺周圍只要能推，儘量用推杆將球滾上果嶺。往往有「好切不如賴推」的說法。

推杆並不只是在果嶺上使用，甚至在困難球位也有使用推杆的情況。在果嶺周邊的粗草區使用推杆推球，有一種推球名叫「德克薩斯短擊球」。可以將推杆杆頭略微向下切球，這時球會跳過粗草，落在果嶺上並向前滾動。如果 1 號木杆開球失誤進入樹林，也可以使用推杆，將球推出樹林。在果嶺邊的沙坑中，只要沙坑前沿不高，也可以使用推杆。

總的來說，推杆擊球方便且不容易出現錯誤，只要能推儘量選用推杆。

如果不能推球，第二要考慮的是起撲球。起撲球只有很小幅度的飛行距離，落地後向前滾動很多。在果嶺周邊地面凹凸不平、草也比較長時，常打起撲球。但不是只限於果嶺邊，有時離果嶺有段距離也可採用起撲球。打起撲球選用的球杆不僅是劈起杆，從沙坑杆到 6 號鐵杆甚至 3 號木杆，都可以用來打起撲球。

打起撲球，特別要注意的是雙膝固定。雙膝如果移動，容易造成杆頭先打地。

很多業餘愛好者在打短擊球時，喜歡只用手臂揮杆，這是不正確的。就是短打也要由轉肩來完成揮杆動作。

短擊球重要的是距離，但許多愛好者打出的短擊球，距離不是長就是短。可以運用上杆幅度和擊球力量這兩種方法，來控制短擊球的距離。對業餘愛好者來說，融合上杆幅度和擊球力量，即以適當的上杆幅度和擊球力量來打短擊球更有利。

經由練習，應該瞭解自己的擊球距離。以 10 碼、20 碼、30 碼為單位，來確定自己的上杆幅度和擊球力量。

另外，短擊球的球杆選擇也很重要。根據不同的狀況選擇不同的球杆是短擊球成功的關鍵。用沙坑杆打高吊球時，如果選擇滾地球自然不會有好結果。同樣，應選用 9 號鐵杆的情況卻使用了劈起杆，也許救平標準杆就變成了搏擊的成績。

一般，短擊球選用的球杆有 7 種：沙坑杆、短切挖起杆、劈起杆及 6～9 號鐵杆。這 7 種球杆要根據不同的狀況分別選用。

平時練習時，要掌握每個球杆打出的飛行距離和落地滾動距離。

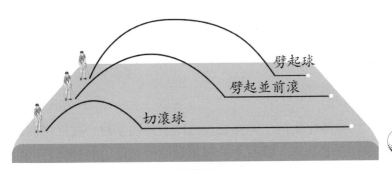

劈起球

劈起並前滾

切滾球

短擊球

打短擊球時，體重應該在下肢。雖然要求放鬆，但握杆要有力。很多業餘愛好者打短擊球時出現打地或剃頭球，是因為握杆過鬆、過弱造成的。

要求握杆有力的原因之一是為了減輕杆頭的重量。如果握杆過弱，就會感覺杆頭很重，從而失去了對杆頭的控制，不是杆頭衝力過大，擊球距離大，就是杆頭先打地而距離過短。

如果感覺杆頭比較輕，控制起來就容易多了。

球落入果嶺周圍的長草中時，握杆也同樣要有力，因長草的阻力比較大。擊打方法與沙坑杆的打法相似，杆頭要擊打球後方的草皮。

最後是劈起球。這是短擊球中比較難的打法。打出的球飛上果嶺，落地後幾乎沒有滾動距離。這與果嶺狀況和球本身的材質有一定的關係，但重要的是精湛的技術。職業選手可以打出這種效果，對業餘愛好者來說，打劈起球時一定要考慮落地後的滾動距離。雖然滾動距離不長，也要選擇好落點。

總的來說，劈起球飛行距離要遠多於滾動距離，而起撲球滾動距離遠大於飛行距離。果嶺周邊應該按照推球、起撲球、劈起球的順序選擇切球的方法。

2. 半揮杆

半揮杆是指左臂伸直、上杆上到腰部時，握把指向目標且杆面指向身體前方。接著是屈腕動作（向拇指方向屈腕），左肩轉到下頜，感覺球杆無法再伸直。送杆與上杆是對稱運動。

上杆上到腰部時，轉肩已基本結束，接著是屈腕動作，重心轉移自然完成。

半揮杆擊球比較強勁，所以揮杆軸線不必移動太多。上杆頂點自然形成，送杆收杆動作只要手臂伸直、轉體，順勢可以完成。在半揮杆的上杆頂點肩部略微轉動，手臂稍微上舉就是四分之三揮杆。

可以利用上杆幅度的練習來調整自己的擊球距離，也

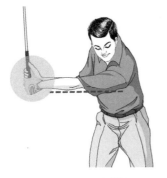

半揮杆　　　　　　　　擊球瞬間

就是說，利用上杆及送杆的幅度來感覺擊球距離和落球點。一般短擊球的距離比設想的短，所以，落球點要選擇得稍微遠一些。

3. 30～40 碼的短擊球

短擊球中，對業餘愛好者來說，最難打的距離是 30～40 碼。只用手臂揮杆是他們的通病，容易打地或出現插銷球，原因就是沒有轉肩。

他們錯誤地認為遠距離要轉肩而短擊球只用手臂揮杆即可。其實，揮杆幅度較小的短擊球同樣需要轉肩動作，雙臂要夾緊，與肩部保持整體完成揮杆動作。不管揮杆幅度大小，身體都要有反扭的感覺。

上杆頂點時的屈腕動作要保持到擊球瞬間，與手臂和肩部一起下拉，這樣杆頭位置準確，才能打出高球。揮杆速度不要快，雙臂夾緊與肩部一同緩慢拉下。

4.打高球和滾地球時

(1)打滾地球時

①雙肩保持平行；
②握把在球的前面；
③雙手跟著杆頭移動；
④送杆結束，杆頭趾部指向天空，左手在右手下方。

(2)打高球時

①左肩在上，右肩在下；
②握把在球的後面；
③杆面觸球後超過雙手；
④送杆結束時杆面指向天空。

5.切滾球（Running Approach）

業餘選手在果嶺周邊的短擊球，一般選用8、7、6、5號鐵杆的比較多。理論上打出的距離是由擊球（上杆幅度）和送杆幅度的大小決定的，但對打球者本身來說，打出多遠的距離靠的是感覺。也只有依靠這種感覺，才能打好短擊球，因為果嶺的狀況是千差萬別的。

如果果嶺平坦或稍有下坡，選擇8號或9號鐵杆；稍有上坡且離球洞距離不遠，可以選擇7號；雙層果嶺、上坡較長或果嶺草長速度較慢時，選用6號鐵杆；如果球洞非常靠後且上坡很大，用5號或4號鐵杆效果比較好。

切球時每一次的落點不可能都非常準確，所以一般選

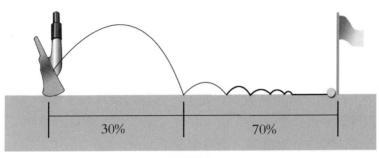

切滾球

擇取中或三分之一的位置，根據實際情況，選擇不同的球杆來體驗是最好的。

握杆要有力，才能擊球果斷且保證用上身完成揮杆動作，下肢保持自然狀態。

(1) 起撲球

在果嶺周邊打好起撲球，有時可以少打一兩杆。如果能靠上旗杆，可以一推進洞，但是，若打地或剃頭就會損失兩三杆。

起撲球也可以叫做切滾球。球飛上果嶺後，以向前滾動許多的方式靠近旗杆的技術。與其他短擊球相比，是比較安全的方法。

起撲球的站姿是左腳向左打開 15°左右，60%的體重壓在左腳，上杆時沒有重心轉移仍保持在左腳。起撲球的揮杆動作說成只用手臂的揮杆也不過分。但是擊球瞬間如果有手腕動作會影響準確性（距離和方向）。

首先，站位時左手要握緊球杆，擊球瞬間左手要保持

原來的狀態，不能有翻腕的動作。感覺是用鐵杆做推杆的動作，即保持腕部將球推出去。

打起撲球時，雙膝要平行移向目標方向，感覺杆面送向膝下。

只要正確瞭解基本的要領，你打起撲球的成功率就可以達到 90%以上。

①雙膝放鬆微屈，保持平衡；

②站位時雙手位於球位的前面或更加靠近左腿根；

③雙腳分開較窄，距離在 15 釐米左右比較合適，用不著雙腳分開過寬來保持下肢的穩定；

④整個身體略微傾向目標，以保證向下的擊球角度；

⑤握杆可以採取一般的方法或選用推杆的握法，但握杆的力量要始終保持一致，揮杆時手部不能有任何動作；

⑥為了容易控制，球杆要握短；

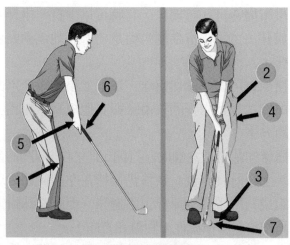

起撲球基本要領

⑦球位在中間偏右的位置，以便向下直接擊球。

(2) 起撲球的五大原則

第一，站姿要窄；
第二，球位在中間偏右的位置；
第三，雙手始終在球的前面；
第四，整個身體略微傾向目標方向；
第五，以向下角度擊球。

(3) 不同球杆，球飛行與滾動距離的比例

很多業餘愛好者不管何種狀況都想打高球，就是20碼左右的距離也用沙坑杆打高球，然而大部分情況不是打地就是打頭。

提高短打水準是提高成績的捷徑，所以短打不能出現失誤。短擊球時，打滾地球要比打高球更安全也更有效。業餘愛好者在果嶺邊打得最多的應該是起撲球。

打起撲球，最關鍵的是選擇好落點。之後，根據這個落點選擇合適的球杆。距離可以用腳步量一下。

短擊球揮杆動作中重要的仍是要保持節奏和上杆幅度。不能因距離稍遠而加大揮杆幅度或用力擊球，而應選擇不同的球杆來打出不同的距離。揮杆幅度與推杆相當，握杆方法可以是一般的方法也可以是推杆的握杆方法。但推杆的握杆方法打出的距離稍短，所以，在果嶺有向下的坡度時常用這種握杆方法。

短擊球的擊球瞬間雙手在前而杆頭在後，杆頭是跟在雙手後面通過球位。大部分體重要壓在左側。

不同的球杆打出的起撲球，飛行與滾動距離的比例是不同的。一般比例如下：

9 號鐵杆為 1：1　　8 號鐵杆為 1：2

7 號鐵杆為 1：3　　6 號鐵杆為 1：4

5 號鐵杆為 1：5　　4 號鐵杆為 1：6

一般選擇落球點後，要用腳步量一下球到落球點的距離和落球點到球洞的距離。

如果想儘快知道結果而過早抬頭或起身，是短擊球中經常出現打地或打頭現象的根本原因。

在打短擊球之前，一定要有「只要球大概靠近球洞就能一推進洞」的信心，這對打好短擊球幫助很大。

(4) 上坡起撲球

如果球位到果嶺的地勢為上坡，那麼，選擇杆面角度相對小的中鐵杆比較合適。

握短球杆，站姿略微開放，球位與右腳平齊，向下稍微用力擊球。這樣，球落在坡上滾上果嶺且因向下擊球產生的倒旋而停住。上坡球位的短擊球，利用地勢採用滾地球是比較好的。

(5) 下坡起撲球

如果從球位到球洞的地勢是下坡，當然要輕打。這時不是用一般的握杆方法（重疊式握杆方法），而應採用推杆的握杆方法（反重疊式握杆方法），用推杆的動作將球擊出。這樣，相對擊球力量小，球在果嶺上滾動的距離也不是太長，是處理下坡球位的一種好方法。

　　另外，如果果嶺邊的草不太長，使用沙坑杆會比使用推杆更有效。

　　下坡起撲球的注意點：

　　①站位要正確，球位要靠後。為了減少球滾動的距離，應選擇杆面傾角大的球杆，且為了先擊到球，球位應在中間偏後。雙手在前，以向下的角度擊球。

　　②上杆時，雙肩連線應與坡度保持平行。重心在身體左側，用肩部上杆同時完成屈腕動作。

　　③下杆時，要沿著坡度下杆並以向下的角度擊球。下坡球位，揮杆時往往有要將球撈起來的傾向，這時容易出現杆頭打地或球擊中在杆頭趾部的現象。

　　④送杆時，杆面要對正，沿著地勢送杆。

(6)使用木杆的起撲球

　　球剛好在果嶺邊上且草比較長時，大部分打球者會選用挖起杆或短鐵杆。但是，使用球道木杆也不失為一種有效的方法。因為球道木杆特別是 5、7、9 號的杆頭底部比較平且圓滑，不易被草纏住，所以杆頭容易通過，不易產生擊球失誤。

　　用木杆打起撲球時，握杆要短，甚至可以握住杆身。站姿窄且開放，用眼睛可以清楚地看到目標線。球位放在兩腳中間，揮杆完全是推杆動作，要平行掃球。

　　在這種球位，使用球道木杆即使稍微打厚，因杆頭的形狀，也不會有太大的失誤。球稍微彈起來後，還是滾向球洞。

(7)「德克薩斯起撲球」

「德克薩斯挖起杆」是在果嶺邊用推杆推球的別稱。美國德克薩斯州附近的球場，果嶺邊的草很短，一般可以用推杆推球。那裏的球友在果嶺邊的短打一般都是推杆推球，因而得名「德克薩斯起撲球」。

就是單差點選手，上果嶺率大概在 40%，所以，果嶺邊的短打是影響成績的主要因素。

所有球杆中，最容易使用且擊球準確的是推杆。只要果嶺邊的草不長，就應首選推杆推球。

很多「週末愛好者」選擇推杆推球時比較猶豫。他們知道打滾地球比打高球容易，同時果嶺邊的草很短，滿可以用推杆推球，但他們拿出的還是挖起杆。認為「果嶺邊用推杆推球丟面子」。但是，不經常練習的這些人打高球的失誤率遠高於「德克薩斯起撲球」。

在果嶺邊推球時，草要短。如果杆面與球之間有草夾住，會影響距離和方向。同時要判斷推擊線上草紋的方向。如果是順草，用果嶺上兩倍的力量擊球；如果是逆草，要加大力量推。草上如果有露水，那麼，推球結果只能聽天由命了。

如果果嶺邊有很多因素影響推球效果時，就不要堅持用推杆推球。

①推球時用力推。為了能夠通過球道上果嶺，推球要加力。一般情況下，果嶺邊的推球更容易靠旗杆。

②按照正常推杆的動作來推球。但是，要記住在擊球瞬間杆頭必須有加速，否則無法通過果嶺邊的粗草。

③送杆距離至少與上杆相當。

④要把旗杆當「朋友」。在果嶺邊切球或推杆時，都要把旗杆插上。因為擊球力量稍大時，如果撞旗杆，即使不進洞也是在球洞周圍。這時如果沒有插旗杆，球至少會滾到1公尺以外的地方。

果嶺邊使用推杆推球之前要仔細查看球位狀態。如果球埋沒在粗草中或擊球時杆頭與球之間有可能夾進粗草，就要慎重考慮，因為這種球位狀態推球成功率不高。

德克薩斯短擊球

(8) 球在草痕中的短擊球

有時也會碰到球正好在草痕中的情況，這時一定要記住不能打高球，特別是球位與果嶺有一段距離時，要採用切滾球的打法。

如果果嶺周邊草皮狀態不好，球位正好在露出的地面上，採用切滾球比採用短擊球等其他方法有利。

打切滾球時，球位與右腳平齊且沒有屈腕動作。相反，如果想打高球，上杆時屈腕要快。短擊球要採用感覺比較舒適的站姿。

同時，球位發生變化時杆面及站位也要隨之變化。球位在右，重心要壓在右側，採用相對舒適的站姿。

打切滾球，手腕要牢牢固定，像推球一樣用肩部來完成揮杆動作，下肢儘量不要有移動，視線固定在球的中央略微靠上的部位；打高球時，視線應在球與杆面接觸的部位。

(9) 起撲球的三種擊球效果

起撲球擊球瞬間，根據雙手位置的不同而產生地滾、劈起並前滾、落地停球三種不同的擊球效果。擊球瞬間，雙手在前，杆頭在後，杆面傾角變小，彈道低，球滾動距離長；而雙手在後，打出的是高球。

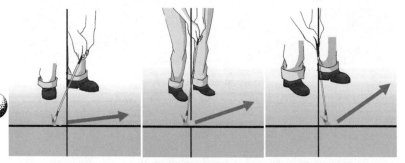

地滾球　　　略微彈起並前滾的球　　高拋並前滾的球

(10) 打起撲球仍要維持「倒三角」

短擊球上杆時，仍要維持手臂與肩部形成的「倒三角形」。在維持的過程中，因短擊球要求下肢固定不動，容易造成手臂的僵直。頭部要固定，送杆要低且不能有腕部的動作。

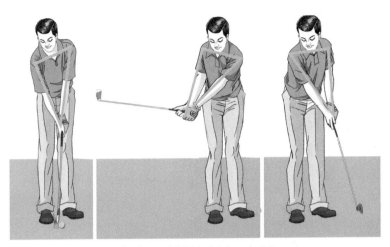

雙臂與肩部形成倒三角形

(11) 下壓並前滾

下壓並前滾球與切滾球相似，球都是以滾動的方式靠近球洞，不同的是採用這種擊球方法，球不是直接落在果嶺，而是落在果嶺前方，然後滾上果嶺並靠近球洞。

離果嶺 30～50 碼的距離但球位狀況極差時，如球位下面沒有草而是完全裸露的地面，如果打劈起球，自然失誤的概率非常高。這時就可以採用短擊球方法。簡單來說，就是在切杆時杆頭打中球的頂部，球貼著地面前滾，但球比較幸運地靠上球洞，這就是下壓並前滾球。

①採取開放的站姿。

②球位與右腳平齊。

③握杆有力。

④雙手位於左褲線位置。

⑤一般選用7、8號鐵杆。

⑥感覺上是在做長推杆，但沒有腕部動作。

⑦因落球點在果嶺前方，所以要考慮球道草的阻力與地形的影響。

⑧頭部的位置與固定非常重要。頭部位置應在左腳上方，從前向後看著球位，揮杆時不要有抬頭動作。如果頭部位置在球位後面，右肩會下沉，從而只能向上擊球而無法向下擊球，出現打頭現象。

6. 劈起並前滾

這種短擊球是運用球的飛行及落地滾動來靠近較遠處球洞的打球技術。球杆一般選用劈起杆或沙坑杆，落點一般在球洞附近，因為這種球落地後雖有滾動但滾動距離很短。根據球杆的杆號及杆面傾角算出球飛行與滾動的距離比例，並選擇落點。這個落點肯定不是球洞而是某一個假想點。

站姿略微開放，球位在兩腳中間，60%的體重壓在左腳上。上杆時屈腕動作要快，上杆幅度相對要小，杆面不

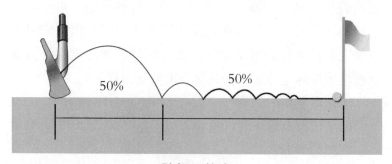

50%　　　　50%

劈起並前滾

要開放，以向下的角度擊球。重要的是送杆動作要低，杆頭與左腳及杆身一起沿目標線送出去。右手不要翻過去，而是保持擊球瞬間的動作，感覺以杆面擊球後將球杆沿目標線扔向假想目標點。攻擊的目標一定不能直接選擇旗杆，而是球位與球洞中間的某一假想目標點。

劈起並前滾的打法對業餘愛好者來說是特殊的武器。

隨著季節的不同，球滾動的距離也有些不同，同樣的果嶺坡度及球杆的杆面傾角也影響著球落地後的滾動距離。一句話，技術當然重要，但更需要的是感覺。這種感覺的培養一定要透過大量的練習，並實際體驗不同季節及不同果嶺坡度球的不同滾動距離。落球點要以送杆幅度的大小來控制。

握杆要比平時短一些，要有力。擊球果斷，要有將球杆扔向球洞的感覺。下肢穩定不能有移動，運用上身即肩部來完成揮杆動作，不能有翻腕動作。

7. 劈起球（Pitching Approach）

劈起球是用杆面傾角比較大的球杆，向上打起高球越過障礙，並靠近球洞的打球技術。

劈起球主要使用劈起杆或 9 號鐵杆，有時也用沙坑杆。業餘愛好者一般不敢使用沙坑杆。如果球位與球洞之間有沙坑或長草區等障礙且球洞非常靠前，往往採用打劈起球。劈起球產生的倒旋很大，球落地後基本沒有滾動，可以直接瞄向球洞。

為了產生很大的倒旋，必須向下擊球，擊球瞬間要有下壓動作。站姿與起撲球一樣，左腳向左側打開 15° 左

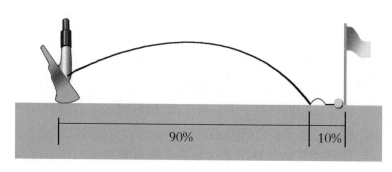

劈起球

右，揮杆時要有切球的感覺。

上杆幅度不大，屈腕要快即上杆比較陡峭。向下擊球且擊球瞬間要有下壓的感覺。左腰轉動要柔和。

擊球瞬間決不能有雙手抬起的感覺。送杆要低，不能有翻腕動作，杆面繼續送向目標方向。

球打得比較高是因杆面自身固有傾角作用的結果，一定要相信這一點。

揮杆要有一貫性，且知道如何調節揮杆幅度，那麼短擊球就容易多了，像揮杆機器一樣，按照不同的距離，選擇不同的球杆。

想打出 100 碼左右的劈起球，至少要會三種揮杆幅度的揮杆動作。

根據上杆時左臂所指的方向分為 7 點半、9 點、10 點半三種揮杆動作。

這三種揮杆動作的擊球準備動作完全相同。球位在兩腳中央，站姿比平時全揮杆動作略微窄一些，左腳向目標方向打開 15°左右。左腳稍微打開是為了能夠比較順暢地

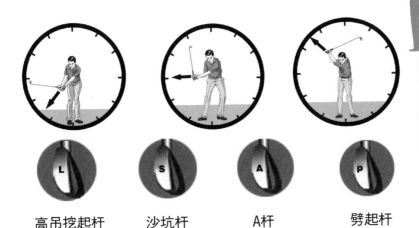

| 高吊挖起杆 | 沙坑杆 | A杆 | 劈起杆 |

完成收杆動作，身體略微感覺傾向左側且球在右邊。這只是感覺，實際上球位仍在中間，所以，揮杆動作沒有任何改變。雙手位於中間偏左的位置。

劈起球上杆時，杆頭仍要貼著地面完成引杆過程，右臂和腕部不能過早彎曲，球杆自然推向身體後方。儘量不要有腕部、手臂等小肌肉的動作，同時不要向身體裏側上杆，因為下杆時無法將球杆拉下，只能形成把球推出去的效果。引杆過程杆面仍要保持對正，下杆時自然拉下，擊球準確且方向也非常好。

如果用 4 支挖起杆及三種不同的揮杆動作，可以在 100～30 碼之內打出 12 種距離。

首先，相同的揮杆動作，四種球杆就可以打出四種距離（劈起杆杆面傾角為 48°，A 杆 52°，沙坑杆 56°，高吊杆 60°）。

在練習場首先用沙坑杆練習 9 點揮杆動作，確定落球點。如果想打好 100 碼以內的距離，這種練習不能少於全

揮杆練習。在 9 點揮杆動作的基礎上，上杆稍大就是 10 點半揮杆動作，上杆稍小就是 7 點半揮杆。在練習 9 點揮杆動作時，揮杆動作中間不能有停頓，連同收杆動作要連貫完成。

第一，如果打出的是左曲球，是因杆身比較短，揮杆速度加快，無意中杆面排向球位造成杆面的關閉。收杆動作也過於隨意。為了減少球向左側彎曲的程度，即使收杆動作不夠完整，送杆時杆頭一定要送向目標方向。如果再有完美的收杆動作，那麼打出的就是直球。

第二，劈起球一般比預想的距離短一些，所以攻擊目標一定要選擇旗杆。要有將球送到旗杆上方的感覺。

第三，如果上杆很大，送杆距離卻很短，表明下杆時試圖減少擊球力量，也說明沒有進行調節上杆幅度揮杆的練習。如果沒有這種練習，非全揮杆時無法掌握擊球感覺。全揮杆因球位與球洞比較近，下杆時自然就會減少擊球力量，出現打地或打頭的現象。

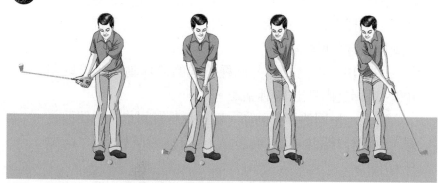

上杆頂點　　　下杆　　　擊球　　　送杆

動作分解圖

第四，握杆有力的意思是擊球瞬間不能有翻腕的動作及送杆動作要低。

(1)敲擊式劈起球（Knock Down Pitch Shot）

舉例來說，在比較長的 5 杆洞第二杆打得不錯，第三杆只剩下不到 50 公尺的距離且球洞靠後，這是抓小鳥球的絕佳機會。可以用打高球的辦法靠近球洞，但充分利用果嶺空間，球低飛上果嶺，落地後向前滾動靠近球洞相對就容易一些。我們將這種先低飛出去落地後向前滾動的球叫做敲擊式劈起球。

敲擊式劈起球的關鍵是如何減少球的倒旋。應採用稍窄且略微開放的站姿，球位在兩腳中間稍微偏右的位置，大部分體重在左側。擊球時雙手推向目標方向，以減小杆面傾角。控制雙臂上杆的距離，沒有翻腕動作。利用左臂

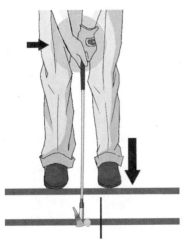

敲擊式劈起球　基本要領

拉下杆頭，擊球瞬間通過球位，杆頭向地面敲擊，發出
「轟」的聲音。送杆很低，基本沒有收杆動作。因杆面斜
度的關係，球會往上跳一下然後落地，並繼續向前滾去。

敲擊式劈起球對整個距離的控制相對容易，但球的飛
行距離難以掌控，所以，落球點附近有沙坑或長草時，還
是應該改打高球為宜。

(2)高吊球（Lob Shot）

在30～60碼的距離將球高高吊起來的球叫做高吊球。
打高吊球時，站姿開放且杆面對準目標，這種站位決定了
斜向的揮杆平面。很多業餘愛好者在正常站位下試圖打出
高吊球，球自然會飛向目標的右側。

高吊球站位的方法是首先用杆面對準目標，雙腳先平
行站位，然後右腳向前形成開放的站姿，這時要注意包括
杆面的其他地方都要保持原來的狀態。

因右腳向前，球位自然與左腳腳跟平齊。揮杆方向要

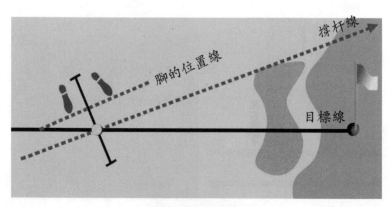

高吊球基本要領

與雙腳連線的方向平行，自然形成由外而內的揮杆路徑，從而打出成功的高吊球。

球幾乎沒有旋轉，高高拋起柔和落地，向前滾動的距離不會超過 60 釐米。在合適的球位，只要有能夠果斷擊打球下部的信心，肯定能用高吊球的方法將球靠近球洞。

(3)高拋球（Flop Shot）

如果球位離球洞只有 10 碼左右且中間有沙坑或長草時，可以利用打高拋球來靠近球洞。

擊出高拋球，可以說球是直上飛出，並非常柔和地落在果嶺上，幾乎沒有滾動距離。在球洞非常靠前時也可以採用高拋球。

一記漂亮的高拋球，感覺雖然很棒，但失誤的風險也很大。就是老練的低差點選手，成功的概率也很低。

高拋球一般都選用杆面傾角很大的球杆，站姿要窄且開放，球位中間偏左，杆面稍微打開，握杆採用正常的方法。

沿著身體的方向揮杆，為了上杆陡峭，形成陡峭的揮杆平面，屈腕動作要提前，從而擊球力量減小，擊出的球高高拋起且距離不遠。

下杆時，手腕動作要少，擊球後也不要有翻腕動作。杆面在整個揮杆過程都處於開放的狀態，杆頭滑過球的下方。不管是上杆還是下杆，都要保持正常的節奏，揮杆弧度要大，下杆及擊球瞬間要保證杆頭的速度。

可以運用以下方法練習高拋球：

①將球放在沙坑後面，選擇杆面角度比較大的沙坑杆

或高吊挖起杆。

②採取開放的站姿，身體方向及雙腳連線指向目標左側，而杆面打開，杆面指向目標右側。這種站位與沙坑球的站位相同。

③不要懼怕沙坑，要充滿自信，擊球時杆頭要滑過球的下方。特別要注意的是不要人為地向上擊球，否則球因杆面固有的角度自然會打得很高。

高爾夫常識

有必要接受短擊球的培訓

許多業餘愛好者在練習場主要接受的是 1 號木杆開球及鐵杆打法的培訓。但我們建議，更需要接受培訓的是短擊球。下場打球時感覺 1 號木杆和鐵杆的水平都差不多，但短擊球就有明顯的差別。打球時比較讓人振奮的是「三上一推」的救平標準杆的過程，爲了這個「三上一推」，更需要接受短擊球的培訓。

進行 1 號木杆開球和鐵杆打法的培訓，效果不是很明顯，但短擊球哪怕接受很少的培訓，也會有顯著的提高。

爲了將球打高而做的「向上掘起」(Scoop)的動作

短擊球時，打球者出現失誤的最大原因就是爲了將球打起來而做的「向上掘起動作」。這種掘起的動作往往造成的是杆頭先碰到地面或打到球頭，結果不是「青蛙跳」就是球滾過果嶺。

為了防止掘球動作，應瞭解以下的內容：

①在擊球區域左肩要維持較低的位置。這樣杆頭不會沖向天空，可以向下向前推出去，防止掘球動作。

②在擊球區域，雙手要有拉動杆頭的感覺，說明雙手在杆頭的前面。

是打起撲球還是劈起球？

在果嶺邊，是打起撲球還是劈起球，經常有猶豫不決的時候。那麼，應該打起撲球的情況是：球位狀態不好；果嶺比較硬；左腳在下的下坡球位；風對球的影響比較大；心理壓力比較大。應該打劈起球的情況是：球位狀態比較好；左腳在上的上坡球位；果嶺比較軟；球位與球洞中間有障礙時，要選擇劈起球。

用比較容易的起撲球將球滾上果嶺是大部分打球者都知道的道理，但他們卻不能正確處理，反而拿出沙坑杆或高吊挖起杆，想更加靠近球洞，卻因擊球不正確而打短或出現「青蛙跳」。要記住，打滾地球要比打高球容易得多。

如果不是因球位與球洞中間有障礙而必須打劈起球，那麼，起撲球是明智的選擇。

是打起撲球還是用推杆推球？

攻果嶺的一杆因打大而稍微滾出果嶺，停在果嶺邊粗草區上，這時又因是打起撲球還是用推杆推球而猶豫不決。那麼，需要打起撲球的情況是：

①球洞比較靠後；

②果嶺非常慢或上坡很大；

③球埋沒在草裏；

④果嶺邊粗草區濕軟且凹凸不平；

⑤從球位到果嶺邊緣至少有四步以上距離。

需要用推杆推球的情況是：

①球洞比較靠前；

②果嶺速度很快或下坡很大；

③整個球被草架起來；

④果嶺邊粗草區比較乾且草短，比較平坦；

⑤從球位到果嶺邊緣在四步以內的距離。

總的來說，球位不太好且離果嶺邊緣比較遠時，使用推杆推球風險比較大，反之就要果斷地使用推杆推球，會獲得較好的效果。

根據不同的情況選擇不同的握杆方法

互鎖式握杆方法作爲比較標準的握杆方法被大多數人所採用，這種握杆方法給人以整體的感覺。

如果需要更加敏感的擊球感覺，可以採用重疊式握杆方法。在果嶺周邊的短打球採用這種握法，更容易感受細微的擊球感覺。

擊球要柔和時，採用反重疊式握杆方法。推杆常選用這種握杆方法，但打起撲球時，爲了將球打高，使球比較柔和地落在果嶺上且要停住球，也可以採用反重疊式握杆方法。

如果想使打出的球落地後滾動距離長，可以選用自然式握杆方法（也叫十指握杆法）。可以利用杆頭趾部增加球的左旋，從而增加了球的滾動距離。

打好短擊球的方法

①打不好短擊球時，要多準備幾種挖起杆，A杆及高吊挖起杆不是只適用於職業選手。即使拿出其他的球杆，也要多準備幾個挖起杆，在果嶺周邊會有很大幫助。

②在果嶺外切球時，一定要把旗杆插上。也有拔旗杆的人，但是根據統計，如果插上旗杆能占30%以上的便宜。規則對此沒有任何限制。

③挖地球通常都是因球位狀態不好而造成的。即使1號木杆開球很好，如果出現挖地球，也會出現搏擊或雙搏擊這樣不好的成績。

④要記住球滾向球洞的最佳速度。不論是短切球還是推杆，只有記住這個最佳速度，才能提高球進洞的可能性。這個最佳速度不論是指切球還是推球，球都要過洞17英寸（43釐米）。特別是在推球時，一定要推球過洞，過洞距離大概在半個推杆杆身為宜。

六、推杆
Putting

每一位打球者都知道推杆的重要性，但不經過長期認真的練習，推杆水準不可能有很大的提高，如果推杆水準不提高，想取得好的成績是不可能的。

推杆的握杆方法與木杆和鐵杆是有區別的。要想實現直線推球，握住握把的雙手掌心要保持相對。雙手拇指並

排壓在杆身上比較平的位置。
不管是右手在下還是左手在下
（反重疊式握法），都要根據
個人的喜好及方式來決定。

　　一般採用左手食指搭在右
手小指上的反重疊式握杆方
法。這種握法因雙手拇指壓在
杆身的中心線上，杆頭平行移
動變得比較容易。

　　推球時，左手起到引導方
向的作用，而右手要控制距
離。

　　儘管推杆類型和握杆的方
法很多，但最終功能卻完全相
同。

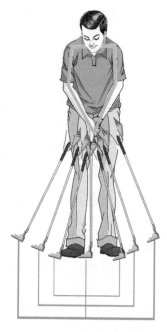

上杆與送杆的距離相等

　　推球時為了保證杆頭的平
行移動，要固定右手手腕，即在整個推杆過程中，右手手
腕都不能有彎曲的動作。右手手腕固定住，左手手腕自然
就跟著固定住了。

　　不要過於強調握杆的方法，只要握杆牢靠且自己覺得
舒適就是最好的握杆方法。

　　雙腳分開與肩同寬，上身放鬆彎曲，眼睛在球的上方
即可。雙肩與手臂共同形成一個五角形，腕部與杆身平
行，整個推杆過程都要保持這個姿態。杆頭在球推出的方
向上平行往復運動。

　　上身向前彎曲到肩部容易擺動為止，雙膝微屈，大腿

沒有向後拉的感覺。

　　然後雙臂自然下垂握住推杆。雙手與身體要保持合適的距離，過近或過遠都不利於杆頭平行移動、直線擊球。

　　體重略微壓向左側，均勻分佈在腳掌內側。

　　雙肩不是左右移動而是交替上下做鐘擺運動。脊柱挺直有利於雙肩做鐘擺運動，從而保證杆頭在推擊線上平行移動。

　　球位應放在眼睛正下方。球位可以比正下方球

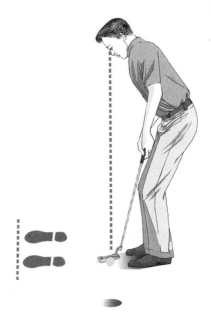

球位應該放在眼睛的正下方

位稍微遠離身體，但不能更加靠近，因為眼睛會對目標產生錯覺。腳尖與球的距離因每個人體形不同而不同，眼睛在球位的正上方時，是比較合適的距離。球位放在中間偏左約 2 個球的左眼正下方。

　　從側面看過去，杆身與腳跟的連線應平行。

　　眼睛不是盯住整個球，而是要盯住球與杆面接觸的部位，以及整個擊球過程。

　　推杆時，眼球不要轉動是非常重要的。杆頭擊中球後，如果頭部跟著杆頭抬起，那是因為眼球隨著杆頭移動造成的。推杆比較好的人，眼球只盯著球的後面，不隨球杆移動。

要想像自己左眼的左邊還有一隻眼睛，球洞的位置和方向是用這隻眼睛來看的。

推球前，要在頭腦中畫出清晰的推擊線，推球時眼睛只盯著球。

許多打球者因身體各個部位沒有完全平行站位，為了保持直線擊球，就用手部動作來調整，所以肩部、臀部、雙膝、雙腳都要與推擊線保持平行，要防止這種現象的出現。另一個原因是在球的後面瞄好了推擊線，但站位卻瞄向了別的方向。

在短推杆時，因為轉折不大，可以選擇一個中間替代點，將球推向這個替代點，短推杆的成功率就非常高且變得很容易。這個替代點可以是變了顏色的草或是沙子，也可以是其他有特點的標記。

中、長距離的推杆可以採取這種方法。

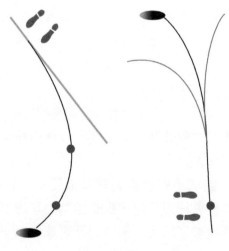

推杆

如果球位到球洞有假想線，那麼以球洞為目標，球自然就不可能進洞。這時的目標點應該選在球線彎曲的彎點。只要想著把球直推向彎點位置，那麼，球的方向性也會變好。

推杆的上下杆的基本道理與起撲球相同，上杆時以左手為主推上去，下杆時雙手一起發揮作用。

推杆擊球瞬間，手腕不能有動作，肩部帶動手臂與杆頭一起做鐘擺運動。杆頭應該始終在推擊線上做往復運動，杆面與推擊線成直角。

推球的距離由擊球的力量決定，擊球的幅度應保持一致。在相同的擊球幅度下，可以運用擊球的力量來控制距離。

推杆的上杆要貼著地面，沿著推擊線平行移動。如果向上舉起或脫離推擊線，要立刻停止上杆，否則用手部及腕部動作去調整，只能造成失誤。

上杆幅度不要太大，送杆要有推出去的感覺。比如在短推杆時，上杆幅度很大，下杆時調整擊球力量，這種推法不可能形成一貫的擊球距離。運用上杆幅度的調節打出不同的距離也是控制距離的一種方法。

送杆的時候手腕仍要固定，即始終保持肩部與雙臂所形成的五角形。只有這樣才能把球推向自己所期望的方向。

推杆時要感受杆頭的重量，由上杆幅度的大小來控制距離。在此基礎上，根據果嶺的快慢及草的狀態決定擊球的方法。

如果果嶺速度比較快，就用以手肘為主的擊球而不用以肩為主的擊球。因為小肌肉要比大肌肉容易控制。

如果果嶺的草比較硬,擊球時雙手要握緊推杆,如果草比較軟,肩部放鬆且推杆節奏要稍微放慢。絕對不能敲球。

包括推杆,高爾夫的所有揮杆動作都要靠送杆動作來完成擊球。

推杆的送杆比上杆的幅度大很多。但下坡球位只有上杆動作而基本上沒有送杆動作,即靠上杆來擊球。

推杆送杆時右肩不能前頂,特別是頭部跟著杆頭一起出去且腕部有彎曲的動作是大部分推杆失誤的主要原因。擊球時頭部固定,不能有腕部動作。

不要過多考慮擊球感覺,擊球不是很紮實,球也能進洞。

推杆時不要過多地考慮球線,只要速度合適就有球進洞的可能。

推杆時,一旦站位結束就要忘記球線即方向,只關心擊球的距離。我們經常可以看到一些愛好者上果嶺後左看右看,最後推球推出的距離還差一半,球根本就沒有進洞的可能。這也說明距離比方向更重要。

對球線大概作出判斷後,要集中精力去考慮距離。短推杆更是如此。左看右看,最後推短了,這在打球過程中損失是很大的。

判斷果嶺速度最好的方法是用手去滾球,但是不能在使用中的果嶺上滾球,這是違反高爾夫規則的行為。在下場之前,可以在練習果嶺上用手滾球來判斷果嶺的速度。

職業選手在比賽前一天的練習輪中,一般都用手滾球來測試果嶺的速度。

果嶺的球線也可以用手滾球來判斷。

草紋影響是指推出去的球在前進過程中左右彎曲的程度。同樣的坡度，果嶺速度越快草紋影響越大，速度越慢影響越小。

同樣的力量推球，下坡影響大而上坡影響小。

同樣的推擊線，速度快影響小，速度慢影響大。所以同樣的球位，如果用力推，球線就看得少一些，如果是要剛好進洞，那麼球線就看多一些。

如果線很大，那麼肯定是距離第一，方向第二，特別是那些經常出現三推的愛好者更是這樣。

解讀草紋的方法是看太陽與水的位置，草永遠是向著太陽和有水的方向生長，這就是順草，相反是逆草。在下場打球時要對照整個球場的地形圖來確定水的位置及當時太陽所在的位置。

推杆最重要的是自信心，要有「我一定能推進去」這樣肯定的想法。推杆不好時，連1公尺的距離都沒有信心。

1. 推杆的基本內容

在18洞的打球過程中，推杆的使用率達到了43%，所以，推杆在高爾夫運動中占了非常重要的地位。大部分人投入到推杆的練習比1號木杆的練習少了很多。如果想提高成績，就必須加大對推杆練習的投入。

如果短擊球和1號木杆、鐵杆的練習各是1個小時，那麼練習推杆要投入雙倍的時間。不管是一擊很遠的1號木杆開球還是不到1碼的短推，在成績卡上都是1杆。

推杆的選購是非常重要的。一般杆頭重量為320～340克的推杆比較合適於業餘愛好者。選擇知名品牌的愛好者

比較多。

　　推杆的形狀很多，如 L 字形、T 字形、鵝頸（Goose Neck）形、半月形等等。根據自己試打的感覺並綜合別人的意見選擇推杆是比較好的。杆身長度要根據自己的身高來選擇。

　　①推杆站位時，杆身與地面成 70°角比較容易推球。每個人的實際情況各不相同，一般推杆的杆底角度為 70°，杆面傾角為 3°～6°。

　　②杆頭到腳尖的距離為一個半到兩個杆頭比較合適。

　　③推杆的上杆幅度要與自己擊球的距離成比例。球位放在左眼的正下方。

　　④推杆時球的倒旋減少距離，而前旋增加距離。

　　⑤推杆的杆面傾角雖小但非常重要，如果沒有這個角度，推出去的球就會彈跳，影響距離和方向，所以，擊球時一定要保持這個角度。

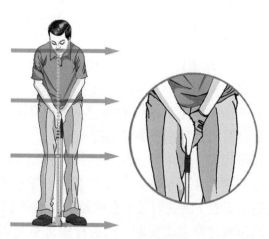

正確的推杆站位

⑥推杆時要注意揮杆的節奏、速度及擊球，也要注意肩部的動作和手腕的固定。

⑦更為重要的是精力集中，但心情要放鬆。

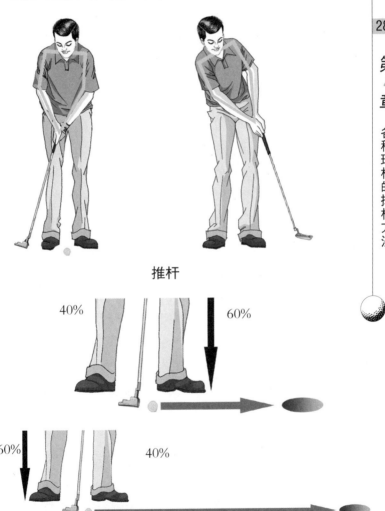

推杆

40%　　　　　　　　60%

60%　　　　　　40%

重心的分配與距離

如果能夠始終保持肩部與雙臂形成的五角形，就能感覺到上杆（Back Swing）與送杆（Follow）動作是一個完全對稱的運動。一定要記住推杆的上下杆是以肩部來完成的。

2.培養推球距離感的方法

為了減少「三推」，一定要培養推球的距離感。透過對不同距離的推球練習，找出適合於自己的上杆幅度與揮杆速度。

推球比較好的人不論何種距離，揮杆的速度都是一樣的，即上下杆的時間是一樣的。比如，4尺、8尺、16尺上杆時間都是 0.6 秒，而下杆是 0.3 秒。也就是說，與上杆幅度大小無關，下杆的時間一樣說明杆頭速度是不一樣的。距離短速度慢，距離長杆頭加速就快。

不管是全揮杆還是短擊球到推杆，在心中簡單地數拍子，能準確掌握揮杆的節奏。比如「上杆時比較快地數1、2、3，下杆到擊球瞬間數1，送杆時數2、3」，這樣，上杆時間大概是 0.6 秒，下杆到擊球瞬間大概是 0.3 秒。

長推杆時，解讀果嶺當然重要，但更為重要的是對距離的控制。在推球之前，一定要解讀果嶺，判斷球線。

距離感來自揮杆的強弱和擊球的感覺。要用身體去感覺這種距離。

培養推球距離感最簡單而有效的方法是 7、14、21 步練習法。

一般成人的一步距離為 75～80 釐米。選擇 7 步的距離，上杆幅度與右腳腳尖平齊；14 步的距離，上杆幅度為 7

步的 1.5 倍，而 21 步的上杆幅度為 7 步的 2 倍。保持相同的
揮杆速度，球自然會停在洞口邊，也能夠徹底消滅 3 推杆。

透過以上的練習方法，熟記對 7、14、21 步的距離
感，用這個距離感去調節其他的距離。

因為有球洞離果嶺邊緣至少 10 英尺的規定，所以，一
般在果嶺上不會有超過 28 步的長推杆。

3. 果嶺（Green）的解讀

①球上果嶺或在果嶺邊緣，從遠處走來時就要開始解
讀果嶺。解讀果嶺最重要的是從遠處分析果嶺的整個狀
態，然後再判斷自己球位與球洞間的坡度。

②向前滾動的球出現球線彎曲，不是因球的旋轉而是
地形對球的影響，所以，一定要直線推球。這種情況，也
受草紋的影響。

推杆

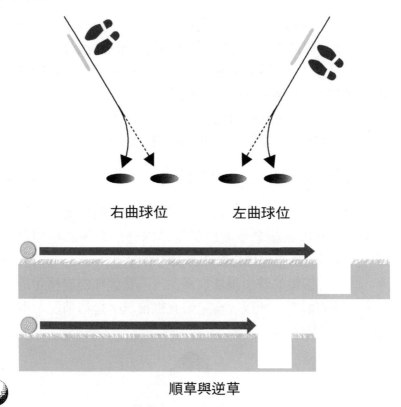

右曲球位　　　左曲球位

順草與逆草

③果嶺的坡度隨著果嶺地勢的上下起伏和多層變化而變化多端，要謹慎對待。簡單來說，就是斜面將球推向高處，下坡要輕柔而上坡要果斷。

4.用球上面的標記對準方向

許多職業選手在果嶺上重新放球時非常謹慎。這不是無謂地浪費時間，而是在對準方向，對推球的成功率有很大的幫助。他們首先判斷球線，然後利用球上的商標標記或一串數位對準目標，確定準確的滾球路線。

用球上面的標記對準方向

　　同時，也有利於集中注意力。看似簡單的動作，但是否對線，結果差別很大。球線的判斷只能依靠自己，任何人都無法給予幫助。

5. 推杆（Putting）的感覺

　　高爾夫運動需要感覺，推杆更是需要身體本能的感覺。推杆時要求擊球瞬間手部不能加力，上杆要自然，送杆時手腕不能彎曲等。在此基礎上增加推球的感覺，那麼推杆水準必有提高。

　　方向是客觀決定的，但距離靠的不是精確的計算而是靠推球的感覺。有的人由擊球時的力量感來控制，而大部分人都利用送杆的感覺來控制距離。

特別是長推杆更需要感覺。身體稍微站直,用切杆的感覺更容易控制距離。放鬆心情,不要緊張,雖然比較難,但也要努力。

6.影響推球結果的許多因素

①不同的季節,果嶺的速度和狀態都不相同。春秋季果嶺速度比較快,而冬季果嶺不夠平坦。晚春、夏季和早秋的果嶺狀態比較正常。

②不同的球場果嶺的狀態也不同。有些球場果嶺草剪得很短,管理得也比較好;而有些球場擔心果嶺草會枯萎而留得很長,速度也很慢。推球時要充分考慮這些非正常的因素。

③根據天氣及早晚時間的不同,果嶺狀態也不完全一樣。夏季的早晨有露水,果嶺速度比較慢,但到了上午,速度變快,而在下午由於草的生長,果嶺速度又會變慢。此外,颱風、下雨等自然現象也會影響球滾動的速度。順風球滾動快一些,逆風和下雨時會慢一些。上坡推杆要果斷,一般球是碰到洞杯的後側進洞,而下坡推杆要從洞杯的前沿掉入洞中。

④果嶺有坡度時,比較難掌握的是坡度與速度的比

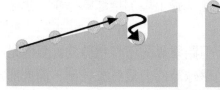

坡度與速度

例。如果果嶺速度比較快,推球力量就小一些,如果速度慢,力量就大一些。特別是上下坡的推球力量更難掌握。一般的擊球方法如下:

區別	體重分配 (左:右)	擊球方法	注意事項
短推杆	60:40	向上擊打球的上半部,產生前旋	不能抬頭,用耳朵聽球是否進洞
中推杆	50:50	平行擊打球的中間,也叫平推	
長推杆	40:60	平行擊打球的中間,也叫平推	頭部可以略微抬起,有一點手腕動作

7.擊球方法

①平 推

平推是指手臂和雙手保持固定,通過肩部做鐘擺運動的推杆方法。沿著目標線上下杆,擊球後,送杆要有平推的動作。平推比較適用於本特草果嶺上的長推杆。

②上 推

上推是利用手腕的動作向上敲球的擊球方法。它的基本動作是採取雙手在前的站位,利用手腕略微向上上杆,將球敲出去。

球產生旋轉,所以比較有力量。

上推

但長推杆容易產生方向的偏離。這種方法比較適用於果嶺草比較硬時的短推杆。

8.1 公尺的推杆

1公尺左右的推杆是最尷尬的距離。長推杆方向有些偏離是可以接受的，但1公尺左右的短推杆沒有推進時，不僅影響成績，更重要的是影響打球的情緒。

想法簡單，身體也不會有過多的動作。身體要穩定，用雙臂來控制球杆的移動，除了雙臂，身體的其他部位不能有動作，這樣在擊球瞬間能保證杆面正對球位。

握杆時手腕及肘部要放鬆，動作柔和。

推杆不好時，首先要整理自己的思緒，想法一定要簡單，想得不要過多，以平靜的心態將球推出去，有可能重新找回推杆的感覺。

短推杆尤其重要的是擊球瞬間杆面要正對球位，擊球結束後杆面仍要維持且基本上沒有送杆動作，這樣可以保證擊球的方向性。

1公尺左右的短推，要有將杆頭送向球洞的感覺。

要確認球位是否在眼睛的正下方，且眼睛要盯住整個擊球過程。

臀部不能有移動。擊球瞬間及擊球結束，雙膝都要保持固定，防止身體過早打開。

要有自信。「我也像職業選手，肯定能推進去」等肯定的想法在1公尺左右的短推杆中比技術更為重要。

這種自信加上將杆頭也送進球洞的感覺，十有八九可以聽到球進洞的聲音。

9. 側斜坡推杆

1 公尺左右的短推如果有側斜坡的球線，大多數愛好者就感到撓頭。

這種情況，一般都是看著洞內，稍微用力推球。擊球力量以不超過一個球洞的距離為宜。

稍微長的側斜坡推球，首先要找到球線的彎點。只要將球推向這個彎點即可。這時的推球力量可以稍大一些，如果力量過小，就會前功盡棄。

側斜坡推球要根據推球的力量來確定看線的大小。擊球力量不同球路的彎點也不同，所以看線的大小只能由打球者本人去決定，自己球童的意見只能作為參考。

如果自己找不到彎點，也沒有擊球感覺，就要採取兩推進洞的策略，才能防止出現三推杆。

球路彎點的選擇，一般要比自己想像的向外多看 3～4 個球，擊球力量與直推的力量相當。

重要的是信心。如果信心不足，兩推進洞的策略是明智的選擇。

10. 2 公尺的推杆

2 公尺的推杆，對職業選手來說也是比較撓頭的距離。這是應該推進的距離，但並不容易。

2 公尺左右的短推，不要過多地考慮球線。如果要看線，那麼也要想到與之相應的速度，否則就不會進洞。這種短推要有自信並稍微用力推，以免受到果嶺草的影響。擊球選用向上敲球的方法。向前 20 釐米左右球產生倒旋，

滑著出去，球受到草紋的影響是最小的。相反，平推球是
要充分按著草紋的方向讓球向前滾動，球滑動的距離短，
推出的距離也不會過長。看不清球線時，都採用上推的方
法，一般效果不錯。

11. 重壓之下的推杆

重壓之下推球成功的條件是：

第一，拋棄緊張、懷疑等想法，一定要有推球進洞的
肯定想法。

第二，要想像推球的速度。

第三，確定兩個目標，並把所有的注意力都集中到這
兩個目標上。一個目標是球線的假想彎點，另一個是球洞
後面假想的一堵牆。

12. 左安‧飛科斯的推杆理論

加拿大教授左安‧飛科斯提出了「眼睛平穩」的推杆
理論。他認為，如果在推杆過程中眼睛比較平穩，大腦的
思維也變得比較平穩，從而提高了推杆的成功率。

①推杆水準高的人的視線一般都在球的後方或球上。
為了集中注意力，視線放在球的後部與杆面接觸的地方比
較好。

②用兩三秒的時間去看目標點，這是集中注意力的方
法。注意力是推杆成功的關鍵。

③在推擊線上尋找特定的目標為替代目標點。這種尋
找離球比較近的替代目標點的方法使推杆變得更加容易。

④利用一兩秒時間看一下替代目標點，然後快速看一

下整個推擊線，想像擊球進洞。

⑤如果是側斜坡推球，他們以球路的彎點為目標，儘量將球推向這個彎點。

13.提高推杆成功率的推球前例行準備動作

推球之前，要養成做例行準備動作的良好習慣。要依據自己的習慣完成推球前的例行準備動作，可以大大提高推杆的成功率。

如果沒有做例行準備的習慣，要儘快找到適合於自己的方法並習慣化。

①在走近果嶺的過程中，要觀察山谷在哪個方向，判斷整個果嶺的走勢及坡度。

②球做好標記後，要確認球洞附近是否有異物或球痕。

③觀察球線，確定擊球方法和推擊線。

④利用球上的商標等標記將球對準假想的目標。

⑤開始做擊球前的例行準備動作：

在球的後方目標線上做幾次試推杆；

將杆頭放在球後；

完成對線動作；

雙腳站位；

看一下球洞和假想的目標點；

再看一下目標點；

想像著擊球速度，完成推杆動作。

14. 果嶺坡度的判斷

在球的後方判斷的坡度和在對面判斷的坡度，哪個更為重要呢？正確的回答應是上下坡度以球對面的判斷為準，側面的坡度以球後方的判斷為準。

判斷上下坡度時，身體一定要站正。同時，一定要到對面去判斷坡度的大小。如果不是這樣，往往判斷不準。以平地的感覺去推球將造成失誤。即使大概判斷出是下坡，推球時只注意球線，忘記了是下坡，將出現推球過大的情況。實際上，出現三推的一部分原因是打球者過於懶惰造成的。他們走上果嶺的第一個動作就是做標記把球撿起來。覺得「到對面去看比較麻煩」「在這裏看也能看得出來」等，往往推出的球因距離不對而失敗。

要養成到對面去觀察的習慣。如果球在球洞的後方，那麼，走上果嶺時就可以作出上下坡度的判斷，這樣可以節省打球的時間。

15. 突然出現推杆不好的情況下

在打球過程中，有突然出現推杆不好的情況。這時，球線也看不清，球洞也感覺變小，一句話，是缺乏信心的表現。

這時第一要做的是穩定情緒。要確認以下三個方面的內容：

第一，站位是否與選定的推擊線平行；

第二，是否抬頭；

第三，揮杆節奏是否太快。

同時，想像最近推杆比較好的時候的感覺，這對恢復自信非常有幫助。自己要確認的要點比較多，那麼此時就只確認一點「是否抬頭」。頭部至少要保持到球從自己的視線中消失為止。短推杆要用耳朵去聽球是否進洞。有時，只注意這一點也能從突發的推杆混亂中解脫出來。

16. 擺脫對短推杆的恐懼

對短推杆過分恐懼而推球時肌肉僵硬，連 1 公尺左右的距離都不能推球進洞的現象，英語中用「YIPS」表示。身體過分緊張，擊球瞬間就會猶豫，造成失誤。

產生這種現象的根本原因不是技術問題，而是經常不能進洞的痛苦記憶太深。

傑克・尼克勞斯說他在推 1.5 公尺左右的短推杆時，從來都是在全都推進的美好記憶中完成的。所以說短推杆的核心是信心。

但是，在自信心的基礎上還要注意一些問題。

第一，不能抬頭，是否進洞用耳朵去確認。

第二，一定要記住推球過洞的原則。不管是上坡還是下坡，都要推球過洞 40 釐米左右。為了防止因推球過短而出現的短推杆失誤，充分的送杆動作是關鍵。即使下坡推杆也有「球洞後面的一堵牆」，如果推球過軟，球到洞口容易變向而不能進洞，之前所做的努力也付之東流了。

第三，根據上下坡的不同，採用杆面不同的部位擊球。上坡推球用杆面中心部位，力量傳遞比較充分，而下坡推球可以用杆面的前部即杆頭趾部位置，這樣可以防止因下坡推杆而力量過輕、距離不夠的失誤，對短推恐懼症

也有一定的「治療」作用。

17.推杆略微抬起

站位時，推杆杆底略微抬離地面。這樣，可以使杆面平行上杆更加順暢，特別是短推杆時更加有利。

所有的球杆在站位時，都不能有杆底擠壓地面的動作。在杆底似是著地而沒有完全著地的狀態下揮杆是最好的。

18.要想提高推杆水準

怎樣才能提高推杆水準呢？

①提高推杆練習在所有練習中的比例。如果平均杆數是 90 杆而推杆數是 36 推，那麼推杆所占的比重是 40%。根據專家的調查，推杆練習所占的比例一般在 43%左右。不能因推杆是所有球杆中最容易的而減少練習的比例。只有不斷練習才能獲得屬於自己的推杆感覺。

②速度即距離比方向更為重要。許多打球者首先考慮的是方向，即果嶺的球線，但是如果擊球速度不對，那麼事前看線再準確也是徒勞的。特別是長推杆、線比較大和下坡推杆時，首先要確定擊球的速度，然後再根據這個速度去確定要看多大的線。

③認真做好擊球前的例行準備動作。每一次的推杆都要反覆做同樣的例行準備動作。業餘愛好者要找出適合於自己的例行準備動作，這在關鍵時刻能起到很好的作用。

④要記住「17 英寸」原則，即推球過洞的距離要在 17 英寸左右。只有推球過洞，球才有進洞的可能。同時減少洞口周圍暗線的影響，提高進洞的概率，即使不進洞，回

推也比較容易。這些是短打「第一教練員」德夫‧比爾茨的主張。

⑤球是否進洞，用耳朵去確認。這是防止抬頭的名言。如果剛結束擊球就抬頭，身體及手臂也跟著抬起，杆面偏離目標，擊球結束後頭部固定的時間最長也不過1秒。用1秒的時間有可能減少一杆，這是多麼「划算」的「買賣」！

高爾夫常識

推球類型的比較

不管是職業球手還是業餘球手，左右成績的是推杆。成績在90杆左右的愛好者，當天的推杆數只有在36推以下，才能期望取得好的成績。

推杆的方法是一個人一個樣。

有人對比較常用的5種推杆方法進行了測試，這個測試結果對推杆不好的打球者或許有一些幫助。

①貝利推杆（身體式）：是一種杆身長度（一般為46英寸）介於一般推杆和長推杆之間的推杆。這種推杆在推球時握把頂在腹部，儘量減少了腕部和上身的轉動，使鐘擺運動達到最佳效果，形成杆頭是將球推出去而不是打出去的效果。這種方法不管是短推還是長推，成功率都很高。

②長杆身推杆：杆身長度達到胸前甚至領下的長杆身推杆。與貝利推杆有相同的優點，不同的是只用位於下方的一隻手完成推杆動作，對中短距離特別是3公尺左右的推杆成

功率極高。缺點是有風時穩定性不好。

③鑷子式握杆方法：對右手打球者來說，左手握杆，右手拇指與食指像鑷子一樣夾住杆身，其他手指搭在杆身上。因比較有力的右手處於從動的位置，防止了手部調整的動作。這是一種非常新的握杆方法，或許能帶來新鮮的感覺，但熟練掌握需要時日。

④手部關閉式握杆方法：這是左手在下、右手在上的握杆方法。同樣是減少手腕和上身轉動，從而保證肩部與目標線平行的握杆方法。對中短距離推杆比較有效，但對長距離推杆的掌握需要時日。

⑤反重疊式握杆方法：這是右手在下的比較傳統的握杆方法，也是大多數職業選手比較喜歡的方法，但測試的結果推杆的成功率並不是太高。在5公尺以上距離的推杆和果嶺起伏大時，推杆的成功率排在第一。因手腕和杆面的維持比較困難，影響了距離和方向的準確性。

從總的測試結果中，推球的成功率貝利推杆排在第一，手部關閉式握杆方法排在第二。

因推杆不好而鬱悶的球友，可以考慮改換推杆的方法。不同距離的推球成功率不同，也可以考慮下場打球時攜帶兩支推杆。

推杆的選擇

如果選擇了不適合於自己的推杆，會陷入無限的煩惱中。所以，要根據自身的特點及擊球方法選擇不同杆頭形狀的推杆。

性格敏感、比較急而擊球快的球友，應該選擇杆底比較

窄的推杆，推球成功率相對會高一些。如果使用杆頭杆底比較寬的推杆，就失去推杆的感覺，甚至會出現混亂。

　　相反，性格比較慢的球友選擇 PING ANSWER 或 ODESSEY 的推杆比較合適。

　　對於「週末愛好者」來說，選擇杆底比較寬的推杆比較合適。這種類型的推杆給人以安定的感覺，所以，年長者也應該使用這種推杆。

七、疑難球位的打法
Trouble Shot

　　如果打出的球都落在球道上，那該有多好！但往往事與願違，也許這就是高爾夫的微妙之處。在疑難球位打出一記漂亮的球，那種成就感令人回味無窮。

　　打球時，不可能每一個球位都在平坦之處，相反，斜坡擊球的情況更多。斜坡擊球重要的是保持身體的平衡，

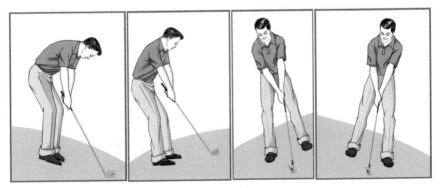

斜坡擊球

如何利用好膝部的彈力是關鍵。另外，肩部和腰部與斜面保持平行是斜面擊球的原則。

一般斜坡擊球出現失誤是因為沒有採取與斜面相對應的站位。

1. 斜坡擊球

(1) 球位高於腳位的側斜坡擊球

如果球位高於腳位，必然會形成較大角度的由內而外的揮杆路徑，球也會飛向目標的左側，形成左弧球。側坡斜度越大球越飛向左側。在這種球位打球，瞄球時要瞄向

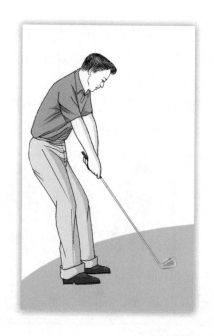
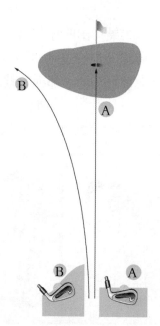

球位高於腳位

目標的右側（304頁圖）。站位與平時有些區別。球杆要握短一些，雙膝的彎曲和上身的前傾要比平常球位少。如果身體與球的距離太近，揮杆動作就不夠自如。在保持平衡的前提下，身體儘量站直。

握杆保持正常，向下握杆的距離因坡度而定，坡度越大握杆越短。握杆越短擊球距離就越短，在選杆時要充分考慮這一點。選擇杆身較長的球杆而握短握把的擊球，失誤率要遠低於選用杆身短的球杆正常握杆的失誤率。

所有疑難球位都要在保持身體平衡的前提下完成揮杆動作，要特別注意揮杆速度，如果發力，十有八九會造成失誤。

(2)球位低於腳位的側斜坡擊球

這種球位低於腳位的側斜坡擊球不僅是業餘愛好者，就是職業選手也容易出現失誤。站位和揮杆動作難以保持穩定，擊出的球會飛向目標右側。球沿著斜面飛出，因重力的作用自然就飛向了目標的右側，形成右弧球。

站立時雙腳連線應指向目標偏左的方向（306頁圖），也就是根據坡度的大小調整偏左的程度。坡度越大越要瞄向目標的左側，具體偏多少，要在實際的打球過程中去積累經驗。

站位元時，根據球位與腳位的高度差來調整身體的高度。雙膝彎曲較大，如騎馬的姿勢，下肢要穩固。上身向前彎曲的程度比正常球位大。坡度越大，彎曲的程度越大。球杆仍要握短。整個身體向前彎曲，為了保持身體的平衡，重心自然在腳後跟。這種身體姿態下，肩部和手臂

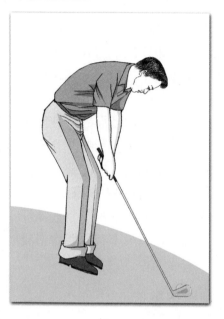

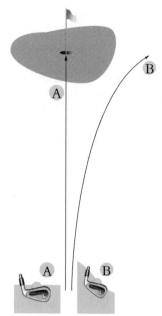

球位低於腳位

當然不能發力，揮杆動作也要更加柔和、謹慎。

在這種球位揮杆時，最重要的是身體不能失去平衡，上杆要陡一些，幅度要比平時小，一般做四分之三揮杆即可，送杆和收杆動作要簡捷。全揮杆會造成重心的晃動，所以要選擇杆號小一號的球杆。

頭部也要固定。因為是疑難球位的擊球，著急想看球的方向而頭部隨球抬起，結果不是挖地就是剃頭，甚至會飛向異常的方向。雙眼死死盯住球位，確認整個擊球過程。

(3)上坡球位(Up Slope)

這是左腳高、右腳低的球位。重要的是站位時整個身

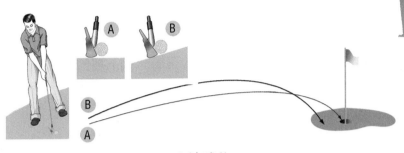

上坡球位

體與斜面保持平行。

　　要根據坡度的大小調整身體向右傾斜的程度。隨著雙肩與斜面保持平行，身體中心軸線也與斜面成垂直狀態，重心要壓在右腳上。只有這樣，杆頭才能沿著斜面運動，形成正常的揮杆路徑。

　　這裏要著重解決發生在上坡球位、與平地球位不同的兩個問題。

　　第一，用相同的球杆，上坡球位打出的球更高，下坡球位正好與之相反。球打得高，表明擊球角度變大，當然，擊球的飛行距離變短，落地後球滾動的距離也變短。所以，一般要選杆號小一兩號的球杆。

　　第二，要解決球向左彎曲的問題。這是因揮杆平面和萬有引力共同作用而形成的。

　　這種球位瞄球要瞄向目標的右側，瞄多少要根據坡度的大小，坡度越大越瞄向右側。應透過實際的打球過程積累瞄球的經驗。

　　身體與斜面保持平行，瞄球時瞄向目標右側是處理上坡球位的方法。

低差點選手還有另外一種處理方法。把這種球位當做正常球位來打。站位與正常球位相同，但左膝彎曲得更多，揮杆完全按正常動作來做。這時，因上坡的原因杆頭擊球後有砸向地面的感覺。這種處理方法可以防止上面所提到的球高飛和向左彎曲的兩個問題。但是需要動作正規，擊球準確，沒有相當的能力是無法完成的。

不管是何種斜面，下肢一定要穩固。由於重心轉移比較困難，如果下肢不穩固，身體就會失去平衡。上杆動作同樣也做四分之三揮杆，送杆收杆動作要簡捷。

這種斜坡擊球不可能在練習場練習，所以下場打球時，一定要注意球位的變化，正確分析、處理出現失誤的原因，不斷積累經驗，提高高爾夫水準。

(4)下坡球位(Down Slope)

很多球友都會有這種經歷，1號木杆開球非常漂亮，但因停在下坡球位而未能打出好成績。左腳比右腳低的下坡球位是非常難打的球位，坡度越大越難處理。如果正常揮杆，肯定是先打地，如果不想挖地，自然就會打出剃頭球。

要改變一些揮杆動作。雙肩與向左傾斜的斜面保持平行，站姿比平時寬。左腿伸直，右腿彎曲，重心壓在左腳上。要形成與斜面相應的揮杆平面，即身體軸線要與斜面保持垂直，這是站位的基本原理，以保證揮杆弧度的最低點與正常揮杆一樣在球的下部。但是，坡度越大，越無法採用這種站姿，因為身體向左的傾斜程度是有限的，如果坡度太大，揮杆時身體就無法保持平衡。為了解決這個問題，採取球位右移的辦法（309頁圖）。

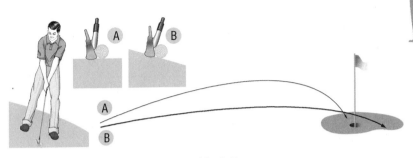

下坡球位

　　因為坡度的原因揮杆弧度與地面的交叉點右移，球位也要相應地移到中間偏右的位置。這時身體還是儘量與斜面保持平行。球位右移可以在一定程度上緩解下坡球位經常出現的低飛球路。即使這樣，下坡球位因杆面擊球角度變小而彈道不高，且落地後滾動距離很長。一般選杆時，選擇杆號大一號的球杆。

　　這種球位，每個人擊球的感覺都不盡相同。但是沿著斜面上杆，擊球瞬間也沿著斜面的角度向下擊球，送杆及收杆動作都比較低，這種揮杆動作可以最大限度地防止打地等失誤的出現。

　　一般情況下打出的是向右彎曲的球路。因為球位右移，所以，擊球瞬間杆面是打開的，球產生右旋而向右飛去。一般瞄球瞄向目標左側。但是對於業餘愛好者來說，不如通過杆頭跟著球向前送杆打直球，這樣比較容易。

　　如果瞄球瞄向目標左側，要根據實際的自然狀況來調整偏左的幅度。上杆要小，同樣要做四分之三的送杆動作。為了擊球準確，要做以上身為主的簡捷的揮杆動作。擊球瞬間，決不能抬頭，要盯住球位。

斜坡擊球的要領

斜坡球位位置	球位	擊球準備動作	球杆選擇	身體重心	目標設定	特別注意事項
球位高於腳位	右腳	球杆握短	杆號小一號	前腳掌	目標右側	
球位低於腳位	左腳	上身彎曲	杆號小一號	後腳跟	偏左很多	下肢穩固不能抬頭
上坡球位	中間偏左	與斜面保持平行	杆號小一號	右腳	稍微偏右	
下坡球位	中間偏右	與斜面保持平行	杆號大一號	左腳	偏左很多	不能抬頭動作簡捷

2.困難球位

(1)球落入草叢中

如何將球打出來，採取何種策略呢？一旦失誤，會帶來更大的麻煩，對成績帶來很大的影響。

這要根據自己擅長的技術來考慮如何擊球。如果擅長打高球，就要考慮球位和樹的高度，構想把球打過樹頂。

也可以從樹枝中間穿過去，但因為危險性比較大，建議業餘愛好者不採用這種打法。如果擅長打挖起杆，就用低飛球的方法將球打出，留下自己比較喜歡的距離。如果擅長打劈起杆，就留下100碼左右的距離，如果擅長果嶺周邊的切杆，就留下50碼左右的距離。由第三打來救平標準杆或打出較好的成績。

(2)球道為寒帶草時

在晚秋時節，草已枯黃，球道狀態也不是很好。這時

很容易想起冬天都保持綠色的寒帶草。但是，在寒帶草上打球，擊球不是非常紮實的球友很難打出好的成績。

特別是打鐵杆和短擊球時，要更加注意。如果擊球不準確，很容易打出挖地球或剃頭球。這時要採用向下角度擊球的方法，即擊球後在球的前方留下草痕。一般使用寒帶草種的球場，果嶺周邊的草比較短，短擊球時要拋棄自尊心，儘量使用推杆推球，推球力量要大一些。

(3) 落入障礙區 (Hazard)

如果球落入無法擊打的水中或濕地裏，那麼，就要加罰一杆拋球後繼續打球。這種障礙區一般用黃樁或紅樁來表示界限。如果插有黃樁，可以原地補球或在指定的地點及其後方補球。如果插有紅樁，也叫側面水障礙，一般是球道邊的河流、湖泊等，也可以是靠近山的濕地，在落水點兩杆範圍內重新拋球並接受1杆的處罰。但如果在障礙區內球的狀態允許，這時可以到障礙區內擊球，但是，站位時杆頭不能觸地。

比如球落入球道中間的水塘裏，並插有黃樁，這時不管落水點在哪裡，可以原地補球或在水塘入口處及向後的地方補球。這時是第三打（落水的是一杆，罰杆一杆，再打就是第三杆）。

沙坑也是障礙區，在沙坑內擊球要注意站位時杆頭不能觸地。

(4) 水障礙區 (Water Hazard)

球落入水障礙區，可以原地補球，或在入水點與球洞

連線的無限延長線上補球，當然要加罰一杆。

水障礙區

落入側面水障礙區，可以在落水點兩杆範圍內，不靠近球洞拋球，同樣接受一杆的處罰。

側面水障礙區

如果球道或沙坑中有積水，可以在一杆範圍內接受補救，沒有罰杆。但如果沙坑內有積水，接受補救時，必須在沙坑內拋球且不靠近球洞。

沙坑內有積水的情況

(5)將球打過樹頂的方法

首先要觀察球位到樹的距離及樹木到果嶺的距離。如果球位與樹木之間只有幾公尺，即使使用杆面斜角很大的球杆，也不可能打過樹頂。相反，如果距離充分而選用杆面斜度過大的球杆，會損失擊球距離。

如果球位到樹木的距離比較充分，雖然每個打球者的揮杆動作有些不同，一般採用 9 號鐵杆或劈起杆比較合

將球打過樹頂的方法

適。如果樹木很高，也可以考慮沙坑杆。如果到果嶺的距離只有 50 碼左右，可以選用大角度的挖起杆，將球輕柔地吊上果嶺。另外，如果覺得用 9 號鐵杆球有可能刮到樹頂，那麼，可以選用 8 號鐵杆（如圖），將杆面打開，這樣可以獲得較高的彈道和 9 號鐵杆的擊球距離。

杆面打開擊球時，根據情況也有選擇更小號球杆的可能，但球位始終在左側。這樣，杆頭從球的後方切入，增加的擊球角度與正常的站位相比較，可以感受杆頭與球接觸時的不同之處。

擊球過程中眼睛始終盯著球的後面，不要因要打過樹

頂而人為地向上擊球，這樣容易打地。右臂和肩部要放鬆，以比平時更慢的揮杆速度柔和地揮杆，會有比較好的效果。

所有疑難球位的擊球，都需要實際經驗的積累。

(6)樹下穿過和樹下救球

如果球正好停在樹下，就不可能採用正常的揮杆動作，所以要採用打低飛球的方法。擊球瞬間要壓低彈道，送杆很低而且比較短。與打高球相反，不能選用杆面斜度大的球杆，擊球角度也不能大。擊球瞬間，身體略微向左側頂出去也無妨，但不是要主動頂出去，這樣彈道壓低，球才能順利從樹下穿過。

如果需要用短鐵杆來打，要選擇杆號大一號的球杆，將杆面豎起，送杆要低。同時，根據樹下的高度，在半揮杆範圍內調整送杆的高度，擊球瞬間手臂要伸直。

在這種球位，木杆也是不錯的選擇。

雖然不是很難，但要注意以下三個方面的問題：

第一，因為空間有限，要有非全揮杆下的擊球感覺。經由練習幾次揮杆，感覺上杆幅度。練習揮杆時不能碰落樹葉和樹枝，根據規則，如果碰落樹葉或樹枝，以改善揮杆環境而受到處罰。

第二，經由練習揮杆找到感覺後，實際揮杆時要忘記所有的阻礙物，只關注於自己的揮杆動作。

第三，要消除緊張感和著急感。因為著急想看打球的效果，頭部會隨球移動，在擊球區域就開始提前抬頭，十有八九又是失誤。球在自己的視線中完全消失之前，決不

能抬頭。

(7)光禿球位

在冬季和早春，因草皮狀況不好或管理不善的球場，會碰到光禿球位。這種球位如果下面的泥土比較硬還好，如果濕軟，就非常容易出現挖地球，所以要謹慎處理。另外，靠近界外的大樹下面，因草生長不好也會出現光禿球位。

如果短擊球中出現這種球位，就更容易出現失誤。失誤中 90%是挖地球，10%是打頭球。如果打地，出現「青蛙跳」，本來可以用搏擊結束的成績卻變成了雙搏擊。在果嶺邊切球時，不要選用像沙坑杆、A 杆、高吊挖起杆這樣杆面斜度比較大的球杆，這種球杆的構造上導致其不容易擊中甜蜜點。至少要選擇劈起杆，根據情況也可以選用 7～9 號鐵杆來打滾地球。

另外，從站位到擊球瞬間，雙手都要在球的前面。打起撲球時，雙手一般在球前 3 英寸（7～8 釐米）的位置，而光禿球位下，雙手還要靠前，防止打地。如果球位距果嶺的距離在 10 公尺以內，也可以用推杆推球。

(8)如果天氣濕度高，選杆要偏大

「週末愛好者」成績不是很好，選杆不正確是其中的一個原因。一般選杆都是選擇相對短一些的，擊球可以很紮實。

如果下雨或天氣霧氣大入球道比較濕軟的時候，要放棄自尊心，也不要受同組球友的影響，選杆一定要偏大一些。

3. 靈活運用「多 10 碼原則」，預防因擊球失誤帶來的不好結果

現在，具有挑戰性的球場越來越多。也許比較有運氣，球能上果嶺，但是，如果沒有正確的擊球和足夠的飛行距離，球很難攻上果嶺。越來越多的球場，果嶺前方不是沙坑就是水障礙區，想在這些球場取得不錯的成績，業餘愛好者要牢記「多 10 碼」的選杆原則。就是在自己的打球距離上加 10 碼後再選擇球杆。

理由很簡單，即使出現擊球失誤，也不至於出現惡劣的結果。在業餘愛好者的世界裏，擊球不正確的機率要遠高於擊球準確的機率。

4.「三上策略」的五個原則

果嶺前方有水塘且距離在 400 碼以上的四杆洞，對於一般的愛好者來說，很難用標準杆上果嶺。這時，第二杆先將球放到水塘前，然後用第三杆來爭取救平標準杆，這種方法叫「三上策略」。

制定三上策略有一些原則：

第一，第二打距離要留有餘地，經常出現只想更加靠近果嶺而第二打落水的現象。

第二，給第三打留下自己比較喜歡的距離。就是說，如果自己擅長打劈起杆，那麼，留下 100 碼左右的距離比較合適，第二杆不要只想打遠。

第三，第二打停球點要選擇球位狀況比較好的地方。比如離果嶺比較近的地方是斜坡而稍遠是平坦的地方，停

球點應選擇後者。

第四，要留下全揮杆的距離。很多業餘愛好者在非全揮杆狀況下，找不到擊球的感覺，容易出現失誤。

第五，要給下一打留下容易的球位。制定三上策略並不僅僅是為了第二打避開障礙區，要為下一杆留下比較舒服且容易的球位。比如儘量使留下的球位與洞之間沒有障礙。

5. 不可擊打球的宣佈

在打球過程中，不要只盯著果嶺的方向。如果前方有危險，可以繞開打；如果球位狀況極其不好，也可以做出不可擊打球的宣佈並接受一杆的處罰。這是成績管理的重要組成部分。

宣佈不可擊打球，不需要徵得同組球員的同意，可以由打球者本人判斷決定。這時千萬不要覺得自己的自尊心受到傷害，因為這只是為了防止出現更大的失誤而退一步的做法。

在高難度的球場上，長草也非常硬，不管在什麼地方，除了水障礙區，都可以作出不可擊打球的宣佈。宣佈不可擊打後，可以將球撿起並擦拭乾淨。

宣佈不可擊打並接受一杆的處罰後，有以下三種選擇：

第一，回到上一杆的擊球位置（近似位置），拋球後，繼續打球；

第二，在球洞與球位連線向後無限延長線上拋球後，繼續打球；

第三，在兩杆範圍內、不靠近球洞的位置拋球後，繼續打球。

在打球過程中，要多方面考慮問題。高差點球友只是想著前進，水準高的人則綜合全面考慮後才決定打球策略。

宣佈不可擊打球不是為了懲罰打球者。打球時不要有勇無謀，要記住，宣佈不可擊打球也是脫離困境的一種方法。

高爾夫常識

選杆時要考慮的三個因素

業餘愛好者選杆時有以球位到球洞的距離為基準的傾向。選杆時還要從以下三個方面去考慮：

第一，比實際距離更為重要的是你能打出的距離。要考慮球位（如斜面等）、果嶺位置、氣溫及風向等因素。如果球位狀況不好，打出的距離肯定比平時短。如果是球位在上、腳位在下的球位，要選擇杆號小一兩號的球杆。如果果嶺有上下坡時也要加減距離。

第二，根據在果嶺上的落球點不同而選擇不同的球杆。許多愛好者即使在球洞比較靠近危險地帶也直攻旗杆，這是不正確的。如果球洞前面是沙坑，選杆的杆號就大一些，如果果嶺後面是危險地帶，選杆的杆號就小一些。選擇果嶺上的落球點要安全一些，也要考慮球要停在球洞的下方。

第三，要考慮自己的身體狀態。不要以身體狀態最好時

打出的距離作爲標準，身體狀態好時 7 號鐵杆能打出 150
碼，因此，就認爲 7 號鐵杆的擊球距離是 150 碼，這是不
正確的想法。要選擇比較現實而安全的方法。

重要時刻不要隨意選擇新的揮杆動作

在決定勝負的重要時刻，心理負擔會很重。「如果能夠
打好這一杆，就會成爲今天的主角」這種想法當然無可厚
非，但因此採用自己平時不經常使用而突然覺得能夠打好的
方法就有些過分了。比如爲了增加擊球距離而採用平時不經
常使用的翻腕動作；明知道自己是右弧球球路卻要打出左弧
球等。另外，在推球時，平時的習慣是推球靠洞，然而卻因
想進洞而推球過大；想打出一記漂亮的高吊球靠上球洞等，
都是這種情況。

平時都打不好的方法，重壓之下更沒有成功的道理，往
往以失敗而告終。明智的選擇是要堅持以往常用的方法，做
好擊球前的例行準備動作。

職業選手也可能的打出高於自己平均水準 10 杆的
成績

看過英國公開賽（包括女子公開賽）之後，會對高爾夫
運動形成全新的認識。

比如球落入很深的長草中，即使職業選手也很難打出
來；如果沙坑前沿很高，不得不將球向後擊出沙坑；天氣對
成績的影響很大等。

最大的疑問是職業選手的成績有很大的起伏。在英國公
開賽中，2、3 輪成績相差 10 杆的選手比比皆是，特別是女

子公開賽，一天的成績相差 20 杆的選手也有好幾名。

　　業餘愛好者的成績起伏比職業選手只大不小。業餘愛好者一般都以自己的最好成績加上 9 杆作爲平均成績，平常打球，打不好的時候更多，甚至超出平均成績 9 杆的時候也不少。

　　就是世界頂尖選手也會出現 20 杆的起伏，這對於業餘愛好者是莫大的安慰。所以，即使打出超過平均成績 10 杆的成績，也不必過於傷心。

八、長草區的擊球方法
Rough Shot

長草區

　　長草區是球道左右兩側或果嶺周圍的雜草區及草叢、樹林等，有時也有裸露的地面。應該儘量避免將球打到這個區域。如果球落入這個區域，首先要觀察球位的狀態，根據球位狀態的不同，選擇不同打法。夏季草長，不容易打出來，但深秋和冬季要相對容易一些。不管何種狀態，球杆的選擇是最重要的，即選用鐵杆還是選用木杆。有時球位狀態比較好，選擇木杆要比鐵杆有利。

　　在長草區擊球時，不要想著直接擊球，而是要有杆頭

長草區擊球的五個要領

　　沒必要歎息，重要的是根據球位的狀況，選擇並握短球杆，調整站位，做好擊球準備。

　　解除緊張感，避免過猛發力，相信「杆面斜度可以將球打起來」，向下角度擊球。

　　如果草生長的方向與擊球方向一致，選用何種球杆擊球都可以。球位要中間偏右，球杆也要握短一些。當然，選擇木杆也是可以的。

　　如果草生長的方向與擊球方向相反，絕對不能使用木杆。只能用鐵杆，感覺是用杆頭擊打草尖，決不能砸向草裏。

　　如果球埋在草裏，就比較難處理了。應該用短鐵杆，用力將球打出來。這時避免失誤是最重要的，距離是最後考慮的因素。

割草的感覺。在草比較長的球位想直接打球，必然會造成失誤。擊球過程要想有割草的感覺，自然要選擇杆面斜度較大的球杆。一般是選擇大一號的球杆。手腕要有力，杆頭不要砸向地面，要向前揮出去，即杆頭割草的同時球也要彈出去。在草不是很長且不是很硬時，選擇木杆更容易打好。另外，在樹下裸露的地面，握短木杆擊球可以減少失誤的發生。特別是球要從樹下穿過、壓低彈道時，更需要用木杆擊球。要充分考慮這些因素，選擇適當的球杆和擊球方法。

長草區需要強勁的擊球，因此，最為重要的是手腕要有力，擊球瞬間身體不能移動。

1. 球道邊粗草區

如果開球上球道率在 70%以上，就是職業選手也算是高的。而對於「週末愛好者」，開球進球道邊的長草區，就更是家常便飯。

球道邊的粗草區因剪草的長度不同而分為第一粗草區（First Cut）和第二粗草區（Second Cut）等。在粗草區擊球時，因草葉纏繞杆頭，不容易將球擊出，也不可能形成準確的擊球。

2. 果嶺周圍的粗草區

打球時，經常因第二杆打短或方向偏離而球落入長草區。在草比較長的情況下，如果能正確處理，有可能救平標準杆，但處理不好就打不出粗草區或打過果嶺，對成績的影響是很大的。

　　職業選手一般打高球，但距離不好控制。站位與打劈起球相似，站姿比較窄，球位在雙腳中間。握杆時杆面要略微打開。擊球瞬間草葉夾在球和杆面之間，所以很難打出倒旋。從長草區中打出的球，一落地就向前滾動。杆面打開是為了彈道更高，56°的沙坑杆打開杆面，杆面斜度可以達到58°～60°。打開杆面的另一個原因是要最大程度減少擊球瞬間草葉纏繞杆頭，保證杆頭迅速通過。

　　做好擊球準備時，瞄球應稍微瞄向目標的左側，重心在左腳上。杆頭抬離地面，開始上杆，但不是舉起球杆，揮杆動作與打劈起球相同。上杆軌跡要長一些，但要防止因上杆長而揮杆速度變快的現象。一般的業餘愛好者在長草區打球時，怕打不出去而加快揮杆速度，反而增加失誤的機率。長草中打球要牢記的是上杆和送杆的幅度要一致。

　　果嶺周圍長草中，採用沙坑球打法也是一個方法。這種方法杆頭不是直接擊球，而是將草皮看做是沙子，擊打球後約5釐米處的草皮，將草皮連同球一起挖起來。這樣球落地後幾乎沒有滾動，容易掌握擊球距離。如果直接擊球就無法控制球落地後的滾動距離。

　　採用這種打法，應選擇杆面斜度比較大的球杆，如沙坑杆等。站位時要特別注意杆頭不能直接放到球的後面，球因杆頭的壓力會更加鑽入長草裏，所以要從球的後方5釐米處慢慢向前靠近。球位要靠近左腳，杆面要稍微打開。

　　握杆要用力，否則會因長草的阻力而出現扭動的現象。上杆的同時要做屈腕的動作，形成由外而內的揮杆路徑，保證杆面對準目標方向。

如果像正常的揮杆動作，上杆時肩、臂及身體保持一個整體，那麼，杆身比較短的挖起杆的杆面就指向地面，下杆時杆頭會砸向地面而出現失誤。

從後面看過去，杆面要比雙手握杆更加靠外上杆，下杆不是直接擊球而是從球後 5 釐米處開始掃過草皮，球會比較柔和地彈起，落在果嶺上。揮杆幅度要根據沙坑杆平時的擊球距離進行調節。

因為堅持了長草區擊球的原則，所以經常能從果嶺邊的長草區中將球靠上球洞。業餘愛好者在長草區打球時，杆面打開的程度比自己想像的要大，能夠保持正常的揮杆速度，完成一記漂亮的長草區切球。

3. 長草區

一般來說，草越長對杆頭的阻力也越大。在連球都看不清楚的長草中，能把球打回球道已經是萬幸了。如果草太長，就要選擇杆身短的球杆，因為長鐵杆已無法衝破草的阻力。但是，許多打球者在這種球位還要攻擊果嶺而發力過猛，出現打頭的失誤。

這種情況下，將球打回球道是減少杆數的最好選擇。為了衝破草的阻力，左手握杆要強而有力。想直接打到球是不太可能的，所以要先打到草葉，如同平常球位稍微打地的感覺。

在這種球位重要的是不要發力，因為發力反而增大了草的阻力。揮杆速度一定要比平時慢一些。長草區也是困難球位，所以一定不要太貪。

高爾夫常識

擔心是最大的障礙區

山姆・施耐德說：「擔心是所有障礙中最大的障礙。」

在打球過程中，你突然發現，除了沙坑障礙和水障礙之外，還有許多看不見的障礙。比如，同組球友說的讓你引起注意的一句話，是「誤導障礙」；巡場員催促你加快打球進程，是「心理障礙」等。

整個球場到處都有看得見或看不見的障礙。

因揮杆動作柔和順暢而有名的山姆・施耐德（1912～2002 年）說，打球過程中擔心是最大的障礙。

如果想法不肯定或過分擔心，那麼，你會時時刻刻在無形的障礙區中打球，使原本比較難的高爾夫變得更難，也不可能打出漂亮的球。有人說，高爾夫是「心理的運動」。

打球時，不僅要避開看得見的障礙區，更要祛除看不見的障礙。

高爾夫不是以力量而是以準確性分勝負的運動

業餘愛好者打球時，一般只關心「距離」，練習時也想盡一切辦法來提高自己的擊球距離。如果球友更換 1 號木杆，哪怕增加 1 公尺的距離，那麼你也會跟著去更換 1 號木杆。同時，你對約翰・達利和羅拉・戴維斯這些擊球距離比較遠的球手的動態瞭若指掌。

在高爾夫運動中，距離只是充分條件而不是必要條件

如果一記遠距離的開球，第二杆未能靠上球洞，你做的完全是無用功。所以，距離稍短但在果嶺邊擊球比較準確的人成績反而更好。

高爾夫是如何減少失誤的運動

打出一杆進洞的人，當天的成績不一定是最好的。即使是成績非常好的人，也出現過嚴重的失誤。或許能夠打出回味一生的一杆漂亮的擊球，但打出這種球的機會很少，因此這決不是決定勝負的關鍵因素。

相反，在高爾夫中出現失誤就是家常便飯了。美國 PGA 巡迴賽的選手，平均每輪都有 4～7 次的失誤，業餘愛好者就更不用說了。換句話說，失誤的擊球遠多於成功的擊球。

不論是職業選手還是業餘愛好者，打球中比的就是誰失誤少或出現了失誤後看誰的失誤更加輕微。失誤少且輕微的就是勝利者。

九、沙坑球的打法
Bunker Shot

根據比賽規定，沙坑（Bunker）是比周邊矮且底面鋪有沙子或裸露出地面的障礙區。沙坑分為在球道中間的正面沙坑、側面沙坑和果嶺邊的果嶺沙坑三種。

如果沙坑底面的沙子比較淺而硬，可以採用打劈起球的方法；如果沙子深而且沙坑前沿比較高時，就要採用爆炸式的擊球方法。對不同情況要區別對待。

果嶺周邊的短打球如劈起球、起撲球，以及用推杆推球，揮杆幅度小，且動作比較簡捷。惟獨沙坑杆要全揮杆且揮杆果斷。不論在沙坑中站位多好，因揮杆動作不夠果斷、送杆動作不明確而沒有將球打出沙坑的時候很多。

果嶺邊的沙坑杆，杆頭不能直接擊球，而是擊打球後面的沙子。想像球就在一元人民紙幣的上面，如果想把紙幣打出沙坑，就要有把球周圍的沙子挖起來的動作。為了杆頭能進入沙子並衝出來，要有相應的杆頭速度和揮杆動作。上杆可以做四分之三揮杆，但收杆動作一定要完整。整個揮杆動作要保持柔和、順暢。

在擊球之前，仔細觀察球沒入沙子的程度和沙坑前沿的高度，把球打出沙坑是打沙坑杆的首要目的。只有球位狀態好、球沒入沙子的部分很少且沙坑前沿不高時，才能瞄準旗杆，並選擇相應的球杆。

另外，雨後沙坑會變得很硬，常出現的失誤是因杆頭的彈起而出現打頭的情況。選擇9號鐵杆要比沙坑杆更好一些。

1.球道沙坑球的打法（Clean Shot）

如果開球進入球道沙坑中，即使球位不錯，許多人卻覺得為難，認為比在球道或粗草區難打。

球道沙坑一般都設計在1號木杆開球的落球點附近，離果嶺有較遠的距離。在球道沙坑的擊球一定要先擊到

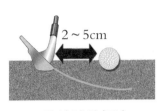

沙坑球的打法

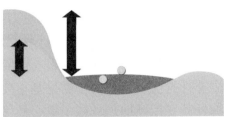

沙坑中的各種狀況

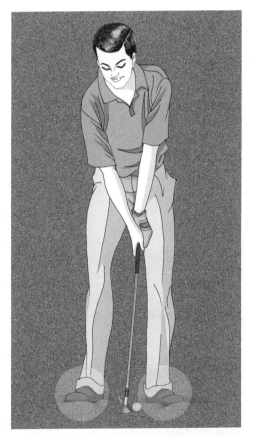

為了防止移動，雙腳牢固地踩入沙中

球，儘量減少沙子對桿頭的阻力，即要擊打球的下半部分，將沙子的阻力降到最小，保證擊球的距離和方向。

站位時桿頭要向上抬起，雙腳要牢牢地埋在沙中，減少揮杆過程中下肢的移動是基本要領。因雙腳埋入沙中，握杆就要相應地短一些，重心轉移很少，將球乾淨地打出沙坑。

握杆要比平時鬆一些，才能產生更大的杆頭速度。杆頭向下切擊球的距離要短，且擊打的沙量越少，表明杆頭傳遞到球上的能量越多，球的距離也越遠。

下頜略微抬起，身體重心提高，可以站直。上杆時，左肩也容易轉到下頜下面。

身體離球稍遠，下頜也容易抬起，可以形成比較扁平的揮杆平面，擊球更加準確。

如果球位狀況不錯且球沒入沙子的部分很少，就沒必要過分擔心。選杆時只要選杆號小一號的球杆，正常完成揮

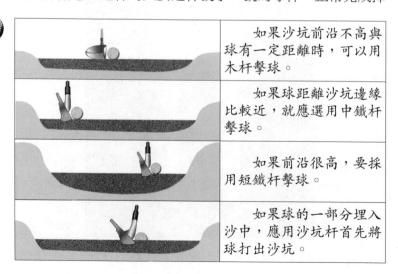

如果沙坑前沿不高與球有一定距離時，可以用木杆擊球。

如果球距離沙坑邊緣比較近，就應選用中鐵杆擊球。

如果前沿很高，要採用短鐵杆擊球。

如果球的一部分埋入沙中，應用沙坑杆首先將球打出沙坑。

杆動作。收杆一定要完整。加大球杆的原因是因為沙子比較軟，擊球瞬間會吸收一部分能量，而擊球距離會減少一些。如果球位好，不管是長鐵杆還是球道木杆都可以使用。

如果沙坑前沿比較高或球的一部分沒入沙中時，所選球杆的杆面斜度要保證球能越過沙坑前沿。在球道沙坑中，一般是先要擊中球，所以，要比平時的擊球彈道低一些，選杆時要充分考慮這一點。沙坑前沿比較高時，要在杆面斜度保證球能越過沙坑前沿的基礎上，選擇擊球距離最遠的球杆。

如果球的一部分沒入沙中，擊球時要想儘量不動沙子，擊球點自然要比平時高，擊打球的上半部分。擊球角度會減小，這種情況下再選用長鐵杆，就容易出現剃頭的現象。要放棄距離，選用杆面角度比較大的球杆先要將球打出沙坑。

2. 果嶺邊的沙坑

對於初學者來說，最難的可能就是沙坑杆。要想打好沙坑杆，上杆要形成正確的揮杆平面，並要完整地做好送杆和收杆動作。

在前沿很高的果嶺邊沙坑中，距離不是問題，怎麼靠近球洞也不是問題，重要的是怎麼打上果嶺。要用杆頭不是直接擊球、而是擊打球後方 2～5 釐米處的沙子，杆頭砸進沙中，讓沙子產生一種爆炸的效果，將球送上果嶺。

採取開放的站姿，打開 15°左右，雙腳埋入沙中保持穩固。上杆時迅速屈腕動作要快，即上杆比較陡峭。下杆時杆頭快速切入沙中。如果球陷入比較深（如荷包蛋），杆

面要關閉，如果沒有陷入沙中，杆面要打開，要有割擊沙子的感覺。

許多業餘愛好者在處理沙坑球時容易犯的通病是上杆幅度比較大，而送杆比較短。這是因為下杆時害怕球打得過遠而減力，杆頭切入沙中揮杆動作隨即停止。

打沙坑球時，認為上杆幅度大、擊球距離遠是錯誤的想法。沙坑杆有一種特殊凸緣反彈角設計，因而打出的球距離不遠且倒懸比較多。

上杆比較充分，送杆與收杆與之相應是果嶺邊沙坑球的核心內容。沙坑球不是杆頭直接擊球，而是杆頭擊打的沙子將球打出去的，因此，打出的沙子要和球的飛行距離

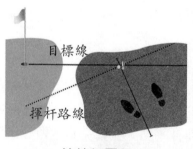

沙坑杆要領

沙坑杆要將沙子挖起

球埋入時杆面要豎起　　球在沙子上面時杆面要放平

不同情況下的杆面形態

一樣遠。

　　沙坑球的擊球距離是由上杆幅度來控制的，不管什麼距離，送杆和收杆一定要充分且完整。這是沙坑杆打法的關鍵。如果沒有送杆和收杆，即使上杆幅度再大，擊出的球也不可能太遠。必須將球連同沙子一起送向目標方向。

　　如果想增加杆頭速度，上杆幅度達到10點半的位置比較合適。9點的上杆幅度，揮杆速度是有限的。

3. 球埋入沙中時

　　如果球的一半以上埋入沙中，首要目標應該是將球打出沙坑。將球打出沙坑並不很難，關鍵是選擇球杆的杆面斜度。一般的沙坑擊球，都是盡可能將杆面打開，比較柔和地擊打，擊沙量也不是很多。但球埋入沙中時，杆面要關閉，杆頭切入也要深，相應的擊沙量比較多。

　　站位時要平行握杆，球放在左腳偏右一個半球的位置，杆面自然關閉。上杆要比較陡峭，用力切進球的後面2～3釐米處的沙中。為了上杆比較陡峭，基本沒有引杆的動作，球杆要有直上直下的感覺。不用考慮送杆動作，將所有的注意力集中在擊球瞬間上。擊出的球彈道比較低，落地滾動距離比較長。目標不能直接選擇球洞，而是瞄向果嶺的前面，讓球落地後滾向球洞。

4. 長距離沙坑球

　　到球洞30～50碼的距離是所有果嶺邊沙坑球中最難打的一種。如果是雙層果嶺，就更加難打。這時要採取平行站位，比平時稍微用力擊打球後面的沙子。

用8號或9號鐵杆爆炸式的擊球是比較簡單的方法。站姿與杆面都略微打開,球放在中間偏左的位置,做正常的全揮杆動作。因球位偏左,杆頭自然先擊中沙子,靠沙子爆發的力量將球打出去。因球杆杆面斜度比沙坑杆小,所以,球的彈道比較低,落地後滾動距離也比較長。

5.果嶺邊沙坑中的上坡球位

雙肩與沙坑的斜面保持平行,身體略微打開,球放在靠近右腳的位置,這樣揮杆比較容易。也有球位靠左的打法,這是為了能夠打出高球。杆面不是由手腕的轉動來打開,而是握杆時就要將杆面打開。並不是杆面打開得越多越好,而是根據沙坑沿的高度及擊球的距離來決定杆面打開的程度。

另外,如果擊球距離不是很長,球杆就要握短一些,這樣會更加牢靠,並提高準確性。上杆幅度只有平時的一半左右,肩部放鬆,揮杆柔和,杆頭果斷切入球後2～3釐米處的沙中。如果想以割擊的方式將球擊出,杆頭很容易先打到球而直接飛過果嶺。

雙腳牢固地埋入沙中,雙眼要始終盯著球位。

6.果嶺邊沙坑中的下坡球位

這是比較難打的球位。因為是下坡,杆頭還要向下挖沙將球打起,自然就比較難打。站位與一般的下坡球位一樣,重心放在左腳,身體儘量與斜面保持平行,保證揮杆弧度的最低點在球的後方。上身自然前傾,有利於身體保持平衡。

握杆時杆面要打開，站姿也要與其他的沙坑杆一樣稍微開放，是比較陡峭的上杆。揮杆平面如果和平時一樣，杆頭會掛在斜面上。所以多試揮幾次，保證揮杆弧度的最低點在球的正後方。

上杆與其他沙坑杆一樣，幅度不要太大（沙坑杆不能像在球道上那樣全揮杆）。擊球瞬間，杆頭沿著斜面切進沙中，要有向前拖動的感覺。這種球位本身彈道就不高，為了儘量將球打起，送杆動作的杆頭儘量保持較低的位置。

不要期望下坡球位能靠上球洞，要以打出沙坑能上果嶺為目標。如果坡度很大或球埋入沙中，為了防止更大的失誤，向後方把球打出沙坑也是一種明智的選擇。

沙坑球重要的是練習。首先在瞭解了打沙坑球的基本

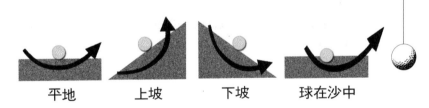

| 平地 | 上坡 | 下坡 | 球在沙中 |

原理後，經由更多的練習，就有可能提高沙坑球的水準。

7.草痕球位的打法

草痕是球被擊出後，杆頭切進草皮所造成的痕跡。英文中「DIVOT」是指被擊飛的草皮。

打球過程中，會碰到球恰好停在草痕裏的情況。這種草痕球位與平常的擊球方法有些不同，同時球停在草痕裏

的位置不同，擊球方法也有不同。

　　草痕球位最重要的是不要出現打地的失誤。如果打地，杆面和球之間夾進泥土，形成沙坑球的效果，擊球距離也很短。

　　如果球位在草痕的正中間，那麼選擇杆號大一號的球杆，擊球力量要比平時大。以向下的角度擊球，擊球距離短一些。因向下的擊球杆面斜度變小並關閉，擊球強勁，球的彈道比較低，會比正常的距離遠一些。

　　如果打球經驗不多，也可以選擇杆號小一號的球杆，向下握杆擊球。我們不提倡使用這種打法。

　　因為球在草痕中，選手的想法自然比較多，容易發力過猛或提前抬頭而出現打地的失誤。擊球瞬間千萬不能抬頭，為了保證以向下的角度先擊到球，站姿要比平時窄一些，球位也稍微偏右些。

　　如果球停在草痕裏偏後的位置，處理就相對容易一些。不必採用比較難的向下擊球的方法，相反，杆面可以略微打開，用平行掃球的方法就可以乾淨俐索地將球打出去。

　　如果球停在草痕裏偏前的位置，因球的前面是草皮，

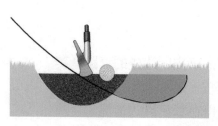

草痕球位的打法

所以可以採用正常的揮杆動作。

8.草痕球位的「噴起」（PUNCH）球

即使草皮狀態再好，也會有擊球留下的草痕。因為草痕處相對比較低，所以，出現球停在草痕裏的情況要比預想的多。

草痕球位擊球方法與低飛球的技術要領相似。球位偏右，重心偏左，上杆、下杆都比較陡峭，擊球瞬間雙手拉著杆頭通過球位。

選擇比平時杆號小一兩號的球杆，做四分之三揮杆。擊球瞬間手腕有力，擊球強勁。擊球結束後沒有翻腕動作，打出的是彈道很低、落地滾動距離很長的球路。

高爾夫常識

球位狀況不好，球位要偏右

在打沙坑球之前，要仔細觀察球位狀況、球在沙坑中的位置，以及確定杆面打開的程度和送杆的大小。

①球位狀況：如果球的整體在沙子上面，是狀況好的球位；如果有一部分埋入沙中，球位狀況就不好。球位狀況好，站位時球的位置要靠左，狀況越不好，球的位置就越要偏右。

②球的位置：站位時球的位置越靠左，杆面越要打開，相反，球位在右側，杆面幾乎就是關閉的狀態。

③杆面開閉的程度：根據杆面的開閉程度，確定瞄準的

方向。杆面越打開，越要瞄向目標的左側。

　④送杆大小：送杆大，球打出沙坑的機率高，球的飛行距離比較固定，且杆頭容易從沙中衝出；相反送杆小，球的飛行距離短，球打出沙坑的機率低，但球可以比較柔和地落在果嶺上。

高爾夫技術

Golf Technics

一、揮杆的速度和節奏
Swing Tempo and Rhythm

揮杆節奏

　　揮杆節奏是高爾夫運動中非常重要的部分。從開始入門，就要尋找屬於自己的揮杆節奏。只有透過很多的練習才能形成良好的揮杆節奏。比較好的揮杆節奏是以揮杆軸線為中心的左右揮杆動作，中間沒有明顯的停頓，如同行雲流水般的柔和、順暢。

　　不管是動作簡單的推杆還是切杆、半揮杆、全揮杆等，都要有正確的揮杆節奏。推杆中保持一定的揮杆速度是非常重要的，在此過程中，中間不能有停頓或突然加速的動作，否則會打亂揮杆的節奏。

　　所有的打球者都要有適合於自己的揮杆速度和節奏。小孩要有小孩的揮杆速度，女性要有女性的揮杆節奏。

　　總的來說，要找尋適合於自己的以揮杆軸線為中心的一貫的揮杆速度和節奏，由練習使之習慣化。

　　所有的運動都有適合於運動本身且均衡的節奏，給人以賞心悅目的感覺。高爾夫運動也有從上杆到送杆（Back And Through）這一連續動作的一定速度和節奏。如果過

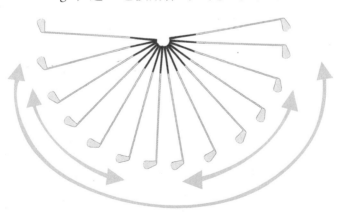

左右比較連續的揮杆練習

分地將動作細緻化並分離，就會打亂正常的揮杆節奏，擊球時機也掌握不好。

　　練習揮杆速度與節奏的方法有 3 節拍練習法、2 節拍練習法及呼吸練習法等。

　　3 節拍練習法是從引杆到上杆頂點，口中默念 1、2，下杆時默念 3 的練習方法。即上杆比較緩慢而下杆比較快的節奏。大衛・李德貝特又叫「1 和 2」的練習法。在 1 時上杆到頂點「和」時開始轉換，「2」時下杆並完成送杆和收杆動作。練習時也可以跟著節拍像唱歌一樣喊出來。

　　2 節拍練習法是尊尼・米勒提出來的，在 1 時上杆到頂點，2 時下杆。這種節奏比較容易掌握擊球時機，對性格急躁的人比較有效。

　　不急不慢的擊球前例行準備動作也是相當有必要的。

　　在以上兩種練習方法的基礎上，結合呼吸調節效果更好。在 1 時呼氣，2 時停止，3 時再吸氣；或者 1、2 時停止呼吸，3 時再呼氣等。總之，要根據自己的感覺進行調節。

　　揮杆速度是指揮杆動作開始到結束所需的時間快慢。有一個調查資料，日本男子職業選手的揮杆速度在 1.5～2 秒之間，大多數人是在 1.8 秒左右。

　　這種揮杆速度與球杆的長短及揮杆的種類都無關，無論是全揮杆還是短擊球要保持相同的揮杆速度。

1. 擊球時機（Timing）

　　擊球時機是指杆面與球接觸的瞬間，它對擊球距離及方向都會產生影響。喪失擊球時機是在揮杆動作中有停頓

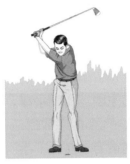
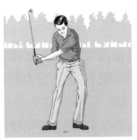
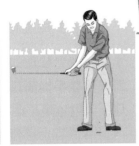

流暢的揮杆

的現象或手臂和身體的動作不夠協調。除了在上杆頂點及收杆動作外，在上杆和送杆的過程中，前臂與身體要保持一個整體，動作不能分離，如果有分離的動作，就有可能失去擊球時機。

2.破壞揮杆節奏的三個原因

(1)失去平衡

如果失去平衡，就意味著揮杆動作的失敗。如果揮杆軸線發生移動，就會出現高爾夫揮杆錯誤中最致命的身體擺動現象。

失去平衡的原因是視線隨著揮杆動作發生了移動。為了防止視線的移動，從上杆到送杆，眼睛都要盯著一個地方（使用木杆盯住球後面的一個點，使用鐵杆盯著球的後部）。

另外，初學者經常犯的錯誤是提前抬頭。揮杆時在頭腦中想像自己提前抬頭的揮杆動作，實際揮杆中就不會提前抬頭。這種方法比較有效。

(2)手臂提前打開

急於看擊球的結果而使手臂提前打開也會破壞揮杆的節奏。雙手提前打開，慣性是一個方面的原因，而雙手離球杆太近也是一個原因。

為了防止這種現象，眼睛要盯住球的後方，注意下半身的動作，感覺揮杆動作是在腹部（重心所在處）和左腰（要支撐轉移過來的體重）處完成的。

身體的節奏是關鍵。

(3)對擊球距離的貪慾

誰都想打出一記漂亮的擊球，這種慾望如果轉變成發力，就會破壞節奏，揮杆也就失敗了。

從站位開始到上杆、下杆，如果有力量性動作，身體就顯得僵硬，也不可能正常揮杆，造成左曲、右曲、打地或打頭的失誤。不管怎樣，都要以一貫的速度和節奏做出柔順的揮杆動作。

高爾夫常識

要形成 2 節拍的揮杆節奏

打球動作是特定爲「高爾夫揮杆」的舞姿，誰都有適合於自己的節奏。

如果揮杆節奏與平時不同，擊球動作結束後自己馬上就會有感覺。節奏不是教授的，而是經由實際經驗自己感受並

發現的。

經過一段時間的擊球練習，就能發現以某一種節奏擊球讓人比較舒服，即使擊球的效果不是太好。擊球效果不好，只是技術上的問題。如果保持自己比較舒服的節奏，揮杆時就充滿了自信。

2 節拍的揮杆節奏是上杆一個節拍，下杆另一個節拍，如同我們的呼吸動作。如果刻意地將球杆舉起或下杆時動作過快，都會妨礙 2 節拍的揮杆節奏。積蓄了能量的上杆動作，因杆頭的自然落下，釋放能量產生加速度，從而提高了杆頭速度。

讓揮杆隨著節奏自然完成。比較簡單的方法是在口中默念「1、2」。上杆時，口中默念「1」，下杆時，口中默念「2」。簡單的數拍子能準確地掌握揮杆的節奏感覺。

好的揮杆節奏感，可以緩解因緊張而僵硬的肌肉，從而將認為難以掌握的揮杆動作變得簡單、自然。

揮杆節奏的喪失

揮杆動作中，比較容易喪失節奏的是上杆頂點到下杆的轉換階段，將上杆和下杆動作分割開來理解是主要原因。上、下杆動作應該是連貫地揮杆動作，從上杆頂點到下杆，應該是平滑的轉換過程。剛到上杆頂點就想擊球，自然會出現下杆過快的現象，當然也打亂了正常的節奏。

為了保持正常的揮杆節奏，擊球準備時就應該放鬆身體肌肉，消除緊張感。握杆不要過緊，否則會引起手臂和肩部的肌肉緊張。只有身體放鬆，才能有柔順的揮杆節奏。

口中默念「1、2」。上杆到頂點時，口中默念「1」，

下杆到送杆收杆時，口中默念「2」。簡單的數拍子能準確地掌握揮杆的節奏感覺。

二、風和雨的影響
The Influence of Wind and Rain

1.風（Wind）的影響

高爾夫運動中，風對成績的影響是非常大的。因風向不同，分為逆風、順風和側風，還有一種不確定的風。

各種方向的風都會影響擊球。順風擊球距離比平時遠，比較讓人提神。

風速的大小影響著擊球距離。頂風是所有打球者都不喜歡的風向。走上梯台，如果有頂風，就要考慮擊球的方法。比如將球架低，打低彈道的球路，或是打左曲的球路，增加球的穿透力等等，要考慮很多問題。梯臺上想法過多，肯定會分散注意力，要嘛忘記盯球，要嘛引杆過快，造成失誤。

如果有側風，比如左側風，這種風是從目標的左側吹向右側。在瞄球時，應瞄向目標的左側。業餘愛好者有時意識到有左側風而瞄向目標的左側，但球轉向右側的距離不夠，因而不能如願。準確判定風向及風速，並據此選擇正確的瞄球和擊球方法，對業餘愛好者來說是非常困難的事情。在160公尺的三杆洞，也有因頂風太大而用1號木杆攻上果嶺的事例。

順風時的距離調整　　　　　頂風時的距離調整

風向　　　　　　　　　　　　　　　風向

左側風時的擊球調整　　　　左側風時的擊球調整

5
章

高
爾
夫
技
術

　　所以，對風要採取積極的態度，要有大不了再打一杆
上果嶺的想法，這樣有可能打出更好的成績。

　　總而言之，不要因風的原因分散我們的注意力。

　　有風時，要儘可能觀察能對風向與風速的判斷帶來幫
助的物體。

　　風是任何打球者都不能避開的障礙，所以一旦克服，
那種心情是回味無窮的。

　　1～2 級風，煙霧會漂移，樹葉稍微晃動。這種風力只
對劈起杆有些影響；

　　3 級風，臉部有風吹的感覺，標旗飄動。選杆時，有
一個杆號的影響；

　　4 級風，揚起塵土，旗杆晃動，水面有波紋。選杆
時，有 2～3 個杆號的影響。

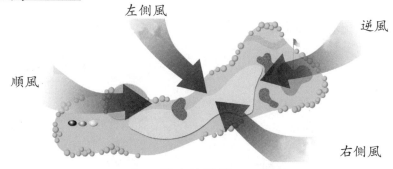

左側風

逆風

順風

右側風

風向的種類

通常用抓一些草葉揮向空中來測試風力和風向。風的影響並不這麼簡單。有時地面和空中的風向完全相反。所以，要仔細觀察樹枝和旗杆等所有物體的動態後，綜合作出判斷。有時參考一下熟悉球道特性的球童的意見，也是非常必要的。

(1) 順風 (Follow Wind)

吹向目標方向的順風，感覺比較容易打球。因為球只要打高，風自然會將球送到較遠的地方。但是，如果不能準確計算這個距離，也會帶來麻煩。

比如彈道很高的劈起杆，容易將球打過果嶺。160 碼的距離，平時用 5 號鐵杆，這時就應該選用 6 號或 7 號鐵杆。因為杆面斜度比較大，不夠的距離由於彈道高而由風力來彌補。

順風對球的幫助是有條件的。1 號木杆開球時也與平時有些區別。球梯要架高一些，揮杆時重心要留在右側，以向上較大的角度擊球，球借風勢而打出較遠的距離。

短擊球要更為謹慎。如果球位與球洞之間沒有障礙，

儘量採用打低球的方法，讓球落在果嶺前方後滾上果嶺。如果有障礙，那麼，就要打高吊球，讓球軟綿綿地停在果嶺上。選擇杆面斜度很大的球杆，擊球時要向下果斷地切擊。

(2)頂風(Against Wind)

在打球過程中如果有頂風，大部分愛好者都感到比較為難。頂風擊球容易出現問題，連站位都比較難。不僅距離受損失，因球的旋轉而產生的左曲和右曲的程度也因風勢而加重。

這時選擇受風影響比較小的低飛球是比較安全的。不要想著全揮杆，雙腳分開要寬一些，保持身體的平衡是最重要的。握杆要短，手腕動作少，利用上身來完成緊湊的揮杆動作。

對動作的控制會引起距離的損失，所以選杆要加大一兩號。如果是6號鐵杆的距離，可以選用5號或4號鐵杆，揮杆動作要相對柔和、簡捷。

在頂風時，杆面斜度越小，對球的控制能力越高。球位要偏右，擊球瞬間要有翻腕的動作。左弧球因彈道低且滾動距離比較長，是頂風時比較有效的球路。

有人建議架梯時要架得低一些，但這種方法容易向下擊球而將球打高。

總而言之，頂風時彈道要低，球路要直。如果打出的球路太高或有彎曲，遇到頂風，球會飛得更高或彎曲得更厲害。最好打低直球。

為了能打出低直球，從站位就要做好準備。不管是鐵杆還是木杆，球位都要放在兩腳中間，雙手位置在前或與

球位平齊，保證打出的是低彈道的球路。

　　為了防止過度的體重轉移，保證擊球準確，站位時60%的體重要分配在左腳。

　　想抵抗頂風的阻力，加大擊球的力量容易引起上杆過大，造成失誤。頂風時，選擇杆面斜度小的球杆，打出低彈道的球路是比較有利的。也就是說，如果 5 號木杆和 3 號鐵杆的距離差不多，應該選擇 3 號鐵杆；而在 5 號木杆和 3 號木杆之間猶豫時應選擇 3 號木杆。

(3) 側風 (Side Wind)

　　業餘愛好者也要學會利用側風來打球。因為風的影響，瞄球時要瞄向風吹過來的方向。這樣球借風勢會偏向目標。

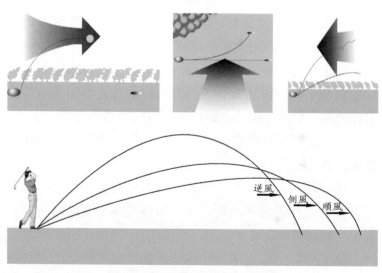

風向的不同打球的方式不同

在梯臺上開球時，要選擇梯台上風吹過來的一側。如果平常大約有 5 碼的偏差，側風時就要多瞄 10 碼。

即使是側風，選杆時也要選擇杆號小一兩號的球杆。

(4) 有風天打球的要領

要領有如下兩點：

第一，選杆要選擇杆號小一兩號的球杆，球位要比平時偏右一兩個球。球杆杆號減小是為了防止刻意想打低飛球而出現失誤。因為球杆杆號加大，杆面斜度減小，球路自然壓低，受頂風的影響相對減少。球位放在中間，也就是說，這種球位比平時 4 號鐵杆的球位右移了約一個半球。這是壓低彈道的前期準備。

第二，揮杆動作要比平時更加柔和。如果揮杆過於強勁，有可能將球打高，受風的影響就更大。但揮杆柔和，球的飛行彈道比較飽滿，容易預測球的落點。上杆角度不要陡峭，而要圓滿，即不要向下切擊，而是像木杆的擊球方法那樣平行掃球，效果會更好。

(5) 低飛球 (Punch Shot)

低飛球是球杆杆頭（Club Head）從上壓向球位，手部動作停止，送杆（Follow）也短，杆面斜度減小而打出的低飛球路。低飛球雖然彈道比較低，但方向性好，在有風天是非常有效的打法。同時球的倒旋多，彈道雖低但落果嶺後能停球。

打低飛球，首先選杆就要加大，握杆向下握短 2 英寸左右。球位右移，身體略微前傾，體重的 60% 分配在左腳，

40%分配在右腳。雙手略微移向左膝，杆面自然關閉。

做四分之三揮杆，下杆之前在上杆頂點有一個略微停頓的動作，即慢半拍下杆。擊球瞬間轉腰有力，保持屈腕，杆面正對球位向下切擊，並沿著目標線完成送杆。當右臂與地面平行時揮杆動作結束，沒有完整的收杆動作。

打低飛球時，如果像平時那樣全揮杆，就很容易打出左曲球。

低飛球的揮杆動作與正常的揮杆動作相比，區別是上杆和收杆的幅度都小，擊球瞬間腰部有力轉動，並保持屈腕動作。低飛球的彈道低，球路直，倒旋多，落上果嶺後能停球。

打低飛球最為重要的是絕對不能釋放左手手腕。擊球瞬間腰部轉動有力，要有將球直線推向目標的感覺。擊球並送杆結束後，右臂在與地面平行時，揮杆動作結束。

2. 雨（Rain）

下雨天打球，人的注意力容易分散。因地面比較濕軟，所以腕部要更加有力，選杆也要加大。如果事先有了充分的準備，即使下雨也不至於手忙腳亂。

同時，雨後天晴下場打球要仔細觀察球場狀況，並作出相應的判斷。有時感覺表面是乾燥的，實際上草皮下面是濕軟的，如果不考慮這個因素，杆頭砸進地面，會出現類似於打地的現象。

如果下雪，可能就無法打球了。但除了暴風雨，只要果嶺上沒有積水，就可以繼續打球。下雨打球時，手套容易濕透，這時用棉紗材質的手套不容易滑。

下雨時，揮杆動作的要領要有改變，同時也要額外準備一些雨中打球的必需用品。雨中打球擊球距離會有一些損失，所以選杆要加大，握短球杆，動作也要簡捷一些。

儘量不要使用球道木杆。地面比較濕軟，木杆的杆頭又比較寬，平行掃球時如果擊球不準確，因雨水和草皮的阻力太大，容易出現打地的失誤。鐵杆杆頭比較窄小，如果採用切擊的方法，失誤的機率會大大降低。

如果球被草架起而且狀態也很好，也可以採用球道木杆。在擊球之前要仔細觀察球位，然後再決定採用何種球杆、何種方法擊球。擊球時注意調節手臂的力量。

握緊球杆，揮杆動作要緩慢而且柔和。果嶺比較濕，速度比較慢，而且球滾動時吃線也比較少，因此，推杆和短擊球時，看線可以比平時少一些。特別是上坡推杆，可以直接瞄向球洞，推球要果斷。打起撲球時要增加球的飛行距離，最好是落在球洞的附近，而不要球落地後向前滾動靠近旗杆。手套至少要準備三副以上，經常換戴。還要準備乾毛巾，用來擦拭握把。

打球時，即使被雨淋到，也要保持正常的揮杆速度和節奏。如果打雷，就必須儘快停止打球，轉移到安全的地方。

如果杆面粘上泥沙或樹葉等雜物，擊球距離會損失很多，需要引起注意。在果嶺外儘量不要用推杆推球，戴球帽時最好是帽檐朝後。

雨中打球的要領是：

①選擇比平時杆號小一號的球杆，動作要簡捷；

②要認真考慮所有影響打球的因素；

③在雨傘的內側掛一條乾毛巾，用來擦手或球杆的握

把；

④雨中打球，注意力要更加集中；

⑤要做四分之三而且緊湊的揮杆；

⑥握杆時要握短 2～3 釐米，選杆時，選擇杆號小一號的球杆。

高爾夫常識

高爾夫運動中有關心理的因素

在高爾夫運動中，對於職業選手來說，80%靠的是心理，技術只占 20%。對博擊水準的業餘愛好者來說，技術和心理各占一半。

在打球過程中，第一次想法的實現率在 75%以上。如果一上梯台就覺得球可能出界，打出的球往往就是出界。所以打球之前，一定要有肯定的想法，水準越提高越是這樣。

高爾夫是由全揮杆的長擊球、短擊球及推杆，包括情緒調整的心理活動、熱身以及打球策略這五個方面組成。下場打球就是對這五個方面的管理過程。

短擊球如劈起球、起撲球等都是既難教也難學的部分。在短擊球的練習過程中，大多數愛好者並未深刻理解短擊球是影響成績的直接因素，會出現煩躁的心理。

推杆在所有的擊球中占了 43%的比例，是提高成績的決定因素，大家都知道這個道理，但在實際中往往忽視了推杆的練習。

重壓之下如何打球、是否深刻理解了高爾夫的競技性、

如何維持打好球的慾望、生氣時如何控制自己的情緒等，都是管理自己心理活動的方面。許多人對此學習很少，但這是高爾夫運動的重要組成部分。

在打球過程中要揚長避短，對球道和自己的成績進行管理，這是明智的打球方法，由此也可以認識到人的能力是有限的。

在高爾夫運動中，真正與高爾夫球接觸的部分占60%，而讓你看不見摸不著的部分占40%。然而，許多愛好者沒有認清這一點，他們認為高爾夫的全部就是揮杆動作。

標準杆為72杆的球場，如果沒有一次失誤，成績應該是72杆，但成績總是在標準杆之上，是因為在打球過程中的失誤是不可避免的。

大多數愛好者的失誤90%以上是在擊球之前已經有了定論，這樣說是因為他們在選杆和確定目標時已經出現了錯誤的緣故。

比如，能用4號鐵杆準確攻上果嶺的機率很低，也許打十次能有一次或許更少，但是一旦遇到4號鐵杆的距離，即使沒有信心也毫不猶豫地拿出4號鐵杆。但是結果呢？不是打進障礙就是連8號鐵杆的距離也沒有打出來，出現打地或打頭的失誤。

目標設定出現錯誤也是重要原因。果嶺前方有沙坑、水塘或很深的長草等障礙，但不考慮如何避開。即使知道自己的弱項是沙坑杆，卻有經常落入水塘中的很多「記憶」。你的目標永遠是旗杆。

回想自己以前的高爾夫，也許會有同感。高爾夫除了揮杆，更為重要的是「選擇」。

三、高爾夫規則與禮節
The Rule of Golf & Etiquette

1.高爾夫禮節的基本原則

高爾夫規則的第一章就是禮節。高爾夫運動中,成績是自己記錄,是否應該接受處罰也是由打球者自身作出判斷。所以說,高爾夫是紳士運動。

高爾夫規則有全世界共用的通用規則,也有各個球場根據自身的情況作出的球場當地規則。

第一條　球道上的禮儀

要確認是否安全。在擊球或試揮杆之前要確認,球杆能夠觸及的區域及擊球和試揮杆時球杆可能擊到的球、石子、樹枝的落點區域是否安全。

要考慮、體諒其他的打球者。

如果是有優先權的打球者,有優先與其他打球者或同組球員開球的權利。

在打球者正在站位和擊球的整個過程中,其他打球者不能說話或移動,也不可以站在球洞附近或擊球線上。

為了所有其他的打球者,打球者要加快打球的速度。如果打球時間過慢,不僅影響同組球員,後組也要受到影響,造成整個球場的混亂。即打球者不要以自己為主,打球過慢。

任何一個打球者都要在前方人員離開自己擊球距離區域後才能擊球。在找球過程中，感覺球很難找到，就要示意後組迅速通過。找球時間不能超過 5 分鐘。後組通過並離開擊球距離區域時，方可擊球。

結束一洞的打球後，要迅速離開果嶺區域。

第二條　球場的先行權

如果沒有另行的規定，一般兩球組相對於三球組或四球組具有優先通過或讓行的權利。如果一個人打球，就沒有任何的權利，需對所有的組都要讓行。

打一部分球洞的組要讓行打整場的組。因打球速度慢而與前組有一洞以上的距離，應讓後組先行通過。

本條是為了防止使用中球與其他組發生混淆和保障打球者的人身安全而規定的。

第三條　球場的保護

打球者在沙坑裏擊球之後，要將自己擊出的沙痕和鞋印填平，讓沙坑恢復原狀。

在球道（除梯台、障礙區及果嶺以外的區域）上擊球留下的草痕要及時修補。將挖起的草皮放回原位，並用腳底用力踩緊。果嶺上的球痕要認真修補，而鞋釘留下的傷痕要等該洞擊球結束後才能修補。

打球者在放置球包或旗杆時要小心，不要損傷果嶺。另外，在插、拔旗杆和取球過程中也不能損壞洞杯。特別要注意的是取球時，挂著的推杆不要損傷果嶺。離開果嶺一定要把旗杆插上並扶正。

2.高爾夫規則（The Rules Of Golf）

(1)開球之前

①高爾夫是惟一沒有裁判員的體育運動，所有的規則都要靠自身去遵守和判斷。同時要注意球場上的禮節，不要妨礙其他打球者打球。

②球包中攜帶的球桿不能超過14支。（規則4-4）

③梯台開球，球位應在球梯標記連線向後兩桿所形成的長方形區域內。（規則11）

發球區

④球位離球洞最遠的打球者開始打球，上一洞成績最好的打球者具有下一洞優先開球的權利。（規則10）

⑤只能用杆頭擊球，不能出現連擊的現象。（規則14-1）

⑥除了自己的球童，不能從其他人那裏獲得助言或向其他人提供助言。（規則8-1）

⑦不能攜帶測距儀或握杆輔助器等有助於打球的儀器設備。（規則14-3）

⑧不能延遲打球速度。（規則6-7）

(2)使用中球

①要在原狀態下擊球。（規則13-1）

②除了規則規定的情況之外，不能動球。（規則18）

③使用中球如果破損嚴重而無法繼續打球，可以更換新球，無罰杆。（規則5-3）

④如果打錯球（障礙區除外），比洞賽該洞判負，比杆賽加罰兩杆。（規則15）

⑤在其他打球者正在站位和擊球過程中，不能說話、移動或站在擊球線上，影響正常打球。

(3)在球場上

①在球道上不能有改善球位的行為。（規則13-2）

②障礙區是指沙坑和水障礙區。（定義18）

③除了在站位和揮杆過程中自然發生的情況，都不可移動、彎曲、擠壓或弄折固定物體和生長中的天然物體。（規則13）

④在障礙區裏，揮杆之前球杆不能碰到包括水、沙子及地面在內的任何物體。（規則25-3）

(4)可移動物(規則23)

可移動物是指像石頭、落葉等非固定或非生長中的天然物體。除了在障礙區之外，都可以移開。但是，在移開的過程中，如果球發生移動，球放回原位並接受1杆的處罰，果嶺上無罰杆。

(5)阻礙物(規則24)

①阻礙物是指球場內的任何人造物體；

②如果是可移動阻礙物，可以移走，即使在障礙區也可以。如果不可移動但影響站位和揮杆，可以在一杆範圍內，不靠近球洞無罰杆拋球。

③界外樁或網等屬於球場整體設施之一的物體不是阻礙物。

人工障礙物

(6)使用中球被移動(規則18-2)

①如果是被自己或自己的同方球員及自己的球童移動，將球放回原位並接受1杆的處罰。

②被局外者移動，球放回原位，無罰杆。

(7) 球丟失或無法擊打球位 (規則27，28)

①如果球丟失或出界，要回到原位，接受1杆處罰後繼續打球。如果原位是梯台，可以架梯（這一杆就是第三打）。

②無法擊打球位：宣佈無法擊打球位後，可以在兩杆範圍內，不更靠近球洞拋球或在球洞與原球位連線向後的無限延長線上拋球。不管何種選擇都要接受1杆的處罰（如果原球位在沙坑裏，只能在沙坑範圍內拋球）。

(8) 水障礙 (規則26)

①在水障礙後方或回原位拋球，接受1杆的處罰繼續

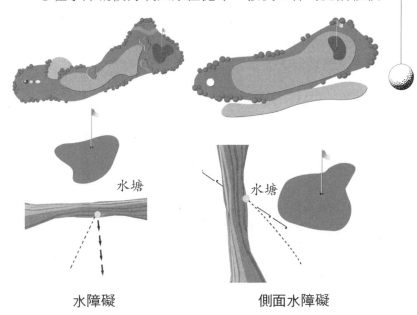

水塘

水塘

水障礙　　　　　　側面水障礙

打球。

②側面水障礙還有其他的處理方法。

③球最後的落水點或對面（相同距離）兩杆範圍內，不靠近球洞拋球，接受1杆的處罰。

(9)暫定球(規則27)

①擊球後，如果感覺球丟失或出界，可以在原地打暫定球。但是球落入水障礙或無法擊打時，不能打暫定球。

②如果感覺球丟失或出界而打了暫定球，但實際上落入水障礙或無法擊打時，就要放棄暫定球。

③在去確認是否丟失或出界之前，才能打暫定球，同時要向同組球員示意自己要打暫定球。

(10)臨時水障礙、修理地(規則25-1)

臨時水障礙、修理地及動物挖掘的洞穴、鳥窩等都可以在一杆範圍內，無罰杆拋球。

(11)拋球(規則20)

①在允許拋球的情況下拋球時，身體站直，手臂舉過肩部並伸直，球因重力自然落下。

②在以下情況下應無罰杆，重新拋球。

滾進或滾出障礙區；

滾出界外或滾上果嶺；

從落點開始滾出兩杆以上的距離；

更加靠近球洞（障礙區內拋球，球只能落在障礙區內）。

抛球

(12) 果嶺上 (規則16)

①除了規則允許之外，不能改變球線。

②果嶺上不能用手或滾球及蹭球來測試果嶺。

③在果嶺上，在球與球洞連線向後的延長線上球的後方，由本人親自做標記後，方能將球撿起，同時放球時要正確地放回原位。

④自己的球落在果嶺時留下的球痕及之前留下的球痕如果影響擊球，可以修復。但鞋釘留下的痕跡不能修復，只能在結束該洞打球後才可以修復。

⑤只有自己的球童或同方的球員，可以提供球線方面的助言。（規則8-2B）

⑥在果嶺上如果其他打球者的球妨礙自己推球，應要

在果嶺上一定要先做標記後再拾球

在離開果嶺之前要認真修補自己的球痕

求做標記並把球撿走，否則自己的球碰到其他打球者的球，在比杆賽中要接受 2 杆的處罰。

⑦除了比洞賽，都要推球進洞。

⑧如果球掛在洞口，可以等待 10 秒，如果球未落入洞中，就要繼續推球進洞。

(13) 旗杆（規則17）

①在果嶺上如果球碰到旗杆，比洞賽該洞判負，比杆賽要接受 2 杆的處罰。

②在果嶺外如果球碰到旗杆，不罰杆，在停球的位置繼續打球。

(14) 高爾夫規則的適用情況

①各個球場的本地規則比通用規則具有優先權。

②如果對規則產生疑義時，由競賽委員會來裁定。

③無視高爾夫規則及其罰杆是丟失人格的行為。

3. 本地規則（Local Rule）

本地規則是各個球場根據各自球場的地理位置不同及季節的變化或因自己獨特的設施而制定的規則。但是本地規則不能無視根據通用高爾夫規則而產生的處罰規定。

本地規則為了便於打球者閱讀，一般都印在記分卡的後面，如果能靈活地運用當地規則，可以獲得很多補救的機會。

比如，在冬天打球時，可以靈活運用球場的冬季規則，這個規則就是當地規則。即使球落在草皮狀況非常不好的地方，也可以運用冬季規則獲得無罰杆補救的機會。

在初春，地面剛剛開化，比較濕軟。擊出的球直接砸進地面，如果沒有本地規則，就只能根據通用規則宣佈不可擊打，接受一杆的罰杆後，拋球後繼續打球。但是，如果運用本地規則就可以不用罰杆，將球撿起，拋球後繼續

打球。

如果是聰明的打球者就應該提前掌握本地規則，並靈活地運用，能夠減少很多不必要的罰杆。

高爾夫常識

比較受尊重的高爾夫習慣

首先，對距離的測定和與之對應的選杆要由自己作出判斷，並承擔相應的擊球結果。

打球時，要養成親歷親爲的習慣。走上梯台後，對擊球的方向、距離要自己確定，對方向和距離處是否有障礙可以詢問自己的球童。

攻果嶺時，要自己觀察碼數樁的位置，根據測定的距離並綜合考慮其他因素選擇球杆。即使距離短未上果嶺或距離過長滾過果嶺都不要責怪他人，要勇於承擔擊球的結果。

對業餘愛好者來說，即使使用相同的球杆，因球與杆面的接觸位置不同，打出的距離會相差許多。這時，很多愛好者往往責怪自己的球童測定的距離不夠準確，這種現象經常能夠碰到。

要養成打完沙坑球，自己用沙耙耙平沙坑、球上了果嶺親自做標記並修復球痕的習慣。實際上，許多愛好者平時都是理所當然地依賴自己的球童來完成這些過程。高爾夫規則中明確規定，球上果嶺後，能做標記的只能是自己本人。當然，現在的大部分球場都是由球童來做標記並把球撿起來。以後可以向球童提出來，由自己親自做標記。

在球包中攜帶球位標記和球痕修補器的人已經不是很多，即使攜帶，親自修補果嶺的人又有幾個呢？今後打球請試著親自修補果嶺上的球痕，這樣，球童的態度也許有很大的變化。

與自己的球童及同組球友鄭重的言語來往、慎重的揮杆及擊球後迅速的腳步；像愛護自己一樣愛護球場所有設施，遵守高爾夫的禮節；特別是擊球結果不是很好也不生氣，滿面笑容，這些都會幫助你成爲受人尊重的高爾夫愛好者，你也可以從中獲得最大的打球樂趣，享受高爾夫。

高爾夫禮節不僅是爲了自己的形象，也是必須遵守的規則。如果能正確瞭解高爾夫規則，哪怕很少，打球成績減少三四杆是不成問題的。

今後在球場上決不能我行我素，也不能隨意向有利於自己的方向解釋規則，否則總會有一天被高爾夫所抛棄。

抛球要正確

在球場上經常因抛球的問題與球友發生爭執，爭執的焦點是能否抛球，是否接受處罰及抛球位置是否正確。

能否抛球，高爾夫規則裏針對不同情況有不同的規定，是相對比較難的問題。但發生爭執的往往是有阻礙物影響擊球時、落入水障礙時以及球落在不使用的果嶺上等。

對業餘愛好者來說，發生爭執最多的是抛球姿勢即抛球不正確。應該是手臂伸直舉過肩部，讓球自由落下。但有些球友將球直接扔向平坦的地方，分不出是抛球還是扔球。這種無視規則、大概處理的人，不可能給別人留下什麼好的印象。

另外，還要記住拋球的範圍。如果接受處罰，拋球在 2 個球杆範圍內，無罰杆拋球在 1 個球杆範圍內。

四、高爾夫 COURSE 和鄉村俱樂部
Golf Course & Country Club

1. 高爾夫 COURSE 的構成

高爾夫 COURSE 是利用平野、溝壑及山林，依靠自然的地形地貌建成的。開球區到球洞的距離各不相同。打球者完成一洞的擊球，到下一洞的開球台，又是一個新的開始。我們打球的場地就叫做 COURSE。正規的高爾夫球道由 18 個所謂的「洞」組成，也有個別的公眾球場的 COURSE 只有 6 個或 9 個洞。這樣，由 18 個球洞和會所、涼亭、練習場及其他的輔助設施構成了一個高爾夫球場。一般的高爾夫球場占地約 100 萬平方公尺。

這 18 個洞分為從會所出發的前 9 洞和打回會所的後 9 洞。

東方天星鄉村俱樂部 COURSE 分布表（北京　朝陽區　來廣營）

Hole	1	2	3	4	5	6	7	8	9	Out	10	11	12	13	14	15	16	17	18	In	Total
Black Tee Yds	430	401	413	541	387	183	446	185	529	3515	392	222	597	389	442	376	156	406	529	3509	7,024
Blue Tee Yds	406	374	399	512	364	153	422	158	495	3283	366	201	577	360	415	352	135	384	507	3297	6,580
White Tee Yds	378	362	366	493	339	141	398	133	458	3068	341	181	538	336	393	320	112	367	474	3062	6,130
Red Tee Yds	399	313	322	427	302	98	354	101	403	2659	287	138	476	299	346	271	80	313	421	2631	5,290
Handicap	4	15	13	7	17	16	3	8	14		11	2	6	5	1	18	12	9	10		
Par	4	4	4	5	4	3	4	3	5	36	4	3	5	4	4	4	3	4	5	36	72

差點是表示每洞的難易程度，數字越小表示難度越高。

每個洞都有用來開球的梯台，梯台上又有可以擊球的合法開球區域。也有兩個高爾夫球形狀的球梯標記。在這個區域擊球就叫梯台開球。

在梯台開出球的落點附近一般都有沙坑或水塘，沙坑和水塘就是障礙，也叫沙坑障礙和水障礙。這種障礙增加了打球的樂趣。不管打幾杆，經過這些障礙，最終的目標就是球洞，圍繞著球洞的就是推擊果嶺。在推擊果嶺上，可以用推杆將球送入洞中。球洞中央插著旗杆，便於從遠處確認球洞的位置。

從梯台向前 20～40 公尺開始到果嶺周圍 30～70 公尺寬，草的高度在 3 釐米左右，是便於擊球的區域。這個區域就叫球道。球道的兩側是草比較長的區域叫長草區。在這個區域因草比較長，擊球比較難。長草區左右是禁止打球的界外區，如果球落到這個區域就要在原位接受一杆的處罰後繼續打球。

(1) 高爾夫COURSE

高爾夫 COURSE 的寬度和地形阻礙物不盡相同，但下面的內容是不可缺少的組成部分。

———用來開球的梯台（Teeing Groung）

———球通過的球道（Fairway）

———長草區（Rough）

———沙坑（Bunker）

———水障礙（Water Hazard）

———果嶺（Green）

──球洞（Hole）

①開球台

開球台也叫梯台，是每洞開始打球的區域，即球出發的地方。梯台上有兩個球梯標記，梯台開球時，不能向前超過兩個球梯標記連線。這個假想的連線就是打球的起始線。同時也不能在連線向後兩個球杆以後的位置開球。每個球場的梯台形狀不盡相同，但梯臺上規定了合法的開球區域。如果超出這個合法開球區，就要接受罰杆。

在開球區域一般有 3～5 個梯台。梯台有職業梯台、標準梯台、前梯台、女子梯台等。根據氣候、地形、土質及草種的不同，梯台的形狀和大小也不同。每一洞的距離是從職業梯台的中央開始量起的。如果沒有明確地區分職業梯台，那麼，從梯台最後位置向前 2 公尺開始量起。

梯台的區分各個球場有些不同，一般都是用球梯標記的顏色來區分梯台的名稱。比如，球梯標記的顏色為藍色，就叫藍梯台（Blue Teeing Ground），如果是白色，就叫白梯台（White Teeing Ground），如果是紅色，就叫女子梯台（Red Teeing Ground）。

如果是 5 個梯台，那麼，從後向前叫金梯（職業），藍梯（長打者），白梯（一般愛好者），黃梯（兒童），紅梯（女子）。每個球場根據自己的特點也有一些不同的表示方法。

一般職業選手比賽時使用的是最後的職業梯台，而業餘愛好者必須按照球場每天擺放的球梯標記在梯臺上開球。同一個洞，如果梯台位置改變，那麼，這一洞打球的內容也會有很大的變化，這是高爾夫樂趣的一種。在第一

洞的梯台上往往有抽籤桶，裏面插著四個鐵籤，刻有一到四個圈，來決定第一洞的開球順序。梯台上有時還準備有可以洗球的洗球器。

②球道（Fairway）

梯臺上開球後，球要接觸的部分就是球道。這個球道一直延伸到果嶺前方，是從梯台到果嶺的通道，與洞的長度相當。草剪得比較短就容易擊球。球道窄的地方為 15～20 碼，寬的地方為 40～60 碼。關於球道，沒有要特別說明的事項，對於 4 杆洞和 5 杆洞的開球，最重要的就是上球道。

在球道中間還分佈著許多的障礙。有大自然的障礙，也有物理障礙。大自然的障礙就是風雨的影響，而物理障礙就是沙坑、水障礙、長草等。這些障礙增加了將球攻上果嶺的難度。草很長的長草區、樹林、沙坑等都是難打的地方，對於初學者來說，從這些障礙中能夠將球打出來，已經是萬幸了。

水障礙是球場內的湖泊河流等，一般用紅色和黃色的木樁來區分這些區域。如果球落入這些區域，基本上不可能擊打。根據規則拋球並接受 1 杆的處罰後繼續打球。繼續打的一杆就是第三打。

沙坑是分佈在球道上或果嶺周邊、鋪有直徑為 0.25～1 毫米沙子的區域。沙坑不僅僅起到障礙的作用，點綴在球道和果嶺邊的沙坑起到了視覺上改變球道的走向、距離、寬度的巧妙作用。

————側面沙坑：沿著球道分佈的沙坑；

————正面沙坑：橫穿於球道的沙坑；

——果嶺邊沙坑：圍繞著果嶺的沙坑；

——其他障礙：除了沙坑還有水障礙（Water Hazard）；

——草坑（Grass Bunder）、土堆（Mound）、樹木等。

③界外（Out Of Bound）

也叫 OB，是指不能也不允許打球的區域，一般用白色木樁來區分這個區域。

④果嶺（Green）

果嶺是為了用推杆推球而將草剪得很短且管理也很好的區域，也叫推擊果嶺。果嶺上有最終將球送進去的洞，叫球洞又叫洞杯。為了能夠在遠處也能判斷球洞的位置，在球洞中央插著旗杆。

在 30 公尺×20 公尺的果嶺上，為了增加攻旗杆的難度和打球的樂趣，球洞的位置是經常變換的。正式的比賽，球洞的位置是由競賽委員會來決定的，平時是由球場管理者自己決定的。果嶺草與球道草的草種是不同的，果嶺草長得比較密。果嶺上因草的長度和生長方向不同，對球的影響也是不同的，這也就是通常所說的草紋。高爾夫球場都有養護果嶺的專用設備。

(2)洞的種類

洞是指從梯台開球開始到將球推進球洞為止的一個洞的整個打球區域，由擊打第一杆的開球區、球通過的球道和終點果嶺以及其他的輔助部分構成。

一洞的距離是從最後一個梯台的中央位置開始，沿著

球道的中央，到果嶺中央位置的直線距離。根據距離長短的不同，分為標準杆為 5 杆（三擊）、4 杆（二擊）、3 杆（一擊）的三種類型球洞。

(3) 球洞的名稱

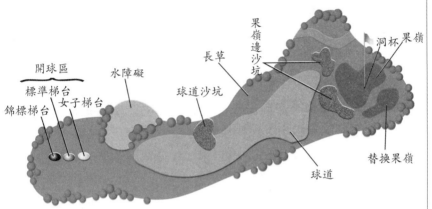

果嶺邊沙坑
長草
球道沙坑
洞杯果嶺
替換果嶺
球道
水障礙
開球區
標準梯台
錦標梯台
女子梯台

2.高爾夫 COURSE 的種類

(1) 高爾夫COURSE的基準

將高爾夫 COURSE 和會所、練習場及輔助設施合在一起統稱為高爾夫球場，也叫高爾夫 COURSE 。

(2) 高爾夫球場的種類

①私人球場（Private）：會員自建的球場，只接待會員和會員嘉賓的球場。

②會員制球場（Membership）：會員自建的球場，除了會員及會員嘉賓，也接待訪客（入會時要繳納一定的費用，以加入會員的信託金方式運營）。

③半公眾球場（Semi Public）：企業用會員繳納的資金建設球場，用接待會員和訪客的收入來經營的球場。

④公眾球場（Public）：是企業用自己的資金建設球場，用接待訪客的收入來運營的球場。

(3) 高爾夫COURSE 的種類

①錦標賽級別 COURSE（Champion Course）：可以舉行高爾夫錦標賽並提供相應設施的球場，即有綜合的練習場、接待球迷所需的設施及達到比賽要求的完整的 18 個洞。以前要求總長在 6500 碼以上，但隨著高爾夫技術的提高，現在要求在 6800 碼以上。

②標準 COURSE（Regular Course）：只具備完整的 18 個洞，而沒有完善的輔助設施，不能舉行大規模比賽的球場。

③行政 COURSE（Executive Course）：這種 COURSE 只是為了享受打球的樂趣或練習用的高爾夫 COURSE，標準杆一般都少於 72 杆，最少的在 60 杆左右，總長也只有 3000～4000 碼。這種 COURSE18 個洞中，大部分是 3 杆洞，只有 4～6 個 4 杆洞。

(4) 俱樂部的名稱

①鄉村俱樂部（Country Club）：這種俱樂部各種生活必需設施完備，除了高爾夫 COURSE 之外，還有網球

場、游泳池等設施，傾向於為會員提供社交場所的俱樂部。

②高爾夫俱樂部（Golf Club）：以高爾夫運動為中心並提供相應的一些輔助設施，帶有體育性質的俱樂部。雖然以會員為主，但沒有很大的傾向性（在日本還有標準球場和半公眾球場）。

下場打球要充分利用好自己的頭腦和攜帶的 14 支球杆。要根據球道的狀況和固有的特性及自己的擊球距離來選擇合適的球杆。一般的 COURSE 由 18 個洞組成，但也有 9 洞或 27 洞、36 洞甚至 72 洞的 COURSE。不同的球洞長度規定了標準杆數，英語中叫「PAR」。

高爾夫常識

打高爾夫的基本原則

要在 COURSE 原狀態下打球。

要在球位原狀態下擊球。

如果不能堅持上面的原則，則在公平的情況下打球。

高爾夫 COURSE 為什麼由 18 個洞組成？

不論到世界的哪一個地方，一個完整的 COURSE 都是由 18 個洞組成，分為前 9 洞和後 9 洞。這不是巧合而是規則硬性的規定。

在沒有這個規定之前，有過從 6 個洞到 25 個洞的高爾夫 COURSE。到了 19 世紀中期，才統一為 18 個洞。這是從被稱為高爾夫聖地、位於蘇格蘭海邊的聖‧安德魯斯球場開

始的。

那麼，爲什麼規定爲 18 個洞而不是 10 個或 20 個洞呢？這裏有一段高爾夫的故事。1858 年，在聖·安德魯斯高爾夫球會董事會的定期集會上，有一位比較喜歡喝酒的會員提出，「如果喝完一瓶威士忌，可以比較準確地完成 18 個揮杆動作，如果每一洞喝一杯，喝完一瓶威士忌，正好打完 18 個洞」。所以，人們主張高爾夫 COURSE 由 18 個洞組成。之後高爾夫就變成了 18 個洞的遊戲。

這是在打球者中廣爲流傳、非常有趣的故事。1858 年，從聖·安德魯斯球場開始變爲 18 個洞是事實，但高爾夫 COURSE 規定爲 18 個洞另有歷史。聖·安德魯斯老 COURSE 原來是由排成一列的 11 個球道組成。從會所出發打球，第 11 洞是離會所最遠的球洞，結束這一洞後，打球者就在旁邊的梯台上反方向打回會所。這就是「打出去的 COURSE」和「打回來的 COURSE」的起源歷史。也就是說，聖·安德魯斯老球場是由 22 個洞組成的。

1764 年，也就是有正式的 18 洞規定約 100 年前，有人提出球場的有些球洞比較短，聖·安德魯斯球場就合併了一些球洞，成爲現在的 18 個球洞，其間也進行了許多次的改造。

高爾夫 COURSE 規定爲 18 個洞，但標準杆並沒有規定爲 72 杆。

五、高爾夫教程
Golf Lesson

　　選擇打高爾夫球，是沒有必要猶豫的事情。平時我們經常能看見用網圍起來的場地，這就是高爾夫練習場。只要進去說一聲「我要學打高爾夫」，自然會有人給你介紹一些職業教練員。

　　一般的高爾夫練習場都免費提供球杆（有的地方可以租賃球杆），所以自己沒有必要馬上購置球杆。除了有網圍著的室外練習場，也有室內練習場，初學者學習基本動作沒有任何問題。

　　這時，最為重要的是「要接受正規高爾夫教程」的決心。高爾夫不可能自學成材，為了節省一點培訓費而想自學，還不如不學。

　　很多人都想學打高爾夫，但這只是想法而已，過了一年兩年，有的人甚至過了10年還沒有開始。如果有學打高爾夫的想法，就應直接奔向練習場，因為開始是成功的一半。如果上了年歲再學打高爾夫就要比年輕時多花費幾倍的時間和精力。

　　許多人認為，打高爾夫需要很多錢，如果有這種想法，那麼，就把高爾夫當成一個像游泳、網球這樣普通的運動來看待，只當是鍛鍊身體。高爾夫的入門是非常重要的，之後就不用別人強迫，只因為自己喜歡而繼續打高爾夫球。

剛開始學習揮杆動作時，至少有 10～20 天不要用擊球來練習。只是在早晚各做 20～30 次的空揮杆練習來加強肌肉組織對動作的記憶。如果一開始就到練習場用擊球來練習揮杆動作，只能用極不協調的動作將球拋起來。這種不好的動作對肌肉組織產生了記憶，會給今後的打球埋下禍根。到最後，你會覺得用這麼小的杆頭將如此小的高爾夫球打出去怎麼變得這麼困難？

有一個很好的例子，一位盲人只以空揮杆動作的練習，即使一次也沒有見過球是怎樣打出去的，也能將球準確擊出。這充分說明了空揮杆練習的重要性。

高爾夫球則要求用如此小的杆頭，讓靜止的球與杆面中央位置的甜蜜點接觸，可想而知是有多麼困難。如果對高爾夫形成這樣正確的概念，可以說你對高爾夫已經有了一半以上的瞭解。只有擊在甜蜜點上，才能打出不同球杆的不同彈道和距離。也就是說，球能否打出相應於球杆的彈道和距離，是杆頭最大限度地作用於球上的結果，而不以我們的意志為轉移。球是放在地面或靠近地面的球梯上，杆頭只有最大限度地接近地面，才有可能準確擊球。要根據自己的體型，最大限度地發揮自己在感覺方面的優點，練習適合於自己的揮杆動作。

接受教練員的指導最少要一年，甚至一生都需要教練員的指導。但是，一生都接受教練員指導的業餘愛好者肯定少之又少。

像傑克·尼克勞斯這樣的高爾夫權威，每週至少一次找自己的老師傑克·格拉沃特來檢查自己的揮杆動作。這說明，連續不斷地接受指導是非常有必要的。接受指導的

時間越長越好，一般來講，入門後接受指導的時間至少要三年。

但是，大部分人都只接受幾個月的指導。兩三個月後，只要開始下場，就不接受指導了，只根據自己的感覺去揮杆。

很多人覺得請教練員的費用高，找到合適的職業教練員也難，就依自己的方法去練習，或者直接在下場時調整自己的動作，最後連前幾個月正規學習的內容也打了水漂。

在學球的初期，經常聽到別人對自己的讚揚，說「打球打得不錯，這樣下去一年以後肯定能成為單差點選手」等。如果沉浸在這些讚美之詞中，誤認為「高爾夫原來這麼簡單」，實際上是你陷入困擾的開始。也許這個「一年」會變成十年甚至是終生。

「一個早晨就可以建起一個羅馬城」，但高爾夫的揮杆動作不可能一蹴而就，它需要精心的指導，集中的練習，需要時間。即便是有希望的愛好者，不接受正規的指導，其結果都是一樣的。

偶爾也有自學成材的業餘愛好者，那是高爾夫的天才。

接受正規的學習時，要連貫、集中的接受教練員的指導，中間不要有停頓。開始入門時，就要學習正確的揮杆動作，即使學習的進度比較慢，也要忍耐。因為「即使慢，也要正確」是高爾夫入門的真諦。

每一個打球者，對揮杆動作都有自己的說法，不信可以問問任何一個打球者，他都會告訴你「這個球該怎麼

打，那個動作不對」，到了練習場更是這樣。

對於一個連球都擊不中的初學者來講，每一個人都是他的老師。看著別人能乾淨地將球擊出，自然就認為應該這樣打球。在練球的過程中，不管是熟人還是陌生人，肯定會有人向你提出揮杆的建議。哪怕是說一句「你的揮杆，頭部移動太多」。

東一句、西一句的所謂指導，最終讓你頭腦混亂，不知道該怎樣揮杆。

比如，一直認為上杆時左臂要伸直，突然有一天有人跟你說「左臂伸直容易造成動作僵硬」，使你誤認為手臂彎曲也是可以的，你的揮杆動作就會出現手臂過度彎曲的現象。

總的來說，入門時從一個人處接受比較一貫的指導是最好的。

一般來講，剛入門的三個月是最重要的，可以說，這三個月決定了你終生的揮杆動作。初學者要充分信任教練員的指導，並要一貫地堅持練習。

很多想學高爾夫的人經常提的問題就是「我該到哪裡、找誰去學球」。回答很簡單，到自己比較方便的地方。如果距離遠，交通不方便，自然去的次數會減少。所以，在自己工作的地方或家的附近找一個練習場是最好的選擇。

另外，遇到一個好的教練員也是自己的福分。跟一個一週也見不到一次的比較有名的職業選手學球，還不如找一個名氣雖然不大但比較認真負責的職業教練員。對於一個初學者，職業教練員已經足夠了。

同時，要加強理論方面的學習，閱讀有關高爾夫方面的書籍。也許一個初學者很難讀懂書中的內容，但只有讀書，才能在實際練習中比較容易理解高爾夫和揮桿的原理。即使是一知半解，對於理解教練員教授的教程還是有幫助的。只有迅速理解教授的內容才能快速提高自己的水準。

知道原理後學球和照貓畫虎是有很大區別的。兩者的起點不同，結果肯定不一樣。

高爾夫常識

不按正確的方法打球，就會得「高爾夫頭痛病」

也許 70% 以上的業餘愛好者都因右曲球而頭痛。如果誰有能治癒「右曲病」的偏方會賺到很多錢。即使是最有名的高爾夫專家，也不可能那麼容易地給予糾正。自己是最好的醫生。透過自我的分析並加以刻苦練習，才能得以解決。努力將左曲的球路改變爲右曲，而右曲球路的人努力改變爲左曲球路。解決問題是早晚的事情。

在打不好球時，如果從小的方面去分析比較容易找出自己的問題點，比如做幅度很小的揮桿練習。如果以切削的方式擊球就可以發現打出的是右曲的球路。從這種很小的試驗中可以找出造成右曲的根本原因。找出原因就能有解決的辦法。

經常打出右曲球路的愛好者不要有依靠別人的想法，而要靠自己來進行分析，找出原因。如果有人稍微點撥一下，

就能很快理解相關的內容。

蘇格拉底說過：「只有自我分析後，問題才有可能得以解決。」

不僅僅是手把手地教授高爾夫的內容，即使教授，也應教授分析問題、解決問題的方法，特別是提倡自我分析、自我解決問題的精神。

保持自己現有的揮杆動作而成績能減少5杆的方法

握杆不要太緊，站位時肩部要保持放鬆。上杆時心情要保持平靜，下杆也不要過於草率，擊球瞬間要盯住球且不要發力。肩部保持放鬆，有效地防止提前抬頭，保證擊球瞬間眼睛能夠確認整個擊球過程。收杆動作要自然舒暢。

①1號木杆：球道如果比較窄或危險比較多，應該用3號木杆開球；

②球道木杆：如果想打破90杆就不要使用球道木杆；

③球杆的選擇（鐵杆）：成績在90杆以上的愛好者選杆時應加大球杆，攻果嶺時應瞄向果嶺的中央，球即使沒有上果嶺，情況也不會太糟糕；

④劈起球：在打劈起球時要打大5~10碼；

⑤起撲球：打起撲球時，在不影響同組球員的前提下，應走上果嶺觀察果嶺的坡度；

⑥沙坑：想像自己擊打的是落在沙子上面的一元人民紙幣，同時要有完整的送杆與收杆動作；

⑦推杆：不能有手腕的動作；

⑧困難球位：即使損失一杆，也要將球安全地打出來；

⑨球童：不管怎樣，對他的態度都要親切一些；

⑩同組球友：打球過程中，不要對同組球友的揮杆動作發表評論甚至指導，不管怎樣，都要對其稱讚鼓勵。

⑪在打球結束之前，不要去看成績卡。

打劈起球、起撲球和推杆時，體重的 70%應在左腳，擊球結束，眼睛仍要盯著球位。

第5章　高爾夫技術

國家圖書館出版品預行編目資料

精彩高爾夫——絕妙點撥 突破90杆／裴勇 著
——初版，——臺北市，大展，2007〔民96〕
面；21公分，——（運動精進叢書；16）
ISBN 978-957-468-525-7（平裝）

1.高爾夫球
993.52 96001548

精彩高爾夫——絕妙點撥 ISBN-13：978-957-468-525-7
突破90杆

著　　者／裴　勇

責任編輯／劉　沂

發 行 人／蔡森明

出 版 者／大展出版社有限公司

社　　址／台北市北投區（石牌）致遠一路2段12巷1號

電　　話／（02）28236031‧28236033‧28233123

傳　　眞／（02）28272069

郵政劃撥／01669551

網　　址／www.dah-jaan.com.tw

E - mail／service@dah-jaan.com.tw

登 記 證／局版臺業字第2171號

承 印 者／翔盛彩色印刷公司

裝　　訂／建鑫印刷裝訂有限公司

排 版 者／弘益電腦排版有限公司

授 權 者／北京人民體育出版社

初版1刷／2007年（民96年）4月

初版2刷／2009年（民98年）5月　　　　　　定　價／330元